CURSO

COMPLETO DE

DIBUJO

IAN SIMPSON

CURSO
COMPLETO DE
DIBUJO

Ian Simpson

BLUME

BLUME

Título original:
Complete Drawing Course

Traducción:
Georg Massanés

**Revisión técnica de la edición
en lengua española:**
Beatriz Orellana Carreño
Pintora

**Coordinación de la edición
en lengua española:**
Cristina Rodríguez Fischer

*Primera edición en lengua española 1995
Reimpresión 1999, 2001*

© 1995 Naturart, S.A. Editado por BLUME
Av. Mare de Déu de Lorda, 20
08034 Barcelona
Tel. 93 205 40 00 - Fax 93 205 14 41
E-mail: info@blume.net
© 1994 Quarto Publishing, Londres

I.S.B.N.: 84-8076-323-X

Impreso en Singapur

CONSULTE EL CATÁLOGO DE PUBLICACIONES *ON-LINE*
INTERNET: HTTP://WWW.BLUME.NET

Contenido

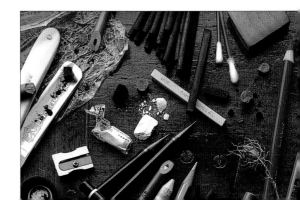

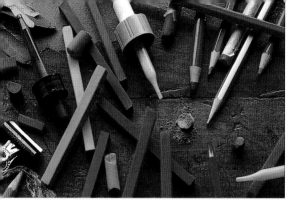

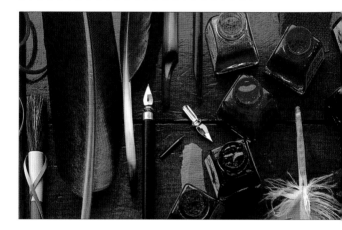

MEDIOS Y MÉTODOS

¿Qué es el dibujo?

Cualquier dibujo puede ser definido como un conjunto de trazos hechos sobre una superficie con la intención de crear una imagen o un esquema. Sin embargo, esta definición admite un sinfín de matices. Normalmente se asocian al concepto de dibujo las líneas trazadas con un lápiz o una pluma, pero en la actualidad la práctica del dibujo abarca una gran variedad de medios, tanto monocromos como de color, que pueden ser utilizados de muchas maneras diferentes.

Se puede dibujar de un modo meramente descriptivo o de forma muy expresiva, que permita captar ambientes y estados de ánimo. Sin embargo, la característica más destacable del dibujo es su inmediatez. El dibujo es el medio más directo del que dispone el artista para responder a un estímulo que le haya llamado la atención. Tanto si el estímulo viene del mundo exterior, como si su origen está en la imaginación, la forma más rápida de registrar estas informaciones es dibujarlas. Este libro le ofrece las técnicas que le permitirán descubrir aquello que más despierta su interés y le enseñará a comunicarlo a través del dibujo.

La mejor manera de aprender a dibujar es la práctica, ya que lo único que pueden hacer todos los profesores y libros del mundo es dar información; el aprendizaje sólo se adquiere a través de la práctica. Conviene, no obstante, llevar a cabo esta práctica con la ayuda de una guía, y un curso bien estructurado, que indique el camino a seguir; puede constituir el modo más apropiado de aprender a dibujar para muchas personas. Este libro le ofrece ese curso, y puesto que es un libro, puede imprimir a su aprendizaje el ritmo que más le convenga.

LOS OBJETIVOS DEL CURSO DE DIBUJO

Este libro parte de la premisa de que cualquier persona puede aprender a dibujar. El dibujo es una forma natural de comunicación y de expresión que la mayoría de los niños dominan muy bien, pero que suelen abandonar a medida que se van haciendo mayores porque creen que dibujar está reservado a aquellas personas que tienen un «don» especial y un «talento» fuera de lo común.

**CARACTERÍSTICAS
DE LA INFORMACIÓN**

**INFORMACIÓN
PRÁCTICA**
Los apartados de información que tratan de los medios de dibujo contienen toda la información sobre medios que se necesita para empezar y, puesto que la variedad de medios es relativamente amplia, estimularán el deseo de experimentación. Hay, además, otros apartados de información que contienen datos acerca de otros conocimientos fundamentales.

**INFORMACIÓN
TEÓRICA**
Estos apartados, que informan sobre las reglas básicas de la composición de imágenes, han sido concebidos para ayudarle a desarrollar su forma de expresión personal.

**INFORMACIÓN
ADICIONAL**
El cuadro de información que se encuentra en cada página derecha indica dónde se puede encontrar más información acerca del tema que se está tratando.

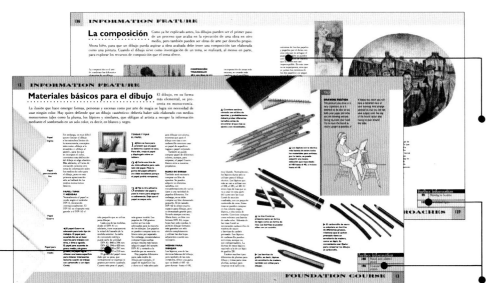

**PARTES PRIMERA
Y SEGUNDA:
LECCIONES**

● **LOS OBJETIVOS DEL
PROYECTO**
Cada lección contiene un panel
informativo en el que se
exponen los objetivos de cada
proyecto y el tiempo que se
necesita para llevarlos a cabo.

● **PASO A PASO**
Cada proyecto viene
acompañado por una
demostración detallada y
completa. Algunos proyectos,
además, han sido ejecutados
por dos artistas diferentes para
que usted pueda ver diferentes
modos de interpretación y de
ejecución de un mismo tema.

● **AUTOCRÍTICA**
Al final de cada proyecto se
incluyen una serie de preguntas
que deberá formularse usted
mismo. Éstas le ayudarán
a verificar sus progresos y a
corregir los errores que pueda
cometer.

● **INTRODUCCIONES**
El núcleo del libro está formado
por una serie de lecciones
y proyectos cuidadosamente
estructurados.
Un texto de introducción
explica los principios generales
y los propósitos específicos de
cada proyecto.

OTROS EJEMPLOS
Después de cada proyecto
se muestran dibujos de artistas
contemporáneos. Todos están
relacionados con el tema de
la lección, aunque forman un
conjunto de estilos y técnicas
muy variado.

**INFORMACIÓN
ADICIONAL**
El cuadro de información que
se encuentra en cada página
derecha del libro indica las
páginas donde se puede
encontrar más información
sobre el tema en cuestión.

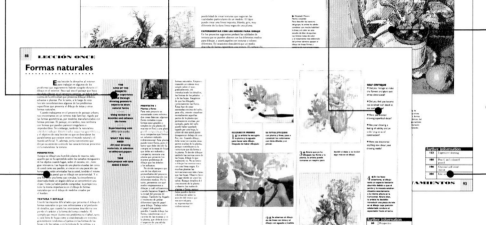

El *Curso completo de dibujo*, compuesto por una
serie de lecciones, pretende, en primer lugar,
enseñar a dibujar mediante el desarrollo de la
capacidad de ver según el modo analítico y
selectivo de los artistas. En segundo lugar, enseña
a explorar el mundo visual de un modo sistemático
para que cada uno descubra su personal forma de
dibujar aquellas cosas que despiertan su interés
y que más le estimulan.

CÓMO UTILIZAR ESTE LIBRO
Éste no es un libro que se lee y después se
abandona. Es un libro que podríamos definir como
«libro de trabajo». Está lleno de instrucciones

y de tareas muy concretas. Cuando lo lea, intente
imaginar que es un profesor. Hay muchos capítulos
que se leerán de un tirón para volver al principio
después de la primera lectura, siguiendo paso
a paso las instrucciones que contiene. Y cuando
trabaje, procure mantener el libro abierto cerca
de donde esté, ya que le servirá de referencia
cuando lo necesite.

PRIMERA PARTE
La primera parte del libro está formada por un
Curso de iniciación del dibujo que le ayudará
a aprender a «ver» con todos los sentidos y a
traducir lo que ve a un dibujo. Está compuesta por

siete lecciones, y cada una cubre uno de los aspectos fundamentales del dibujo.

Cada una de las lecciones contiene un proyecto para ejecutar cuyos objetivos se exponen con claridad para que sepa exactamente lo que debe hacer. Con el fin de que pueda comprobar si lo ha realizado correctamente, se incluye un apartado de autocrítica con preguntas que deberá hacerse a sí mismo sobre su trabajo. Las respuestas le darán la medida de su progreso. Este apartado es de suma importancia porque, como en cualquier otro campo de estudio, en éste también debe conocer sus aciertos y sus errores para saber con seguridad que está progresando.

En algunos puntos estratégicos entre lecciones y proyectos se incluyen temas de información que aportan ayuda técnica e información sobre perspectiva y proporciones del cuerpo humano, por citar un ejemplo.

SEGUNDA PARTE

La segunda parte del libro está estructurada de un modo similar a la primera parte: con lecciones, proyectos y temas de información. La diferencia entre las dos reside en que en la primera parte se le pide dibujar, casi exclusivamente, bodegones o naturalezas muertas, mientras que la segunda parte amplía el abanico de temas e introduce algunos de

TERCERA PARTE: LECCIONES

OTROS EJEMPLOS
Además de la obra clave, cada lección incluye ilustraciones de ejemplos de la obra de artistas contemporáneos que trabajan con un estilo o en temas parecidos.

EL ESTUDIO DE OTROS ARTISTAS
Cada lección contiene una breve biografía de artistas cuya obra debería ser estudiada para obtener información adicional y diversas fuentes de inspiración.

SUGERENCIAS PARA PROYECTOS
Cada lección concluye con una serie de sugerencias para llevar a cabo diferentes proyectos en los cuales se pueden ejercitar los estilos y los métodos que forman la esencia de la lección.

LOS DIBUJOS CLAVE
En estas lecciones se investigan las razones que hacen necesario el dibujo y se exponen los diferentes temas y estilos. Cada lección reproduce una obra clave creada por un maestro clásico o por un importante artista contemporáneo.

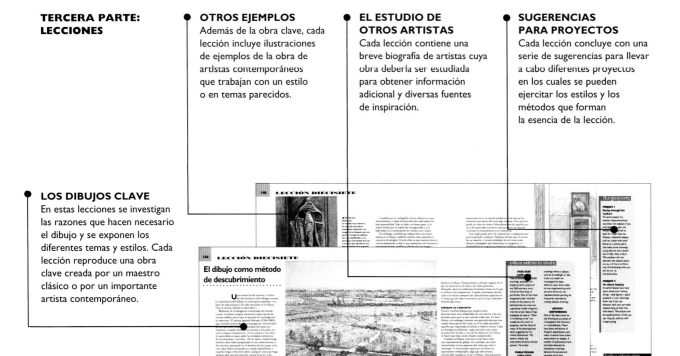

INFORMACIÓN ADICIONAL
El cuadro de referencia que se encuentra en cada página derecha del manual indica dónde se puede buscar información complementaria para el tema que se está tratando.

CUARTA PARTE:
TÉCNICAS

● DEMOSTRACIONES
La demostración paso a paso
de las técnicas que contiene
este apartado del libro son tan
útiles como interesantes. Su
función es la de mostrar algunas
de las posibilidades que se
le ofrecen.

● OTROS EJEMPLOS
También en esta parte del libro
se incluyen obras acabadas de
artistas contemporáneos que
pueden servir de inspiración
al lector.

EL PROYECTO
Para cada uno de los medios
referidos en esta sección se
plantea un proyecto, en cuya
ejecución deberá experimentar
las técnicas expuestas.

EL TEXTO
Un texto claro e inteligible
amplía la información recibida
con anterioridad sobre los
medios del dibujo, además
de servir de ayuda y guía para
sacar el mayor provecho
posible de los medios con que
elija trabajar.

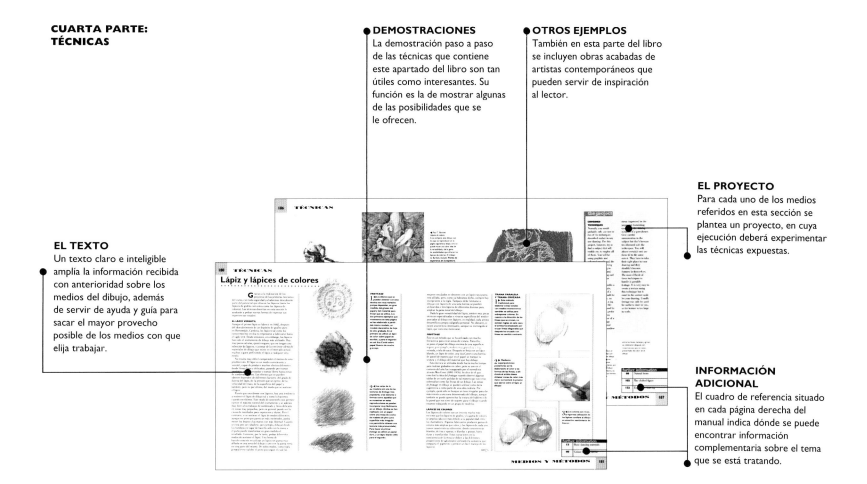

INFORMACIÓN
ADICIONAL
El cuadro de referencia situado
en cada página derecha del
manual indica dónde se puede
encontrar información
complementaria sobre el tema
que se está tratando.

los problemas más importantes que pueden darse en
el dibujo.

TERCERA PARTE
La tercera parte del libro explica las principales
técnicas del dibujo, además de mostrar que, aparte
del mundo puramente visual, la memoria y la
imaginación son fuentes de inspiración a las que la
mayoría de los artistas han recurrido con frecuencia
a lo largo de toda la historia del arte. En ella se
expone la estrecha relación entre el dibujo y la
pintura. En cada lección se analiza una obra clave
de un maestro clásico o contemporáneo, siguiendo,
de este modo, una tradición en la educación
artística consistente en estudiar las obras de
grandes artistas. Igual que en las otras partes

del manual, cada lección viene acompañada de un
proyecto que usted deberá ejecutar; sin embargo,
en esta sección los proyectos no están ilustrados.

CUARTA PARTE
Cuando llegue a esta sección del curso ya habrá
desarrollado una considerable habilidad técnica
en el campo del dibujo; por lo tanto, aquí se
reexaminarán ciertos aspectos de la técnica que
le van a permitir la exploración de nuevas formas
de desarrollar estos recursos. En estas
páginas descubrirá el modo de desarrollar su
estilo personal para expresar algo nuevo a partir
de temas tradicionales o modernos.

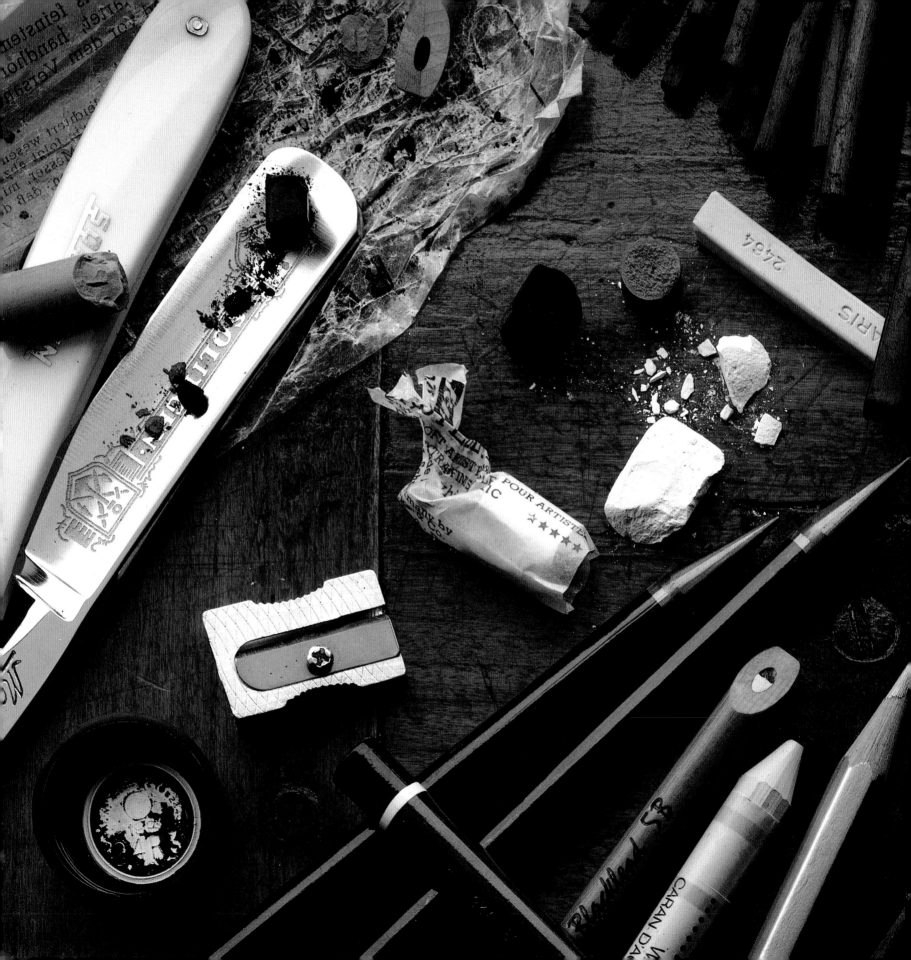

PRIMERA PARTE

Curso de iniciación

. .

La clave fundamental del aprendizaje del dibujo no reside, ni exclusiva ni principalmente, en el dominio de unas determinadas técnicas, sino en aprender a observar de un modo totalmente diferente. Existen muchas maneras diferentes de ver una misma cosa. Por ejemplo, cuando pasee por una calle que normalmente recorre en coche, verá muchas cosas en las que no había reparado cuando pasaba conduciendo su vehículo. Y, si se detiene un momento en la acera, descubrirá formas y detalles que no había visto cuando paseaba. Dibujar puede ser definido como el arte de mirar con detenimiento; lo que hay que hacer es ejercitarse en la observación activa y analítica. La incapacidad para dibujar un modelo se deriva casi siempre de un error de percepción y no de una falta de recursos técnicos. Usted mismo podrá comprobar que, a medida que avance en el desarrollo de los proyectos contenidos en esta sección, si es capaz de observar realmente una cosa, también será capaz de dibujarla.

La ejecución de los proyectos que acompañan las lecciones siguientes exige un mínimo de materiales y de equipo y ningún conocimiento previo del dibujo. Los temas para practicar el dibujo se buscarán entre los objetos cotidianos de su entorno familiar. Los primeros temas que se le pedirá que dibuje serán objetos domésticos cotidianos y, más adelante, cuando aborde las lecciones de la segunda parte del libro, empezará a dibujar paisajes, frutas y flores, y personas.

Materiales básicos para el dibujo

El dibujo, en su forma más elemental, se presenta en monocromía.

La ilusión que hace emerger formas, personas y escenas como por arte de magia se logra sin necesidad de usar ningún color. Hay quien defiende que un dibujo «auténtico» debería haber sido elaborado con medios monocromos tales como la pluma, los lápices y similares, que obligan al artista a recoger la información mediante el sombreado en un solo color, es decir, en blanco y negro.

Papel Ingres

Papel para acuarela liso

Papel Guarro

Papel para acuarela medio

Sin embargo, es muy difícil querer limitar el dibujo a los estrechos límites de la monocromía; conceptos tales como «dibujo a la acuarela» o «dibujo al pastel», para los que se incorpora el color, convierten esta definición del dibujo en algo obsoleto. Más adelante, el Curso de iniciación contiene otro tema de información sobre los medios de color para el dibujo, pero en esta primera aproximación sólo se hablará de los medios monocromos básicos.

PAPEL: TIPOS Y MEDIDAS

Normalmente el papel se vende según el estándar DIN A, reconocido internacionalmente. El DIN A1 es el tamaño más grande y el DIN A5 el

◀ El papel Guarro es adecuado para todo tipo de trabajos. El papel para acuarela liso es un buen soporte para trabajos con tinta, o tinta y aguada. El papel para acuarela de grano medio y de grano grueso y el papel Ingres ofrecen una buena superficie para obtener interesantes texturas cuando se trabaja con carboncillo o con lápiz Conté.

más pequeño que se utiliza para dibujar.

Cada una de las medidas, desde el DIN A1 en adelante, tiene exactamente la mitad del tamaño de la medida anterior. La tabla de conversión métrica puede serle de utilidad:

DIN A1: 840 x 594 mm
DIN A2: 594 x 420 mm
DIN A3: 420 x 297 mm
DIN A4: 297 x 210 mm

El grosor del papel viene dado por su peso, que normalmente se expresa en gramos por metro cuadrado. Cuanto más pese el papel,

TENSAR Y FIJAR EL PAPEL

1 ◀ Esto se hace para prevenir que el papel se deforme cuando se seca. Para ello, moje el papel y dispóngalo sobre un tablero.

2 ◀ Corte una tira de cinta adhesiva para cada lado del papel. Moje la goma del papel adhesivo (no debe excederse porque el papel podría romperse).

3 ◀ Fije la tira adhesiva alrededor del papel y pase la mano para asegurar su adherencia. Deje que el papel se seque solo.

más grosor tendrá. Los papeles de 150 gramos suelen ser los más adecuados para la mayoría de los dibujos. Los papeles se pueden comprar tanto en blocs como por separado. Sin embargo, recomendamos comprar hojas sueltas porque resulta más barato adquirir papel del tamaño DIN A1 y cortarlo a la medida que se necesite.

Hay papeles diferentes para cada medio de dibujo; por ejemplo, el papel de superficie lisa y dura es el más adecuado

para dibujar con pluma, mientras que para el dibujo con tiza o con carboncillo conviene usar un papel de superficie rugosa o papel verjurado.

También se puede comprar papel de diferentes colores, aunque, para empezar, el papel Guarro blanco sirve a nuestros propósitos.

BLOCS DE DIBUJO

También será necesario comprar un bloc de apuntes. Se pueden adquirir en distintos tamaños, con encuadernaciones de varios tipos y una variedad de papeles diferentes. Sin embargo, no se debe comprar un bloc demasiado pequeño. El de tamaño DIN A2 le ofrece mucho espacio para dibujar, pero es demasiado grande para llevarlo siempre encima. Ahora bien, un bloc con formato DIN A3, cuyas hojas han sido cosidas, le permite dibujar formatos más grandes con sólo abrirlo completamente y utilizar las dos hojas adyacentes cuando sea necesario.

MEDIOS PARA DIBUJAR

Los lápices, una de las técnicas básicas del dibujo, pero también de las más versátiles, ofrece una gama que va desde el 6H –de gran dureza– hasta el 6B,

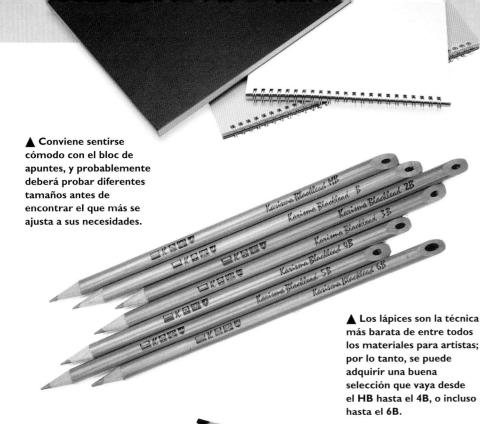

▲ Conviene sentirse cómodo con el bloc de apuntes, y probablemente deberá probar diferentes tamaños antes de encontrar el que más se ajusta a sus necesidades.

consejo

POSTURA DE DIBUJO

La posición que se adopte para dibujar es muy importante, porque de ella depende que se pueda ver el dibujo y aquello que se dibuja simultáneamente y sin necesidad de mover la cabeza o el cuerpo a un lado y otro del tablero. Es aconsejable mantener la tabla que sirve de base al papel tan derecha como sea posible; si la base se inclina demasiado, nuestra visión del dibujo se distorsiona. Una vez sentados deberíamos ver el tema que dibujamos por encima del tablero.

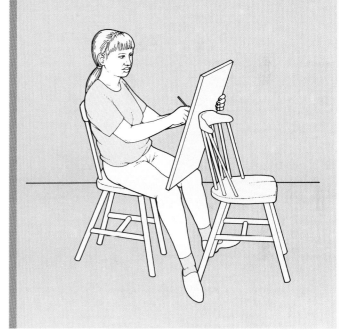

▲ Los lápices son la técnica más barata de entre todos los materiales para artistas; por lo tanto, se puede adquirir una buena selección que vaya desde el **HB** hasta el **4B**, o incluso hasta el **6B**.

muy blando. Normalmente, los lápices duros sólo se utilizan para el dibujo técnico. Los lápices que más se van a utilizar son el HB, el 2B y el 4B. El único tipo de tiza que se va a usar en esta parte del curso son las tizas Conté de sección cuadrada, con un pequeño contenido de cera. Estas tizas se pueden comprar en los colores negro, blanco, y dos tonos de marrón. Conviene comprar como mínimo una barrita de cada color. Además de las tizas Conté se necesitarán carboncillos de madera de sauce y barritas de carbón prensado. Los lápices de carboncillo pueden servirnos, aunque no son indispensables. La dureza de estos lápices equivale a la de un lápiz de grafito 2B.

Existen muchos tipos diferentes de plumas para dibujo y tintas para estas plumas, aunque para empezar será suficiente

▲ La tiza **Conté** se presenta tanto en forma de lápiz como en forma de tiza. Las barritas se pueden afilar con un cuchillo.

▶ El carboncillo de sauce se adquiere en barritas de diferentes gruesos, mientras que el carbón prensado tiene un envoltorio de madera, como un lápiz. Es conveniente usar fijador para conservar los dibujos al carboncillo.

▶ Las barritas de grafito, es decir, lápices sin envoltorio de madera, también son útiles para dibujar.

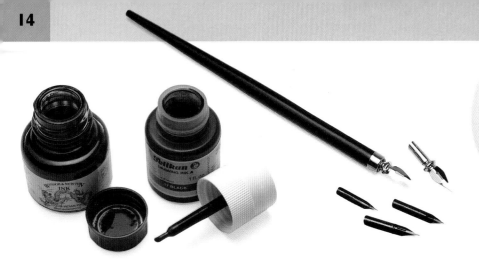

▲ **Existen muchos tipos diferentes de tintas para dibujo, aunque las dos clases principales son la tinta soluble en agua y la tinta no soluble en agua. También existen muchos tipos diferentes de plumas, pero una pluma de inmersión con plumillas recambiables es la más adecuada para empezar a trabajar con este medio.**

▼ **La gama de rotuladores con punta de fieltro y punta de fibra tiene una variedad desconcertante. Antes de comprar alguno conviene probarlos, y habrá que asegurarse de la permanencia de sus colores. Hay rotuladores cuyos colores palidecen pasado muy poco tiempo.**

comprar un tarrito de tinta negra (14 ml) y una pluma con plumillas intercambiables. La plumilla 290 es la más indicada para empezar. La tinta para dibujo se diluye, normalmente, con agua destilada, y conviene comprobar que las tintas que se adquieren son solubles en este medio.

Tanto en las tiendas de materiales para artistas como en las tiendas de material para escritorio se puede encontrar una amplia gama de bolígrafos, de rotuladores con punta de fieltro y rotuladores con punta de fibra. La mayoría de estos instrumentos se pueden utilizar para dibujar, siempre y cuando la punta no sea demasiado

gruesa. Si el trabajo con una pluma le atrae y le satisface, pruebe con diferentes plumas. La mayoría de las tiendas especializadas disponen de amplios surtidos de plumas que se pueden probar antes de adquirir las que más se adaptan a nuestras necesidades.

Y, por último, se necesitará un fijador para fijar los dibujos realizados a carboncillo, con lápiz de carbón y con lápiz blando, para evitar que se emborronen. El fijador puede ser adquirido como aerosol (procure comprar uno que no dañe la capa de ozono) o en líquido, en cuyo caso se necesitará un difusor para utilizarlo.

PINCELES

Se suele pensar que los pinceles se usan para pintar pero no para dibujar, aunque pronto descubrirá que el pincel es un medio muy útil para dibujar. Se necesitarán por lo menos dos pinceles redondos de pelo blando; los números 4 y 6 son los más apropiados para empezar. Los mejores son los pinceles de pelo de marta, pero suelen ser muy caros, incluso los de menor tamaño, por lo que recomendamos que se adquieran pinceles de imitación de marta.

▲ **No será necesario adquirir un tablero para dibujante caro; un trozo de tablero de conglomerado como el que se muestra en la ilustración superior será suficiente. También se necesitarán pinzas, pinzas de dibujante o cinta para reservas para fijar el papel al tablero.**

▲ **Estos pinceles son de pelo de marta, aunque se pueden encontrar pinceles mucho más baratos de pelo de marta artificial.**

TABLEROS PARA DIBUJO

Conviene disponer de un tablero plano en el que fijar la hoja de papel, y las dimensiones de este tablero serán ligeramente superiores a las del papel más grande que se vaya a utilizar. En las tiendas de material para artistas se pueden encontrar tableros especialmente fabricados para este fin, aunque una pieza de cartón prensado o de madera contrachapada de 15 mm de grosor cumplirá perfectamente su cometido. El cartón es demasiado áspero, y las cartulinas normalmente son

demasiado delgadas y se doblan con mucha facilidad, aunque existen cartulinas lo suficientemente gruesas.

Para fijar el papel al tablero se pueden usar pinzas, pinzas para dibujo o cinta para reservas. Las chinchetas no son muy recomendables para fijar papeles al tablero para dibujo y algunos tipos de cinta adhesiva son demasiado adherentes: pueden romper las esquinas del papel cuando se intente sacar la cinta.

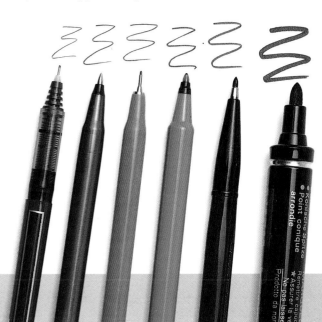

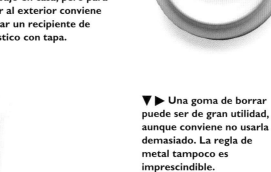

OTROS MATERIALES DE UTILIDAD

El uso de un caballete no es imprescindible, pero conviene tener algún tipo de apoyo para el tablero cuando se dibuje. El respaldo de una silla puede servir cuando se dibuja dentro de casa o en el estudio, y si ya se ha adquirido un caballete, éste hará la función de soporte del tablero de un modo muy similar al de la silla.

● Una goma de borrar (aunque desaconsejaré su uso en más de una ocasión, una goma de borrar normal será de gran utilidad).
● Un cuchillo afilado. Vale tanto uno con hojas recambiables (Stanley) como uno cuyo filo está formado por pequeños segmentos que se pueden separar del resto en cuanto se vuelven romos. El cuchillo se utilizará para cortar papeles y para sacar punta a los lápices. Para este último cometido también se puede usar un sacapuntas.
● Una paleta: puede ser un bol de porcelana (o plástico) especial para artistas, aunque un bol corriente también servirá. Este bol servirá para diluir

las tintas que se usen para dibujar.
● Una regla de metal es necesaria para cortar papeles.
● Una libreta de apuntes (no es imprescindible, pero puede resultar útil para anotar los problemas que surjan y los progresos que se vayan haciendo).
● Recipientes para agua y trapos o papel de cocina para limpiar los pinceles y lo que se ensucia.

● Algún tipo de carpeta para guardar los dibujos (conviene guardarlos planos). Con dos hojas de cartón unidas con cinta adhesiva se puede fabricar una carpeta muy sencilla.

▼▶ Cuando se pretende trabajar con tinta y aguada, se necesitará una paleta y un recipiente para agua. Los tarros de mermelada pueden servir para el trabajo en casa, pero para salir al exterior conviene llevar un recipiente de plástico con tapa.

▼▶ Una goma de borrar puede ser de gran utilidad, aunque conviene no usarla demasiado. La regla de metal tampoco es imprescindible.

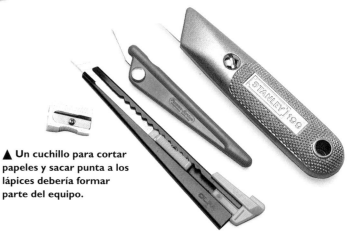

▲ Un cuchillo para cortar papeles y sacar punta a los lápices debería formar parte del equipo.

◀ Cuando el número de dibujos empiece a ser considerable, se necesitará una carpeta para guardarlos.

Los materiales y su trazo característico

A lo largo de las lecciones que forman esta parte del libro, traduciremos aquello que vemos mediante el uso de uno de los medios monocromos para el dibujo que se han descrito en la página 12. De todos modos, antes de empezar a plasmar las experiencias visuales, será necesario adquirir una cierta familiaridad con los materiales que se van a utilizar y los registros y trazos que permiten obtener. Por lo tanto, en esta primera lección no vamos a exigir que se dibujen objetos ni imágenes almacenadas en nuestra memoria. Los proyectos que contiene esta lección se refieren única y exclusivamente a la exploración de las posibilidades expresivas que ofrecen los medios para el dibujo. A pesar de la intención de no dibujar objetos u otras imágenes, cuando pruebe los diferentes medios comprobará que aparecerán fortuitamente imágenes sobre el papel, sin que haya habido ninguna intención de dibujarlas.

EL DIBUJO ACCIDENTAL

Los surrealistas nos han enseñado que el subconsciente juega un papel muy importante en el arte. Tanto es así, que la mayoría de las personas han realizado trazos alguna vez sobre un papel, comprobando que unas pocas líneas pueden sugerir alguna imagen, la de un pájaro o de una flor, por ejemplo. Cuando un artista dibuja, busca estos efectos accidentales para explotarlos durante el desarrollo del dibujo.

La convención historiográfica nos ha hecho creer que el Surrealismo es un movimiento artístico que se ha desarrollado en el siglo XX, cuando lo cierto es que tiene una historia mucho más larga. Artistas como Hieronymus Bosch (h. 1450-1516) en el siglo XV y Francisco de Goya (1746-1828) en los siglos XVIII y XIX ya expresaron lo misterioso y lo fantástico en sus pinturas. En el siglo XX, la obra de dos de los exponentes máximos del Surrealismo, René Magritte (1898-1967) y Salvador Dalí (1904-1989), es conocida por la mayoría de las personas, si no directamente, sí a través de adaptaciones hechas con fines publicitarios.

**OBJETIVOS
DEL PROYECTO**
Probar los medios de
dibujo que tenemos
a mano

Descubrir la gama de
trazos que se pueden
obtener con cada
medio

Descubrir si por
accidente se han creado
efectos identificables

MATERIAL NECESARIO
Se usarán todos los
materiales para dibujo, el
tablero para dibujar, al
menos cinco hojas de papel
DIN A2 de papel Guarro
blanco y pinzas o cinta
adhesiva para fijar el papel
al tablero. Agua destilada
para diluir la tinta y fijador
para proteger los dibujos
realizados con carboncillo.
También se necesitará un
bastoncillo delgado del
tamaño de una aguja de
hacer punto. Una ramita
delgada y recta servirá

TIEMPO
Para realizar los tres
proyectos se ha calculado
un tiempo de dos horas,
aproximadamente. Sin
embargo, es posible que
necesite más tiempo
porque quiera repetir uno
de ellos, a fin de
comprender mejor
el ejercicio antes de pasar
al siguiente

**PROYECTO I
Experimentos con
medios para el dibujo**
Extienda sus materiales encima de una mesa o una superficie similar. En este proyecto se puede trabajar con el tablero de dibujo plano, dejándolo descansar encima de la mesa. Fije una hoja de papel del tamaño DIN A2 al tablero y empiece a dibujar con todos los materiales sucesivamente. Intente no dibujar nada en concreto y déjese llevar totalmente por los trazos, las manchas y las sombras que cada medio produce. Haga uso de su imaginación y pruebe, por lo menos durante media hora, todas las formas posibles de obtener trazos y manchas con cada uno de los medios. Este ejercicio se parece bastante a los ejercicios de caligrafía que todos hemos practicado. Una vez haya descubierto el potencial que encierra cada uno de los medios, estará preparado para utilizarlos en la descripción de las cosas que forman el mundo visual.

▲ Trazos hechos con un lápiz 2B.

▲ Trazos hechos con un lápiz HB.

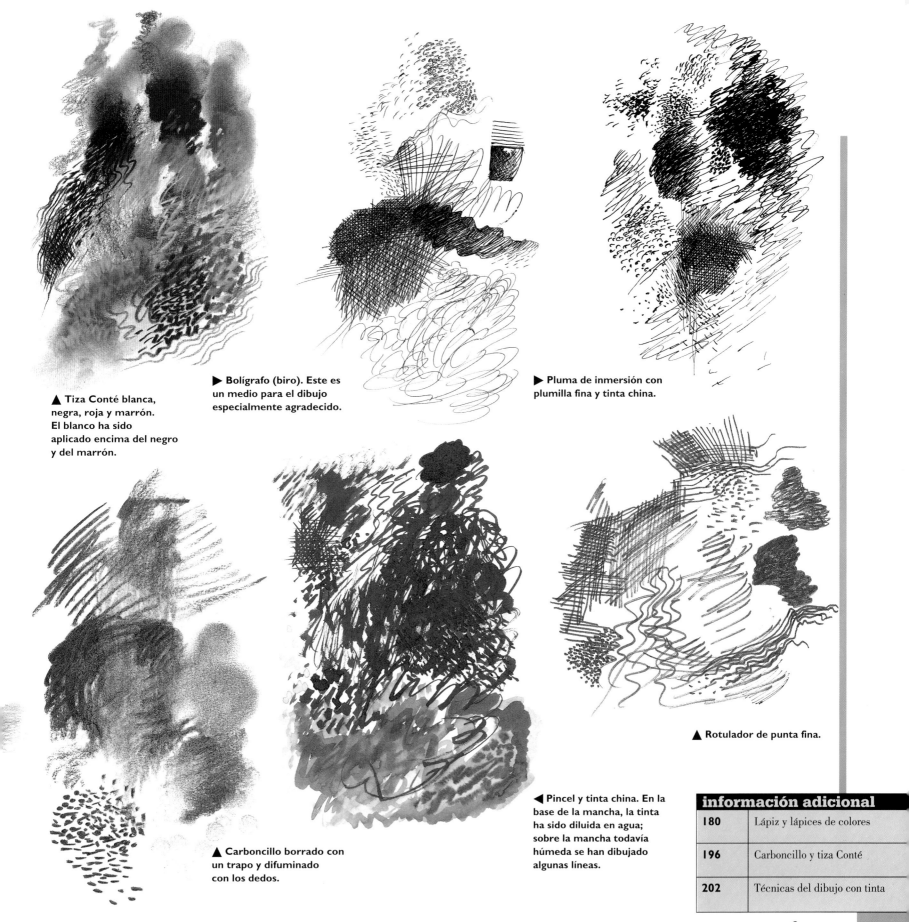

▲ **Tiza Conté blanca,
negra, roja y marrón.
El blanco ha sido
aplicado encima del negro
y del marrón.**

▶ **Bolígrafo (biro). Este es
un medio para el dibujo
especialmente agradecido.**

▶ **Pluma de inmersión con
plumilla fina y tinta china.**

▲ **Carboncillo borrado con
un trapo y difuminado
con los dedos.**

◀ **Pincel y tinta china. En la
base de la mancha, la tinta
ha sido diluida en agua;
sobre la mancha todavía
húmeda se han dibujado
algunas líneas.**

▲ **Rotulador de punta fina.**

PROYECTO 2
Dibujo automático

Para ayudar a que las imágenes del subconsciente afloren, los surrealistas desarrollaron la práctica del «dibujo automático». Pensaban que si se deja mover libremente el brazo y la mano, sin control consciente, se dibuja aquello que está escondido en la mente inconsciente. Incluso en artistas que no se definen como surrealistas, es fácil descubrir un cierto automatismo en el trazo. Para comprobarlo, se pueden mirar reproducciones de dibujos de Pablo Picasso (1881-1973) o de Henri Matisse (1869-1954), por ejemplo, y buscar en ellos las líneas que parecen responder a impulsos inconscientes de la mano del artista.

Coja una hoja de papel y haga sus propios trazos automáticos. Empiece usando alguno o todos los medios de dibujo y trace líneas ondulantes de lado a lado del papel, dejando que su mano se mueva con toda libertad. Después piense en el follaje de un árbol e intente representarlo con líneas totalmente sueltas. Evite dibujar un árbol conscientemente. Deje que su mano sea guiada por impulsos, empujada por hojas imaginarias que aparecen en su mente. El resultado podría ser muy parecido al dibujo que reproducimos a la derecha, pero también puede ser totalmente diferente.

Después, imagine una ciudad vista desde lejos e intente dibujarla. Cuando esté dibujando, procure no levantar el medio de dibujo del papel, excepto cuando sea imprescindible. En tanto le sea posible, dibuje con una línea única e ininterrumpida. Dibuje las formas de la ciudad tan rápido como sea posible y no se detenga a mirar si lo que dibuja se corresponde con la realidad. Después, vuelva a dibujar la misma panorámica de la ciudad en la lejanía, pero esta vez mantenga sus ojos cerrados mientras dibuja.

▶ Las líneas se han dibujado con carboncillo, pluma y tinta y lápiz, y las hojas con carboncillo. Realizar trazos con diferentes medios es una buena manera de adquirir experiencia en el uso de cada uno de ellos.

▼ Ciudad imaginaria dibujada con pluma de inmersión y tinta sin levantar la pluma del papel.

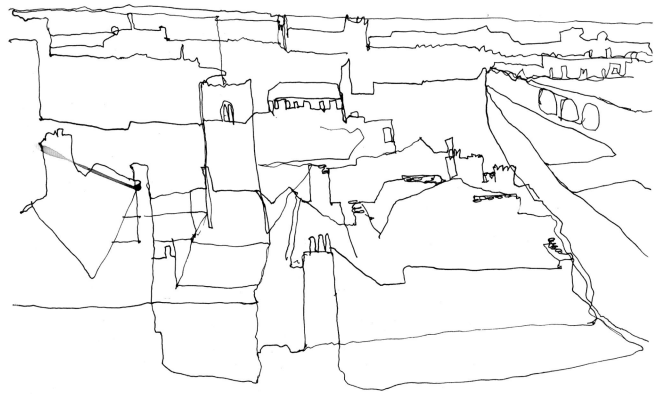

▲ Una vista desde la lejanía de la misma ciudad imaginaria dibujada del mismo modo.

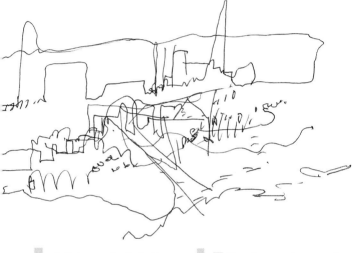

▲ Esta vez, la ciudad ha sido dibujada con los ojos cerrados. Para ello se utilizó un bolígrafo ya que una pluma de inmersión no hubiera sido el instrumento más práctico.

▼ Manchas y goterones de tinta china, goteadas con un bastoncito, han sido organizadas para formar un paisaje con líneas dibujadas con el mismo bastoncito.

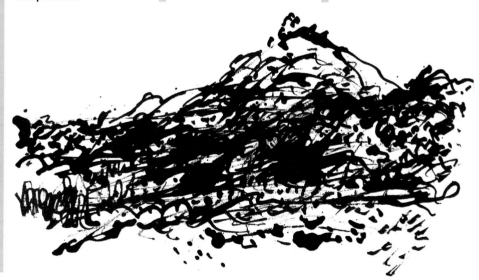

PROYECTO 3
Dibujar con manchas

Hoy en día está ampliamente aceptado el hecho de que los efectos que se producen por accidente pueden enriquecer sensiblemente un dibujo, aunque, a decir verdad, este no es un descubrimiento nuevo. Hace más de doscientos años, Alexander Cozens (1717-1786), un pintor inglés que también fue un eminente maestro del dibujo, partió de una idea de Leonardo da Vinci (1452-1519) y la desarrolló hasta convertirla en un método para dibujar paisajes. La idea consistía en dejar caer al azar unas gotas de tinta encima de un papel y desarrollar un paisaje a partir de las manchas que se habían formado. Cozen explicó este método en su libro *Nuevo método para estimular la invención en el dibujo de composiciones originales de paisaje*, publicado en 1785/1786.

Deje caer gotas de tinta encima de una hoja de papel, primero con un palito y después con una pluma y un pincel. Observe los grupos de manchas y descubra si el agrupamiento accidental de estas manchas le sugiere alguna idea. Puede ver en las manchas nubes oscuras, plantas, una cara o figuras. Deje que su imaginación vuele libremente, y cuando las manchas le sugieran alguna cosa, intente desarrollar esta imagen con más gotas de tinta o con líneas de tinta trazadas con pluma o con pincel, de manera que el tema imaginado se vaya definiendo.

Repita el experimento, pero esta vez debe humedecer el papel con agua limpia antes de dejar caer las gotas de tinta.

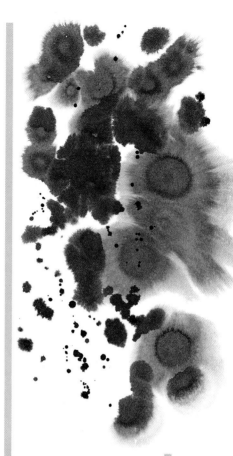

▲ Las gotas caídas encima de un papel húmedo crean efectos y formas muy interesantes y pueden sugerir algún tema concreto.

AUTOCRÍTICA

● ¿Ha utilizado todos los medios de dibujo que tenía a mano? ¿Ha intentado crear todos los efectos posibles?

● ¿Se siente preparado para manejar todos los medios de dibujo que tiene a mano?

● ¿Prefiere algún medio en concreto?

▶ John Houser
Pincel con tinta
En este retrato, la tinta ha sido utilizada diluida y sin diluir. Para el fondo oscuro que hace destacar el perfil, el artista ha trabajado con la técnica del pincel seco. El pincel es un instrumento de dibujo muy sensible, y en este caso ha sido utilizado con mucha habilidad y elegancia.

▼ David Carpanini
Carboncillo
En este dramático y atmosférico paisaje minero, **Devanadera sureña,** no se pueden apreciar, apenas, líneas; el carboncillo se ha utilizado plano para introducir las áreas más oscuras y se ha difuminado en ciertas zonas para crear efectos más blandos. Cuando se realiza un trabajo de este tipo, el fijador suele ser un material imprescindible, porque para obtener negros muy densos habrá que fijar el dibujo en diferentes fases de su ejecución.

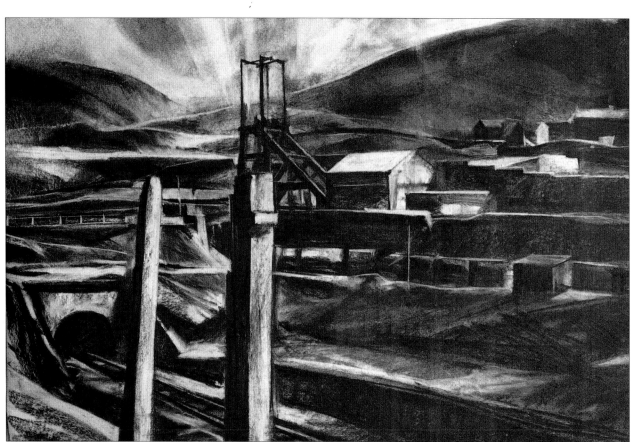

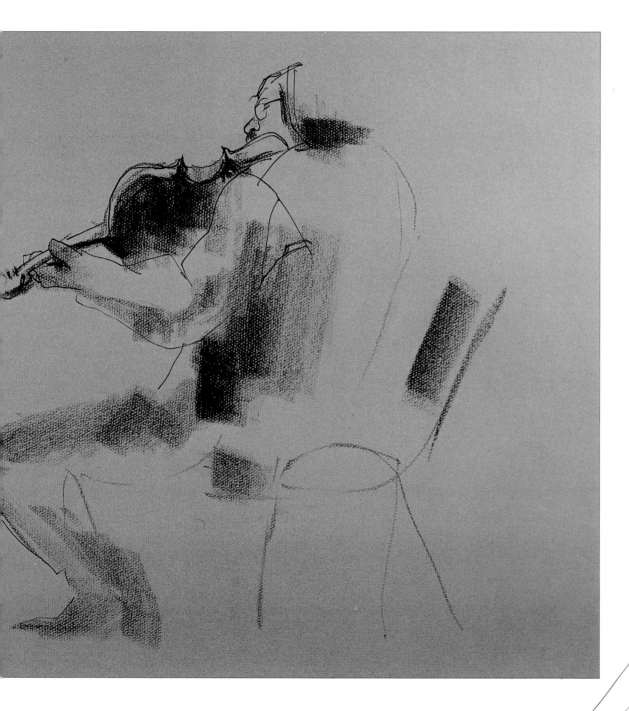

▼ John Elliott
Pluma y tinta
De línea rápida y espontánea,
y sombras trazadas con soltura,
este retrato nos da una gran
cantidad de información
acerca del modelo. Un artista
debe desechar muchos dibujos
antes de llegar a crear uno con
tan poco esfuerzo.

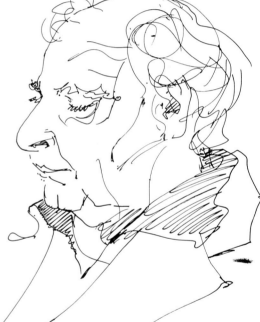

▲ Carole Katchen
Pastel y tinta
Este dibujo, **El violinista**, ha
sido realizado a gran velocidad.
Toda la composición ha sido
ejecutada con unas pocas
manchas de sombra, dibujadas
con la barrita de pastel plana,
y unas líneas de tinta negra
introducidas con pluma.

Debido a que el artista sólo ha
plasmado los rasgos más
significativos de la figura,
evitando todo detalle superfluo,
ha creado un poderosa imagen
de un músico en plena
interpretación instrumental.

CURSO DE INICIACIÓN 21

Diferentes formas de observar

Este curso de dibujo pone el énfasis del aprendizaje en la manera de observar el mundo y lo que hay en él; por lo tanto, el hecho de que, a medida que se avance en la lectura de los proyectos siguientes –que girarán en torno a cosas que se pueden dibujar–, se trate con más detalle el modo de observar que las técnicas asociadas al dibujo, no debería sorprender al lector. A primera vista, los tres proyectos siguientes pueden parecer destinados a principiantes absolutamente ignorantes en el dibujo, pero no es así. Son proyectos que pueden interesar incluso a artistas con larga experiencia en el dibujo, porque volver sobre ellos les puede ayudar a abrir sus horizontes, a escapar de modos preconcebidos de observar y de interpretar las cosas.

FORMAS DE VER

Existen, sin duda alguna, muchas maneras diferentes de ver una misma cosa. Matisse decía que cuando observaba un tomate veía lo mismo que cualquier otra persona, pero que cuando lo pintaba lo veía de un modo totalmente diferente. A lo largo de esta lección irá descubriendo lo que Matisse quería decir.

La forma de dibujar el modelo determina, en gran medida, la manera de observarlo. Si dice, por ejemplo: «Voy a hacer un dibujo de línea», tenderá a concentrarse en los perfiles que presenta el modelo y no observará ni registrará las luces y las sombras que lo modelan. Si, por el contrario, decidimos hacer un dibujo en el que no aparezca ni una sola línea, debemos fijarnos única y exclusivamente en las luces y sombras que dan forma al modelo. En los proyectos detallados a continuación le pediremos que haga dibujos de línea. Podrá comprobar que no sólo observará los perfiles, a pesar de dibujar sólo líneas.

ACOMODARSE PARA DIBUJAR

Cuando empiece a dibujar modelos reales, su posición y la del tablero para dibujar son factores importantes que conviene tener en cuenta. Vuelva a la página 12 y observe la ilustración de un artista dibujando con el tablero apoyado contra una silla. Fíjese bien en que el artista tiene el tablero apoyado en sus rodillas para mantenerlo en la vertical, y que su cuerpo está lo suficientemente alejado del tablero como para que el artista pueda dibujar con el brazo extendido.

Para dibujar con facilidad y fluidez, su postura ha de ser cómoda y debe permitirle mover el brazo y la mano con absoluta libertad.

26 ▷

PROYECTO 1
El dibujo del contorno

Cualquier modelo sencillo y no demasiado grande puede servir de tema para el primer dibujo. Sugerimos que sean un par de zapatos, un par de guantes o un conjunto de taza, plato y salsera. Póngalos encima de una mesa, a cierta distancia, y compruebe que tanto su posición como la del tablero de dibujo es la más adecuada para dibujar.

Escoja algún medio apropiado para hacer un dibujo de línea. Después, fije la mirada en un punto determinado del perfil de uno de los modelos y marque con la punta del lápiz (o de otro medio para dibujar) el punto visualizado encima de la hoja de papel. El punto señalado encima del papel ha de ser el mismo que se está mirando en el modelo. Ahora empiece a dibujar sin mirar el papel. Deje que sus ojos busquen el camino que describe el contorno de los modelos –no mire el papel– y deje que su mano, coordinada con sus ojos, dibuje lentamente lo que éstos observan.

Si perdiera la coordinación entre mano y ojos, vuelva a posicionar el instrumento de dibujo en un punto determinado del dibujo que se corresponda con el punto que observa en el modelo

y continúe dibujando. No debe borrar ninguna de las líneas. Dibuje hasta que haya completado los contornos de los modelos que forman el tema y no mire el dibujo hasta que haya terminado.

Si realmente se han dibujado los contornos, el dibujo no será una simple silueta, porque en algunos puntos del modelo los ojos se habrán dirigido hacia el interior del mismo para describir, por ejemplo, el borde de una taza antes de volver al perfil.

Seguramente pasará algún tiempo antes de que logre hacer un dibujo bueno. Lo más probable, incluso, es que el primer dibujo no tenga ni el más mínimo parecido con el objeto que servía de modelo, pero esto no debe importarle. El objetivo de estos ejercicios es aprender a sentir las cosas con los ojos.

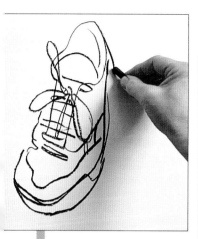

KAY GALLWEY

1 ◀ La artista está tanteando el recorrido del contorno de uno de los zapatos, dibujando la línea que define el contorno con la punta afilada de una tiza Conté.

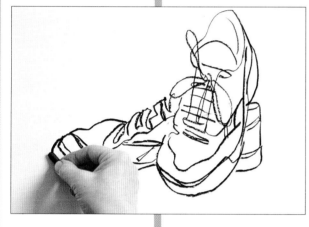

2 ▲ Ahora se introduce el segundo zapato en el dibujo. La línea se mantiene fluida y continua, excepto cuando hay que introducir un cambio de dirección.

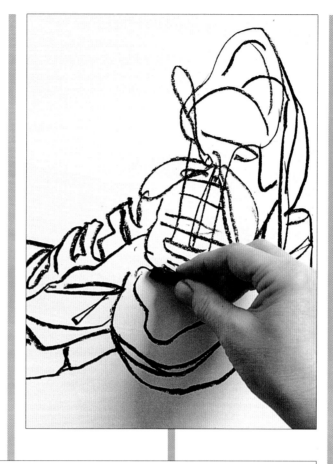

3 ◀ El dibujo continúa, dejando el contorno del segundo zapato detrás del primero.

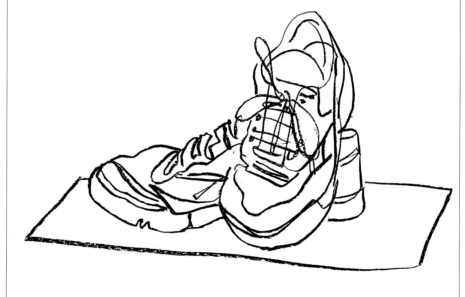

4 ◀ El dibujo acabado nos da una idea bastante precisa de los zapatos, a pesar de su realización rápida e ininterrumpida. La artista ha dibujado los contornos del papel sobre el que descansan los zapatos para establecer una relación con la superficie de apoyo de los modelos.

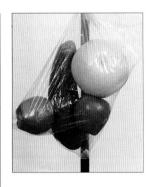

PROYECTO 2
Fuerzas internas

El dibujo del contorno de las cosas es sólo una de las muchas posibilidades de descripción que existen. Otra posibilidad es la de observar lo que hay en el interior del contorno para descubrir allí los rasgos particulares que caractericen el modelo. Cuando dibujan un modelo estático, los artistas a menudo se refieren al «movimiento», término mediante el cual quieren expresar que incluso en un modelo estable se puede descubrir una sensación de movimiento. La figura puede estar recostada en una silla o de pie y completamente derecha. El movimiento inherente a la figura humana se estudiará, sin embargo, más adelante, aunque no sólo la figura humana tiene esas cualidades dinámicas internas. En la figura humana son más evidentes que en las botellas, tazas, platos y salseras, mesas y sillas, pero en éstos también están contenidas. Una silla y una mesa sugieren una sensación de peso que las aplasta contra el suelo, incluso un saco depositado en el rincón de un cobertizo se deforma para mostrar el carácter de su contenido.

Para dibujar, elija un modelo que parezca pesado o denote algún otro tipo de tensión interna. Se puede suspender un objeto de un gancho para observar cómo se deforma debido a su propio peso, o coger una bolsa de zanahorias o de patatas para observar el aspecto que ofrece la bolsa según su contenido. Después debe realizar dibujos que describan estas fuerzas internas. No serán dibujos que registran la apariencia externa de las cosas, pero mostrarán las características internas de cada modelo particular.

El dibujo deberá ser de líneas, y el medio utilizado será diferente del que se había usado en el proyecto anterior. El dibujo ha de ser rápido y sin levantar el medio del papel, aunque esta vez se puede mirar el modelo mientras se dibuja. Deje que su medio de dibujo trace líneas que describan el modo en que los modelos parecen inclinarse, empujar o caer. Deje que la acción de la mano describa el movimiento del modelo.

En la medida que las líneas describen el movimiento, algunas veces pasarán por el centro del modelo y otras, debido al esfuerzo de introducir en el dibujo una fuerza dinámica convincente, estas líneas saldrán de los límites estrictos del modelo. Ahora bien, conviene dibujar con entera libertad y, sobre todo, no debe orientarse por los contornos de los modelos, porque, de hacerlo, no obtendría una descripción de las fuerzas interiores.

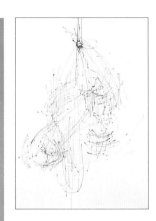

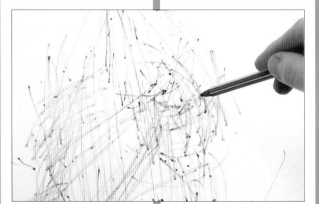

KAREN RANEY

1 ◀ Unas frutas dentro de una bolsa de plástico servirán perfectamente de modelo. Con un rotulador de punta fina, el artista empieza a dibujar el modo en que cuelgan estos modelos (es decir, su peso y las fuerzas descendentes que contienen).

2 ◀ Una serie de líneas direccionales, dibujadas con trazo delicado pero firme, describen el empuje hacia abajo de las frutas.

3 ▶ En el dibujo acabado se percibe la sensación de suspensión de un peso sin que se haya dibujado ningún contorno, ni de la fruta ni de la bolsa. La artista ha dejado que su mano siguiera los movimientos implícitos de los modelos. Esto le da al dibujo una calidad dinámica que describe las fuerzas interiores del tema sin hacer una descripción de su apariencia exterior.

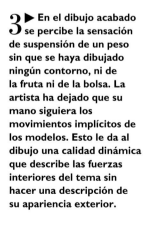

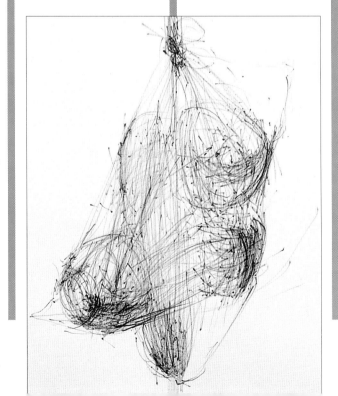

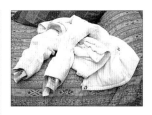

PROYECTO 3
Exterior e interior

Cuando se aprende a dibujar existe una tendencia generalizada a concentrarse en los contornos y a ignorar lo que ocurre en el interior de los mismos. En este proyecto se pide que no sólo se observe el contorno del modelo, sino también aquello que ocurre en su interior. El modelo que se necesita deberá tener una forma básicamente cilíndrica y se dibujará en posición horizontal o vertical; algo parecido a las mangas de la chaqueta que se han utilizado en el ejemplo sería el modelo ideal. Para crear arrugas y pliegues en la tela, se han rellenado las mangas con papel de periódico.

Si se utilizan un par de pantalones se obtendrá un modelo muy parecido al descrito, aunque el modelo que se escoja no tiene por qué ser una prenda de ropa. Un florero de superficie estriada, un tronco de madera o una serie de tazas, unas metidas dentro de las otras, también son modelos excelentes para realizar este proyecto. Lo que necesitamos para ejecutarlo es una forma tubular con líneas positivas que discurran desde los extremos hacia el interior.

El dibujo será de línea, y conviene usar un medio que no se haya utilizado

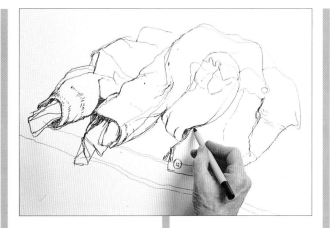

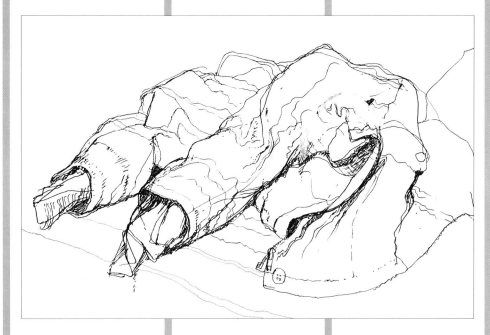

hasta ahora. Deje que sus ojos sigan las arrugas que cruzan el modelo que dibuja y utilice la línea para describir lo que está viendo. Si dibuja una prenda de vestir, descubrirá que ésta no presenta una línea de contorno regular. Con frecuencia, la línea de contorno entrará dentro del modelo para describir una

arruga, por ejemplo, y de esta manera aportará una vista en sección transversal del modelo.

Las líneas que discurren alrededor de las formas son esenciales para que el modelo adquiera un aspecto tridimensional. En las clases de dibujo se enseña a los estudiantes que deben aprender a dibujar a través del modelo

y que no deben limitarse a la descripción del contorno. Este proyecto le ayudará a desarrollar este aspecto del dibujo.

IAN SIMPSON

1 ◄ Para dibujar los pliegues y las arrugas de la chaqueta se ha utilizado un rotulador de punta fina. Las líneas describen no tanto el contorno como la sección transversal de la prenda.

AUTOCRÍTICA
- ¿Le han ayudado los dibujos de los proyectos 1 y 2 a realizar un dibujo convincente en el proyecto 3?

- ¿Está empezando a saber lo que debe observar cuando dibuja?

- ¿Está dibujando con más libertad y mayor fluidez?

- ¿Ha seguido dibujando con regularidad en su bloc de apuntes?

2 ◄ Las ondulaciones de los pliegues de la chaqueta se han dibujado del mismo modo que se haría si se tratara de las colinas y los valles de un paisaje. Cuando se dibuja, es muy importante tener en cuenta que lo que hay dentro del contorno tiene la misma importancia que el contorno mismo.

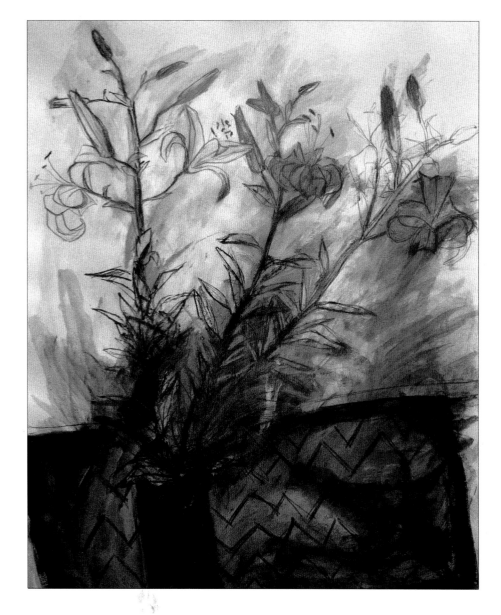

Los ojos han de poder pasar del modelo al tablero de dibujo en el mínimo tiempo posible. La posición del tablero debe estar tan cerca de la vertical como sea posible, porque sólo así verá su dibujo como realmente es. Si el tablero está en posición horizontal, su visión del dibujo estará distorsionada.

Todo esto puede parecer obvio, pero sorprende ver cuántos estudiantes convierten el dibujo en una tarea imposible sólo porque no tienen en cuenta estos detalles. Se sorprendería de la cantidad de detalles de lo visto que uno olvida en el instante que va de desviar los ojos del modelo y posarlos en el papel y, sin embargo, no es poco frecuente ver a estudiantes de arte intentando dibujar cosas que están casi detrás de ellos. Otros dibujan con el tablero de dibujo apoyado encima de sus rodillas, y después se sorprenden de que, para compensar la visión en escorzo de su dibujo, hayan alargado los modelos.

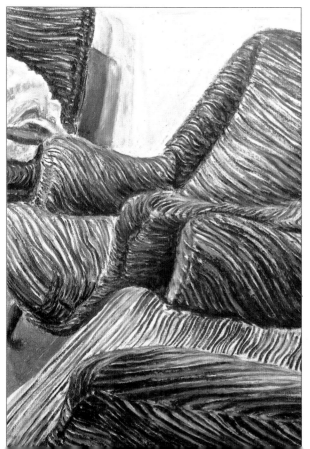

▲ Barbara Walton
Técnicas mixtas
Sea cual sea el nivel de experiencia del dibujante, se puede intentar usar más de un medio para dibujar. Para realizar el dibujo **Lirios en un jarrón negro**, la artista ha combinado el carboncillo, el pastel y algunas pinceladas de acrílico para crear un dibujo que integra perfectamente los diferentes medios, dotado de una vigorosa impresión de movimiento.

▶ Paul Bartlett
Pastel graso
En la obra **Sillas**, el artista ha dibujado una vista en primer plano de sillones tapizados. Para la descripción se ha dibujado el estampado de los sillones, una serie de líneas de contorno que construyen las formas.

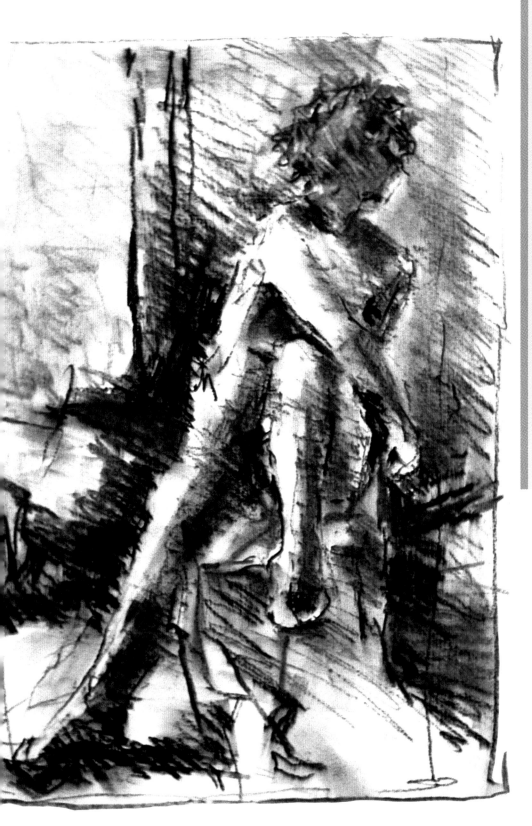

EMPEZAR A TRABAJAR CON UN BLOC DE APUNTES

Desde este momento, además de los diferentes proyectos del libro, deberá desarrollar otro proceso de aprendizaje por iniciativa propia. Ahora debe buscar todo aquello que sea nuevo para usted y dibujar cualquier cosa. Estos dibujos se harán en el bloc de apuntes, que por una parte se convertirá en un archivo de la exploración del mundo visual que usted está llevando a cabo y, por otra, en una documentación que le permitirá comprobar la seguridad, la fluidez y la personalización gradual de sus dibujos.

Debería proponerse dibujar todos los días, aunque sólo sea durante tres o cuatro minutos. Es muy conveniente hacer dibujos rápidos, porque obligan a resumir el tema y a dibujar sólo aquello que parece importante. A medida que vaya avanzando en este curso, se dará cuenta de la relevancia que tienen tales decisiones. Por lo demás, cuanto más tiempo dedique a estas prácticas, más rápido será el desarrollo de esta habilidad.

Puesto que acabamos de iniciarle en el uso de un bloc de apuntes, todavía no queremos cargarle de preocupaciones sobre cómo debería dibujar en su bloc; sus dibujos mejorarán a medida que vaya desarrollando su habilidad y descubriendo nuevas estrategias para ejecutarlos. Lo que realmente importa en este momento es que, además de trabajar en los diferentes proyectos del curso, practique el dibujo tanto como le sea posible. De hecho, este libro sólo se puede entender cuando se ha experimentado personalmente la información recibida. El dibujo, en última instancia, sólo se aprende mediante la práctica, y el bloc de apuntes facilita la experimentación con las propias ideas, el desarrollo de ideas surgidas durante la realización de los proyectos y el dibujo de aquellas cosas o temas que más atraen a cada dibujante.

◀ Joan Elliott Bates
Carboncillo
El carboncillo es un medio ideal para crear efectos atrevidos. En la obra **Dibujo del natural II** se ha utilizado el medio con mucha soltura para describir tanto el juego de luces y sombras en la figura como para destacar las cualidades dinámicas de la pose. Las sombras han sido introducidas mediante trazos cortos en diferentes direcciones, tramas paralelas y fregados para difuminar las marcas. La utilización vigorosa del medio da vida y energía al dibujo.

El dibujo bidimensional

Cuando se dibuja la forma de un modelo se han de tener en cuenta sólo dos dimensiones, la altura y el ancho. Sin embargo, a menudo no resulta muy fácil hacer un buen dibujo del contorno. En esta lección se enseñará a relacionar las formas de un modelo con un fondo, primero mediante el dibujo sobre una plantilla cuadriculada y, después, usando la estructura del fondo para precisar las formas del modelo.

Si el resultado de los dibujos no es perfecto la primera vez, no debe preocuparse. Desarrollar la capacidad de distinguir bien las formas y de dibujarlas correctamente exige mucha concentración y mucha práctica. Hay personas que piensan que es suficiente con sentarse delante de un modelo y dejar que la línea que sale del lápiz trace la forma encima del papel, pero eso es un mito falso. Es posible que algunos tengan más facilidad para el dibujo que otros, pero lo que realmente importa es educarse a sí mismo a ver correctamente. De hecho, cuando empiece a descubrir discrepancias entre las formas del modelo y las formas de su dibujo estará aprendiendo a dibujar.

Los proyectos contenidos en esta lección están destinados a hacerle comprender la importancia de comparar las formas y las direcciones cuando se dibuja. Normalmente vemos las formas de manera aislada; un paisaje, por ejemplo, se ve primero como un solo árbol, después otro, y sólo entonces el fondo. Al aprender a ver y a comparar todas estas formas de un modo simultáneo, se aprende a mirar como lo haría un artista.

En las clases de dibujo se enseña a los estudiantes de arte a levantar el lápiz verticalmente para que les sirva de ayuda en el dibujo, o a extender el brazo con el lápiz en posición vertical para medir las dimensiones de los objetos que dibujan. Sin embargo, en mi opinión, estos métodos son poco eficaces, y personalmente recomiendo comparar los modelos para determinar cuáles son las relaciones que se establecen entre uno y otro, y entre éstos y el fondo. Para adquirir este hábito se necesitará un poco más de tiempo, pero una vez adquirido, se dibuja automáticamente de este modo.

OBJETIVOS DE LOS PROYECTOS

Relacionar un modelo con el fondo

———————

Aprender a observar correctamente
•

MATERIAL NECESARIO

Tablero de dibujo, tres hojas de papel Guarro DIN A2 (como alternativa, dos hojas de papel Guarro y una de cartulina), una regla, un lápiz B o 2B y una pluma
•

TIEMPO

Alrededor de una hora y media para cada proyecto

PROYECTO I

Establecer relaciones entre un modelo y una cuadrícula

Dibujará la silueta de una jarra, de una tetera o de algún recipiente similar. Elija un modelo que tenga un mango, pitorro y otras proyecciones de su volumen que le confieran una forma interesante. El dibujo se debe trazar encima de un papel cuadriculado, y detrás del modelo habrá que situar otra cuadrícula semejante; por lo tanto, empiece por dibujar las dos cuadrículas. Marque los puntos para las líneas de la cuadrícula en los cuatro lados de cada hoja de papel. El ancho de cada intervalo es de 4 cm. Después una los puntos con una regla. Si no hay pared detrás del modelo para que pueda fijar el papel cuadriculado, dibújela encima de una cartulina y levántela detrás del modelo. La cartulina deberá mantener una perfecta vertical, sin doblarse hacia ningún lado.

Sitúe el modelo delante de la cuadrícula, a una distancia no mayor de 5 cm, y de manera que obtenga una visión completa de aquél —procure no esconder ni el mango ni el pitorro. Dibuje la forma

del modelo y compruebe durante todo el proceso que la jarra de su dibujo se relaciona con la cuadrícula de su papel exactamente del mismo modo que lo hace la jarra que sirve de modelo con la cuadrícula que le ha puesto detrás.

Puede empezar a dibujar en cualquier punto de la silueta. Compruebe la posición exacta de este punto en la cuadrícula de referencia y empiece a dibujar en el mismo punto exacto de la cuadrícula en su papel. Continúe trasladando la forma de la jarra, relacionándola con la cuadrícula. No borre las líneas erróneas; corrija las líneas una y otra vez hasta que el dibujo sea lo más parecido posible al modelo. Una vez acabado, compare durante unos minutos su dibujo con el modelo real que tiene delante.

JOHN TOWNEND

1 ◄ Con un rotulador de punta fina, el artista dibuja el perfil de la tapa con sumo cuidado, comprobando una y otra vez las relaciones que se establecen con la cuadrícula de fondo.

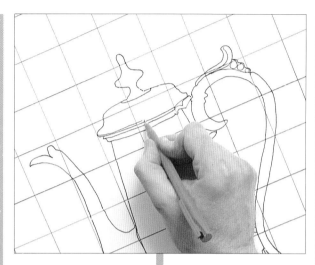

AUTOCRÍTICA

● ¿Le resulta difícil decidir la posición exacta del modelo en relación a la cuadrícula?

● ¿Descubrió alguna cosa inesperada acerca del modelo?

● ¿Qué puntuación le daría a su dibujo en una escala del 1 al 10?

● ¿Tuvo la impresión de estar totalmente concentrado en dibujar una sola cosa, perdiendo de vista las relaciones que se establecen con cualquier otra cosa?

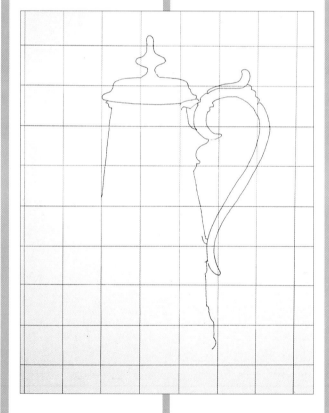

3 ▲ Es muy importante que no se produzca ninguna alteración en el punto de observación, porque cualquier cambio modificaría la relación del modelo respecto de la cuadrícula.

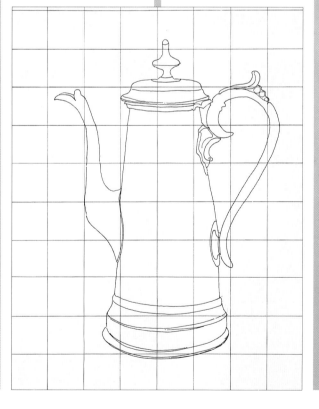

4 ◄ Puesto que el artista es un dibujante con experiencia, ha podido realizar el dibujo sin revisiones. Un estudiante seguramente repetiría varias veces el dibujo antes de llegar a un resultado satisfactorio. Si tuviera que hacer algunas correcciones, no borre las líneas dibujadas previamente.

2 ▲ A medida que desarrolla el dibujo, el artista sigue comprobando que las formas mantengan la correspondencia con la cuadrícula del fondo.

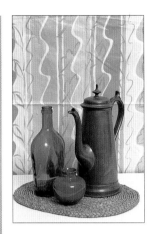

PROYECTO 2
Relaciones de los modelos con el fondo

Naturalmente, no se pueden poner todas las cosas que uno quiere dibujar delante de una cuadrícula. En la práctica, hay que aprovechar al máximo el fondo y establecer relaciones entre modelos y fondo para verlos con nitidez. Conviene recordar que el fondo tiene la misma importancia que los modelos mismos. En este proyecto se dibujan dos modelos con siluetas interesantes –uno de ellos puede ser el mismo que ya se había utilizado en el proyecto anterior, y el otro debería ser un modelo similar, quizás un jarrón o un cántaro.

Ponga los dos modelos encima de una mesa, muy cerca uno del otro. Busque una posición de dibujo desde donde el fondo para los modelos no sea una pared lisa sino una ventana, unas cortinas o el papel estampado que decora las paredes de una habitación. Si no existe la posibilidad de situar los modelos delante de un

fondo interesante, éste se puede crear poniendo un grupo de libros detrás de los modelos. El grupo de modelos que sirven de tema para el dibujo puede descansar encima de un mantel estampado si así lo prefiere. También se puede poner cada modelo encima de un libro o de un mantelito.

Esta vez se dibujará con un carboncillo o con un lápiz, y el dibujo será de línea. Dibuje sólo la silueta de las formas de los modelos, pero no las dibuje aisladas. Relacione las formas con el fondo, tal y como se ha hecho en el proyecto anterior. Sin embargo, esta vez deberá encontrar un sustituto para la cuadrícula que hacía de fondo, es decir, que antes de empezar a dibujar deberá buscar detenidamente algo que le sirva de referencia. El marco de una ventana puede aportar líneas verticales que contrasten con las líneas curvas de los recipientes, y un mantel estampado ofrecerá una referencia para situar los modelos sobre el plano horizontal.

Empiece dibujando alguna cosa que sepa que puede dibujar con ciertas posibilidades de éxito. El trazado de líneas horizontales y verticales es un buen comienzo, porque sólo se trata de dibujar líneas paralelas a los bordes del papel. Estas líneas son de gran utilidad porque sirven de referencia para medir ángulos y dimensiones. Dibuje y repase una y otra vez el dibujo hasta que vea que

las formas de los modelos y del fondo encajan perfectamente.

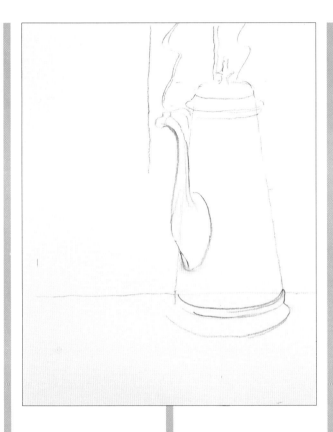

JOHN TOWNEND

1 ▲ Esta vez el artista usa carboncillo pero, como en el proyecto anterior, sólo trabaja con líneas. A medida que desarrolla el dibujo, comprueba que las formas de los modelos encajen en las formas del fondo. Como se puede apreciar ya en esta primera fase del dibujo, han sido necesarias ciertas correcciones.

2 ◀ El dibujo se desarrolla gradualmente mediante la introducción de los demás modelos.

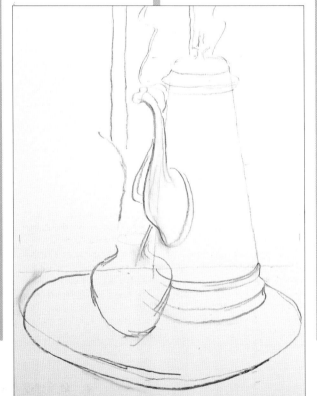

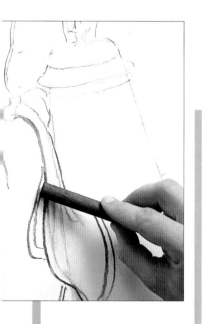

3 ◄ El artista presta una especial atención a las relaciones que se establecen entre el pitorro de la jarra y el estampado de la tela que forma el fondo.

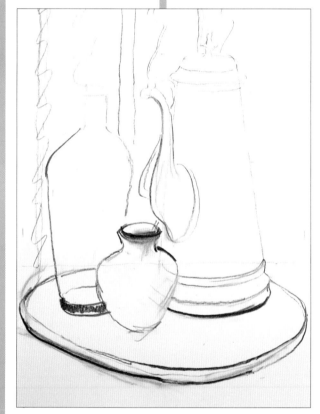

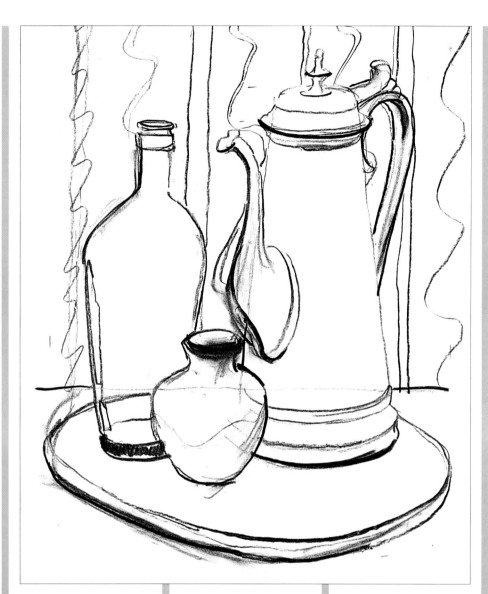

4 ▲ Ahora ya han sido esbozados todos los modelos que forman el conjunto. Sus formas han sido puestas en relación mutua y también con el fondo.

5 ▲ Cuando se dibuja un grupo de modelos, hay que observar también las formas negativas, es decir, los espacios que se abren entre los modelos (*véase* página 56). En este dibujo, tanto las formas positivas como las negativas han sido observadas correctamente.

AUTOCRÍTICA

● ¿Ha logrado una mayor definición del dibujo que en el proyecto anterior?

● ¿Ha sabido resolver el problema del establecimiento de relaciones recíprocas entre los modelos y de éstos con el fondo?

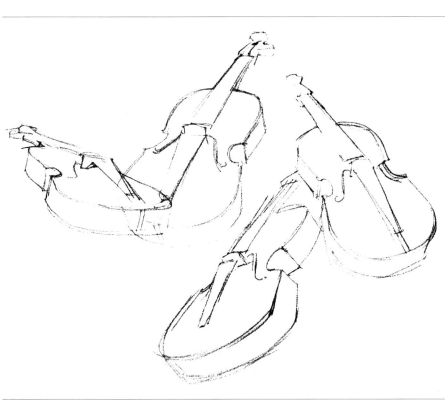

▲ John Houser
Lápiz
Cuatro posiciones diferentes
de un violín aportan al artista
un interesante estudio de las
relaciones que se establecen
entre formas curvas. En el
dibujo ni siquiera se ha
esbozado el sombreado de
las formas: de haberlo hecho,
hubiera deteriorado el efecto
general.

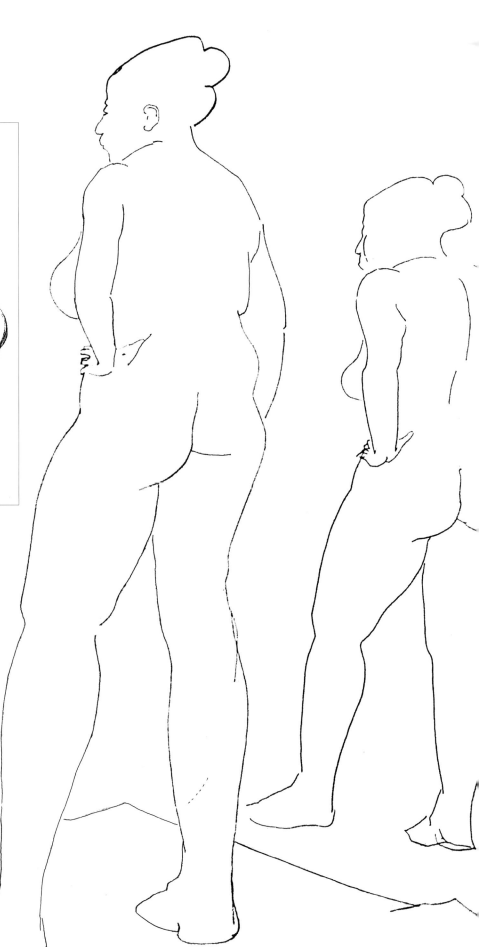

▶ Olwen Tarrant
Lápiz de carboncillo
El artista sólo ha utilizado la
línea para dibujar estas figuras.
Sin embargo, gracias a la
descripción de la silueta de las
formas internas, ha conseguido
dar una extraordinaria solidez
a los cuerpos. Nótese que la
superposición de las líneas en
los hombros y la espalda crean
una impresión tridimensional
de la forma.

▼ Carole Katchen
Pluma y tinta
Tanto en este dibujo como en el dibujo de los violines, los artistas han estado más interesados en la interrelación de las formas para crear una composición elegante que en las formas mismas. Sin embargo, la artista ha descrito las formas siguiendo su contorno incluso a través de la figura. La descripción de los detalles del vestido –los sombreros, las costuras y los bordes de una chaqueta– aportan las claves visuales de las formas tridimensionales.

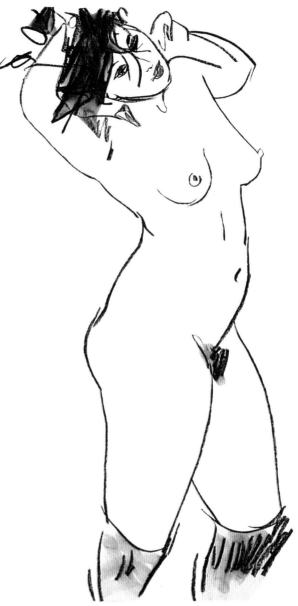

▲ Kay Gallwey
Pastel
En este dibujo también se ha utilizado sólo la línea, trazada con la punta de una barrita de pastel negra. Lo que sorprende es la cantidad de información que se puede dar acerca de la forma con sólo variar ligeramente el peso y las direcciones de las líneas trazadas.

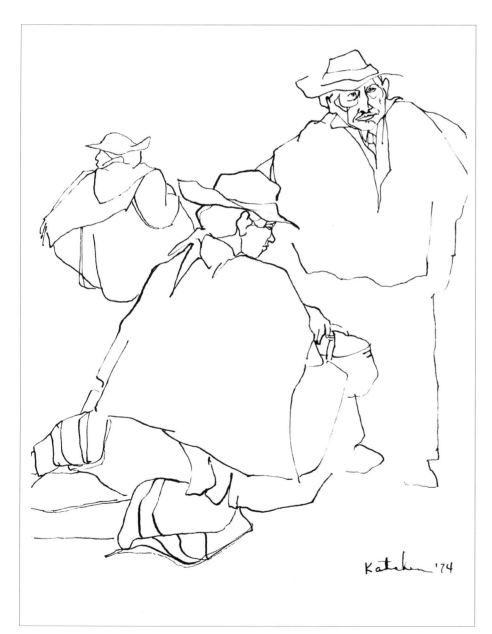

El dibujo tridimensional

Los dibujos realizados en la última lección se limitaban a la descripción de los contornos de las formas. Pero lo que da una dimensión realmente mágica al dibujo es su capacidad de crear la ilusión de tridimensionalidad –altura, anchura y profundidad– en una superficie bidimensional, ya sea de papel u otro material de soporte. En esta lección se harán experimentos de sombreado, una de las maneras básicas de dar una apariencia sólida a un modelo.

LUZ Y VOLUMEN

El volumen aparece gracias a la luz que incide sobre un objeto; por lo tanto, cuando se quiera dibujar un modelo sólido y redondo, como una manzana, habrá que observar el modo en que está iluminado para poder definir correctamente, mediante el sombreado, las zonas de luz y de sombra. Conviene buscar los efectos de luz más brillantes, ya que ayudarán a prestar solidez al modelo. Por ejemplo, si la manzana tiene rabillo y la luz cae alta desde la izquierda, dibujar la sombra que proyecta el rabillo ayudará a describir la concavidad que presenta la manzana en esa zona. El lado derecho de la manzana estará en sombra y es, por lo tanto, más oscuro que el lado opuesto. Sin embargo, si la manzana descansa sobre una superficie clara, presentará una zona de luz en el área en sombra. Este fenómeno se debe a que la superficie sobre la que descansa la manzana refleja la luz que recibe y la proyecta sobre la manzana. No es imprescindible dibujar estos reflejos, aunque pueden resultarnos útiles para describir dónde desaparece el contorno del volumen.

SOMBRAS Y CONTORNOS

Debajo de la manzana habrá una sombra especialmente oscura, pero hay que procurar no oscurecerla demasiado en el dibujo porque puede destruir la impresión de solidez que se pretende dar al tema. Esto sucede porque al oscurecer esta sombra se acentúa el contorno de la fruta, que en realidad es la parte más alejada de nosotros: allí donde la curva desaparece para nuestros ojos. Con el fin de que un modelo adquiera un verdadero carácter de solidez, hay que poner la máxima atención en la parte más próxima a nosotros. El sombreado en un dibujo sirve, a menudo, para destacar el plano de la mesa o para asentar los modelos en el espacio y contrarrestar así la impresión de que flotan libremente, pero también puede ser un inconveniente, porque a veces oscurece y deforma los modelos.

PROYECTO I
Formas redondas

Debe realizar un dibujo de un grupo de frutas: dos o tres manzanas y una o dos peras, o bien unas naranjas y unos limones. Las manzanas y las peras son las frutas más adecuadas porque son de superficie lisa, mientras que naranjas y limones tienen una superficie con mucha textura, cuya reproducción sólo le distraerá del objetivo básico de este proyecto.

Ponga la fruta encima de una mesa, sobre un papel claro. No debe preocuparle la posición de la fruta, siempre y cuando pueda verla con claridad. El factor más importante es la iluminación, puesto que la luz describe las formas. El grupo ha de recibir la iluminación desde un solo lado; si dibuja con luz natural, deberá acercar la mesa a la ventana. Si trabaja durante la noche, puede usar una lámpara de mesa para iluminar las frutas. Busque una posición de trabajo que le permita ver la parte superior de las frutas. Dibuje las frutas con un lápiz o con una tiza Conté. Hágalas tan grandes como pueda y preste mucha atención a los efectos de luz para identificar las zonas más claras y las más oscuras de cada una de las frutas. No

dibuje todo lo que ve; concéntrese en aquello que hace que los modelos parezcan sólidos. De vez en cuando debe mirar su dibujo con ojos críticos para comprobar si está consiguiendo construir una obra tridimensional. Un error que se comete con bastante frecuencia es definir demasiado las líneas de contorno, destruyendo así el efecto logrado mediante el sombreado, y otro error es intensificar demasiado las sombras debajo de los modelos.

Ésta es una lección muy importante, y le ayudará mucho hacer más de un dibujo del mismo grupo de modelos, cambiando la dirección de la luz y experimentando diferentes medios y diferentes maneras de sombrear. Si en el primer dibujo utilizó el carboncillo, para el siguiente puede utilizar la aguada de tinta. Si el carboncillo le ha parecido demasiado blando y difícil de controlar en el primer dibujo, en el siguiente puede intentarlo con el lápiz, sombreando con trazos paralelos y trazos cruzados.

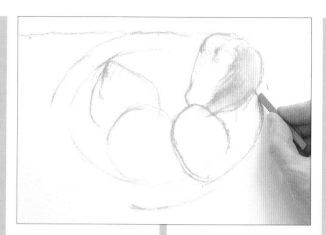

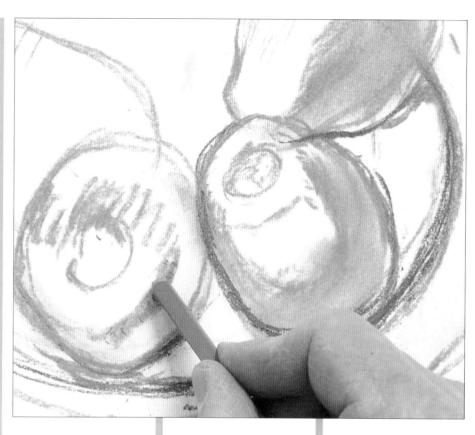

IAN SIMPSON

1 ▲ Primero se han dibujado las formas de la fruta y del plato con líneas muy suaves de tizas Conté. A continuación, el artista empieza el trabajo de sombreado para indicar la dirección de la luz, que en este caso es cenital.

2 ▶ Las formas de las frutas se describen mediante la identificación de las zonas más claras y las zonas más oscuras. Conviene tener en cuenta que el artista desarrolla el dibujo en su totalidad y que en ningún momento se concentra en un solo modelo de forma aislada.

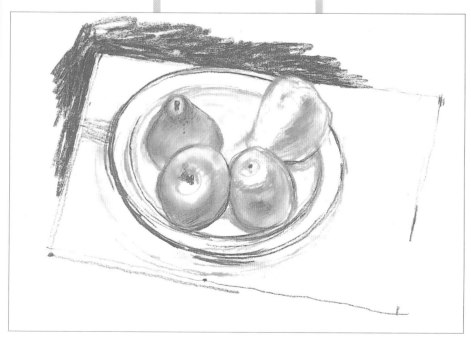

3 ◀ Para acentuar la mayor proximidad de las frutas se ha oscurecido el fondo con una tiza Conté de color más oscuro. A pesar de que la línea de contorno de las frutas es bastante oscura, el fuerte sombreado hace que los modelos, tengan solidez y volumen. El artista sólo ha dibujado aquello que consideraba importante; las sombras proyectadas por los modelos, por ejemplo, han sido ignoradas.

ELIZABETH MOORE

1 ▶ En este dibujo a lápiz, las sombras han sido el punto de mayor interés desde el principio. Además de definir las formas de la fruta encima del plato, la artista también ha introducido en el dibujo las relaciones que se establecen con el borde de la mesa y con el mantel que hay debajo del plato con fruta.

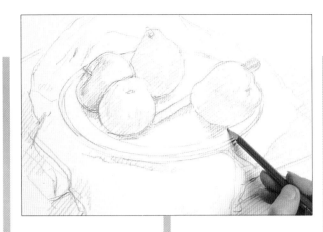

2 ▶ En este dibujo, la luz viene desde la derecha, y la artista empieza a sombrear para describir las zonas oscuras de la fruta.

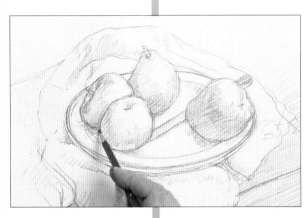

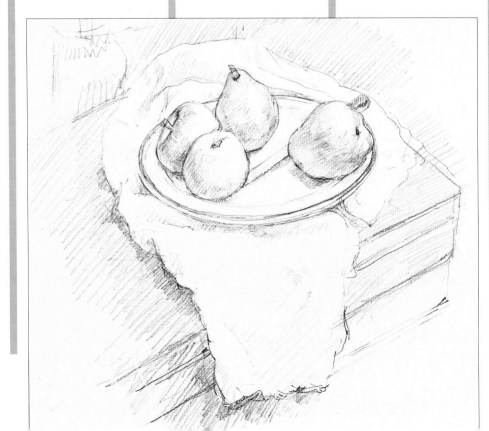

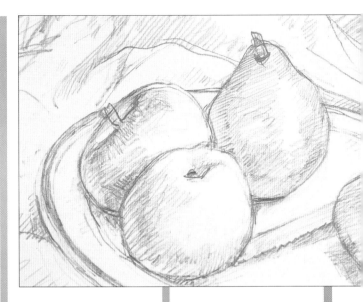

3 ▲ En este detalle ampliado se puede observar que la artista ha descrito con mucho cuidado las concavidades que se abren en las partes inferior y superior de las manzanas, y las sutiles ondulaciones en la superficie de la pera. El sombreado se ha ejecutado mediante el trazado de líneas sueltas y rápidas, que infunden vitalidad al dibujo.

4 ◀ A medida que avanzaba el trabajo, la artista se ha ido interesando cada vez más en las diferentes formas tridimensionales del conjunto de modelos para describir las formas duras de la esquina de la mesa, las suaves formas redondeadas de la fruta y las arrugas del mantel puesto debajo del plato, que ha trabajado con líneas y sombreados.

AUTOCRÍTICA

● ¿Podría parecer la fruta más sólida y tridimensional?

● ¿Se ha concentrado demasiado en los contornos de las formas?

● ¿Se han vuelto confusas las formas al introducir las sombras?

● ¿Le parece que se desenvolvería mejor con un medio diferente?

PROYECTO 2
Formas convexas y formas cóncavas

Este proyecto es una extensión del precedente, pero con un ingrediente que reviste una gran importancia: el problema del dibujo de formas cóncavas. Esta vez también se necesitará un grupo de modelos cuya superficie sea lisa, aunque no tienen que ser frutas por necesidad. Un grupo de modelos muy adecuado para nuestros propósitos lo pueden formar un conjunto de huevos o de pelotas de ping-pong. Cualquiera que sea su elección, dos de las formas han de ser cóncavas y otras dos convexas. Los huevos son especialmente adecuados puesto que se pueden partir en dos fácilmente. También se pueden utilizar las conchas de un molusco (además, con el contenido se puede cocinar un delicioso plato de comida). También las pelotas de ping-pong se pueden cortar en dos.

Si en el proyecto anterior hizo varios dibujos para probar diferentes medios, utilice en este proyecto el medio que más le haya satisfecho. Reúna todos los modelos para que pueda verlos sin dificultad, pero acerque una de las formas cóncavas más que todas las demás. Cuando empiece a dibujar debe recordar qué parte de esta forma está más cerca de usted y asegurarse de que quedará explicitado en el dibujo. Tenga presentes todos los errores que cometió en el proyecto anterior, e intente hacerlo mejor esta vez. Interrumpa el trabajo una y otra vez para asegurarse de que las formas cóncavas y las formas convexas emergen correctamente en el dibujo.

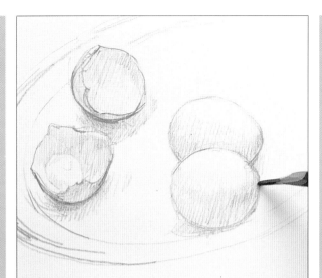

ELIZABETH MOORE
1 ▼ Para tratar las delicadas formas de este tema, la artista ha elegido un lápiz como instrumento de trabajo. El contraste entre las formas cóncavas de la izquierda y las formas convexas de la derecha se ha sugerido mediante el sombreado del interior de las concavidades de los huevos cascados.

2 ▲ Nótese que la artista ha acentuado los bordes quebrados de la cáscara de los huevos para proyectarlos hacia delante. También ha aprovechado las luces reflejadas y las sombras debajo de los huevos cascados para acentuar la impresión de tridimensionalidad.

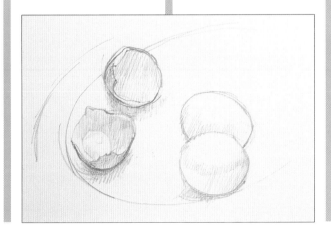

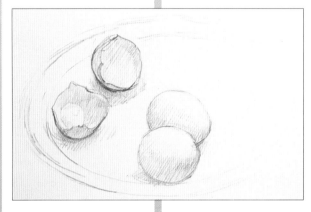

3 ▲ La luz viene de la izquierda. Sin embargo, la artista se ha sentido menos preocupada por la dirección de la luz que por hacer una descripción del modo como esta luz ilumina las formas cóncavas y convexas.

AUTOCRÍTICA
● Compare todos los dibujos que ha hecho en esta lección.

● ¿Parecen los modelos más convincentes en unos que en otros?

● ¿Le han parecido útiles en el dibujo las sombras de proyección o, por el contrario, ha tenido la impresión de que camuflan los modelos?

● ¿Ha utilizado aguadas, así como otros medios?

● ¿Cree que ha observado correctamente las sombras y las luces reflejadas?

▶ Roy Freer
Carboncillo
En este dibujo, titulado
**Naturaleza muerta,
Flatford**, se ha utilizado
el carboncillo con soltura
y solidez a la vez para lograr
una poderosa impresión de luz
y profundidad. A pesar de que
los objetos de la habitación
están sugeridos, no se han
descrito sus detalles; se han
simplificado hasta llegar a
formas simples y abstractas.
El medio ha sido utilizado de
muchas maneras diferentes:
trama paralela, trama cruzada
y difuminado son las más
evidentes, pero también se ha
utilizado una goma de borrar
para limpiar de carboncillo
aquellas zonas de más luz
(esta técnica está descrita en
la página 193). A decir verdad,
resulta muy difícil trabajar en
esta zona intermedia entre la
abstracción y la figuración,
y a muchas personas les resulta
imposible no dejarse seducir
por los detalles descriptivos
–aunque éstos diluyan los
efectos de luz y volumen que
en este dibujo se describen
con tanto éxito.

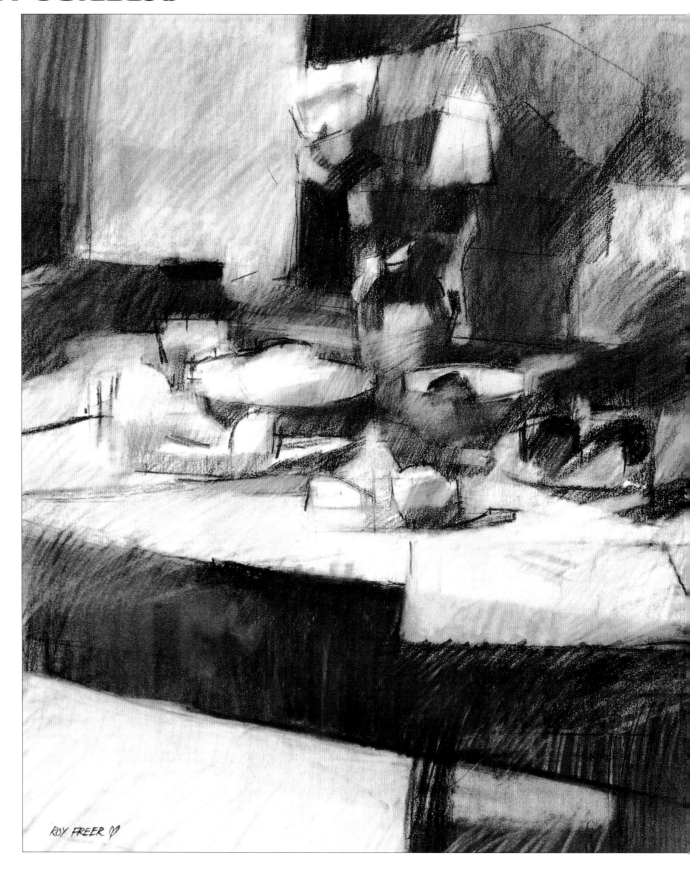

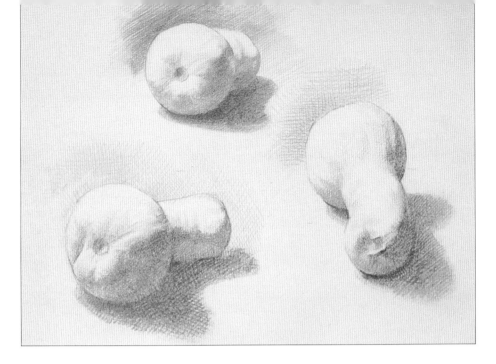

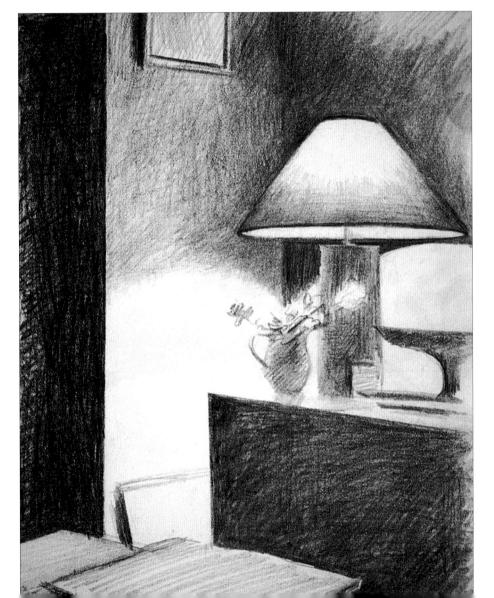

▲ John Houser
Lápiz
Estudios de calabazas a la luz de una lámpara ha sido realizado con un lápiz HB. El sombreado y los difuminados para describir luces, luces reflejadas y sombras han sido ejecutados con una notable habilidad.

▶ Brian Yale
Carboncillo
En contraste, en este dibujo el artista ha utilizado un lápiz muy blando para ejecutar una técnica de trama, manchado y difuminado muy delicada y controlada. Los fuertes contrastes entre zonas de luz y de sombra, y la organización en formas simples, dan al dibujo una presencia poderosa, engañosamente simple. El impacto que produce se debe a que el artista ha seleccionado sólo aquellas formas que tienen importancia en el tema; una buena manera de apreciar la habilidad necesaria para hacer un dibujo como este es intentar visualizar las cosas que el artista ha omitido con toda probabilidad.

▲ Olwen Tarrant
Carboncillo
El uso que se ha hecho del carboncillo en este caso es muy diferente del que hizo Freer en su dibujo (página anterior). A pesar de que se detecta un cierto uso de la mancha, el predominio de la línea es evidente, tanto para describir las formas de los objetos como para construir zonas tonales mediante tramas y tramas cruzadas. En este dibujo el interés está mucho más centrado en el carácter individual de cada modelo que en los efectos que produce la iluminación.

Medios para el dibujo a color

Resulta imposible intentar trazar una línea que delimite claramente lo que es dibujo y lo que es pintura. Tradicionalmente se ha considerado el dibujo como una fase preparatoria que debía desembocar en una obra acabada, realizada en otro medio, pero hacia finales del siglo XIX esta división entre dibujo y pintura fue superada. Antes de esa fecha, los dibujos –generalmente monocromos– se hacían del natural, y la pintura se desarrollaba a partir de éstos.

Los impresionistas, no obstante, al pintar directamente del natural, combinaron la pintura y el dibujo de un modo nuevo y expresivo, y desde entonces los artistas han tenido la libertad de usar el color como parte integral del dibujo.

Desde entonces, los dibujos ya no se consideraron sólo un medio para alcanzar un fin; lo pueden ser, sin duda, pero también pueden tener el estatus de obra completa por sí mismos.

No existe ninguna regla que establezca qué medios sirven exclusivamente para dibujar y cuáles para pintar. De todos modos, en este curso no voy a incluir pinturas entre los medios de color para el dibujo, restringidos a pasteles,

tintas de color y lápices de color. No hay que comprar todos los medios que se citan en este libro. La experiencia de dibujar con colores es muy valiosa, pero para empezar bastará con uno o dos de ellos.

PASTELES

Los pasteles blandos son barritas de color fabricadas a partir de pigmento en polvo (la base de todas las pinturas). Este pigmento se aglutina con un mínimo de aglutinante. Los pasteles producen efectos de color muy brillantes y su utilización para dibujar es muy agradable, aunque se necesita una buena dosis de experiencia para usarlos bien. Los pasteles se presentan con diferentes grados de dureza, y algunas marcas envuelven las

barritas en papel o en una funda de plástico para proteger los dedos del color, que se pulveriza y mancha con mucha facilidad. También existen lápices de pastel que ensucian menos, pero cuya versatilidad dista mucho de la de los «verdaderos» pasteles. Las barritas de pastel se pueden utilizar planas para introducir grandes áreas de color plano, algo que los lápices de pastel no

► **Los pasteles blandos, también conocidos bajo el nombre de «tiza pastel», se pueden comprar por unidades separadas o como selección de colores en una caja.**

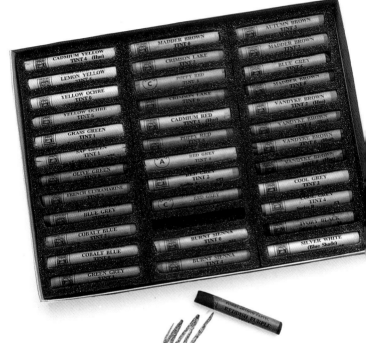

permiten hacer. La línea que se obtiene con el lápiz de pastel es menos aguda que la que producen las barritas de sección cuadrada. Para fijar los pasteles se utiliza el mismo fijador que para carboncillo.

Los colores pastel se pueden mezclar en el papel

mediante la superposición de capas de color, aunque no se mezclan tan bien como las pinturas. Normalmente, los artistas que trabajan con pasteles tienden a minimizar las mezclas y a aprovechar, en la medida de lo posible, las amplias gamas de tonos y colores que ofrecen los fabricantes; cada fabricante produce una gama de 194 colores.

Los pasteles se pueden adquirir en cajas con una selección de colores y en conjuntos especialmente compuestos para determinados temas; por ejemplo, 72 colores para paisaje o 72 colores

◄ **En términos de suavidad, los lápices pastel se encuentran a medio camino entre los pasteles blandos y los pasteles duros.**

para retrato. Si quiere experimentar el dibujo al pastel, le recomiendo que empiece a trabajar con una selección de 24 colores.

▼ Los pasteles duros se pueden combinar con otros medios, o bien utilizarlos sin combinar con ninguno.

ROTULADORES

Los rotuladores, entre los que incluyo los rotuladores de punta de fibra, se pueden adquirir en una amplia gama de colores. Sus puntas pueden ser finas o en cuña, y los colores pueden ser solubles en agua o en alcohol. Los colores disueltos en alcohol suelen «sangrar» o expandirse más allá de la forma dibujada por la punta. Estos colores

también tienden a traspasar el papel, por lo que deberán ser utilizados con sumo cuidado, particularmente cuando se usen para dibujar en un bloc de apuntes, porque pueden estropear dibujos contenidos en la página anterior. Existen algunos papeles y blocs de dibujo especialmente concebidos para rotuladores que no dan lugar a este problema del «sangrado». Otro problema que presentan los rotuladores es que sus colores palidecen cuando se exponen a la luz.

La tinta de los rotuladores es transparente y sus colores se pueden superponer para producir mezclas. Esta técnica requiere una cierta práctica, pero puesto que se pueden obtener dibujos vigorosos y de colores brillantes, conviene probar y experimentar con este medio. Personalmente, recomiendo el uso de rotuladores cuya tinta tenga agua como diluyente y sugiero que se empiece a trabajar con la siguiente gama de colores: carmín, un rojo intenso, un azul, un amarillo, un verde intenso y un negro.

▲ Los rotuladores se fabrican con punta fina (extremo superior) y con punta ancha, en forma de cuña (superior). La tinta puede estar disuelta en agua o en alcohol.

TINTAS

Las tintas de colores se pueden utilizar con pluma, pincel o cualquier otro instrumento que tenga forma de barrita. La gama de colores de las tintas es limitada, pero suficiente para hacer dibujos de línea en color. Las plumas más adecuadas para este tipo de trabajo son las plumas de inmersión con plumilla recambiable.

Algunas tintas de color (que en ocasiones también reciben la denominación de acuarelas líquidas) son solubles en agua, por lo que pueden ser diluidas con este disolvente y mezcladas unas con otras; también se pueden utilizar para hacer aguadas. Otras tintas, cuyo aglutinante es la goma laca (también llamadas «tintas para dibujo»), se pueden diluir en agua destilada.

Cuando se trabaja con tintas no solubles en agua, hay que limpiar concienzudamente los pinceles y las plumas porque, de lo contrario, se seca la tinta y se estropea el material utilizado. Las tintas que no son solubles en agua nunca se utilizan en plumas con cargador de tinta (tales como la pluma estilográfica y el estilógrafo

▲ ▶ Tanto las tintas de color (superior) como los acrílicos líquidos (derecha) admiten mezclas entre ellos. También se pueden diluir en agua.

técnico). Personalmente, sugiero la compra de tintas con aglutinante de goma laca, ya que sus colores son transparentes y brillantes. Para empezar a dibujar con tintas de colores recomendamos la gama siguiente: dos rojos (uno de ellos carmín), un azul, un amarillo, un verde y un negro.

LÁPICES DE COLORES

Probablemente, los lápices de colores son el medio con el que estamos más familiarizados. Estos

Schwarz mittel - black medium	600-99
Pompejanisch rot-Pompeian Red	600-91
Venezianisch rot-Venetian Red	600-90
Ocker gebrannt-Burnt Ochre	600-87
Goldocker-Gold Ochre	600-83
Van-Dyck-braun-Van Dyke Brown	600-76
Sepia dunkel - dark Sepia	600-75
Maigrün-Apple Green	600-70
Moosgrün-Moss Green	600-68
Wiesengrün-Sap Green	600-67
Nachtgrün-Night Green	600-55
Preußischblau-Prussian Blue	600-51
Bergblau-True Blue	600-48
Lichtblau-Light Blue	600-47
Kobalt hell-Light Cobalt Blue	600-44
Karmin dunkel-Dark Carmine	600-26
Karminrosa-Rose Carmine	600-24
Geraniumrot hell-Pale Geranium Lake	600-21
Saturnrot-Dark Orange	600-15
Orange hell-Light Orange	600-13
Kadmium dunkel-Canary Yellow	600-08
Zitron-Lemon	600-07
Kadmium zitron-Lemon Cadmium	600-05
Weiß-White	600-01

◀ ▶ Los lápices de colores se fabrican en una extensa gama de tonos. La consistencia de este medio varía de una marca a otra.

▲ Los lápices de acuarela son especialmente versátiles. Se pueden utilizar secos o diluidos en agua para producir aguadas en determinadas zonas del dibujo.

lápices, que no son otra cosa que delgadas barritas de color envueltas de madera, tienen diferentes durezas, en función del tipo de lápiz del que se trate. Algunos son relativamente duros y se les puede sacar una punta cuya línea será muy incisiva. Otros son mucho más blandos y se utilizan como el pastel, aunque son más manejables. Con este medio, las mezclas de colores se pueden hacer, hasta cierto punto, mediante la superposición de colores; pero igual que los pasteles, los lápices de colores se ofrecen en una muy amplia gama de tonos y colores.

Por otro lado, existen lápices de colores solubles en agua –también llamados «lápices de acuarela»– que se pueden utilizar con o sin agua. Si se dibuja encima de un papel con estos lápices, después se puede humedecer la superficie dibujada con un pincel mojado en agua limpia y crear efectos como los de la acuarela. Otra forma de trabajar con estos lápices

es mojarlos en agua y trabajar con la punta húmeda sobre el papel.

Si ya dispone de alguno de los medios descritos en estas páginas, no dude en utilizarlos, pero si no los tiene todavía, sugiero que compre algunos lápices para empezar a trabajar con colores. Se necesitarán dos rojos (uno de ellos carmín), un azul, un verde, un amarillo y un negro, aunque también se puede comprar una caja de lápices de colores.

OTROS MEDIOS PARA DIBUJAR CON COLOR
Los medios descritos en los apartados anteriores no son los únicos que se pueden utilizar para dibujar a color. Los medios principales, además de los ya mencionados, son las tizas, muy parecidas a los pasteles pero mucho más

◄ También los pasteles grasos, como los pasteles y los lápices de colores, se pueden comprar en cajas de surtidos completos, o bien por separado.

incompletas en cuanto a la gama de colores se refiere, y los pasteles grasos. Éstos son barritas de color muy parecidas a los pasteles blandos, pero cuyo aglutinante es el aceite y, en algunos casos, también la cera; ambos ingredientes convierten a estos pasteles en un medio blando y grasiento. Si se manejan bien, estos pasteles pueden producir efectos muy parecidos al óleo. Debido a su naturaleza aceitosa, este medio no produce el polvillo característico de los pasteles blandos, por lo que algunas personas lo prefieren para dibujar. Si se compara la gama de colores de este medio con la que ofrece el pastel «verdadero», la primera parecerá muy limitada; sin embargo, la calidad oleosa permite hacer mezclas de color encima del papel.

PAPELES PARA EL DIBUJO A COLOR
Todos los medios que se han descrito en este capítulo se pueden utilizar para trabajar con papel Guarro. Al igual que con las demás tintas, las tintas de color darán mejor resultado si se dibuja en un papel de

▲ ▶ Para el dibujo con pastel se suelen usar, casi siempre, papeles de color. Algunas veces también se utilizan para trabajar con lápices de colores. Sin embargo, el fondo de color de estos papeles también puede ser de provecho en dibujos monocromos, siempre y cuando el tono del papel no sea demasiado dominante.

superficie lisa, mientras que las tizas y los pasteles, como el carboncillo, dan mejores resultados encima de un papel rugoso. Los papeles Ingres y *Mi-Teintes* son papeles elaborados para trabajar con pasteles. Tienen una textura muy característica y presentan una extensa gama de colores, por lo que se puede escoger el color de papel más apropiado para cada tema que se pretenda dibujar. El color del papel puede formar parte de la gama de colores del dibujo; así evitaremos cubrir todo el papel con un tono base de pastel.

Dibujar con colores

En la mayoría de los temas, la primera cosa que se advierte es el color. Basta con imaginarse un paisaje o una marina para darse cuenta de la importancia que tiene el color y, con frecuencia, esto es lo que hace aflorar el deseo de recrear lo que se ve.

A partir de esta lección y en adelante puede utilizar el color en todos los proyectos, aunque si prefiere alternar el dibujo monocromo con el dibujo a color, es libre de hacerlo.

LAS PROPIEDADES DEL COLOR

Cualquier color tiene tres propiedades básicas: color, tono e intensidad. El término «color» se refiere a la identificación nominal, es decir, rojo o azul. El tono se refiere a la claridad u oscuridad de un color. Se puede hablar, por ejemplo, de un azul claro o de un azul oscuro. Además de las propiedades de color y tono, los colores tienen unos determinados grados de intensidad. Dos rojos, por ejemplo, pueden ser idénticos en tono, pero muy diferentes en cuanto a intensidad; es decir, uno será más intenso que el otro. Esta diferencia de intensidad también recibe el nombre de saturación del color o «croma», aunque en este libro usaremos el término «intensidad del color».

Cuando se utiliza la palabra color, hacemos referencia a estas tres propiedades –color, tono e intensidad– simultáneamente. De todos modos, será muy útil conocer las tres propiedades, porque cuando uno se da cuenta de que un color no «encaja», es más fácil saber qué es lo que funciona mal, si la intensidad o la luminosidad del color.

COLOR LOCAL O DEL TEMA

El color local de un objeto es el color real visto con luz natural (o, para ser más precisos, es el color que el objeto refleja). Si se mira detenidamente cualquier objeto, el color local sólo aparecerá en pequeñas zonas del mismo, y algunas veces ni siquiera aparece, puesto que se modifica debido a las condiciones de luz y de sombra y a la distancia que lo separa del observador. Para explicarlo de una forma más simple: cualquier objeto intensamente iluminado desde un solo lado deja de tener un solo color. Y a pesar de que tanto la zona en sombra como la zona iluminada tienen el mismo color local, parecen totalmente diferentes.

48 ▷

PROYECTO 1
«Dibujar» con papel de colores

A modo de introducción al trabajo con color, debe empezar por traducir los colores a tonos. Además, no vamos a dibujar como lo haríamos normalmente. En lugar de elaborar los tonos a medida que vaya dibujando, esta vez utilizaremos pedazos de papel oscuros, grises y blancos, que serán cortados o rasgados a trocitos y pegados al soporte de trabajo.

También se pueden usar papeles comprados, en una gama que no supere los cinco colores. Si se frotan con un lápiz papeles de embalar se obtendrá el mismo resultado. Si intenta elaborar usted mismo los papeles, procure que uno sea negro, otro blanco y dos en diferentes tonos de gris. Intente trabajar sobre papel de color hueso, ya que éste le dará el quinto tono.

Cuando se hace un dibujo monocromo «normal», el número de tonos que se obtienen es bastante amplio; pueden llegar a diez, e incluso más. Pero cuando se trabaja restringiendo los tonos a un número determinado, hay que observar muy detenidamente el tema para determinar cuáles son los tonos más importantes.

Este método de trabajo también le ayudará a concentrarse en las formas, algo muy ligado al dibujo, que puede enseñarle muchas cosas acerca del proceso de construir imágenes.

Elaboración del dibujo

Para realizar este proyecto puede dibujar aquellas cosas que más le gusten, siempre y cuando el conjunto ofrezca fuertes contrastes tonales. Unas cuantas frutas como naranjas, limones y uvas, o verduras como el pimiento, la cebolla y las zanahorias ofrecen formas

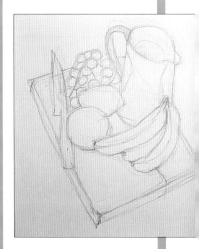

KAREN RANEY

1 ▲ Las formas principales de esta naturaleza muerta se dibujan primero a lápiz para tener una referencia de dónde se van a pegar los pedazos de papel.

interesantes y un vivo colorido. También se pueden juntar tres botellas y jarras de diferentes colores, y colocarlas delante de un fondo estampado. No se deben escoger modelos demasiado decorados, porque el trabajo con papeles recortados es muy laborioso y lento.

Empiece por hacer un dibujo a lápiz de las siluetas que le sirva de referencia para pegar los recortes de papeles. Después trate de identificar la forma y el tono dominantes y refiéralo a uno de los papeles. Si el grupo de modelos incluye una berenjena, por ejemplo, puede empezar por cortar una gran pieza de papel negro o gris oscuro. Una vez haya introducido el tono más oscuro en el dibujo, tendrá la clave para el resto. Después busque las zonas de tono más claro e introduzca los pedazos de papel correspondientes. Ahora puede empezar a colocar los tonos medios hasta que haya descrito completamente cada uno de los modelos.

Cuando haya acabado, no guarde el dibujo, ya que puede utilizarlo como referencia durante el trabajo del siguiente proyecto, y no deshaga la composición de modelos, porque volverá a dibujarlos.

2▲ **Ahora se identifican las formas más oscuras,** se recortan los pedazos de papel correspondientes y se pegan al soporte. **Si alguna de las formas o tonos parecen equivocados más adelante, se pueden corregir fácilmente mediante el encolado de otro pedazo de papel encima.**

3▶ **La situación de las principales formas negras ya ha quedado establecida: el dibujo empieza a tener forma.**

4▲ **Ahora se han pegado los puntos de mayor luminosidad, es decir, los reflejos de luz en la fruta, encima del papel de tono gris medio que forma la base para el collage. La artista añade un trozo de papel gris oscuro al cuchillo.**

5 ▲ La necesidad de definir y traducir tonos de este modo puede producir un dibujo claro y de gran fuerza visual, como en este caso. El dibujo con papeles recortados, también llamado collage, es un ejercicio muy entretenido que puede resultar muy útil en la preparación de obras en color. Si le ha gustado este proyecto, seguramente se decidirá por experimentar con esta técnica. En la página 214 se ofrecen datos sobre el trabajo con collage.

AUTOCRÍTICA

● ¿Ha sabido dar una idea de los colores en el collage?

● ¿Ha sabido representar las zonas de luz y de sombra?

● ¿Tiene el dibujo un aspecto realista?

● ¿Le parece de difícil manejo el carboncillo?

PROYECTO 2
Color descriptivo

En este proyecto se puede utilizar cualquier medio de color, pero antes de empezar conviene que se hagan unas pruebas con el medio escogido para saber cómo hacer mezclas de colores y para tener una idea de la gama de colores que tenemos a nuestra disposición. Si sólo se dispone de los colores básicos que habíamos recomendado en el capítulo dedicado a información general –páginas 40-43–, habrá que simplificar los colores que se ven.

No hay obligación alguna de dibujar el mismo grupo de objetos que habíamos utilizado en el proyecto anterior, pero si lo mantenemos, las posibilidades de aprendizaje son mayores. Por otro lado, también será más fácil, porque no hay que repetir el análisis de tonos y colores.

La forma de empezar a trabajar depende del medio que se va a utilizar. Si vamos a trabajar con pasteles, podemos empezar dibujando las formas principales con carboncillo o con una de las barritas de pastel. Si se opta por trabajar con lápices de colores, el dibujo previo de las principales formas se hará con un color muy claro. Si el trabajo va a ser en tinta o rotulador, dibuje las formas con un lápiz, pero economice las líneas y dibújelas muy suaves, porque el medio elegido es transparente y no cubre las líneas trazadas a lápiz.

Ahora empiece a dibujar, utilizando los colores para describir los objetos, y recuerde todo lo que ha descubierto acerca del tono en el proyecto anterior, aunque esta vez también deberá tener en cuenta la intensidad y el color. Procure que el dibujo sea simple, sin exceso de detalles, y traduzca los colores lo mejor que pueda. Manténgase fiel a lo que ve, no a lo que piensa que

debería ver. Y recuerde que cada cosa tiene un color si se observa con detenimiento. Las sombras, conviene recordarlo, no son grises ni negras. Cuando busque el color, no olvide determinar el tono, es decir, su luminosidad; tampoco debe olvidar la intensidad, es decir, el grado de saturación. A menos que quiera mantener alguna zona del dibujo en blanco, cubra todo el papel con color. Y cuando se utilicen pasteles para dibujar, convendrá usar el fijador en cada fase del trabajo y al finalizar el mismo.

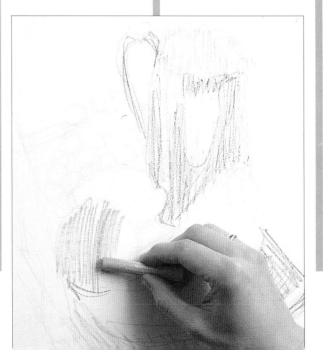

KAREN RANEY

1 ◄ Ahora la artista trabaja con colores sobre el mismo grupo de objetos que utilizó como modelo en el proyecto anterior. Después de establecer las principales formas dibujando con carboncillo, la artista continúa el trabajo con pastel graso.

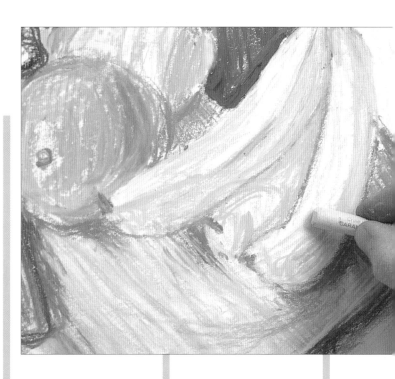

4 ▶ Los colores se han elaborado mediante la superposición de capas de pastel. Observe que en los plátanos se han incorporado verdes fríos y grises, que contrastan con los tonos cálidos e intensos de la naranja.

2 ▲ Este medio obliga a elaborar los colores gradualmente. Por lo tanto, la artista identifica, en primer lugar, los colores locales de cada modelo del grupo.

3 ◀ Para identificar no sólo el color, sino también el tono de cada modelo, habrá que observar detenidamente el modelo. La jarra, por ejemplo, no es simplemente azul por oposición a los amarillos de las frutas en primer término; su tono, además, es bastante más oscuro.

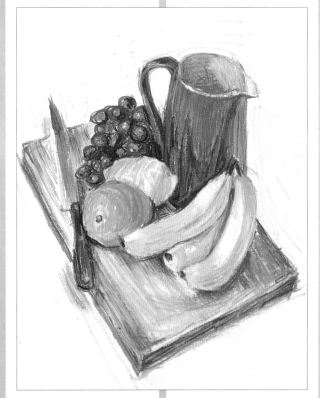

5 ▲ Ahora el dibujo ha sido finalizado; los colores han sido desarrollados y los contrastes tonales han quedado preservados.

AUTOCRÍTICA

● ¿Ha conseguido trasladar al dibujo los colores que veía en el modelo?

● Si no es así, ¿podría descubrir dónde se han cometido los errores?

● ¿Cree que podría resolver el problema en caso de disponer de una gama más amplia de colores?

● ¿Le resultó muy difícil mezclar los colores para obtener los que observaba en la naturaleza muerta?

Y si se cogen dos papeles o trozos de tela del mismo color y situamos uno cerca de donde observamos y el otro en el extremo opuesto de la habitación, comprobaremos que parecen diferentes; a mayor distancia, el color parece menos intenso.

Uno de los problemas que se deben afrontar cuando se empieza a trabajar con colores es el de hacer coincidir los colores que vemos con el color local. La mayoría de los artistas sin experiencia intentan imitar el color real, es decir, saben que el color del limón es el amarillo e ignoran que algunas de las partes del limón puedan ser verdes o marrones, por ejemplo. Otros exageran tanto los colores que observan que el amarillo se pierde en la gama cromática.

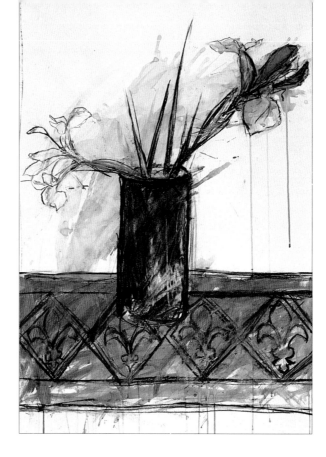

◀ Barbara Walton
Técnica mixta
En la obra **Dos lirios sobre banda roja**, la artista ha utilizado como medios principales el carboncillo, el pastel y el acrílico para crear una vivaz descripción de las flores, recortadas contra un fondo luminoso. El color ha sido utilizado de manera muy restrictiva. El amarillo de los lirios sólo se insinúa; este color es mucho menos importante que el púrpura de la flor y el rojo apagado del mantel. Estos dos tonos son los que forman las principales áreas de color del dibujo.

▶ Paul Powis
Lápices de colores
Esta naturaleza muerta ha sido traducida a formas elementales, y los colores se han introducido mediante rayados vigorosos del lápiz. Las diferentes direcciones imprimidas al movimiento del lápiz dan vitalidad a este dibujo de estructura muy simple.

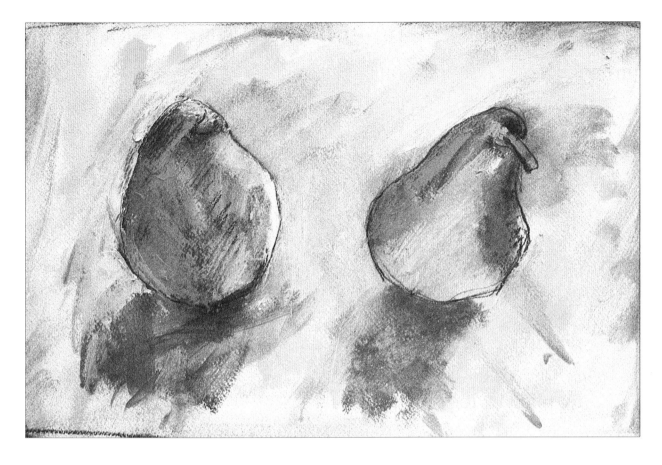

◀ Barbara Walton
Técnica mixta
Elaborada con carboncillo
y acrílicos sobre papel con
textura, la obra **Dos peras** es
un dibujo muy pictórico, lleno
de luminosidad y movimiento.
Este último se ha conseguido
gracias a la soltura y amplitud
de los trazos.

▶ Brian Yale
Técnica mixta
En este atmosférico dibujo
de una cabaña de pescador,
el artista ha combinado tinta,
lápiz, lápices de colores y
pluma. El tono ha sido
cuidadosamente estudiado para
conseguir que la cabaña se
perfile como una figura
dramática contra el horizonte
e iluminar la arena en primer
término para oscurecerla
a medida que se acerca al
horizonte. Estos contrastes
tonales introducen en el dibujo
una calidad dramática y una
fuerte sensación de espacio
tridimensional.

información adicional	
50	Utilización creativa del color
73	Perspectiva aérea
122	El dibujo expresivo
210	Técnicas mixtas

Utilización creativa del color

En la última lección se usó el color para incorporar al dibujo un nuevo elemento descriptivo, pero el color tiene otras aplicaciones. Y ahora vamos a explorar dos de ellas: cómo se puede utilizar el color en los dibujos para incrementar la sensación de tridimensionalidad y cómo se puede conseguir que exprese emociones.

CONTRASTES DE COLOR
Por el modo en que los colores contrastan unos con otros, se pueden obtener diferentes efectos de color. A menudo, los colores se disponen alrededor de un círculo, llamado círculo cromático, empezando por el rojo y continuando paso por paso a través del naranja, el amarillo, el verde y el azul hasta el violeta.

Los mayores contrastes se producen entre aquellos colores que se encuentran en posiciones exactamente opuestas en el círculo cromático, por ejemplo, el rojo y el verde. Estos colores, llamados «colores complementarios», son los que más vibran cuando se juntan; incluso pueden llegar a la discordia. Los colores armónicos son aquéllos que se encuentran juntos en el círculo cromático; por ejemplo, el amarillo y el naranja, el azul y el malva.

COLORES CÁLIDOS Y COLORES FRÍOS
Además del ya mencionado, hay otro tipo importante de contraste de color y que tiene la mayor importancia en la creación de la ilusión de espacios tridimensionales en dibujo y en pintura. Algunas veces el término utilizado para definir este fenómeno es el de «temperatura del color». Los colores cuya nota dominante es rojiza son los llamados «cálidos», mientras que los colores «fríos» son aquellos que tienden hacia el azul. Generalmente, los colores cálidos parecen adelantarse en el plano pictórico, y los colores fríos parecen alejarse hacia el interior del mismo. Sin embargo, ésta no es una regla fija; si tenemos un azul muy intenso en primer término, por ejemplo, y un rojo apagado en los planos de fondo, la intensidad del color compensará la tendencia del azul a retroceder.

EL COLOR Y LAS EMOCIONES
El color también se puede utilizar como vehículo de expresión de estados de ánimo o de atmósferas determinadas. Las asociaciones de orden subjetivo con diferentes colores se hacen patentes en el lenguaje cotidiano (decimos, por ejemplo, «tengo un día gris» o «lo veo todo de color rosa»).

55 ▷

OBJETIVOS DE LOS PROYECTOS
Hacer que el color retroceda
———
Contrastar colores cálidos y colores fríos
———
Aprender a expresarse a través del color
———
Ganar experiencia en el trabajo con medios de color

● MATERIAL NECESARIO
El medio de color que se haya elegido, papel. Si se va a dibujar con pasteles, ésta es una excelente oportunidad para probar los papeles de color. Escoja un papel de tono medio para su primer trabajo

● TIEMPO
Proyecto 1: alrededor de dos horas.
Proyecto 2: de cinco a ocho horas

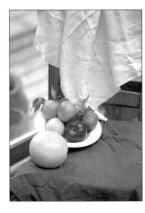

PROYECTO 1
Crear espacio
Se pueden dibujar los mismos objetos que se han estado dibujando hasta ahora, aunque esta vez necesitará algunos colores cálidos e intensos, tales como rojos, naranjas y amarillos. La diferencia entre este proyecto y los anteriores es que en éste el dibujo deberá tener más profundidad. Por lo tanto, conviene disponer los modelos de manera que se pueda ver lo que hay detrás de ellos en la habitación o a través de la puerta abierta.

Elaboración del dibujo
Esta vez no dibuje en lápiz ni carboncillo; conviene empezar a trabajar en color desde el principio. Utilice un color que no sea demasiado vibrante (azul pálido, por ejemplo) para perfilar someramente las principales formas, pero empiece a introducir los principales colores que va a tener el dibujo tan pronto como sea posible. El objetivo que se persigue en este ejercicio consiste en la identificación de los colores cálidos y fríos y en crear una sensación de profundidad mediante

la acentuación de estos contrastes de color.

Algo que probablemente descubrirá en seguida es que los colores de las sombras son más fríos que los colores de las zonas iluminadas de los objetos, y que el uso de azules y verdes para dibujar las sombras las hace parecer más sólidas. También se dará cuenta de que los colores de los planos de fondo son más fríos y menos intensos que aquéllos que forman el primer término; en caso de ser necesario, puede exagerar la intensidad de éstos. El ejercicio puede parecer complicado a primera vista, pero los artistas con experiencia utilizan el principio del contraste entre colores cálidos y fríos de manera automática cuando dibujan o pintan. Una vez que se haya aprendido a identificar los colores, le parecerá mucho más fácil.

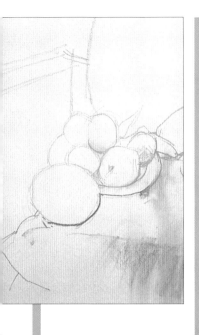

ELIZABETH MOORE

1 ◀ Las principales formas del grupo de modelos han sido dibujadas con línea, con un pastel de color gris reforzado en algunas zonas con azul, uno de los colores que la artista ha identificado como importante en el dibujo.

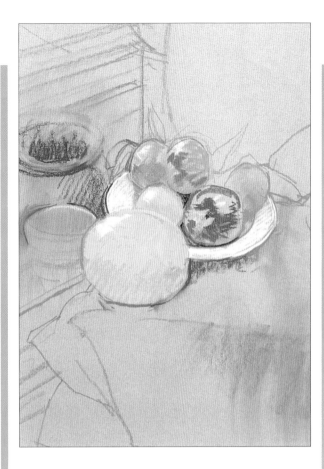

3 ◀ Ahora el dibujo del grupo ya tiene definición; todos los modelos están claramente perfilados y los principales colores han sido introducidos. El gris frío del papel se ha mantenido intacto en el plano de fondo.

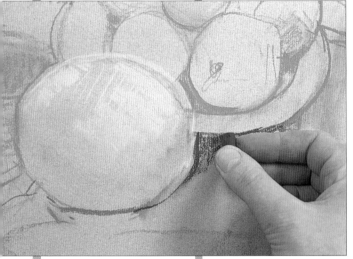

2 ▲ Ahora la artista introduce algunas manchas de amarillo para determinar la profundidad del color que necesita para dibujar la tela azul. Como se puede apreciar en la ilustración, está intensificando el azul considerablemente.

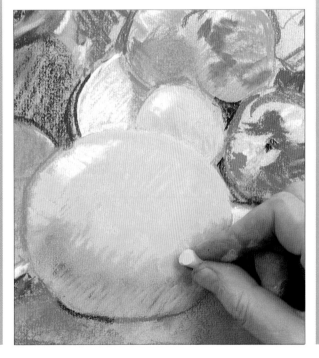

4 ◀ La artista elabora el color del pomelo –el objeto más grande en primer término– para incrementar la sensación de tridimensionalidad. Los colores de las demás frutas se construyen a partir del amarillo intenso y del azul que forman el primer plano del dibujo.

CURSO DE INICIACIÓN 51

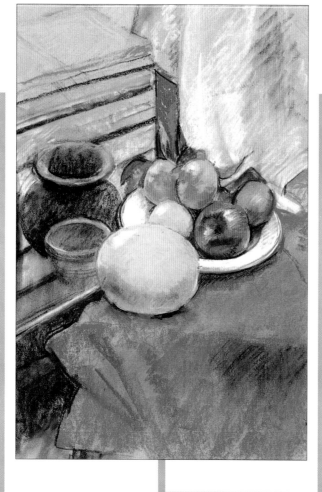

5 ▼ Gradualmente, todos los modelos se desarrollan para lograr un acabado más completo. En esta imagen, la artista está difuminando el pastel con los dedos para crear una zona de color suave.

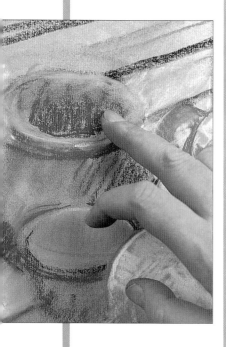

6 ▲ En el dibujo acabado se ha logrado una gran sensación de profundidad, en buena parte debida a que los modelos tienen un volumen y una solidez muy convincentes, y en parte debido a que los colores que forman el fondo son más fríos que los que hay en primer término. El azul es un color recesivo, pero en este caso, su vivacidad resulta acrecentada por el fuerte contraste que se produce con el color amarillo del pomelo.

AUTOCRÍTICA

● ¿Se refleja en su dibujo la sensación de profundidad?

● Si es así, ¿cree usted que se debe, sobre todo, al uso que ha hecho del color?

● ¿O será debido a que ha dibujado correctamente los tamaños relativos de los objetos?

● ¿Le resultó fácil determinar si los colores eran fríos o cálidos?

● ¿Cree que practicando el trabajo con colores se está desarrollando su habilidad para reproducir los colores que ve?

PROYECTO 2
Color y estado de ánimo

En este proyecto debe dibujar un grupo de modelos que tengan un significado especial para usted. Por lo tanto, también deberá intentar elegir aquellos colores que puedan crear una atmósfera adecuada para el dibujo. En los proyectos anteriores, los modelos que se elegían para dibujar no tenían mayor importancia, pero los modelos que se representan en un dibujo o en una pintura pueden tener mucho significado.

Desde mediados del siglo XVII, el dibujo y la pintura de modelos —conocidos bajo el nombre de naturalezas muertas— ha sido una de las ramas más importantes del arte, y los modelos representados eran seleccionados con sumo cuidado.

Las primeras naturalezas muertas, por ejemplo, se componían de modelos tales como relojes de arena, calaveras, flores y velas parcialmente consumidas, a través de los cuales se expresaba el triunfo de la muerte sobre la vida. En tiempos más modernos, los artistas suelen elegir objetos cuyo significado es más personal, tales como libros, posesiones, incluso los restos de una comida.

La elección de un grupo de modelos

Comience por pensar en algunos objetos que tengan algún significado personal, con los que deberá formar un grupo cuyo significado también será subjetivo. Éste puede simbolizar la infancia, una fase determinada de su vida o algo que pertenezca a una persona muy cercana a usted. Los modelos deben ser de algún lugar sobre el que guarda muchos e intensos recuerdos, o pueden ser objetos que hayan pertenecido a algún ser querido, como los padres, los abuelos o un hijo que ya es adulto.

Recuerde que no hay nada que le obligue a usar modelos convencionales en las naturalezas muertas. El grupo que componga puede incluir una silla, un trozo de tela, algunas joyas o el que fue su juguete favorito. Una vez hecha la elección, disponga los modelos de manera que el significado de lo que se quiere expresar quede reforzado. La iluminación deberá ser tal que ayude a crear la atmósfera que se pretende conseguir. Y para acabar, juzgue la iluminación global. ¿Hay un solo color principal o hay varios colores compitiendo entre sí?

Planificar el dibujo

Empiece haciendo una serie de dos o tres estudios rápidos del grupo a color, y no invierta más de cinco minutos de tiempo para cada uno. Mediante una cambiante selección de colores debería intentar encontrar el modo de expresar el carácter de su dibujo de diferentes maneras. Por ejemplo, si lo que se persigue es la creación de un ambiente alegre, debe moderar el uso de colores oscuros y pesados. Deje que los modelos y los sentimientos que usted proyecta sobre ellos le sugieran el esquema de color del

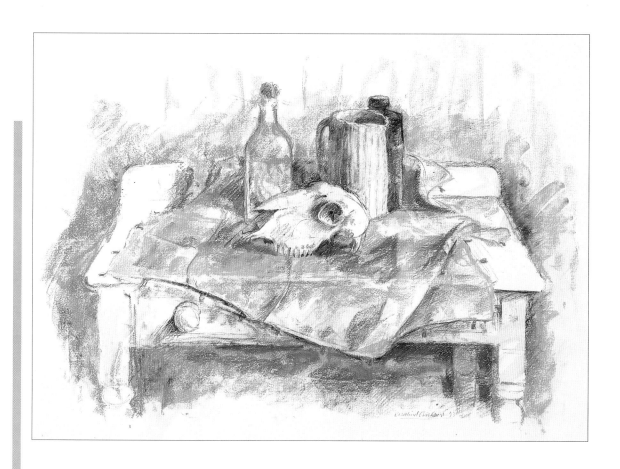

dibujo, y cuando empiece a dibujar, no intente reproducir exactamente el color del modelo. Por el contrario, debería mantenerse fiel a su propia idea acerca del color y traducir lo que tiene ante sí pasándolo por el tamiz de lo que le sugieren sus sentimientos.

AUTOCRÍTICA

● ¿Le parece que expresar sentimientos, en lugar de tratar cuestiones puramente visuales, es demasiado intangible?

● ¿Cree que ha tenido que replantearse lo aprendido sobre el color anteriormente?

● ¿Le ha parecido que ésta es una forma de trabajar que le gustaría volver a probar?

● ¿Cuáles cree que son las principales lecciones que ha aprendido en este proyecto?

ROSALIND CUTHBERT
▲ Una calavera en una naturaleza muerta denota, casi siempre, que la obra pertenece al género *vanitas*, es decir, nos recuerda que la vida tiene una calidad pasajera. En este dibujo al pastel, la artista ha ignorado los colores reales de casi todos los objetos y ha dado a la obra un tratamiento cromático grave, ligeramente melancólico, muy adecuado para el tema.

JANE STROTHER
▶ Por el contrario, este recuerdo visual de los días de vacaciones tiene un aspecto intenso y despreocupado, debido sobre todo a la elección de los colores que ha hecho la artista.

▶ Stephen Crowther
Carboncillo y pastel
En la obra **Atardecer en Venecia**, la atmósfera del dibujo se debe al sol poniente y a los delicados colores del cielo, reflejados en el agua. El color del sol se refleja en algunas fachadas de los edificios y en las lámparas situadas cerca del puente. Nótese que los breves trazos de colores intensos en las pequeñas figuras hacen que la escena parezca alegre y vivaz.

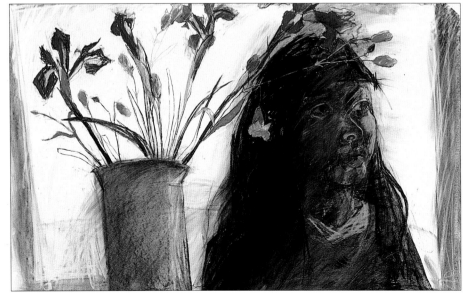

◀ Barbara Walton
Técnica mixta
Para realizar este retrato tan poco común, titulado **Shino con flores**, se han utilizado principalmente pasteles y carboncillo. La cabeza es monocroma para conseguir mantener el énfasis del dibujo en las luces que iluminan los rasgos de la mujer. Para el dibujo de las flores se han reservado los colores intensos, creando un contraste muy vivo e imaginativo.

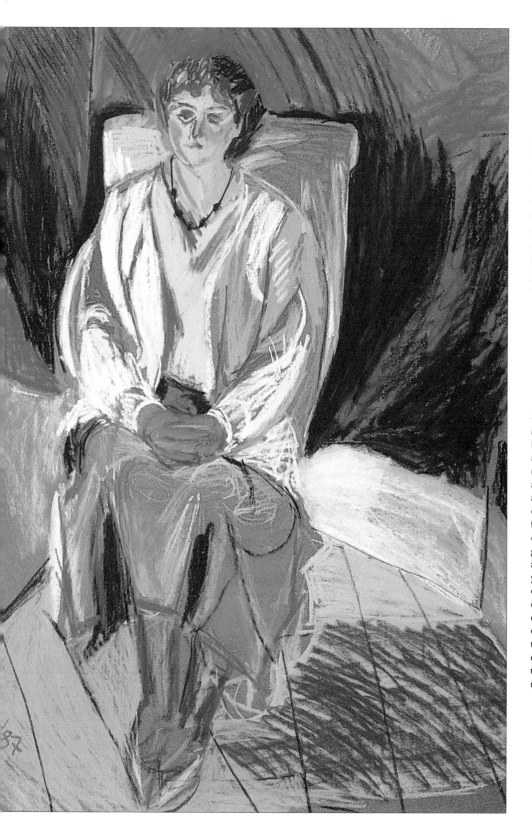

De todos modos, estas frases no sirven de guía fiable para describir las propiedades emocionales de los colores: el rojo, aunque sea un color enérgico, no tiene por qué ser el color de la ira, y el azul es un color ampliamente conocido por sus efectos calmantes, que no depresivos. Sin embargo, el modo de utilizar y de yuxtaponer los colores en un dibujo puede ser muy expresivo. Los colores oscuros y pesados crean una atmósfera opresiva, mientras que los colores claros e intensos generan una impresión despreocupada; los que se encuentran formando violentos contrastes transmiten una sensación de inquietud, incluso de malestar. En el segundo proyecto de esta lección, después de haber usado colores cálidos y colores fríos para crear espacio, se explorará la capacidad expresiva del color.

◀ David Cuthbert
Pastel
En este retrato de **Denise**, el artista ha utilizado el color con mucha libertad y sin literalidad alguna. Los amarillos y los azules en los brazos de la chica encuentran su eco en las formas azules y negras detrás de la figura. El papel, de color gris azulado, ha sido aprovechado con inteligencia, ya que el artista ha dejado que emerja en algunas zonas del dibujo para obtener un elemento unificador. La forma de utilizar el color y el vigor del trabajo con los pasteles llenan de vida esta figura, cuya pose transmite el más absoluto reposo.

Otras maneras de observar

Con excepción de la lección anterior, en la que han intentando expresarse a través de los colores, se ha insistido a lo largo de todo el curso en la necesidad de observar las cosas con mucho detenimiento, comparando una cosa con otra antes de dibujar. Es posible que eso parezca evidente y no demasiado difícil de hacer, pero ahora podrá comprobar que dibujar siguiendo este criterio no es, con mucho, tan fácil como podría parecer.

OJO Y CEREBRO

El problema es que ver es mucho más complicado de lo que parece. Porque, a pesar de que los ojos operan de una forma más o menos parecida a una cámara fotográfica, recibiendo pequeñas imágenes, los ojos no convierten estas imágenes en fotos. Los ojos trabajan en coordinación con el cerebro, enviándole informaciones codificadas mediante pequeños impulsos eléctricos. Esta información será decodificada de manera que para el cerebro represente los objetos, que actuarán como sustitutos del mismo modo que lo hace la palabra del objeto mencionado.

El cerebro es un especialista en la decodificación de la información que recibe para hablarnos del mundo visual, aunque no es infalible y puede llegar a ser inducido a obtener conclusiones erróneas. Hay que destacar, sin embargo, algo que reviste una gran importancia desde el punto de vista del dibujo: el cerebro siempre trata de convertir en objetos la información que recibe a través de los ojos, y sólo necesita recibir un pequeño estímulo para producirlos. Cuando se dibuja, se hacen marcas sobre el papel que simulan el efecto que el mundo visual produce en nuestros ojos. Algunas veces bastan unas pocas líneas para crear una figura, incluso una sola línea horizontal trazada sobre un papel suele ser interpretada como el horizonte de un paisaje por la mayoría de las personas.

CONDICIONAMIENTO

También resulta de gran importancia saber que el cerebro a menudo corrige aquello que se ve. En cierto modo, el cerebro tiende a satisfacer lo que esperamos ver. Se podría decir que está condicionado para ver de forma predeterminada. Y esto es lo que hace que observar sea tan difícil. Del mismo modo que un niño dibuja más grandes aquellos objetos que tienen una mayor importancia, nosotros estamos incapacitados para ver los tamaños relativos de los objetos porque tenemos ideas preconcebidas sobre ellos. Si observamos nuestra cara en un espejo, no dejaremos de reconocer la imagen, y puesto

61 ▷

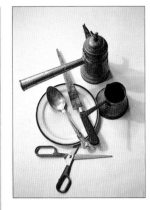

PROYECTO I
Formas negativas

En la lección cuatro se le pedía que dibujara la forma de un modelo relacionándolo con el fondo, pero esta vez el trabajo consistirá en dibujar las formas y los tamaños relativos de los modelos a partir de la observación de los espacios que se abren entre ellos. Es más, en esta ocasión no se van a dibujar los modelos mismos. Y la razón es muy simple: es posible que tengamos ideas preconcebidas acerca del aspecto de los modelos en cuestión; en cambio, de los espacios que hay entre ellos no se tiene, con toda probabilidad, ninguna idea preconcebida. Por lo tanto, nuestra percepción de tales espacios será totalmente ingenua. Estos espacios que se abren entre las «formas positivas» de los modelos suelen ser llamados «formas negativas», y lo que se debe hacer es concentrarse sólo en estas formas y comprobar el resultado.

Composición del grupo

Puesto que en este proyecto no se van a dibujar los modelos mismos, no importa demasiado qué modelos son los que van a componer el grupo. De todos modos, conviene escoger modelos con formas interesantes y complicadas, que se alejen bastante de las cajas y botellas que habían dominado en los proyectos anteriores. El número de modelos no debería ser inferior a seis, y si éstos son en su mayoría planos, como por ejemplo los útiles de cocina, sitúelos muy por debajo del nivel de sus ojos para que pueda ver con toda claridad los espacios que se forman entre ellos. Si los modelos que se han elegido son altos, convendrá situarlos a mayor altura y delante de una pared. Cuando se organicen los modelos hay que procurar hacerlo de manera que las «formas negativas» no se repitan y sean de tamaños diferentes.

Dibujar espacios

Si las formas negativas son manchas compactas y no sólo siluetas trazadas con línea, resulta más fácil comprobar que las formas positivas son correctas. Por lo tanto, conviene dibujar primero las siluetas de las formas negativas con línea y después, utilizando un carboncillo o tinta, rellenar estas áreas. Pero, cuando llegue este momento, no debemos limitarnos a rellenar a ciegas estas siluetas. Por el contrario, habrá que comprobar una y otra vez que las formas resultantes son correctas. Recuerde que hay que relacionar cada forma con las demás y que se puede aprovechar cualquier característica del fondo

para situar correctamente las formas y las direcciones del conjunto. Seguramente, habrá que repasar una y otra vez estas formas antes de que sean correctas. Si utiliza tinta y pincel para trabajar en este proyecto, debe hacer las correcciones con pintura blanca.

Ignorar los modelos puede resultar bastante difícil al principio, pero a medida que nos vayamos adentrando en el dibujo, aquéllos irán desdibujándose paulatinamente. Deje que no sean más que una forma abstracta y procure no ceder a la tentación de hacerlos reconocibles. Al final, si ha conseguido traducir correctamente los espacios negativos, podrá comprobar, no sin sorpresa, que las formas positivas describen a los modelos de manera muy convincente.

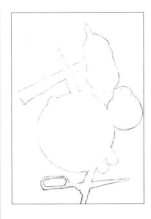

KAREN RANEY

1 ▲ Los espacios que se abren entre los modelos –las formas negativas– han sido delineados con carboncillo. La artista ha sabido ignorar los modelos mismos.

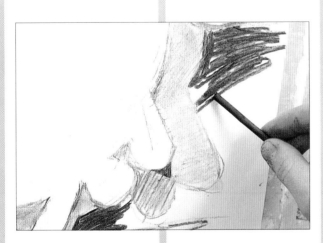

2 ▲ Ahora se rellenan las formas negativas y se comprueba la exactitud de las formas, introduciendo modificaciones allí donde sea necesario. La fotografía muestra a la artista dibujando las sombras que proyectan los modelos.

3 ▶ Una vez ha vuelto a comprobar la exactitud del dibujo, la artista oscurece y da mayor concreción a las formas negativas. A pesar de que los modelos empiezan a emerger con bastante nitidez, el dibujo se concentra en la estructura abstracta creada por la conjunción de formas negativas y formas positivas. Del mismo modo que los modelos, también se podían haber ignorado las sombras proyectadas por éstos. En tal caso, el dibujo resultante hubiera sido más simple.

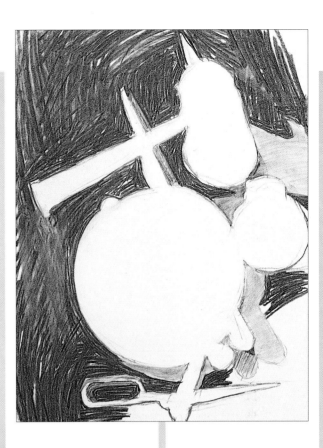

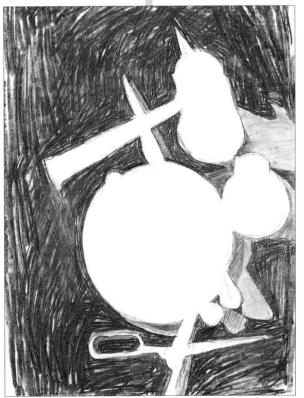

4 ◀ En el dibujo acabado, el modelo más reconocible es el par de tijeras. Cuando un objeto tiene una forma muy distintiva que nos resulta familiar, se necesita muy poca información para poder reconocerlo.

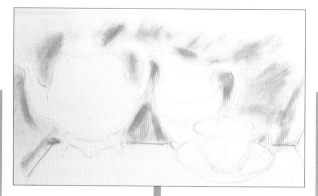

KAY GALLWEY

1 ▲ **Las formas de los objetos han sido** delineadas con tiza **Conté** de color rojo y se han empezado a sombrear las formas negativas.

2 ▼ **Ahora se desarrollan las formas negativas** mediante el difuminado de los trazos de Conté para crear áreas de tono.

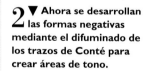

3 ▲ **Los modelos empiezan a aparecer** en el dibujo como siluetas. Observe que la artista no ha sabido ignorar totalmente los modelos para poder dibujar correctamente la curva posterior de la elipse en la parte superior de la taza y de la jarra (*véase* punto 1).

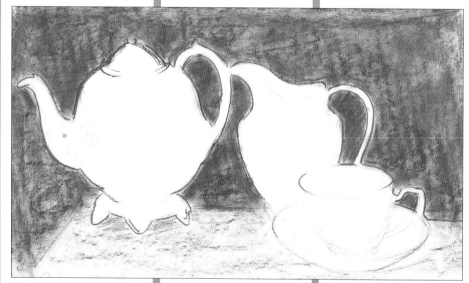

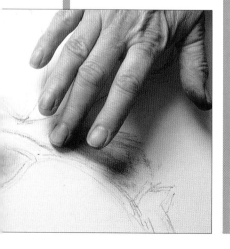

AUTOCRÍTICA

- ¿Ha sabido limitarse a dibujar solamente las formas negativas?

- ¿Son correctas las formas positivas (los modelos) de su dibujo?

- ¿Cree que este método ayuda a dibujar?

- ¿Le ha parecido más fácil que dibujar los modelos mismos?

4 ▲ **A modo de toque final, la artista ha** decidido introducir un segundo tono para describir la parte superior de la mesa. Sin embargo, el dibujo no habría dejado de ser efectivo si lo hubiese mantenido sólo en dos tonos, el blanco y un tono oscuro.

PROYECTO 2
Modelos invertidos
Otra forma de combatir nuestras ideas preconcebidas sobre un modelo es colocarlo en una posición poco común. En las escuelas de arte se suelen construir grupos muy elaborados para despojar a los modelos de su aspecto más corriente y familiar. Una experiencia de este tipo puede tener un gran valor para el dibujante, y conviene probarla. No obstante no hay necesidad de elaborar demasiado un grupo de modelos porque invirtiendo la posición habitual de uno de ellos se consigue el mismo efecto. Quizás pueda sorprenderle que se afirme que con esta inversión se consigue ver con más facilidad y más claridad el modelo, pero basta que lo pruebe para que se convenza. Escoja cualquier dibujo de los que aparecen en este libro e intente copiarlo durante unos pocos minutos, primero al derecho y después al revés. Me atrevo a afirmar casi con toda seguridad que el segundo dibujo es mejor que el primero, porque una vez que el dibujo ha sido invertido, uno olvida lo que sabe acerca de los modelos y se concentra en las formas abstractas.

El dibujo
Elija un modelo cualquiera: por ejemplo, una silla, una plancha o algo mucho más pequeño como un anaquel, y póngalos en posición invertida sobre el suelo o encima de una mesa. El modelo debería tener una estructura compleja y mostrar, sin embargo, una

forma fácilmente identificable. Haga un dibujo de línea, cuyos colores y tonos son de libre elección. Esta vez dibuje el modelo aunque sin olvidar la importancia que tienen las formas negativas como ayuda para dibujar. Cuando dibuje, déle la vuelta para comprobar qué aspecto tiene, pero no ceda a la tentación de continuar el dibujo en esa posición. Cuando haya finalizado, invierta el dibujo para comprobar el resultado.

2 ▲ Ahora se utiliza un rotulador más oscuro para introducir el fondo y para redefinir y reforzar algunas líneas que describen la silla.

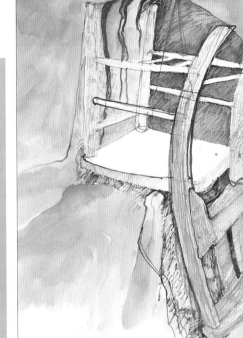

3 ▼ Aquí se refuerzan las bandas de color carmesí y, con un pincel húmedo, se procede al difuminado de los trazos de rotulador para crear una aguada en la zona que forma el fondo del dibujo.

4 ▲ Resulta más fácil concentrarse en las cualidades abstractas de un objeto cuando éste se presenta dentro de un contexto inusual o cuando se invierte su posición habitual, como en este caso.

**IAN SIMPSON
1 ▲ El dibujo es de línea, realizado con un rotulador soluble en agua. El dibujante ha elegido este color porque servirá para hacer la descripción del color de la silla. La atención** se mantiene fija en las formas negativas y en la estructura abstracta de la silla.

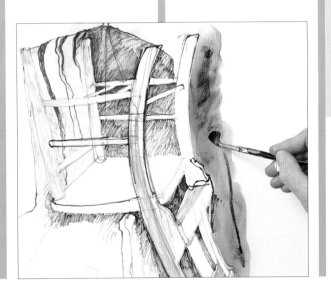

AUTOCRÍTICA
● ¿Tiene el modelo un aspecto convincente?

● ¿Le ha resultado más fácil dibujar el modelo en cuestión en posición invertida?
¿O ha tenido que invertir constantemente su dibujo durante el trabajo?

● ¿Le ha resultado más fácil hacer un buen dibujo siguiendo este procedimiento?

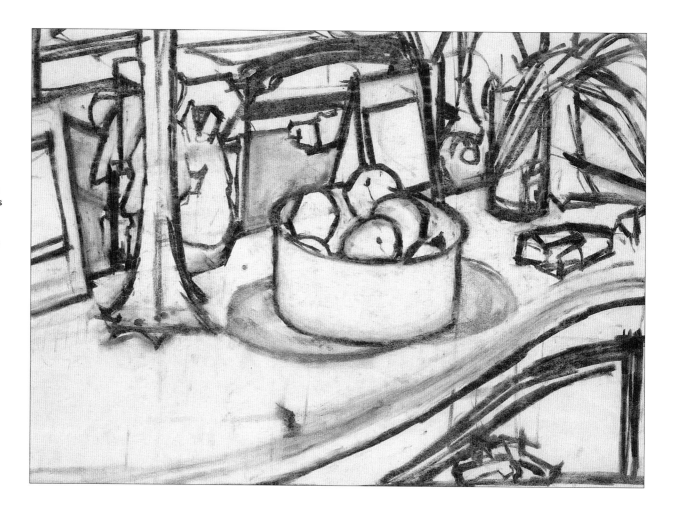

► Christopher Chamberlain
Carboncillo
Las formas negativas juegan un importante papel en este dibujo. Tanto las formas positivas de los modelos como las negativas han sido repasadas y corregidas una y otra vez. El interés se centra no tanto en la identificación de los modelos como en las formas y las estructuras. El resultado es un dibujo con mucha fuerza, con buenas cualidades abstractas.

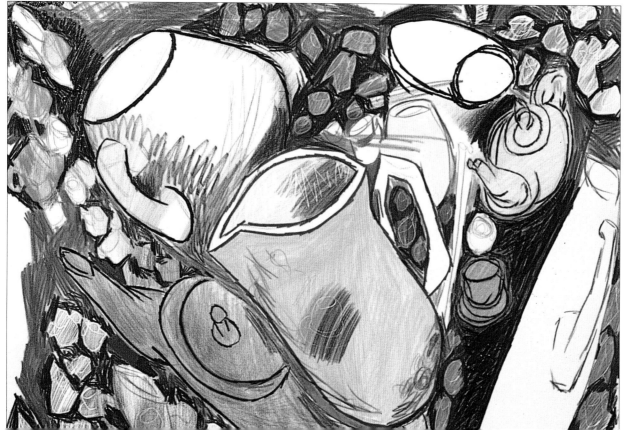

◄ David Cuthbert
Lápices de colores
Cerámicas es un dibujo más descriptivo, aunque el acento está puesto en las estructuras que crean los modelos. El color para describir los modelos ha sido utilizado de manera selectiva, aunque el efecto final es el de un dibujo totalmente abstracto.

▼ John Townend
*Tiza Conté negra, marrón
y blanca*
En este dibujo, de trazo amplio
pero minucioso, las formas
negativas no tienen una
excesiva importancia, aunque
se utilizaron para comprobar
la corrección del dibujo en las
primeras fases del trabajo.

Resulta mucho más fácil dibujar
un modelo complejo como esta
silla si se observan
detenidamente las formas
y los tamaños relativos de los
espacios que se abren entre las
patas y los travesaños de la silla.

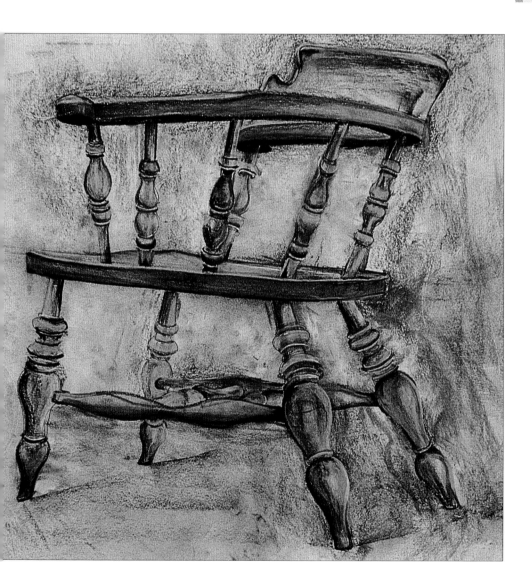

que conocemos el tamaño real de nuestra cabeza, damos por sentado que la imagen del espejo refleja correctamente estas dimensiones. Sin embargo, nada más lejos de la verdad; si en el espejo se marcan los puntos correspondientes al extremo superior de la cabeza y a la barbilla, descubriremos que las dimensiones que vemos en el espejo son muy inferiores a las dimensiones reales de nuestra cabeza. Esta comprobación da un nuevo sentido a la conocida expresión: «¡no puedo creer lo que están viendo mis ojos!»

Esta habilidad de nuestro cerebro para obtener conclusiones precipitadas se debe, en buena parte, a nuestra educación, basada en la expresión verbal. Desde la infancia nombramos las cosas y aprendemos a verlas como una descripción verbal. Cuando vemos una silla, nuestro cerebro dice: «Esto es una silla. Ya sabes qué aspecto tiene una silla». Por lo tanto, no se dibuja aquello que se ve. El objeto resulta traducido a un símbolo, cuyo origen estará, seguramente, en la infancia. Pero, entonces, ¿de qué modo puedo obligar a mi cerebro a ver un objeto tal y como realmente es? Los dos proyectos que acompañan esta lección enseñan dos maneras de ver las cosas de un modo «fresco».

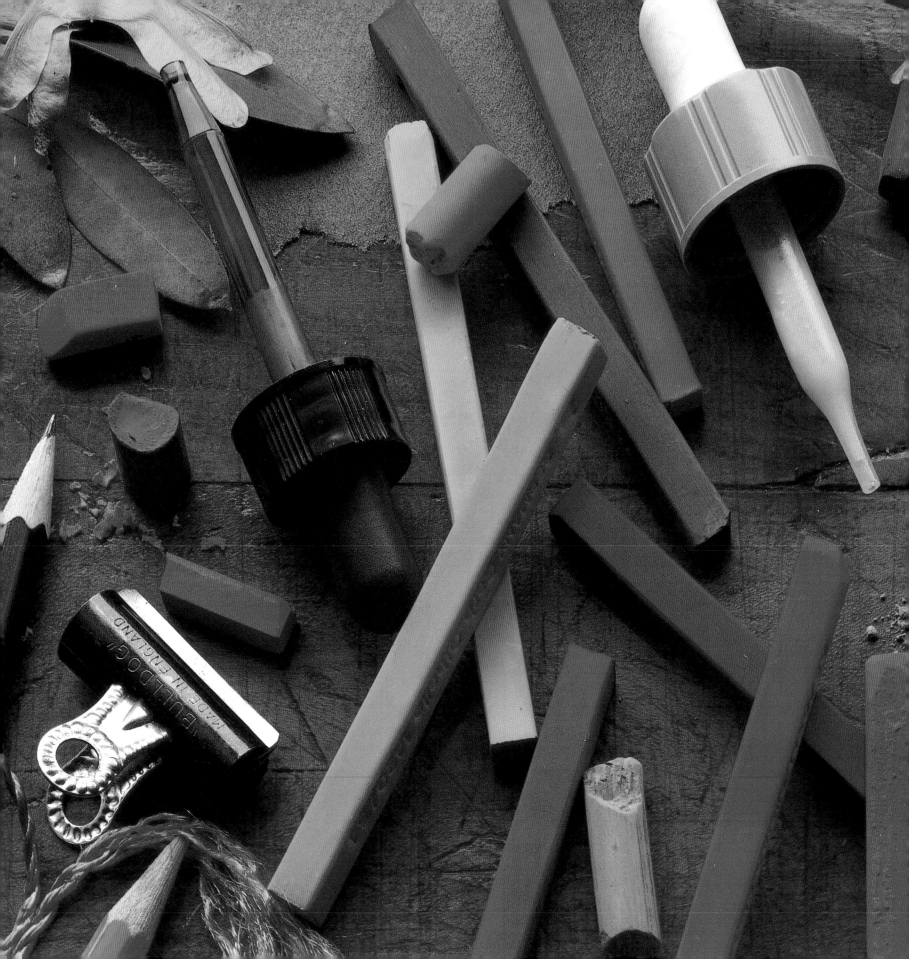

SEGUNDA PARTE

Temas y tratamientos

En la primera parte del presente curso hemos experimentado con los medios para dibujar y hemos aprendido diferentes modos de mirar y de comparar modelos que facilitan el dibujo preciso de los mismos. Los temas, hasta ahora, han sido principalmente sencillas naturalezas muertas que han estimulado su afán de dibujar –y de aprender– por su propia cuenta. La segunda parte del curso tiene una estructura muy parecida a la primera, y en ella se incluyen una serie de lecciones, proyectos y temas de información general; sin embargo, a diferencia de la primera parte, esta vez vamos a dibujar una amplia gama de temas diferentes que incluye el paisaje, el paisaje urbano y la figura humana.

En esta sección también se enfrentará a algunos de los problemas generales del dibujo. Se enseñará, por ejemplo, cómo dibujar algo cuya escala es superior o inferior a lo que vemos, y a crear espacios mediante la utilización de los sistemas de la perspectiva. Y, lo que es más importante, en esta sección descubrirá el modo de desarrollar su propia caligrafía de dibujante para que sus dibujos sean más expresivos y personales.

La perspectiva

Si se observa con detenimiento y se dibuja exactamente aquello que se ve, se pueden hacer dibujos totalmente convincentes de cualquier modelo sin necesidad de tener conocimientos de perspectiva, aunque algunas nociones sobre las leyes fundamentales de la perspectiva pueden ser de gran utilidad. La palabra «perspectiva» se utiliza en relación a la vida en general. La frase «no perder de vista la perspectiva real de las cosas» se refiere a que hay que saber juzgar la importancia relativa de las cosas, y en arte, la perspectiva es un método de descripción de la escala y las relaciones recíprocas correctas de los modelos.

**LA HISTORIA DE
LA PERSPECTIVA**

Considerada dentro del marco global de la historia del arte, la perspectiva es un descubrimiento relativamente reciente. Apareció en el arte italiano del siglo XV y muy pronto pasó a ser utilizada por todos los artistas para crear efectos tridimensionales, tanto en el dibujo como en la pintura. Sin embargo, debemos recordar que los artistas ya habían descubierto mucho antes el modo de crear efectos de tridimensionalidad; tenemos, por ejemplo, muestras de pinturas murales griegas que datan del siglo I a.C., en las que aparecen paisajes con pastores y rebaños.

En estas pinturas, los modelos que aparecen en primer plano son más grandes que los que se

sitúan en los planos del fondo, y esta diferencia de escalas relativas hace que los paisajes tengan un aspecto muy convincente. Sólo cuando se intenta determinar con exactitud a qué distancia se encuentran tales modelos descubrimos que el artista no intentaba dar este tipo de información: sólo se tomaban en consideración los factores de mayor cercanía o de mayor lejanía del objeto. Debemos reconocer, sin embargo, que aun cuando aquellos artistas no conocían la perspectiva, sus pinturas son muy realistas sin parecer primitivas ni ingenuas.

Durante la primera década del siglo XV, el arquitecto florentino Filippo Brunelleschi (1377-1446) recibió el encargo de acabar la construcción de la catedral de Florencia, y se le exigió que construyera una cúpula tan grande que pareciera imposible de realizar. El éxito de la solución encontrada por el arquitecto, una solución basada en gran parte en cálculos matemáticos, le granjeó una fama inmediata, y fue gracias a su interés en las matemáticas y en las mediciones que descubrió algo que había escapado a las observaciones de los pintores de paisaje griegos. Observó que hay leyes matemáticas que gobiernan la aparente disminución de tamaño de los modelos a medida que retroceden en el espacio.

Este descubrimiento, aunque acogido con mucho interés por sus contemporáneos, no condujo inmediatamente a la creación de pinturas más realistas que las anteriores. En pinturas como la *Batalla de San Romano*, de Paolo Uccello (1397-1475), se descubre el entusiasmo con que fue acogido el descubrimiento en cuanto se dio a conocer, aunque, como bien se puede observar, el efecto del conjunto todavía no es totalmente realista. Las figuras parecen recortes porque Uccello no

entendió cómo debía utilizar las luces y las sombras.

LAS CARACTERÍSTICAS DE LA PERSPECTIVA

En cierto modo, la perspectiva siempre ha estado presente, pero no se descubrió hasta que los artistas se interesaron por la medición exacta de las distancias. La manera más sencilla de ilustrar lo que Brunelleschi formuló en términos matemáticos consistiría en observar el umbral de una puerta, primero con la puerta cerrada y después con la puerta abierta, tal y como se muestra en las ilustraciones.

Ahora pasaremos a considerar otro hecho.

FORMAS CAMBIANTES

▲ Resulta bastante fácil subestimar el efecto de la perspectiva, incluso cuando se conocen sus leyes. El problema reside en nuestra conocida incapacidad para dejar a un lado las ideas preconcebidas; sabemos que la puerta es rectangular. Al principio puede servir de ayuda que levantemos el lápiz y lo inclinemos para encontrar el ángulo exacto. Pero también deberíamos tener en cuenta las formas negativas —es decir, los espacios que se pueden observar en la parte superior, en la parte inferior y a lado de la puerta.

EL NUEVO CONOCIMIENTO

◄ ► La pintura de Uccello no logra, en realidad, hacer una descripción correcta del espacio tridimensional. En cuanto a la perspectiva se refiere, la parte más importante es el primer plano. El soldado que yace en el suelo, a pesar de no coincidir con la escala del caballero en primer plano, presenta una solución convincente de figura vista en escorzo.

Si se vuelve a mirar la puerta, primero sentado y después de pie, comprobaremos que la puerta cambia su forma cuando nosotros modificamos nuestra posición. Estos sencillos ejercicios ilustran el principio en que se basa la perspectiva. Las líneas paralelas en retroceso (partes superior e inferior de la puerta) se tocarían en un determinado punto si las alargáramos. Este punto de encuentro recibe el nombre de «punto de fuga», o PF, y siempre estará situado a la altura de nuestros ojos (este nivel recibe el nombre de «línea del horizonte» o simplemente de «horizonte» en muchos tratados sobre perspectiva).

La puerta parece cambiar de forma al levantarnos y sentarnos porque estamos modificando el nivel de nuestros ojos y, con ellos, el punto donde se encuentran las dos líneas paralelas.

La forma de la puerta también cambia si nos movemos hacia la izquierda o hacia la derecha. Lo podemos comprobar haciendo otro sencillo ejercicio. Mire por una ventana alta a través de la cual se puedan ver algún edificio cercano y otro más alejado, y dibuje encima del cristal las principales líneas de la vista que observa. Para hacer el dibujo se puede utilizar un pastel graso o bien pintura aplicada con un pincel fino, aunque también nos haremos una idea si dibujamos el paisaje con un dedo humedecido en agua. Le resultará imposible trazar el paisaje, a menos que

cierre un ojo, y tan pronto como mueva la cabeza, los modelos cambiarán de posición respecto de las líneas que había trazado en el cristal.

Simplificando, si tenemos en cuenta que la perspectiva se basa en un punto de observación fijo, nos podemos imaginar a nosotros mismos con la cabeza inmóvil, poseedores de un solo ojo, poniendo la tela en el lugar que ocupa la ventana. Una vez aceptada esta limitación, el conocimiento de las reglas de la perspectiva nos capacita para dibujar, por ejemplo, las paredes en fuga de un edificio o un sendero que se pierde en la lejanía, y para relacionar la altura de una persona que se encuentra en primer término con la de otra situada en el jardín a cien metros de distancia.

TAMAÑOS MENGUANTES
Como ya hemos visto,

la puerta al abrirse dejaba de ser un rectángulo para convertirse en una forma irregular de aristas rectas, cuyo lado vertical posterior es más corto que el anterior. A medida que los modelos se alejan, disminuye su tamaño, hasta que desaparecen detrás del horizonte. Esta reducción óptica da lugar al fenómeno llamado «escorzo». Y cuando se dibuja un modelo en perspectiva tienen tanta importancia las líneas de fuga como el citado fenómeno del escorzo. Cuando Uccello dibujó el soldado en escorzo, seguramente lo haría a partir de ciertos cálculos matemáticos. En la actualidad se suele hacer una valoración óptica, aunque calcular un escorzo a ojo es con frecuencia problemático. Normalmente, cuando dibujamos del natural, subestimamos el acortamiento que deberíamos hacer porque conocemos el tamaño real

de las cosas. Por eso no acertamos a ver el tamaño de los modelos cuando se dirigen hacia atrás.

PARALELAS CONVERGENTES
▲ El efecto de líneas paralelas convergentes en un punto de fuga raramente es tan evidente como en esta vista frontal. Normalmente nos encontraremos con irregularidades en los márgenes de un sendero, o puede ocurrir que el mismo sendero discurra colina arriba o colina abajo y se produzca, por ello, una modificación del nivel del punto de fuga.

PUNTO DE FUGA FIJO
▶ En estos diagramas se puede observar lo que ocurre cuando desplazamos nuestro punto de fuga, aunque sólo sea ligeramente. Cuando observamos un modelo con un ojo cerrado, y después abrimos ese ojo y cerramos el otro, parece que lo que vemos se desplace hacia la derecha o hacia la izquierda.

PUNTOS DE FUGA

◀▶ Marcar primero los puntos de fuga cuando se dibuja un modelo simple, tanto si la perspectiva es frontal (izquierda) como si es oblicua (derecha), puede facilitar mucho el trabajo.

PERSPECTIVA ANGULAR

En sus comienzos, todas las imágenes en perspectiva se dibujaban como la caja que aparece en la primera ilustración, es decir, con uno de los planos del modelo paralelo al plano de la imagen.

Las limitaciones de la perspectiva frontal hacían imposible la descripción de modelos con posición oblicua respecto del observador. Para que fuera posible dibujar vistas de este tipo, se desarrolló la perspectiva oblicua. Este sistema de perspectiva permite la representación de la vista de dos caras de un edificio que forman un ángulo recto una con otra, porque introduce dos puntos de fuga separados.

PLANOS INCLINADOS

◀ El punto de fuga de la carretera en el dibujo de John Townend está por debajo del punto de fuga de las casas. Los planos inclinados hacia abajo y los planos inclinados hacia arriba tienen puntos de fuga que se sitúan por debajo y por encima del nivel de los ojos respectivamente. Sin embargo, las casas, debido a la nivelación de sus cimientos, se mantienen sujetas a las leyes normales de la perspectiva.

CILINDROS Y ELIPSES

La mayoría de los estudiantes suelen tener dificultades para dibujar cilindros y elipses en perspectiva. Existe una regla muy simple que puede servir de ayuda

para dibujar estas formas geométricas: los círculos encajan dentro de cuadrados; por lo tanto, cuando se ha aprendido a dibujar una mesa o una caja, también se puede dibujar un cilindro o un círculo. Algo que no debemos olvidar, sin embargo, es que los círculos, del mismo modo que los rectángulos que habíamos visto en la página 65, cambian de forma según cuál sea nuestro punto de observación. Las fotografías demuestran que los círculos parecen elipses. La forma de la elipse depende, como muestran las fotografías, del punto de observación que adoptemos.

CÍRCULOS EN PERSPECTIVA

◄ Los círculos y las elipses son el talón de Aquiles de muchos estudiantes de dibujo (y de algunos artistas profesionales). Debemos recordar que su forma cambia de acuerdo con la altura de nuestros ojos; por lo tanto, es necesario buscar una posición de observación estable. Además, si se marca el centro primero y después se mide cada lado del dibujo para que sean iguales, será más fácil dibujar las formas correctamente.

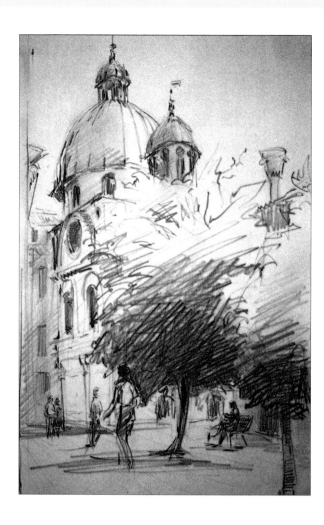

PERSPECTIVAS COMPLICADAS

◄ Una cúpula con una estructura angular en su punta puede parecer un problema de perspectiva muy complejo, pero si uno confía en sus ojos y busca ciertas claves visuales para resolver el tema, se acercará fácilmente a la solución correcta. Observe que en el dibujo a lápiz, de Audrey MacLeod, las secciones de la cúpula se estrechan a medida que se acercan a la punta, y la curva que describen sigue la dirección de las líneas rectas paralelas de debajo.

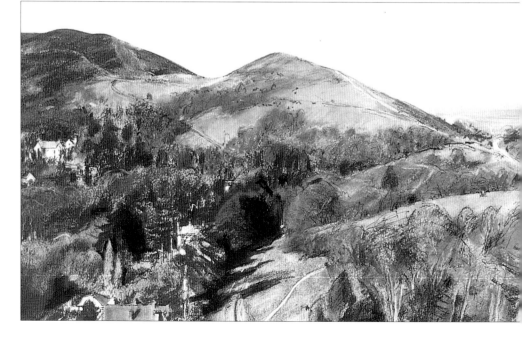

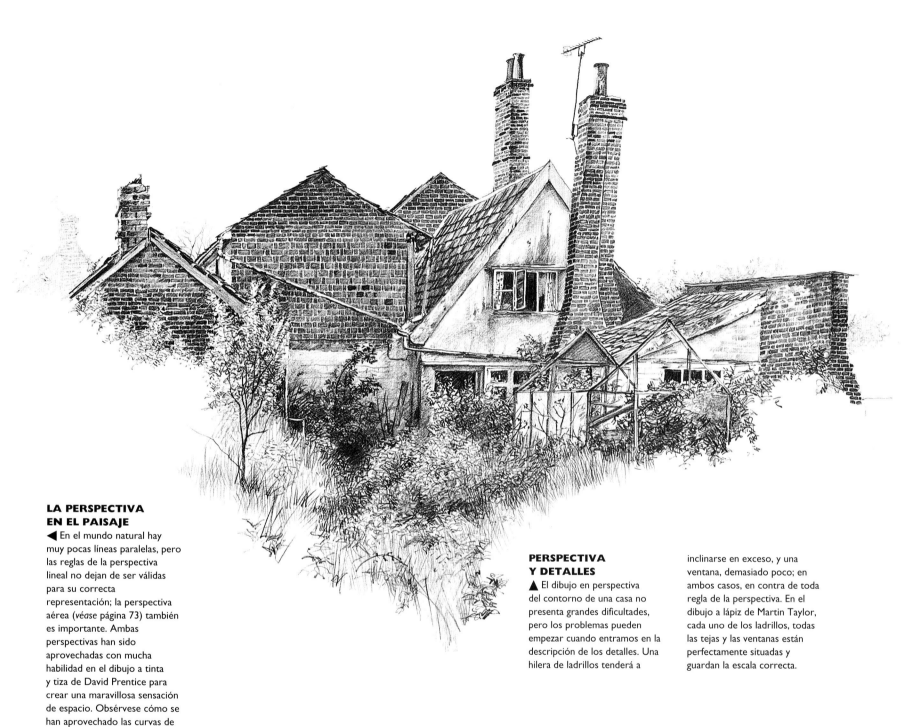

LA PERSPECTIVA EN EL PAISAJE

◀ En el mundo natural hay muy pocas líneas paralelas, pero las reglas de la perspectiva lineal no dejan de ser válidas para su correcta representación; la perspectiva aérea (*véase* página 73) también es importante. Ambas perspectivas han sido aprovechadas con mucha habilidad en el dibujo a tinta y tiza de David Prentice para crear una maravillosa sensación de espacio. Obsérvese cómo se han aprovechado las curvas de los caminos para describir el relieve del paisaje de colinas.

PERSPECTIVA Y DETALLES

▲ El dibujo en perspectiva del contorno de una casa no presenta grandes dificultades, pero los problemas pueden empezar cuando entramos en la descripción de los detalles. Una hilera de ladrillos tenderá a inclinarse en exceso, y una ventana, demasiado poco; en ambos casos, en contra de toda regla de la perspectiva. En el dibujo a lápiz de Martin Taylor, cada uno de los ladrillos, todas las tejas y las ventanas están perfectamente situadas y guardan la escala correcta.

El uso de la perspectiva

En esta lección se pondrán en práctica algunas de las informaciones sobre la perspectiva recibidas en las páginas anteriores. Los proyectos de esta lección contienen ejercicios de dibujo y de observación, pero en ellos se incluye la utilización de la perspectiva para ejecutarlos. No le pediremos que haga perspectivas elaboradas ni dibujos axonométricos, aunque si se desea practicar los diferentes sistemas de dibujo en perspectiva no será en absoluto perjudicial y le aportará un mayor grado de conocimiento de tales sistemas. En cuatro de los siguientes proyectos se dibujarán modelos dispuestos encima de una mesa, y para los demás habrá que buscar una vista a través de una ventana.

TEORÍA Y PRÁCTICA

Es muy posible que se sienta insatisfecho con los resultados obtenidos en los dibujos realizados en esta lección. Esto es así porque existen grandes incoherencias entre lo que en teoría se debería ver y lo que realmente se ve y se dibuja. De hecho, intentar hacer dibujos realmente correctos puede ser muy estimulante, pero también muy frustrante. Para obtener resultados satisfactorios, conviene calcular bien los escorzos y los ángulos de las líneas en fuga. Si no se hace correctamente, la sensación de espacio del dibujo sufrirá mermas considerables. De todos modos, una vez hayamos ejecutado algunos ejercicios básicos como los que se describen en estas páginas, veremos que todo resulta más fácil de lo que parecía.

También comprobará que las leyes de la perspectiva contribuyen a la ejecución del dibujo. Y a pesar de que la perspectiva exige el mantenimiento de un punto de observación fijo y un estrecho ángulo de visión, siempre se remite a lo que estamos mirando y resulta muy útil para corregir errores en el dibujo. Por ejemplo, si dos modelos rectangulares parecen no estar situados al mismo nivel cuando, en realidad, deberían estarlo, basta comprobar que las líneas de fuga de sus lados coinciden en el mismo nivel, y que este horizonte coincide con lo que uno ve.

estará en escorzo; los ángulos de sus lados en fuga y el grado de acortamiento de su tamaño podrán ser juzgados al compararla con la postal vertical.

PROYECTO 1
Dibujar un escorzo a ojo
Para comprobar en qué medida se acortan los modelos en fuga, haga un dibujo de dos postales idénticas. Sólo debe dibujar sus formas; por lo tanto, no importa que contengan o no alguna imagen. La postal vertical será un rectángulo de las mismas proporciones exactas que la postal real, pero la postal horizontal

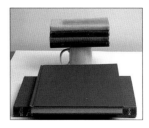

PROYECTO 2
Rectángulos en escorzo creciente
Ponga dos libros del mismo tamaño encima de una mesa situada delante de usted, el segundo de ellos a 15 cm detrás

del primero. Después, ponga dos libros de cualquier tamaño encima de un soporte (unos vasos servirán), de manera que descansen planos pero un poco por encima del nivel de los que descansan encima de la mesa. El segundo par de libros también ha de estar situado enfrente de usted.

Haga un dibujo de los cuatro libros y compruebe el ángulo de las líneas de fuga respecto de las líneas horizontales. Dibuje sin usar la regla; repase las

líneas una y otra vez hasta que le parezcan correctas. Asegúrese de que el escorzo de cada libro es correcto, y trate de identificar la diferencia que hay entre el escorzo de los libros puestos encima de la mesa y de los que están más elevados.

Una vez que haya dibujado los libros mire hacia delante y decida en qué punto de su dibujo situaría una línea horizontal imaginaria, proyectada desde sus ojos. Esta línea que discurre por encima de los libros será el nivel de los ojos u «horizonte». Trace esta línea con una regla.

A pesar de que los libros que ha dibujado están situados en diferentes puntos de la mesa o a diferentes alturas, cada par de lados en fuga será paralelo, y las líneas formadas por estos lados, si se alargan, se encontrarán en el mismo punto de fuga, situado en la línea de horizonte. Trace estas líneas en su dibujo y compruebe si se comportan como se ha descrito.

JOHN TOWNEND

1 ▲ Para dibujar los libros y la taza sobre la que descansan parte de éstos se han utilizado lápices de colores. A pesar de que la taza no estaba necesariamente incluida en el proyecto, su presencia en el dibujo mejora la imagen.

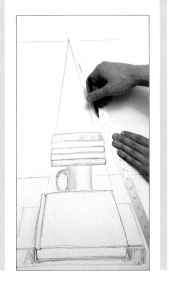

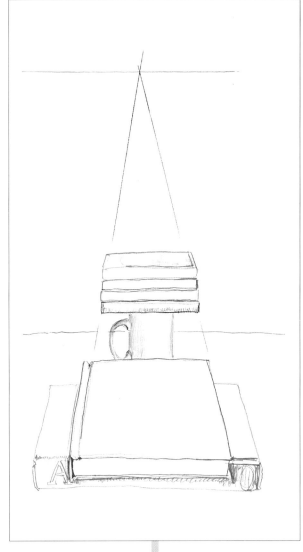

2 ◄ El artista ha dibujado el horizonte o nivel de sus ojos, y con una regla larga prolonga los lados de los libros para comprobar si coinciden en el mismo punto de fuga sobre la línea de horizonte.

3 ▲ En el dibujo final se puede apreciar que, una vez prolongados todos los lados de los libros, las líneas coinciden en el mismo punto de fuga sobre el horizonte visual.

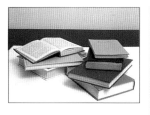

PROYECTO 3
Perspectiva oblicua
Como ya se había mencionado antes, la perspectiva oblicua debe ser desarollada antes de que se puedan dibujar vistas oblicuas. Para entender cómo funciona, empiece por disponer seis o siete libros de diferentes tamaños de manera que todos presenten alguna esquina de frente, y algunos libros encima de otros. Haga un dibujo de sus contornos. Esta vez, los libros no presentan ninguna horizontal que pueda ayudarle a determinar el ángulo de sus líneas de fuga, aunque sí se puede tomar como referencia el borde de la mesa. Otro recurso consiste en poner algo cerca de los libros que aporte una referencia vertical para las líneas de fuga de los libros.

▷

Cuando haya dibujado los libros, introduzca el horizonte del mismo modo que lo hizo en el proyecto anterior y prolongue los lados de los libros hasta que se encuentren sobre la línea de horizonte. Si alguno de los libros es paralelo a otro, ambos pares de lados paralelos se encontrarán en el mismo punto de fuga sobre el horizonte. De otro modo, cada libro tendrá dos puntos de fuga, y éstos estarán ubicados sobre la misma línea de horizonte.

La mayor dificultad que presenta el dibujo de modelos en posición oblicua es que sus puntos de fuga suelen caer fuera de los márgenes de nuestro papel. Por lo tanto, para comprobar dónde coinciden las líneas de fuga de nuestros libros habrá que ampliar la hoja de papel hacia ambos lados.

JOHN TOWNEND

1 ▶ Con los libros en posición oblicua, el artista tiene que ajustar los ángulos de los lados sin ayuda alguna de horizontal de referencia. Esto es mucho más difícil que dibujar modelos en perspectiva paralela.

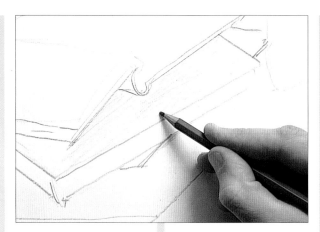

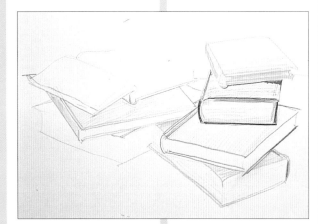

2 ◀ Aun cuando se dibuje un modelo que a primera vista parece aburrido, el uso que se haga del medio puede convertir el dibujo en una obra interesante. En este ejemplo, el artista hace un buen uso de los lápices de colores.

3 ◀ Ahora se ha ampliado la hoja de papel hacia un lado y se ha prolongado la línea de horizonte, de modo que se podrán situar sobre ella los puntos de fuga donde convergerán las líneas de fuga de los lados de los libros. Mediante la ampliación de la hoja de papel hacia el otro extremo se podrán situar el resto de líneas de fuga.

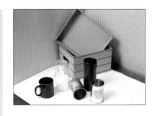

PROYECTO 4
Cajas y cilindros
Agrupe un mínimo de seis modelos con forma de caja y con forma básicamente cilíndrica. Las cajas pueden ser de zapatos o cajas de cerillas. Los cilindros pueden ser tarros de mermeladas o latas de legumbres u otros vegetales, aunque algunos de los modelos deberían ser de vidrio transparente, porque esta transparencia le permitirá observar la diferencia entre la elipse de la boca y la elipse del fondo de cada cilindro. No hay que prestar demasiada atención a la forma de agrupar los modelos. Sólo habrá que procurar juntarlos bastante y colocar las cajas en posición oblicua y algunos cilindros tumbados, fugando hacia el fondo. No introduzca línea de horizonte en este dibujo; esta vez intente dibujar tanto cajas como cilindros a mano alzada y sin más ayuda. Por lo demás, procure sacar el mayor partido posible de sus medios de dibujo.

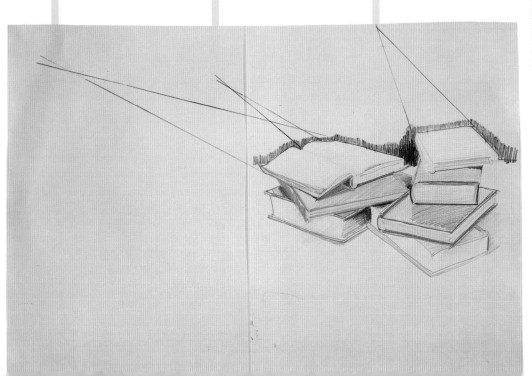

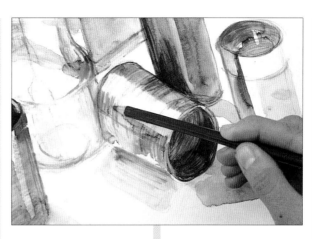

KAREN RANEY

1 ▲ Para empezar, se señalan los modelos con la ayuda de un lápiz.

2 ◄ Para desarrollar el dibujo y para determinar las formas de las elipses se utiliza tinta y aguada.

4 ▲ Ahora se usa el lápiz para dar una mayor definición a los modelos y para crear un efecto de superficie que añadirá interés a este dibujo de técnica mixta.

5 ▼ Tanto el lápiz como la aguada han sido utilizados en las fases finales del dibujo. Observe las diferencias que presentan las elipses de la parte superior, media y baja del vaso de cristal; la superior es la más estrecha, mientras que las inferiores son casi circulares.

PROYECTO 5
Perspectiva aérea
La influencia de la atmósfera en los tonos y colores se aprecia, sobre todo, cuando empieza a atardecer y en los días nublados. En este proyecto deberá buscar una vista a través de una ventana, porque le ayudará a relacionar modelos que se encuentran cerca de nuestro punto de observación con otros que se encuentran alejados de ese punto. El motivo ideal sería una ventana alta abierta sobre un jardín o que ofreciese una vista de los tejados de la ciudad. Observe que los contrastes tonales se hacen más imperceptibles cuanto más alejados se hallan. Intente no dibujar con líneas y traduzca la imagen en un dibujo de tonos. Los medios más adecuados para ese tipo de trabajos son la tiza Conté, el carboncillo o la aguada. ▷

3 ▲ Ahora se han introducido las cajas del fondo en el dibujo, que sigue siendo muy suelto. A medida que avanza el trabajo, la artista repasa

una y otra vez los modelos para determinar sus formas y posiciones exactas.

TEMAS Y TRATAMIENTOS 73

Si lo desea, puede introducir colores en el dibujo, ya que pueden ayudarle a dar profundidad al trabajo.

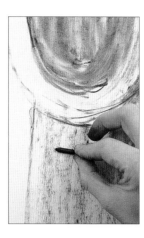

2 ▲ A continuación se intensifican los tonos de la silla por ser el modelo más prominente en primer plano.

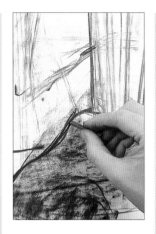

3 ▲ Las sombras se introducen con el carboncillo plano.

AUTOCRÍTICA
● ¿Cree que los dibujos de esta lección le han ayudado a dar un paso hacia delante?

● ¿O cree, por el contrario, que la fidelidad exigida en la copia hacía aburrido el trabajo?

● ¿Ha entendido los principios que rigen los sistemas de dibujo?

● ¿Cree que hay ciertas cosas que quisiera volver a practicar antes de continuar avanzando?

● ¿Cuáles son los mejores dibujos de esta lección y por qué?

● ¿Cree que está adquiriendo un mayor dominio de los medios para el dibujo?

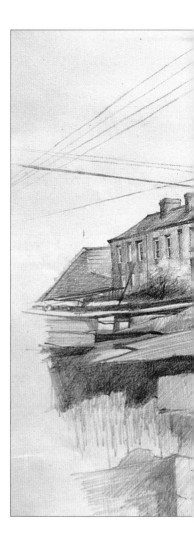

▲ David Carpanini
Lápiz
En este apunte, la pared y las edificaciones en primer plano y la hilera de casas en segundo término enfrentan al artista a un problema de perspectiva oblicua fascinante.

KAREN RANEY
1 ▲ La artista establece la posición de la silla y de la ventana con carboncillo.

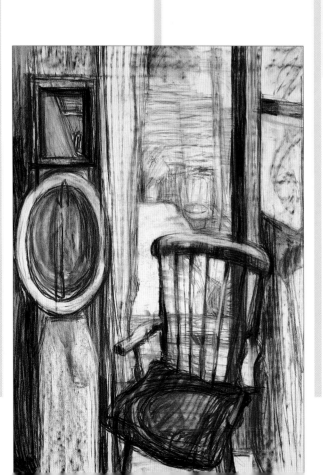

4 ◄ En el dibujo acabado se puede observar que los fuertes contrastes tonales crean una sensación de profundidad convincente. Cuanto más alejados quedan los modelos del observador, más se desdibujan los contrastes tonales.

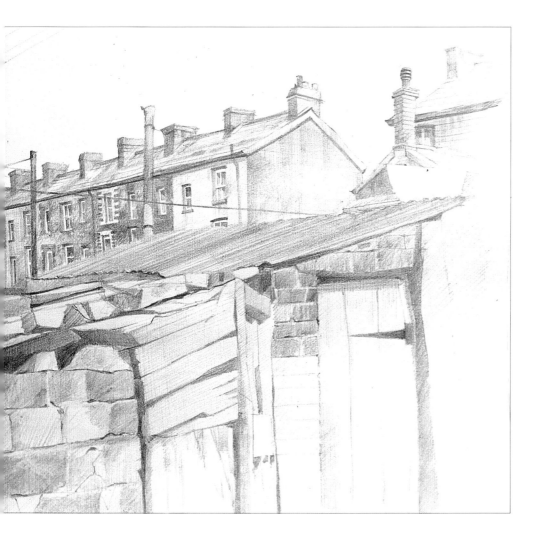

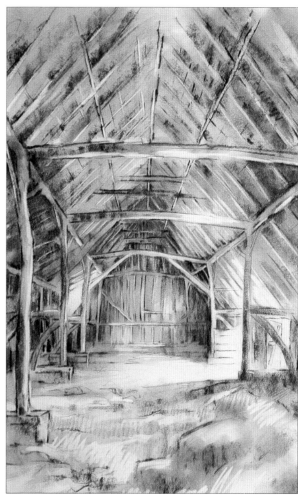

◀ Christopher Chamberlain
Lápiz
El artista ha elegido una vista que presenta un problema de perspectiva muy complejo. Las diferencias de escala, las líneas que fugan en muchas direcciones diferentes y las curvas de las arcadas a la derecha han sido resueltas con brillantez y decisión. Obsérvese el cuidado con el que se ha reflejado el cambio de dirección de la acera y de la valla.

▲ Geoff Masters
Carboncillo y lápiz
A pesar de que las vigas de este viejo pajar no son rectas, **Granero de granja** es un dibujo con un solo punto de fuga en el que convergen todas las líneas de fuga. Además de un bello trabajo de perspectiva, en este dibujo el artista ha logrado crear una atmósfera muy característica.

Alteración de la escala

E l tamaño que damos a los modelos que dibujamos puede tener mucha importancia. Es posible que se quiera centrar la atención en algo muy pequeño, para darle unas dimensiones monumentales. Por otro lado, es posible que intentemos dibujar la vasta extensión de un paisaje en una pequeña hoja del bloc de apuntes, algo que nos obligará a reducir la escala de todos los elementos que veamos. No siempre resulta fácil hacer uno u otro cambio de tamaño, porque la mayoría de las veces dibujamos las cosas con el mismo tamaño que tienen en la realidad. Si intentáramos aumentar el tamaño de un modelo, pronto nos daríamos cuenta de que, a pesar de haber empezado bien, vamos reduciendo el tamaño del modelo a medida que avanza el dibujo. La dificultad de reducir el tamaño de un modelo grande en primer plano es igualmente grande, como ya se habrá podido comprobar al dibujar en el bloc de apuntes. A menudo el objeto rebasa los límites de la página, y cuando intentamos corregir esta tendencia, suele ocurrir que distorsionamos la escala y las proporciones de lo que vemos.

LA PERCEPCIÓN DEL TAMAÑO

El dibujo de modelos según el tamaño que nosotros vemos, pero no con su tamaño real, recibe el nombre de «dibujo a vista». Para comprobar qué tamaño damos a las cosas que dibujamos de forma espontánea, haga un dibujo rápido de cualquier cosa que tenga cerca o que pueda ver a través de una ventana. Después, quédese en la misma posición que estaba cuando dibujaba, extienda su brazo con el lápiz entre los dedos, cierre un ojo, mida las proporciones del modelo marcándolas con el pulgar sobre el lápiz y compárelas con las correspondientes en su dibujo. Podrá comprobar que, probablemente, las medidas coinciden.

Puesto que normalmente dibujamos las cosas del mismo tamaño que las vemos, los profesores de dibujo insisten en que se hagan constantes mediciones con el lápiz y el pulgar para transferir estas medidas al dibujo que estamos haciendo. Personalmente creo que, a pesar de que esta práctica puede servir de ayuda para el dibujo, es bastante improbable que podamos mantener siempre la misma posición relativa, y mucho menos que se pueda extender el brazo siempre exactamente igual cada vez que tomamos las medidas.

Por otro lado, el tamaño «a simple vista» de las cosas puede ser sorprendentemente pequeño, incluso demasiado pequeño para hacer un dibujo interesante; por ejemplo, la figura humana en una clase de dibujo del natural.

78 ▷

**OBJETIVOS
DE LOS
PROYECTOS**
Dibujar modelos
a tamaño mayor de
como los vemos
realmente

Dibujar modelos
a tamaño más pequeño
de cómo los vemos
realmente
●
**MATERIAL
NECESARIO**
Papel DIN A4 para
el proyecto I, y hojas
DIN A2 o un bloc de
apuntes para el proyecto 2.
El color, en este
contexto, no tiene
importancia; por lo
tanto, sugiero que este
proyecto se elabore en
tono y línea con medios
monocromos
●
TIEMPO
Alrededor de tres horas
para cada proyecto

ELIZABETH MOORE

1▶ Si se utiliza un medio que permita un trabajo suelto, el aumento de escala será más sencillo. En este caso se ha usado una tiza Conté.

2▶ El énfasis del dibujo ha sido puesto en la zona estriada del mango y en la sombra proyectada debajo de éste; ambas describen la forma del modelo y le confieren solidez.

PROYECTO I
Aumento de la escala
Debe hacer tres dibujos en este proyecto, cuya duración será de una hora cada uno. En el primer dibujo hará un aumento de tamaño de algún modelo pequeño, por ejemplo, una grapadora, un cepillo de dientes o un enchufe. El dibujo deberá llenar una hoja de tamaño DIN A4; por lo tanto, observe el modelo con detenimiento o imagínese a sí mismo dando vueltas alrededor del objeto como si de un edificio se tratara. Empiece dibujando el perfil del modelo, y después construya el dibujo con toda la precisión y riqueza de detalles que le sea posible desarrollar. Preste atención a las formas de las diferentes superficies e intente reproducir las sombras.

Cuando haya finalizado este dibujo y sepa en qué consiste dibujar un modelo más grande de lo que realmente es, haga otros dos dibujos de modelos pequeños aumentados a escala monumental. Uno de estos modelos podría ser un útil de cocina tan pequeño como una tostadora o una batidora eléctrica. Para el tercer dibujo deberá escoger un objeto blando, quizás un pañuelo arrugado que podrá dibujar como si fuera un amplio paisaje.

3 ▶ Ver el dibujo sobredimensionado de un objeto familiar puede tener un efecto muy desconcertante, y los artistas a menudo juegan con este efecto en sus cuadros.

KAY GALLWEY

1 ▼ Las líneas rectas y los cantos afilados de un modelo manufacturado como éste forman parte del carácter del mismo, y deben ser dibujados con mucha precisión. La artista, por lo tanto, utiliza una regla para dibujar estas líneas.

2 ▼ La perspectiva debe ser tratada con sumo cuidado, porque cuando se trabaja a esta escala los errores se hacen muy evidentes.

AUTOCRÍTICA

● ¿Ha tenido problemas para reflejar correctamente las proporciones del modelo cuando ha realizado el aumento de escala?

● ¿Le ha parecido que el aumento de escala era más fácil en unos modelos que en otros?

● ¿Ha sido más fácil aumentar la escala de las formas del modelo blando que la de modelos con formas más precisas?

● Cuando hacía el aumento de escala, ¿tomaba medidas del modelo?

3 ◀ Una vez se han introducido todas las sombras, la grapadora tiene una apariencia muy convincente. Un modelo como éste es ideal porque sus cualidades arquitectónicas se hacen más evidentes cuando se someten a un aumento de escala.

El tamaño «a simple vista» se puede medir fácilmente levantando el tablero de dibujo, cerrando un ojo y marcando las medidas horizontales; la cabeza y los hombros, por ejemplo. De este modo se puede comprobar que incluso la figura humana cabe dentro de los límites de un papel relativamente pequeño. Lo mismo ocurre con una naturaleza muerta –un grupo de botellas, por ejemplo–, que sería muy pequeña si se dibuja a tamaño «a vista», y que tendrá un mayor interés si se dibuja a tamaño real.

AUMENTO Y REDUCCIÓN DE LA ESCALA

Puesto que no todos los temas se pueden dibujar a tamaño «a vista», conviene aprender a hacer aumentos y reducciones de escala, porque sólo así se podrá dibujar cualquier tema, sea cual sea el tamaño del mismo. Existen dos métodos semimecánicos para aumentar y reducir la escala de los modelos; el primero se conoce como aumento en cuadrícula y el segundo recibe el nombre de «pantografía».

El aumento de escala con cuadrícula consiste en dibujar una cuadrícula sobre el dibujo de tamaño «a simple vista» y dibujar una cuadrícula igual, pero con secciones más grandes o más pequeñas en una hoja de papel de tamaño mayor. Después se traslada el dibujo línea por línea a la segunda cuadrícula. Un pantógrafo es un instrumento ajustable para hacer copias. Su aspecto es el de un grupo de reglas unidas por sus extremos para que puedan girar; tiene una punta en un extremo y una mina para dibujar en el otro. Cuando se repasa el dibujo con la punta, la mina en el otro extremo dibuja una versión ampliada o reducida del mismo. La escala depende del ajuste que se haya hecho de los trazos del pantógrafo.

La cuadrícula y el pantógrafo pueden tener su utilidad, pero esencialmente son instrumentos de copia y calco que destruyen toda la vitalidad y la espontaneidad del trazo. Para que las cualidades esenciales del dibujo se conserven, es estrictamente necesario saber reducir o aumentar la escala a ojo.

PROYECTO 2
Reducción

En este proyecto también debe hacer tres dibujos, cada uno con una duración de una hora. Escoja una pieza de mobiliario grande para el primer dibujo; podría ser una mesa de cocina con modelos encima, por ejemplo, o un armario de ropa con las puertas abiertas, revelando lo que guarda su interior. Decida la posición desde la que quiere dibujar, pero antes de empezar, tome las medidas del tamaño «a simple vista» del modelo. El dibujo que haga debe tener la mitad del tamaño «a vista» del modelo. Señale sobre el papel la anchura que quiere dar al modelo y después dibuje el contorno del mueble encajado dentro del límite que ha marcado. Continúe dibujando para introducir detalles tales como cajones, estantes y manijas. Debe prestar mucha atención a las proporciones del mueble y a la escala de los detalles en relación con la pieza entera.

Una vez terminado este primer dibujo, busque dos modelos diferentes para hacer dibujos mucho más reducidos que el tamaño «a simple vista» del tema. Se puede dibujar el rincón de una habitación o la esquina de un edificio vista a través de una ventana. Ahora necesitará temas que le permitan incluir gran cantidad de detalles dentro de una forma global muy grande. Este ejercicio le capacitará para ver si, una vez ha decidido el tamaño de un modelo, puede continuar dibujándolo en la misma escala. Procure comprobar hasta qué punto puede reducir la escala de un tema sin tener que sacrificar detalles importantes del mismo.

JOHN TOWNEND

1 ▼ Siempre sorprende lo difícil que resulta dibujar las cosas más pequeñas de como las vemos, sobre todo cuando se dibuja en un papel relativamente grande. El artista ha considerado necesario marcar unos márgenes definidos para el dibujo antes de empezar. También es importante que se use un medio que facilite un trabajo pequeño y detallado, y en este caso, el artista ha elegido un rotulador de punta fina.

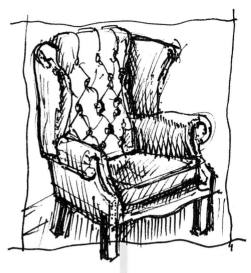

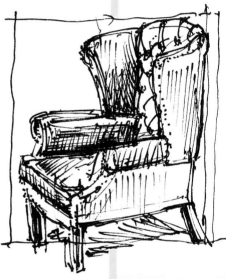

2▲ A pesar de que ambos dibujos sobrepasan ligeramente los límites fijados previamente, el resultado es del todo satisfactorio; las proporciones de los sillones son correctas, y el artista ha reflejado una buena cantidad de detalles.

AUTOCRÍTICA

● ¿Ha sabido introducir información detallada en sus dibujos?

● ¿Le ha parecido que faltaba espacio para encajar todo el dibujo?

● ¿Ha obtenido mejores resultados con los dibujos a escala reducida que con los dibujos aumentados en el proyecto?

ELIZABETH MOORE
▲ Estos tres dibujos, realizados a pluma y tinta, son pequeños estudios en bloc de apuntes del estudio de la artista. En ellos se practica, precisamente, la reducción de escala. Es preciso hacer muchos dibujos antes de saber realizar reducciones con este grado de soltura. Sin embargo, será más y más fácil con el paso del tiempo.

TEMAS Y TRATAMIENTOS

El dibujo del natural

Cuando se empieza a aprender a dibujar, lo mejor es que los primeros tanteos se hagan dentro de casa, cómodamente, dibujando objetos escogidos y agrupados con sumo cuidado. Pero ahora ha llegado el momento de probar sus habilidades para el dibujo de un modo más aventurero, es decir, trabajando en el exterior. Los modelos de esta lección no serán objetos cuidadosamente agrupados, y se dará mucho más margen al azar en el dibujo.

La idea de dibujar en público puede que le asuste un poco al principio –quizás se rechace la idea de tener que tratar con personas inquisidoras que miran nuestro dibujo por encima de nuestras espaldas–, pero estos problemas son fáciles de sobrellevar. Ahora bien, si realmente cree que es incapaz de salir a dibujar a la calle, los siguientes proyectos también se pueden ejecutar si se mira a través de una ventana o del umbral de la puerta de una vivienda.

Cuando se encuentra un lugar para dibujar en el exterior que esté al abrigo de los cambios de la intemperie, en la mayoría de los países se podrá dibujar, si no todo, casi todo el año. La lluvia es un obstáculo mucho mayor que el frío, y si queremos evitar la intromisión de curiosos en nuestro trabajo, el bloc de apuntes nos ofrece la posibilidad de trabajar con bastante privacidad. Cuando empiece, no obstante, el dibujo le absorberá tanto que ni siquiera se dará cuenta de los transeúntes y, probablemente, ellos tampoco notarán su presencia (en realidad, no somos tan llamativos como imaginamos).

Al pedirle que dibuje en el exterior no pretendemos, ni mucho menos, hacerle una prueba de resistencia. Por el contrario, el dibujo al aire libre es una experiencia muy interesante sin la cual un curso de dibujo estaría incompleto. Uno de los aspectos más importantes es que al dibujar al aire libre, los dibujos han de ser realizados con bastante rapidez, porque incluso en los días en los que el tiempo parece estable, la luz cambia constantemente, y si se dibuja a la gente, ésta no se detiene ante usted. Y debido a que se verá obligado a dibujar muy rápido, en los dibujos pasarán cosas que no descubrirá hasta que los observe con calma de vuelta en su estudio. Pueden ser accidentes, pero a menudo el azar produce mejores dibujos que un control excesivo.

**OBJETIVOS
DE LOS
PROYECTOS**
Hacer dibujos
espontáneos con temas
de la calle
———
Trabajar con rapidez
y explotar efectos
surgidos por azar
———
Elegir buenos temas
e incluir sus formas más
importantes
———
Elaborar una
composición
•
**MATERIAL
NECESARIO**
Todos los dibujos se
pueden hacer en el bloc
de apuntes. Para los
dibujos más grandes
necesitaremos un
cuaderno del tamaño
DIN A2, pero si se tiene
un cuaderno DIN A3
encuadernado (cosido,
no de espiral) por el
lado más ancho de las
hojas, se puede dibujar
con el bloc abierto,
aprovechando la
extensión de las dos
hojas.
Los dibujos grandes
también se pueden
hacer en hojas de papel
DIN A2 fijadas a un
tablero. Se necesitarán
todos los medios de
dibujo y, si alguien lo
desea, se pueden
utilizar colores en
estos trabajos
•
TIEMPO
Alrededor de tres horas
por proyecto

PROYECTO I
Paisajes urbanos

Tan pronto como haya encontrado el punto de observación adecuado, debe hacer tres apuntes rápidos, con una duración de veinte minutos cada uno, y un dibujo más grande –formato DIN A2– en el que debe trabajar durante un mínimo de dos horas. Si no puede hacer todos los dibujos en una sola sesión, haga dos viajes, y deje el dibujo más grande para la segunda sesión. Para realizar este dibujo grande necesitará un período ininterrumpido de dos horas, porque si se detiene y decide continuar más tarde, seguramente descubrirá que las cosas parecen tan diferentes que no sabrá por dónde retomar el dibujo.

Selección

Una vez que haya decidido el lugar donde dibujar, se enfrentará al problema de decidir qué es lo que va a dibujar. Los temas que habían servido de modelo para dibujar hasta el momento eran muy concretos, pero ahora nos veremos enfrentados a una gran variedad de vistas y de modelos. Éste es el propósito de los estudios

PHILIP WILDMAN

1 ◄ ▼ Estos tres estudios rápidos a lápiz han sido realizados desde diferentes puntos de observación

porque se querían explorar las posibilidades de composición que ofrecía el tema. El dibujo del centro fue elegido como base para el desarrollo del dibujo de gran formato que se reproduce en la página siguiente. ▷

preliminares. El cometido de los apuntes rápidos preliminares es, precisamente, el de ayudarle a decidir cuál es el mejor tema para el dibujo grande. Es posible que todos los estudios giren en torno al mismo tema: que uno se centre en el primer término de la vista, otro refleje más el lado derecho. También podrían ser tres vistas diferentes del mismo lugar. Lo sorprendente es que basta girar la cabeza a un lado para que todo el lugar cambie. Con objeto de buscar una vista adecuada en el entorno complejo que

se abre ante nosotros, podemos usar una cartulina con un agujero rectangular a modo de visor.

El dibujo grande
Cuando haya hecho los apuntes rápidos, estúdielos con detenimiento para decidir cuál de ellos es el que mejor se puede desarrollar en formato grande. Si fuera posible, dibuje la vista en un papel de tamaño DIN A2, si no, hágalo tan grande como pueda. Este dibujo debería ser línea y tono, y si lo desea, puede utilizar también los colores. Intente completar el dibujo *in situ*;

no pretenda hacerlo rápidamente para acabar el dibujo en casa, porque eso no funcionaría. Sin embargo, algunas alteraciones se pueden introducir después. Si se guarda el dibujo durante unos días y después se vuelve a mirar con los estudios al lado, es posible que en el dibujo se descubran algunos errores que pueden ser corregidos (por ejemplo, una figura en primer término cuya forma debería tener una mayor definición). También puede suceder que no descubra nada que deba ser corregido. Ahora bien,

conviene hacer sólo un mínimo número de cambios, porque las alteraciones de un dibujo cuando ya estamos lejos del modelo rara vez mejoran la obra.

2▶ **Para ejecutar el dibujo final el artista ha utilizado un medio diferente, la pluma y la aguada, que utiliza con asiduidad y le parecen medios ideales para trabajar temas urbanos. Las nubes a cada lado del campanario de la iglesia han sido elaboradas mediante el método de la reserva de cera (*véase* página 210).**

AUTOCRÍTICA

● ¿Qué le parecen su dibujo y sus estudios?

● ¿Ha incluido cosas que después le han sorprendido?

● ¿Cree que escogió el estudio más interesante para desarrollar el dibujo grande?

● ¿Cree que el dibujo grande hace justicia al tema?

● ¿Ha aprendido alguna cosa que sabe que va a utilizar en sus próximos dibujos?

PROYECTO 2
Paisaje

Las escenas de pueblo y las urbanas ofrecen una amplia gama de lugares y temas diferentes, pero para muchas personas el estímulo que les ha hecho optar por el aprendizaje del dibujo viene de la necesidad de tener contacto con la naturaleza. El dibujo de paisajes puede dar muchas satisfacciones. Eugène Boudin (1824-1898) animó a los impresionistas a trabajar en el dibujo y la pintura de paisajes: «Estudien, aprendan a mirar y a pintar, dibujen y pinten paisajes. El mar y el cielo son tan bellos, los animales, la gente, los árboles tal como la naturaleza los ha creado, con sus personalidades, su verdadera forma de ser en el aire, en la luz tal como son.»

La palabra «paisaje» no se debe entender como un término genérico para designar colinas, montañas, campos y árboles; los parques y los jardines también son paisajes. Un invernadero puede ser el tema de un «paisaje de interior», e incluso un macetero puede ser un paisaje en miniatura. Se pueden pintar paisajes desde una ventana, pero deberíamos hacer caso del consejo de Boudin y salir al campo a dibujar. Los parques, por ejemplo, son lugares ideales para dibujar, y además tienen bancos donde sentarse.

ROSALIND CUTHBERT

1 ◀▲ **Después de haber elaborado las líneas maestras de la composición en los dos primeros apuntes (superior), la artista hizo otros estudios en los que analiza las formas de los árboles que rodean la casa y que tendrán un papel muy importante en el dibujo definitivo.**

2 ▼ El dibujo final ha sido realizado en pastel, y se han utilizado los apuntes y las anotaciones sobre el color como referencias de trabajo. El centro de interés del dibujo es la casa y la hilera de árboles que tiene delante. Por este motivo, y para que no forme una barrera visual, el árbol que hay en primer término ha sido tratado con delicadeza y suavidad.

Los estudios y el dibujo

Debe plantearse su trabajo igual que lo ha hecho en el proyecto anterior; haga tres estudios preliminares y, después, un dibujo de mayores dimensiones. Este último debería ocuparle como mínimo dos horas de trabajo y se debería ejecutar en una sola sesión sin interrupciones. Trabaje con línea y tono o con colores, pero utilice un medio diferente del que había usado en el proyecto anterior. Cuando haya acabado este proyecto, fije el dibujo y los estudios previos, tanto de este proyecto como los del proyecto anterior, en la pared y compárelos.

AUTOCRÍTICA

● ¿Cree que la experiencia adquirida en el dibujo de un paisaje urbano le ha servido para dibujar un paisaje rural?

● ¿Cuál de los dibujos o estudios cree que refleja mejor el tema?

● ¿Ha descubierto algo nuevo en el uso del medio elegido?

● ¿Le ha parecido más difícil dibujar los árboles y las plantas que las formas perfectamente definidas de las casas?

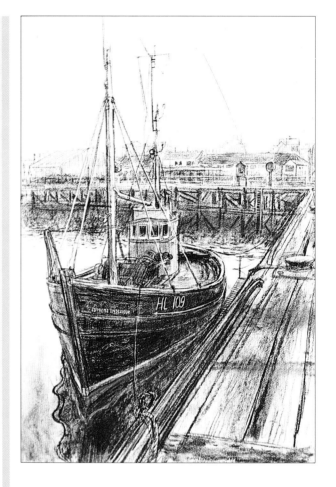

▲ Stephen Crowther
Carboncillo y tiza Conté
Crowther trabaja mucho al aire libre y, aunque muchos de sus dibujos son estudios para pinturas, éste –titulado **Esfuerzo supremo**– es un dibujo sin más finalidad. La composición ha sido planeada con mucho cuidado: observe el equilibrio que guardan los tonos claros y los oscuros y el modo en que el triángulo formado por el muelle y el embarcadero complementan y refuerzan el triángulo irregular formado por la proa.

► Joan Elliott Bates
Carboncillo y tiza blanca
A menudo, cuando se trabaja fuera del estudio, el tiempo es limitado y nos obliga a decidir cuántos detalles vamos a introducir en el dibujo. En este sencillo, bello y equilibrado dibujo la artista se ha limitado a estudiar los equilibrios que se establecen entre formas y tonos.

◄ Martin Taylor
Lápiz
Resulta muy difícil creer que un dibujo con tanto lujo de detalles ha sido realizado en una sesión al aire libre. Pero Taylor siempre trabaja ante el modelo, tanto si lo pinta como si lo dibuja, y algunas veces vuelve al mismo lugar un día tras otro. Cuando hace mal tiempo, Taylor utiliza su coche como estudio móvil.

EQUIPO ESPECIAL

Según el medio que se haya elegido, se necesitarán algunos complementos para trabajar al aire libre; por ejemplo, una botella de agua para diluir la tinta china. El agua puede ser transportada en una botella de agua mineral de plástico o algo similar. También necesitará algún vaso de plástico que pueda llenar de agua y una cartera para llevar los materiales para dibujo y, dependiendo del lugar donde se quiera dibujar, una silla plegable. Conviene llevar ropa de abrigo; incluso en los días cálidos se puede coger frío, ya que dibujando apenas nos moveremos.

Este es el momento adecuado para plantearse la compra de un caballete de campo. Son ligeros y relativamente fáciles de transportar, y también se pueden usar para trabajar en casa. Si tuviera algún amigo que dibuja o pinta, pídale prestado el suyo y pruébelo, pero si va directamente a una tienda a comprarse un caballete, móntelo allí mismo para comprobar su tamaño, si podrá sujetar el tablero para dibujar y si el peso es el adecuado para que usted pueda transportarlo.

Siempre servirá de ayuda hacerse una lista de todas las cosas que se van a necesitar antes de salir a dibujar. Es muy descorazonador encontrarse, una vez se ha reunido el coraje suficiente para hacer la salida, con que nos hemos dejado el sacapuntas para lápices en casa.

▲ Audrey Macleod
Pluma y tinta
La tinta utilizada en este estudio de la **Aduana, Dublín,** es soluble en agua, lo que permite crear zonas de tono degradado simplemente diluyendo la tinta en agua limpia. Este efecto de difuminación se aprecia especialmente bien en la cúpula del edificio, donde genera un bello contraste con las finas líneas de la pluma.

▶ John Townend
Lápices de colores
Para Townend, los lápices de colores son el medio ideal para dibujar al aire libre, porque son muy versátiles y permiten una ejecución rápida. En **Copped Hall**, el artista ha utilizado los lápices con trazo suelto y amplio; los trazos paralelos que construyen las zonas de color y tono contrastan con las firmes líneas de contorno que describen las formas.

COPPED HALL NEAR EPPING 31/1/88 JT.

◀ David Prentice
Tinta y tiza
Estos dos dibujos,
Perseverancia de Malvern
(superior) y **Escalar el
Beacon, Malvern** (inferior),
son estudios para pinturas, y
gracias a la mezcla de diferentes
medios, el artista ha podido
recoger una gran cantidad de
información. El autor ha vuelto
sobre este paisaje concreto una
y otra vez, lo ha dibujado y
pintado con muchos medios
diferentes y en todas las
estaciones del año.

▲ David Ferry
Lápiz de carboncillo
El carboncillo y el lápiz de
carbón no son los medios más
adecuados para trabajar en un
bloc de apuntes, aunque sí
ofrecen grandes ventajas si se
trabaja en formato grande; este
estudio tiene el formato
DIN A1. Las fuertes líneas
oscuras y el enérgico rayado
oblicuo son muy adecuados
para describir este tema
sombrío, muy poco romántico.

Formas naturales

Esta lección le devuelve al interior para trabajar en algunos de los problemas que seguramente habrán surgido durante el dibujo en el exterior. Sea cual sea el paisaje que haya decidido dibujar en el proyecto anterior, se habrá dado cuenta de la dificultad que presenta dibujar árboles, arbustos o plantas. Por lo tanto, a lo largo de esta lección consideraremos algunos de los problemas específicos que presenta el dibujo de éstas y otras formas naturales.

Cuando trabajamos en el proyecto de paisaje urbano, nos encontramos en un terreno más familiar, regido por las formas geométricas, por modelos manufacturados con formas precisas. El paisaje, en cambio, nos confronta con formas que pueden parecer irregulares e impredecibles. Sin embargo, también la naturaleza está dominada por determinados esquemas geométricos, y el objetivo de esta lección es que se descubran los paralelismos que existen entre el mundo natural y el mundo artificial. Y, además, sería conveniente que dirijan su atención a otra de las características presentes en la naturaleza: la textura.

PERSPECTIVA

Aunque se dibuje una humilde planta de maceta, todo aquello que se ha aprendido sobre los tamaños menguantes de los objetos cuando fugan, sobre el escorzo, etc., tiene gran relevancia. Las hojas de una planta situadas tan cerca de usted como sea posible, si crecen en una posición casi horizontal y están orientadas hacia usted, tendrán el mismo escorzo que la postal que se dibujó con anterioridad. Y si una flor tiene una forma casi circular, la circunferencia observada desde un ángulo oblicuo se convertirá en una elipse. Como ya habrá podido comprobar, la perspectiva tiene la misma importancia en el dibujo de formas naturales que en el dibujo de modelos creados por el hombre.

TEXTURA Y DETALLE

Una de las mayores dificultades que presenta el dibujo de formas naturales es que nos enfrentamos a tal profusión de detalles, que cuando los intentamos describir se nos pierde el carácter y la forma del tema o modelo. El ejemplo que mejor ilustra este problema es el árbol, tanto si está lleno de hojas como si está desnudo en invierno; generalmente tendemos a fijarnos en las formas de las hojas y de las ramas, o en la textura de la corteza, y a olvidar que el árbol es una forma tridimensional. Y esta negligencia hará que el dibujo tenga un aspecto plano y muy poco convincente.

91 ▷

OBJETIVOS DE LOS PROYECTOS

Utilizar la experiencia adquirida a través del dibujo de modelos geométricos para dibujar formas naturales

———

Utilizar la textura para describir y realzar las formas

———

Experimentar con medios diferentes
•

MATERIAL NECESARIO

Todos sus materiales de dibujo. Una selección de diferentes tipos de papel
•

TIEMPO

Cada proyecto requiere alrededor de cuatro horas

PROYECTO I
Plantas y flores

Para este proyecto se necesitarán como mínimo dos cosas básicas: algunas flores cortadas cuyas formas sean grandes y simples (o una planta de maceta en flor) y una planta grande compuesta por hojas muy compactas que formen un volumen redondo tridimensional. Esta planta puede tener flores, pero el factor que debe decidir la compra es la masa de hojas, que debe ser redonda y compacta; necesita una planta que presente los mismos problemas de dibujo que los árboles y los arbustos.

No olvide tampoco que uno de los objetivos primordiales del proyecto es la experimentación con diferentes medios. Por lo tanto, pensemos con qué medio empezaremos a dibujar y cuál utilizaremos cuando hayamos llegado a la mitad del proceso de trabajo. También ha llegado el momento de probar diferentes tipos de papel para dibujo. Trabaje sobre el papel más grande posible. Cuando dibuje las flores, concéntrese en el escorzo de las mismas y en la planta, que deberá tener el aspecto de una sólida forma tridimensional.

Por lo demás, hay que intentar descubrir las estructuras geométricas que subyacen a todas estas formas naturales. Empiece trazando un esbozo muy simple sobre el que, gradualmente, irá introduciendo los detalles, las formas de los pétalos y de las hojas. Asegúrese de que ha dibujado correctamente las flores. Éstas han de estar asentadas encima del tallo; para ello, intente visualizar mentalmente aquellas partes de la planta que permanecen ocultas: por ejemplo, parte del tallo puede haber quedado tapado por una hoja; la unión de dos tallos puede desaparecer debajo de una flor, etc. Cuando dibuje, debe tener en cuenta estas partes ocultas de la planta, porque contribuyen a la estructura que da forma a la planta. Si decide dibujar también las nerviaciones de las hojas, dibuje lo que realmente ve. No se limite a dibujar las nerviaciones con una línea negra. En muchas plantas las nerviaciones son más claras que las hojas. Observe bien el lugar donde se unen los tallos. Busque detalles del crecimiento de la planta y observe los nudos de plantas y flores, porque éstos pueden darnos información sobre la sección del tronco que nos servirá para su representación tridimensional.

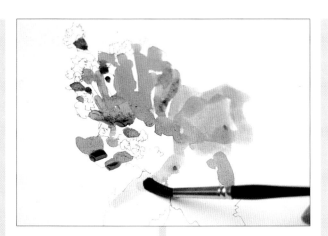

ELIZABETH MOORE

1 ▲ La artista ha escogido la pluma y la aguada para hacer este dibujo. Después de haber dibujado las formas principales con pluma y línea, pasa a construir los volúmenes con tinta diluida y un pincel.

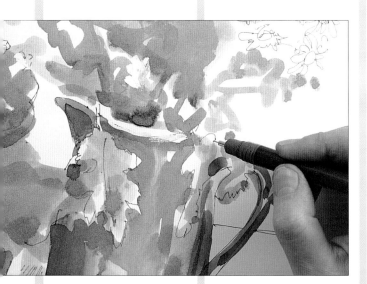

2 ▲ Se alternan el dibujo de línea con tinta y el dibujo con aguada a medida que se van precisando las posiciones de la jarra y de las hojas.

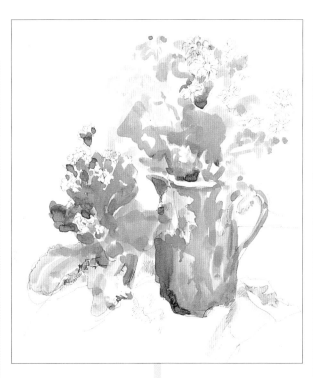

3 ▲ Ahora que ya ha dibujado las flores y la planta, la artista puede tomarse un respiro para decidir si debe o no incluir algo más en el dibujo.

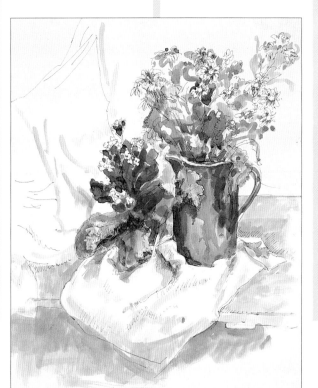

AUTOCRÍTICA

● ¿Ha sabido dar forma tridimensional a las flores y plantas?

● ¿Cree que se ha concentrado demasiado en los detalles nada más empezar a dibujar?

● ¿Ha evitado incluir en el dibujo detalles superficiales?

● ¿Ha logrado que su dibujo tenga un aspecto sólido y que se intuya una estructura subyacente?

● ¿Ha descubierto algo nuevo de sus medios de dibujo?

4 ◄ En las fases anteriores, el dibujo tenía un aspecto bastante aburrido debido a que el jarrón y la maceta estaban situados exactamente a la misma altura en la horizontal. Ahora bien, la artista ha decidido introducir una pieza de tela en el dibujo cuya posición adelantada conduce al espectador hacia el tema.

89

PROYECTO 2

Contraste de texturas

En este proyecto hay que reunir tantos modelos con texturas diferentes como sea posible. Esto puede incluir plantas y flores, pero intente introducir en el grupo algún modelo poco corriente como, por ejemplo, la calavera de un animal o un pájaro disecado. La fruta y las verduras son objetos ideales, puesto que ofrecen una gran variedad de texturas: suaves y brillantes tomates y berenjenas contrastan con las hojas arrugadas de una col, o con la superficie más apagada y más áspera de algunos tubérculos. Si se escogen piedras granulosas y guijarros lisos, el contraste es muy similar. Corte algunas verduras y algunas frutas por la mitad. La granada, los pimientos y la coliflor, por ejemplo, presentan secciones transversales muy interesantes para dibujar.

También puede añadir al grupo un fondo con textura, un trozo de saco u otro tejido de trama gruesa. Debe poner el énfasis del dibujo en las texturas, y éstas han de realzar la solidez y la tridimensionalidad del modelo.

Recuerde que debe probar diferentes medios de dibujo y diferentes tipos de papel con textura y color. Haga el dibujo tan grande como sea posible.

KAY GALLWEY

1 ► La artista trabaja con pastel sobre papel de color. Ha empezado con un pastel negro para indicar con trazo leve la posición de la fruta y de las verduras dentro de la cesta.

2 ► Ahora se ha introducido más negro al dibujo. Además se desarrollan texturas y contrastes tonales mediante el uso de blanco y de blanco roto.

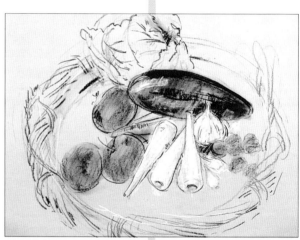

3 ◄ Las zonas intensas de las berenjenas se han creado difuminando el pastel negro con un dedo para aplicar encima las luces con un pastel claro. Ahora se definen un poco más las formas.

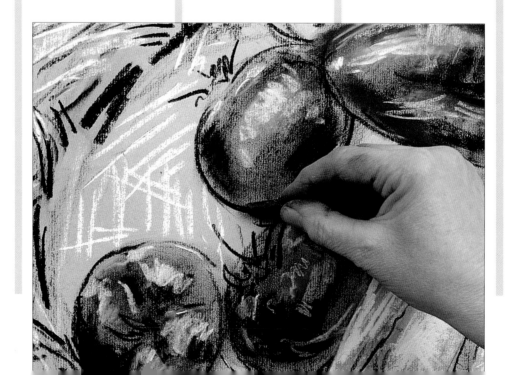

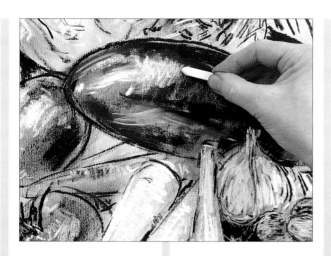

4 ▲ Se introducen más luces a la superficie más iluminada de las berenjenas, y se crea un bello contraste entre éstas y las texturas más esbozadas del ajo y de los nabos. En estas hortalizas no se ha difuminado el pastel.

5 ▼ En este dibujo, el aprovechamiento del papel de tono medio ha sido excelente; el medio se ha utilizado con mucha soltura para realizar la descripción de los contrastes de textura entre frutas, hortalizas y el cesto duro y rígido que las contiene.

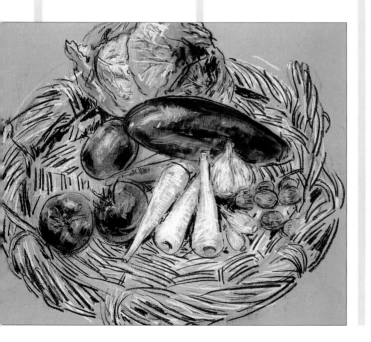

AUTOCRÍTICA

● ¿Ha sabido darle un sentido unitario a su dibujo o, por el contrario, parece que haya hecho estudios por separado de cada uno de los modelos?

● ¿Ha escogido los medios adecuados para describir las diferentes texturas?

● ¿Ha descubierto algún medio que describa por sí solo alguna de las texturas que quería reproducir?

● ¿Cree que a partir de ahora las texturas tendrán un papel más importante en sus dibujos?

● ¿Le ha parecido que las texturas que ha dibujado a pequeña escala pueden ser aplicadas a modelos más grandes tales como árboles y arbustos?

● ¿Cree que ahora ya tiene un mayor dominio de los diferentes medios para el dibujo?

De todos modos, la textura es un ingrediente importante, y es preciso encontrar maneras de hacer la descripción de las calidades de la superficie para crear contrastes entre unas y otras. La textura puede ser, además, una manera muy efectiva de revelar el volumen y de crear la impresión de profundidad. Por ejemplo, los cambios de textura del pelaje de un animal que se mueve dan cuenta de la estructura que subyace al pelaje, y las líneas de fuga de los surcos de tierra de un campo arado sugieren espacios tridimensionales.

En el dibujo se pueden describir muchas cosas sin que haya que representarlas fielmente. Las siluetas de los modelos pueden sugerir su textura. Una silueta firme y precisa sugiere, por ejemplo, la superficie lisa de un tomate, pero una silueta quebrada puede sugerir el suave pelaje de un animal. Estos recursos, sin embargo, deben ser utilizados con mucha sensibilidad y, lo que es por lo menos igual de importante, con ganas de experimentar. Y es que no existe, en realidad, ninguna fórmula para crear la textura de las plumas, de las piedras o de la hierba; hay que observar muy concentrados y destilar de lo que hemos visto en las cosas aquello que nos parezca esencial.

Del mismo modo que tienen texturas los modelos que dibujamos, nuestros dibujos también tienen una textura particular, que se debe a los materiales que se utilizan. Una zona de trazos de lápiz, por ejemplo, no tiene ningún parecido con el efecto que produce el sombreado con tiza Conté, ni con los tonos fundidos de la aguada. Las líneas, además, ofrecen la

92 ▷

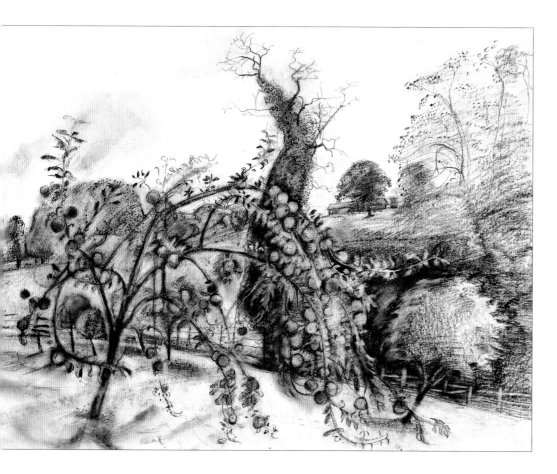

posibilidad de crear texturas que sugieran las cualidades particulares de un modelo. El lápiz puede crear una línea inquieta, blanda, gris, muy diferente de la dura línea negra de una pluma.

EXPERIMENTAR CON LOS MEDIOS PARA DIBUJO

En los proyectos siguientes probará las calidades de textura que se pueden obtener con los diferentes medios para dibujar, y usará papeles con texturas y colores diferentes. En ocasiones descubrirá que un medio describe de forma espontánea una textura. El carboncillo, por ejemplo, cuando se utiliza plano encima de un papel de textura granulada, describe perfectamente y sin más esfuerzo la textura de una piedra. La textura afilada y punzante de un campo de rastrojos se describe muy fácilmente con una pluma y trazos y manchas rápidas de plumilla sobre papel fino. No hay nada que le obligue a usar el mismo medio todo el tiempo, ni tampoco hay limitaciones en cuanto al uso de la técnica mixta. Pronto comprobará que determinados medios son mejores que otros para hacer la descripción de una textura, y que es muy importante saber qué medios producen ciertas texturas con más facilidad.

▲ Audrey Macleod
Carboncillo
La capacidad del carboncillo para producir una amplia gama de texturas queda perfectamente ilustrada en este atractivo dibujo. Para describir las manzanas ha trabajado con una línea firme; en el sombreado de algunos árboles ha dejado que la textura aflore, y en el campo en primer término ha difuminado levemente el carboncillo. La artista ha aprovechado muy bien el contraste que se produce entre el árbol caído en primer plano y los árboles altos y erguidos del fondo.

◄ Pip Carpenter
Pastel graso
En **Narcisos blancos**, el pastel graso se ha utilizado con mucha soltura para describir el empuje vertical de los tallos de las flores. Además, han sido difuminados con el dedo en dirección a las flores para acrecentar la sensación de vida y de movimiento. Para crear un fuerte contraste entre tema y fondo, este último ha sido raspado con una espátula (esta técnica recibe el nombre de «esgrafiado») (*véanse* páginas 191-192).

► Elizabeth Moore
Pluma y acuarela
Para describir las texturas
del grupo, la artista ha sabido
combinar con mucha habilidad
la línea y el color en este
estudio de bloc de apuntes.
Las breves notas de color
y el tratamiento más elaborado
del primer término apoyan el
dibujo de líneas firmes y
sombras de numerosos trazos.

◄ James Morrison
Lápiz
En este dibujo de bloc de
apuntes, el interés del artista
estaba centrado en las formas
sólidas, casi arquitectónicas, del
árbol principal, aunque también
ha transmitido una impresión
de las texturas contrastadas.

TEMAS Y TRATAMIENTOS

Las proporciones humanas

En el dibujo de la figura humana se tiende, mucho más que en cualquier otro tema, a ignorar aquello que vemos y a dibujar lo que imaginamos. Algunos estudiantes parecen basarse en otros dibujos que han visto al dibujar la figura humana, mientras que otros dibujan una figura idealizada, mucho más estilizada que la persona que posa para ellos. Esto sucede porque la figura humana es el tema más familiar para nosotros, y se hace muy difícil de abordar sin ideas preconcebidas y de mirar igual que si fuera una planta o un árbol.

LAS PROPORCIONES DEL CUERPO

No existe, todos lo sabemos, ningún ser humano estándar: cada uno es diferente. No obstante, y dado que hay más semejanzas que diferencias, conviene recordar aquí algunos de los aspectos básicos de la figura, particularmente todo lo referente a sus proporciones y medidas.

La cabeza, desde la coronilla hasta el mentón, nos da el patrón para medir la altura de una figura que se halle de pie. Existen muchos artistas que han desarrollado un sistema de proporciones de la figura humana, y las opiniones varían tanto como varía el número de cabezas que mide un cuerpo humano. De todos modos, desde que en el siglo XIX el antropometrista Paul Richer, que dedicó toda su vida a la medición de figuras de diferentes edades, decidió que el cuerpo de un hombre o de una mujer adultos debían medir siete cabezas y media, esta regla ha sido ampliamente aceptada. Esta proporción de siete u ocho cabezas es sólo una aproximación cuya razón de ser es que se pueda medir fácilmente un cuerpo humano.

El punto medio del cuerpo se sitúa a la altura

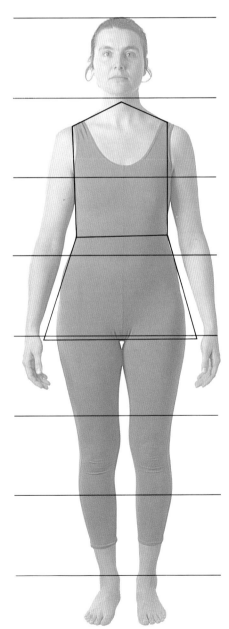

MEDIDAS ESTÁNDAR

◄ Muy pocas de las personas que pueda llegar a dibujar se ajustarán perfectamente a una norma determinada, pero la regla de que el cuerpo humano tiene una altura de siete a siete cabezas y media puede serle de utilidad.

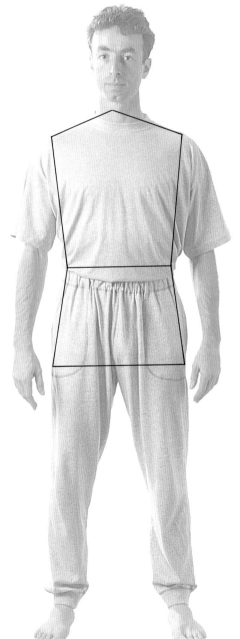

MUJER/HOMBRE

◄▶ Por regla general, los hombros del hombre son más anchos y más rectos que los de la mujer, y las caderas son más estrechas en relación a la cintura. La proporción de la cabeza respecto del cuerpo es la misma, más o menos.

del pubis y no a la altura de la cintura, como vulgarmente se supone. Entre el hombre y la mujer existen, naturalmente, algunas diferencias. A pesar de que sus proporciones generales sean las mismas, el hombre suele tener los hombros un poco más anchos y las caderas un poco más estrechas que la mujer.

LAS PROPORCIONES DE LA CABEZA

No debe sorprendernos que la cabeza presente problemas muy similares a los que presenta el cuerpo cuando se trata de dibujarlos. Cuando queremos que nuestro dibujo tenga un parecido con el modelo, nos fijamos en los rasgos que lo harán identificable y tendemos a ignorar las proporciones. Uno de los datos más curiosos acerca de la cabeza es que los rasgos de la cara ocupan un espacio proporcionalmente mucho más pequeño de lo que la mayoría imagina. Si observa una cara de frente, verá que los ojos se encuentran en una línea que atraviesa el punto medio de la cara entre la coronilla y el mentón. Una línea que se trace debajo de la nariz se sitúa exactamente a mitad de recorrido entre los ojos y el mentón, con la boca más o menos a mitad de recorrido entre la nariz y el mentón. La profundidad de la cabeza también puede resultar muy decepcionante. Vista de perfil, la distancia de la frente a la parte trasera es la misma que la que separa la coronilla del mentón.

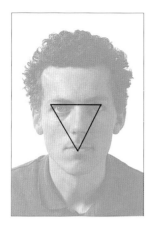

LOS ÁNGULOS DE LA CABEZA

Cuando la cabeza está inclinada hacia arriba, hacia abajo o hacia un lado, se ve en perspectiva y, por consiguiente, las facciones ocupan menos espacio que cuando tenemos una visión frontal de la cara.

COMPROBACIONES CONTRA TODA «REGLA»

Los dibujos que son el resultado de una observación casi casual del cuerpo humano suelen albergar dos errores de consideración: cabezas demasiado grandes y piernas demasiado cortas. Cuando se dibuja la figura humana, conviene hacer comprobaciones constantes del tamaño de la cabeza y de las piernas para mantenerlas dentro de las proporciones medias del cuerpo. Naturalmente, puede suceder que algunas personas tengan las piernas más cortas que la media normal, o cabezas más pequeñas, y habrá que reconocer y recoger esas características.

No resulta demasiado difícil medir las proporciones cuando se dibuja una figura erguida, pero es bastante más difícil cuando la persona está sentada. En el último caso, sobre todo cuando la figura está sentada en posición frontal, hay que tener en cuenta el escorzo de las piernas cuando se toman las medidas de las proporciones. Para saber si las proporciones de la figura sentada son razonables tendremos que imaginar esta figura sentada en nuestro dibujo, erguida. El error que se comete con más frecuencia en el dibujo de retratos es dibujar los rasgos demasiado grandes. También cuando vemos la cabeza de perfil o en tres cuartos de perfil subestimamos la profundidad de la misma.

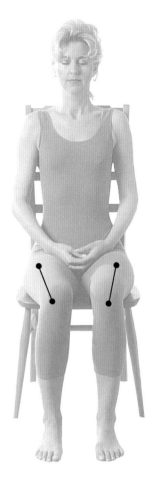

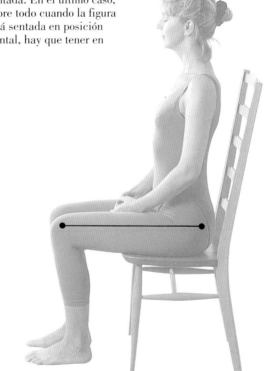

ESCORZO

▲ ◄ Las reglas de la proporción dejan de tener sentido cuando estamos ante un escorzo (en esos casos hay que fiarse de los ojos). Compare las longitudes relativas de los muslos en las ilustraciones (izquierda y superior).

Dibujar una cabeza

· ·

Hasta ahora, la mayoría de las cosas que se han dibujado pueden ser clasificadas como naturalezas muertas o formas naturales. Ambos tipos de temas eran adecuados para empezar el curso, no sólo porque eran de fácil adquisición, sino porque en ellos se podían estudiar determinados problemas básicos del dibujo. A partir de este momento debe orientar la experiencia y las habilidades que ha adquirido hasta ahora hacia la consecución de un proyecto mucho más ambicioso: la figura humana. Esto puede parecer algo totalmente diferente de lo que habíamos hecho hasta ahora pero, en realidad, no se cambia de forma de dibujar por el simple hecho de cambiar de tema. No importa cuál sea el tema del dibujo —un paisaje, un edificio, una figura o un retrato—; los problemas básicos de percepción, selección y traducción de lo que vemos siguen siendo siempre los mismos.

SEMEJANZAS Y DIFERENCIAS

Ya habíamos mencionado que las formas naturales están basadas en formas geométricas, y que lo mismo vale para la figura humana. En esta lección se van a dibujar cabezas; primero la de uno mismo y después la de otra persona. Comprobaremos que nos enfrentamos a los mismos problemas que en las lecciones precedentes. La vista de una cabeza en un perfil de tres cuartos no varía mucho de la de una caja en la misma posición, y los volúmenes de las mejillas y del mentón y las concavidades dentro de las cuales se insertan los ojos no son muy diferentes de las cosas que hemos dibujado con anterioridad. La perspectiva de la cabeza también es la misma; si trazamos líneas imaginarias alargando la línea que forman los ojos y la que forma la boca, éstas se encontrarían en un punto de fuga situado en el horizonte de nuestros ojos. Por lo tanto, saber a qué altura se sitúa nuestro horizonte visual y si lo que vemos está por debajo o por encima tiene la misma importancia en el dibujo de una cabeza que en el dibujo de un edificio.

Las formas de la cabeza, sin embargo, son más sutiles que las de cajas y cilindros. Quizá la principal diferencia que distingue el dibujo de la figura del dibujo de otras formas naturales es que la figura exige un grado de fidelidad que no requiere el dibujo de un árbol o de una planta. Las inexactitudes que se pueden cometer al dibujar una planta sólo las descubrirá un botánico, pero todos somos expertos en el cuerpo humano y cualquiera puede descubrir, a primera vista, un error en la representación de sus proporciones y formas.

101 ▷

OBJETIVOS DE LOS PROYECTOS

Hacer dibujos de apariencia sólida y tridimensional

————

Entender la estructura de la cabeza

————

Relacionar la perspectiva y los rasgos de la cabeza

●

MATERIAL NECESARIO

El medio de dibujo que uno quiera elegir; se puede utilizar más de uno. También se necesitará un espejo para el primer proyecto, y a alguien que pose para nosotros en el segundo proyecto. El modelo para el retrato deberá posar durante unas cuatro horas, pero se puede posar en dos o más sesiones

●

TIEMPO

Alrededor de cuatro horas para cada proyecto

PROYECTO I

Dibujar un autorretrato

Elija un medio para dibujo que le permita la construcción de masas de formas sólidas. Sitúese delante de un espejo de manera que tenga una visión de tres cuartos de su cabeza, no una visión totalmente frontal, y siéntese de forma que pueda ir del dibujo a la imagen reflejada en el espejo sin mover la cabeza. Esto es importante porque nos ayudará a dibujar con precisión y nos evitará tener que recolocar la cabeza cada vez que nos volvemos hacia el espejo después de dibujar. Si fuera posible, siéntese delante del espejo de forma que la luz le ilumine desde una sola dirección.

El dibujo de un autorretrato revela muchas cosas sobre nuestro aspecto en las que, posiblemente, no habíamos reparado antes. Quizá se sorprenda de la asimetría de sus facciones. Habrá pequeñas diferencias en la forma de cada ojo, o una desviación de la nariz, que harán que el dibujo sea convincente y guarde un verdadero parecido.

Forma y proporciones

Antes de empezar a observar los detalles de las facciones, asegúrese de que las principales proporciones de la cabeza son correctas. Observe la forma global de la cabeza ¿Es una cabeza larga y estrecha? ¿O quizás es cuadrada? Después, del mismo modo que se había hecho con las formas naturales, habrá que conseguir que la forma

de nuestra cabeza parezca tridimensional. A medida que avance en el dibujo, debe pensar en lo que está viendo. Por ejemplo, que sus ojos están situados dentro de unas concavidades y que los labios son dos superficies redondas, una iluminada por la luz y la otra en sombra. No debemos preocuparnos demasiado por conseguir un parecido reconocible. La máxima prioridad en este proyecto está en conseguir que el dibujo tenga volumen y que los rasgos estén bien situados en la cabeza. La nariz es una de las formas de la cara que suele ser problemática. Es una forma que se proyecta hacia delante, que sobresale de nuestra cara, y que debe ser descrita indicando sus planos a cada lado y debajo. Muy a menudo se ignora la forma tridimensional de la nariz y se dibujan orificios nasales demasiado oscuros, aunque éstos tienen, en realidad, una importancia secundaria: lo realmente importante es la nariz misma.

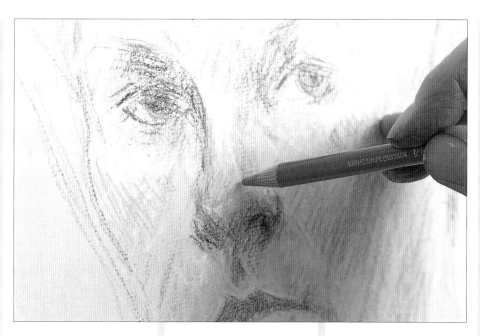

3 ◀ Algunos leves trazos de lápiz rojo introducen breves notas de color y ayudan a modelar la forma.

KAY GALLWEY

1 ▲ Para definir la forma de la cabeza, la posición de los rasgos y de las principales áreas de sombra que darán solidez y volumen al dibujo, se ha utilizado una tiza Conté sobre papel ligeramente coloreado.

2 ▼ Después de añadir áreas de luz, la artista ha pasado a trabajar con una tiza Conté oscura para introducir las sombras y definir ciertos detalles.

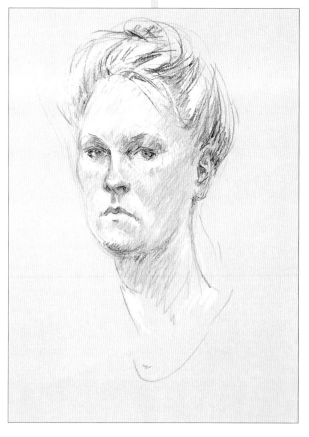

4 ◀ A pesar de que la artista se ha concentrado exclusivamente en la cabeza, el dibujo no es rígido ni está sobrecargado de detalles. Las formas han sido bien descritas y las sombras y las notas de color se han trazado con mucha soltura para infundir vida y movimiento al dibujo. En la página siguiente se muestra otra forma de elaborar un autorretrato.

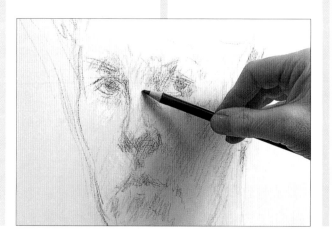

TEMAS Y TRATAMIENTOS

KAREN RANEY

1 ◄ **Se ha empezado** el dibujo introduciendo las principales formas de la cabeza con carboncillo. El trazo tiene mucha soltura. Observe que en esta fase del trabajo la artista se ha concentrado en la forma general de la cabeza, sin entrar en detalles.

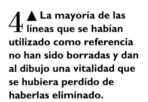

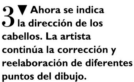

PROYECTO 2
Dibujar un retrato
Asegúrese de que su modelo esté cómodo y de que su actitud no sea rígida ni forzada. Él o ella pueden leer o hacer punto, siempre y cuando la cabeza no cambie de posición. Si la estación del año lo permite, podemos situar al modelo en el jardín o en un invernadero (olvídese del retrato tradicional, dibujado encima de un fondo vacío y oscuro).

Observe al modelo desde un punto que le ofrezca una vista de tres cuartos de perfil de la cabeza y, esta vez, utilice un medio diferente del que había elegido para el autorretrato; quizá prefiera usar colores en esta ocasión, aunque no son imprescindibles para dibujar un buen retrato. No debe intentar dibujar toda la figura, pero sí debería intentar concentrarse en la cabeza y los hombros.

Al principio quizá resulte un poco incómodo retratar a alguien que no es uno mismo. Incluso es posible que tengamos miedo a la reacción que pueda tener la persona retratada cuando vea nuestro trabajo.

3 ▼ **Ahora se indica** la dirección de los cabellos. La artista continúa la corrección y reelaboración de diferentes puntos del dibujo.

4 ▲ **La mayoría de las** líneas que se habían utilizado como referencia no han sido borradas y dan al dibujo una vitalidad que se hubiera perdido de haberlas eliminado.

AUTOCRÍTICA

● ¿Parece sólida y tiene un aspecto realista la cabeza que ha dibujado?

● ¿Ha descubierto las irregularidades en sus facciones y ha sabido reflejarlas?

● ¿Tiene vida su dibujo o parece una máscara?

● ¿Cuáles han sido sus mayores problemas?

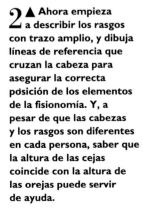

2 ▲ **Ahora empieza** a describir los rasgos con trazo amplio, y dibuja líneas de referencia que cruzan la cabeza para asegurar la correcta posición de los elementos de la fisionomía. Y, a pesar de que las cabezas y los rasgos son diferentes en cada persona, saber que la altura de las cejas coincide con la altura de las orejas puede servir de ayuda.

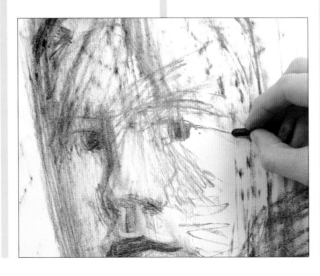

Y, sin embargo, no debería preocuparnos que el dibujo tenga algún parecido con el modelo. También esta vez debemos concentrarnos en el modelado de la forma, del color y del tono. Y si ha intentado observar la estructura subyacente en la cabeza y en la cara, y todos los rasgos del modelo que crea importantes, el dibujo, seguramente, acabará teniendo algún parecido con el retratado.

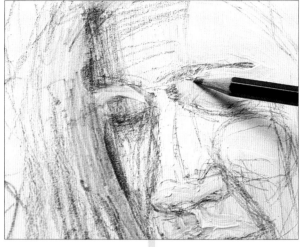

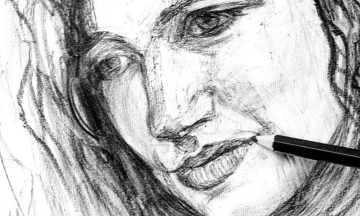

KAREN RANEY

1 ◄ En este dibujo, la artista trabaja siguiendo una técnica desarrollada por ella misma, y que consiste en aplicar primero una capa de *gesso* acrílico al soporte y dibujar encima con tiza **Conté**. En este caso, el *gesso* (una sustancia espesa que normalmente se usa como imprimación) ha sido aplicado encima de un dibujo de líneas para corregirlo.

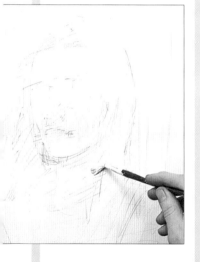

2 ◄ Ahora las facciones ya están más definidas, aunque el énfasis del dibujo todavía sigue puesto en la definición de las formas generales y de los planos de la cara.

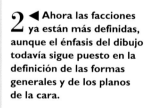

3 ▲ Todas las formas se dibujan simultáneamente y se estudian unas en relación con las otras.

4 ▲ A medida que el dibujo se acerca a su estado final, los labios van adquiriendo mayor definición.

5 ▼ En el dibujo acabado se pone claramente de manifiesto aquello que más le interesa a la artista en este retrato.

AUTOCRÍTICA

● ¿Tiene la cabeza del retrato un aspecto sólido?

● ¿Cree que se ha fijado demasiado en los detalles?

● En su opinión, ¿dibujar un retrato ha sido más fácil o más difícil que dibujar un autorretrato?

● ¿Se parece el dibujo al modelo?

● Si no es así, ¿podría analizar los errores que ha cometido?

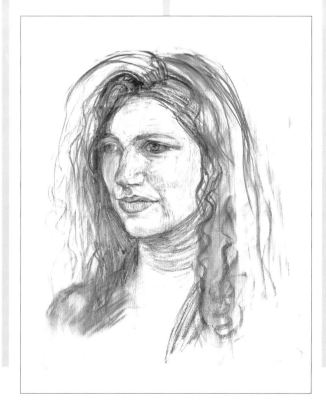

TEMAS Y TRATAMIENTOS 99

▶ John Houser
Lápiz de carbón
Cuando se dibujan perfiles resulta muy difícil evitar que la cabeza parezca plana, pero en este dibujo de un indio de la etnia Seri, el artista ha modelado los pómulos, la frente y la barbilla con mucha habilidad y delicadeza. La atención del dibujante está puesta en las facciones; la caperuza del impermeable que cubre la cabeza del modelo sólo se sugiere con unos breves trazos.

▼ John Lidzey
Lápiz
Este autorretrato dibujado en un bloc de apuntes es sorprendente y convincente a la vez; casi parece salirse de la página. Obsérvese que no hay ninguna línea convencional alrededor de la cabeza; el artista se ha concentrado en el juego de luces sobre las formas, sugiriendo la parte superior y los lados de la cabeza con unas pocas líneas que describen el cabello y las orejas.

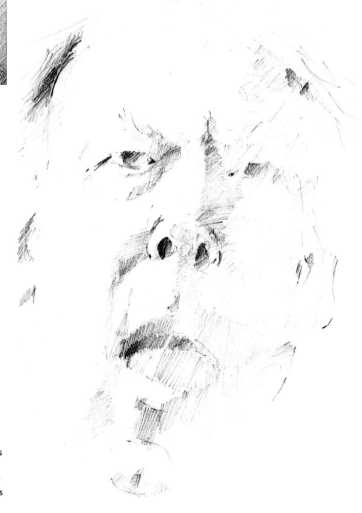

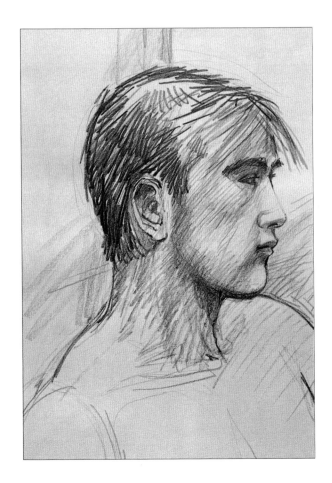

◀ Ray Mutimer
Lápices de colores
El modelado de la forma es muy delicado en este perfil. La indicación de la ceja y de las pestañas más alejadas del espectador, y el hombro que se esconde detrás del mentón, hacen que la profundidad y el volumen del dibujo aumenten considerablemente. Los trazos que describen el cabello introducen una nota vivaz que contrasta con la ejecución más blanda de las facciones del rostro. Los toques de color son muy efectivos.

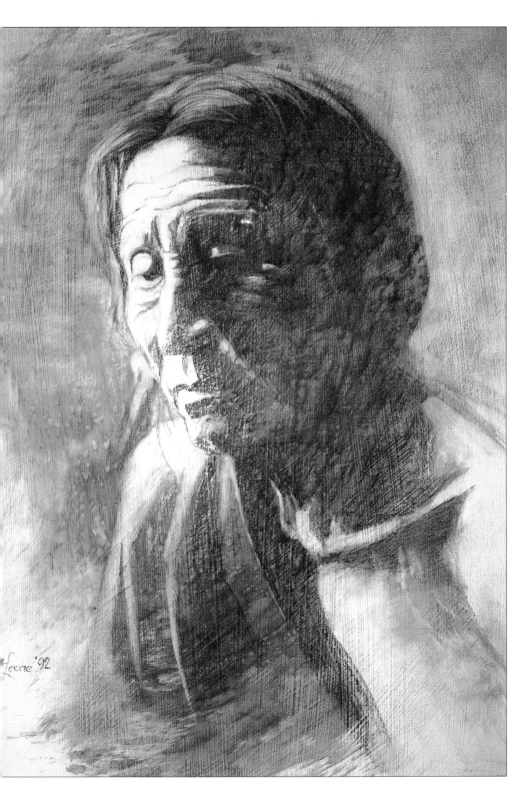

LA IMPORTANCIA DE LA ILUMINACIÓN

Normalmente, las formas de la cara y de la cabeza se pueden explicar mediante una descripción selectiva de la luz que las ilumina. Ésta es la razón por la que la forma de iluminar es muy importante. Seguramente necesitaremos más de una sesión de dibujo para cada proyecto contenido en esta lección, pero es muy importante que en cada sesión de trabajo tenga exactamente la misma luz. Si trabaja con luz natural, conviene que planee sus sesiones de trabajo siempre a la misma hora del día. En el primer proyecto se pide que dibuje su propia cabeza. Ilumínela desde un lado para que las sombras le ayuden a crear una impresión de solidez. En el segundo proyecto ya se pueden hacer experimentos con la iluminación.

A lo largo de la historia de la pintura de retratos se han dado preferencias muy diferentes en cuanto a la iluminación se refiere. Algunos artistas, entre los cuales cabe citar a Rembrandt (1606–1669), prefieren los contrastes de claroscuro muy acentuados. Otros han trabajado a la «manera italiana», que excluye los tonos extremos. Si el modelo recibe una iluminación frontal, podrá probar el dibujo a la «manera italiana», caracterizado por una iluminación más plana. Tanto si utiliza luz artificial como si trabaja con luz natural, experimente con los efectos que produce la luz en los rasgos del modelo cuando se ilumina desde diferentes ángulos.

◀ Leonard J. Leone
Tiza Conté
La obra **Tiempos difíciles** fue dibujada encima de papel con imprimación, de ahí la calidad pictórica del dibujo. La parte en sombra de la figura ha sido bellamente ejecutada en un solo tono, y la parte iluminada de la cabeza ha sido separada del fondo mediante el trazado de una línea muy delicada que en algunos tramos desaparece por completo.

El dibujo de la figura vestida

Después del dibujo de la cabeza, vamos a ocuparnos ahora del más grande de los retos para un dibujante: la figura humana. Para hacer buenos dibujos de la figura humana hay que aprender a buscar los rasgos esenciales y a ignorar todas las ideas preconcebidas. En el caso de una figura erguida, resulta vital tener una clara capacidad de análisis de las características de una determinada pose. La mejor forma de entender lo que esto significa es hacer que alguien pose durante unos segundos en una postura determinada y que después cambie de postura; esto le permitirá analizar los cambios que se producen en el cuerpo del modelo. Observe, por ejemplo, que la cadera de una pierna sobre la que cargamos todo el peso de nuestro cuerpo se inclina hacia arriba y que la cadera opuesta desciende. Si después se observan los hombros, notará que éstos compensan la dirección de las caderas y se inclinan en la dirección opuesta. Para evitar caídas, un cuerpo sin anclajes tiende a buscar su equilibrio alrededor de un centro de gravedad. Si observa la figura que se apoya en una sola pierna, podrá comprobar que la cabeza está situada encima del mismo vector vertical de la pierna. Compruébelo por sí mismo y compruebe también que el centro de gravedad de la figura cambia si cambia la pose de la misma.

EL LUGAR ADECUADO PARA DIBUJAR

La distancia desde la que se dibuja la figura es muy importante. Ahora ya sabe que la mayoría de las personas dibujan las cosas del mismo tamaño que las ven; por lo tanto, si hemos de dibujar una figura encuadrada en un formato DIN A2, no conviene que nos alejemos demasiado del modelo. Sin embargo, también podemos incurrir en el error de acercarnos demasiado. A menos que dibujemos desde una distancia de siete u ocho metros, distorsionaremos la figura, porque a distancias menores que la citada, nuestro campo visual no abarcará el cuerpo entero del modelo. Tendrá que mirar hacia arriba para dibujar la cabeza y mirar hacia abajo para dibujar los pies; el resultado será una obra que parecerá dibujada desde dos perspectivas diferentes.

APROVECHAMIENTO DEL FONDO

En el primer proyecto se hará una serie de dibujos de tres minutos cuya ejecución será tan rápida que no tendremos tiempo de incluir fondo alguno. No obstante, normalmente no se debe dibujar la figura aislada.

109 ▷

**OBJETIVOS
DE LOS
PROYECTOS**
Identificación de
las características
esenciales de una
pose

———

Hacer dibujos rápidos

———

Hacer dibujos convincentes
de figuras vestidas
●
**MATERIAL
NECESARIO**
Un/a modelo y los
materiales que se
hayan elegido para
trabajar.
Los dibujos del
proyecto 1 se pueden
hacer en el bloc de
apuntes o en hojas
de papel con formato
DIN A3. Para los
proyectos 2 y 3
necesitaremos papel del
formato DIN A2
●
TIEMPO
Proyecto 1: una hora
y media
aproximadamente.
Proyecto 2 y 3:
alrededor de dos horas
y media cada uno

PROYECTO I
Poses breves
Para que se entienda bien la importancia que tienen tanto el análisis de cada pose como el dibujo de sus características esenciales, en este proyecto se le pide que haga unos cuantos dibujos muy rápidos. Estos dibujos deberían ser de poses de la figura erguida, porque cuando la figura está de pie, el equilibrio y el centro de gravedad son más evidentes. Haga diez dibujos de diferentes poses. El modelo no debería mantener cada pose más de tres minutos porque, como ya tendremos tiempo de constatar, este lapso de tiempo aparentemente corto

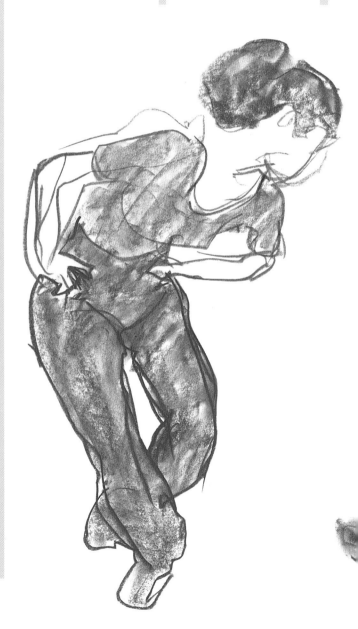

es más que suficiente para registrar lo esencial de cada pose. Los dibujos se pueden hacer casi como si fueran figuras de palitos, pero aun así, lo esencial —es decir, la inclinación de cadera y hombros y la posición de cabeza y piernas— ha de quedar registrado. Pida a su modelo que se incline hacia delante en unas poses y hacia atrás en otras, que apoye todo su peso en una pierna primero y después en la otra, etc., para dibujar una gama de movimientos lo más amplia posible.

La posición de las manos es otro aspecto importante. En unas poses estarán encima de la cabeza y en otras tenderán

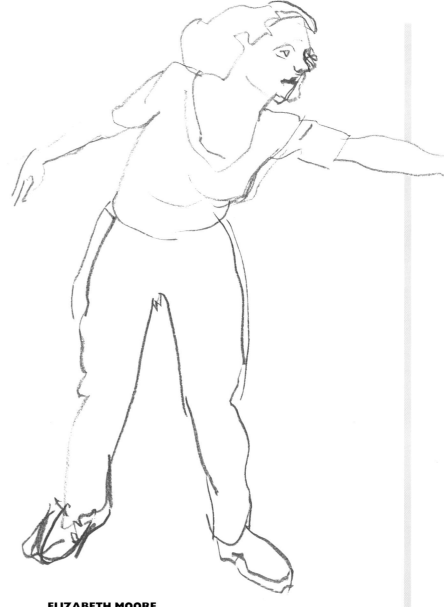

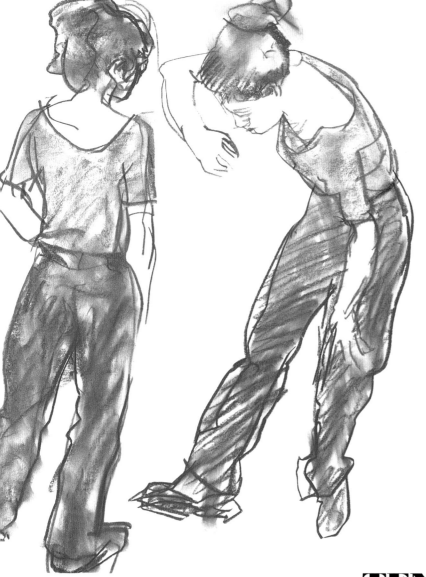

ELIZABETH MOORE
◀ ▲ Cada uno de estos dibujos ha sido realizado en tres minutos. La artista ha trabajado con líneas de pastel. Éste es un medio estupendo para hacer estudios rápidos, porque permite introducir con mucha rapidez grandes áreas de color y de tono.

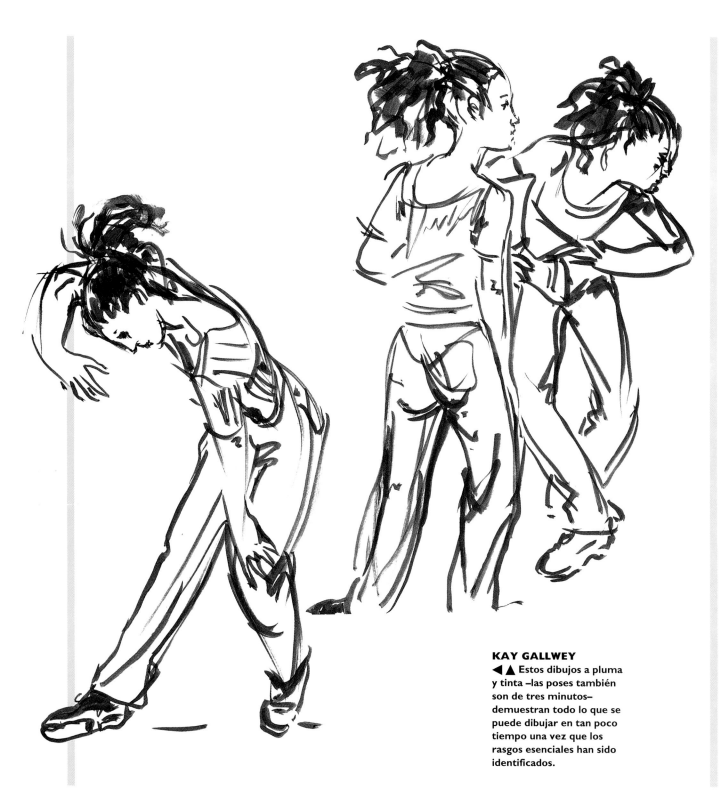

a desplazarse hacia los lados.

Una vez acabada esta serie de apuntes rápidos, pida a su modelo que haga cuatro poses más, cuya duración será de quince minutos cada una. Estas poses también serán poses erguidas. En estos cuatro dibujos también se buscarán las características esenciales de la pose, pero esta vez intentaremos desarrollar un poco más los dibujos, incluyendo parte del fondo. No serán dibujos acabados, pero toda la figura estará esbozada (incluso las manos y los pies). Conviene dibujar los rasgos esenciales de la cabeza, pero sin perdernos en los detalles; lo realmente importante es que se capten los rasgos esenciales que caracterizan cada pose para que la figura esté bien asentada en el suelo y perfectamente equilibrada.

KAY GALLWEY

◀▲ **Estos dibujos a pluma y tinta –las poses también son de tres minutos– demuestran todo lo que se puede dibujar en tan poco tiempo una vez que los rasgos esenciales han sido identificados.**

AUTOCRÍTICA

● ¿Ha descrito la esencia de la pose en la figura?

● ¿Cuál de sus dibujos es el mejor y por qué?

● ¿Tienen vida los dibujos?

● ¿Ha conseguido que sean sencillos y directos?

ELIZABETH MOORE
▼ En este dibujo realizado con la técnica de pincel y aguada, la artista ha utilizado las formas y las líneas del fondo como referencia para encontrar el punto de estabilidad de la figura. La tensión en el lado izquierdo de la figura ha sido correctamente observada y dibujada; el peso está firmemente apoyado en la pierna izquierda, y el lado derecho de la figura está más relajado.

consejo

USAR UNA PLOMADA
Siempre resulta más fácil dibujar una figura erguida si se tiene una referencia vertical. Si no hay ninguna en lo que forma el fondo de la figura, una plomada puede ser una alternativa de gran utilidad. Desde hace siglos, los artistas vienen utilizando la plomada –un simple peso en el extremo de una cuerda– para ayudarse en el dibujo de la figura. Y si es usted un entusiasta de la carpintería, seguramente tendrá una plomada a mano, pero si no lo es, se puede hacer una en muy pocos minutos. Sólo se necesita una cuerda delgada cuya longitud aproximada sea de un metro y medio y un objeto pequeño y pesado con un agujero por donde pasar y atar la cuerda.

KAY GALLWEY
▲ La artista ha utilizado tiza Conté negra para crear en quince minutos este bello estudio de figura que contiene una buena cantidad de información visual sobre la ropa de la modelo, sobre sus rasgos y su peinado.

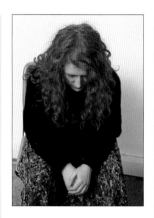

PROYECTO 2
Una figura sentada

En este proyecto vamos a dibujar una figura sentada con la cabeza inclinada hacia abajo. Cuando alguien mira hacia abajo, los rasgos de la cara quedan sometidos a escorzo y se hace visible una mayor porción del cráneo. Cuando la visión de la cabeza es frontal y tiene un perfil de tres cuartos, la nariz parece más pequeña, pero cuando la cabeza se inclina hacia delante, la nariz parece más larga. Cuando la cabeza está levantada hacia arriba, las facciones sólo ocupan la mitad de la superficie total, pero cuando está inclinada hacia abajo, ocupan una tercera parte o incluso menos de esa superficie. Conviene sentar al modelo cómodamente en una silla e indicarle que se mire las rodillas, con las manos descansando encima de los muslos o sujetando un libro. Para dibujar esta figura dispone de más tiempo que para los dibujos anteriores, pero debe empezar igual que lo hizo antes, es decir, tómese quince minutos para establecer correctamente las proporciones de la figura y los rasgos más característicos de la pose. Intente dibujar con la misma soltura y vitalidad que en las poses breves.

KAREN RANEY
1 ▶ Utilizando el carboncillo como instrumento de dibujo, la artista ha dibujado primero la forma distintiva del cabello que hace de marco de la cabeza y, debajo, el triángulo formado por los brazos de la figura y las manos entrelazadas.

2 ▲ Ahora se han identificado los rasgos en escorzo de la cara y se ha dibujado la nariz en toda su longitud. La parte más baja de la cara ha quedado reducida hasta casi desaparecer.

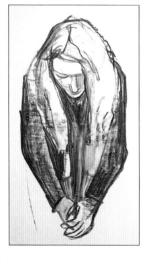

3 ▲ Las fuertes líneas verticales trazadas para oscurecer el jersey acentúan la tendencia descendente de la pose.

4 ▼ Las formas simples y vigorosas, los agudos contrastes tonales, la cabeza gacha y las manos entrelazadas con fuerza confieren al dibujo una gran calidad emocional.

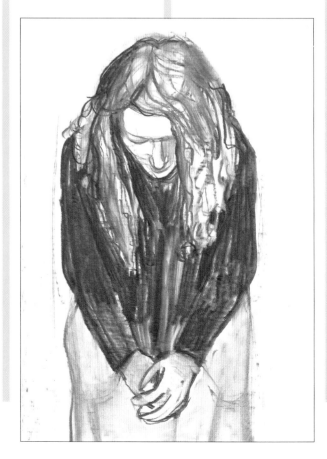

AUTOCRÍTICA
- ¿Ha sabido captar los rasgos más característicos de la pose?

- ¿Ha sabido aprovechar el fondo para el dibujo?

- ¿Ha tenido dificultades para dibujar los escorzos?

- ¿Ha empeorado el dibujo por el hecho de que ha tenido más tiempo para trabajar?

- ¿Probaría a dibujar con otro medio la próxima vez?

PROYECTO 3
Más escorzos

Para este proyecto conviene que el/la modelo esté sentado o estirado con las piernas cruzadas o levantadas y los brazos en cualquier posición cómoda. Si la figura elegida está reclinada, deberíamos buscar algo que describa secciones transversales de la figura. Para ello puede sernos de gran ayuda que el modelo lleve una camiseta u otro tipo de prenda con franjas horizontales.
A menos que uno dibuje la figura de perfil, el mayor reto que presenta el dibujo de un cuerpo reclinado son los escorzos. Además, si la figura tiene un escorzo muy acentuado porque se observa desde los pies o desde detrás de la cabeza, resulta muy difícil determinar las medidas reales y la solidez de la figura. Ahora bien, si hacemos posar al modelo con alguna prenda a rayas, nos será mucho más fácil percibir y representar el volumen de la figura.
Y si la figura está sentada, concéntrese en el escorzo de las piernas. Tampoco debe ignorar los demás aspectos de la perspectiva; si el modelo está sentado o inclinado en un sofá, debemos calcular correctamente los ángulos de fuga de los lados del sofá.

No es necesario que dibujemos la figura desde una perspectiva totalmente frontal, pero sí deberíamos dibujarla desde un ángulo que nos obligue a hacer escorzos. Por lo tanto, conviene empezar haciendo algunos apuntes rápidos para decidir desde qué ángulo se va a dibujar la figura. Una vez haya empezado a trabajar en el dibujo principal, trabaje como lo había hecho en el proyecto anterior, pero recuerde que debe relacionar la figura con lo que la rodea. Si lo hace, la ejecución correcta del escorzo de la figura será mucho más fácil. Piense en la relación que hay entre el ancho y la altura de una figura o de un miembro del cuerpo de la misma, y recuerde que muchas veces la mejor manera de resolver el dibujo de una forma muy complicada es dibujar las formas negativas que la rodean.

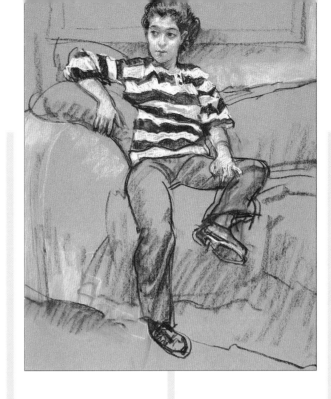

ELIZABETH MOORE
▲ En este dibujo al pastel, la artista ha recurrido a las formas que rodean el brazo izquierdo, la parte baja del torso y las piernas de la figura para determinar la representación del leve escorzo o acortamiento que produce la perspectiva.

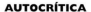
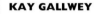

AUTOCRÍTICA

• ¿Parece que la figura de su dibujo está recostada?

• ¿Resulta convincente el escorzo?

• ¿Ha descubierto secciones transversales en el tema y las ha aprovechado para describir el volumen de la figura?

• ¿Es correcta la perspectiva de la cama o del sofá?

KAY GALLWEY
◀ La figura representada en este dibujo a tiza Conté mantiene la misma pose que la anterior, pero está más integrada en el conjunto de lo que la rodea. Como en el dibujo anterior, la camiseta a rayas ha sido aprovechada para acentuar el volumen de la figura y para destacarla de la tela estampada en la que se encuentra sentada la modelo.

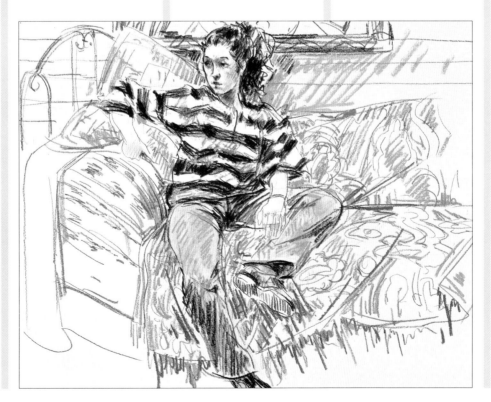

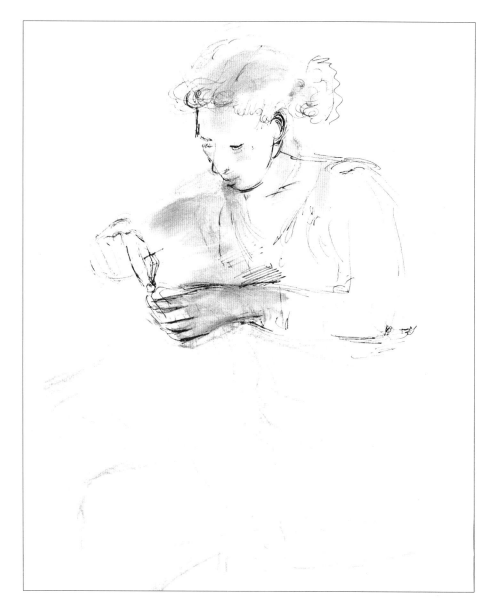

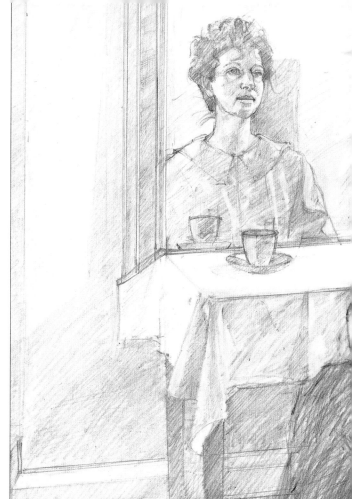

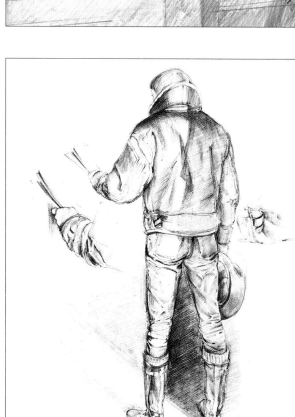

▲ Audrey Macleod
Rotulador de punta de fibra y tiza
El color ha sido difuminado
para crear áreas de tono
difusas. La integración de la tiza
y de las líneas de rotulador es
perfecta debido a que el trazo
con que han sido descritas
la cabeza y las manos es muy
suelto y sensible.

▶ Timothy Easton
Lápiz
En este dibujo, a pesar de las
proporciones correctas y del
equilibrio de la figura, el acento
se ha puesto en la ropa. El
artista ha descrito las costuras
en la cazadora, los bolsillos
de los pantalones y los
calcetines que sobresalen
de las botas con mucho lujo

de detalles. Sin embargo,
también ha aprovechado todas
las oportunidades que le
permiten describir las formas
del cuerpo que hay debajo del
vestido, obteniendo así una
figura cuyo aspecto es
totalmente convincente.

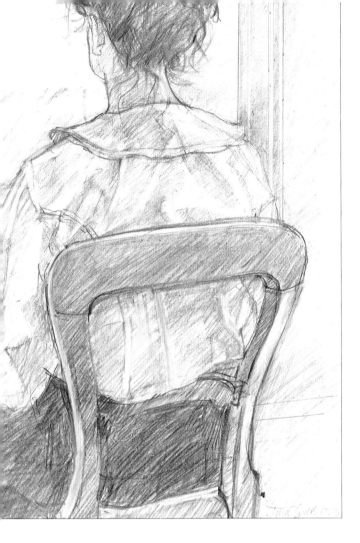

◀ John Sprakes
Lápiz
Este original dibujo ofrece las vistas frontal y posterior de una figura de forma simultánea. Para ello se ha utilizado un espejo cuyas aristas verticales han servido de referencia para encuadrar correctamente a la modelo. Este dibujo tiene un carácter muy narrativo y cada uno de sus elementos ha sido tratado con sumo cuidado; observe, por ejemplo, que se han incluido una salsera y una taza en la composición. La línea y el tono se han tratado con vigor y variedad, y el dibujo tiene vida y vitalidad además de un considerable grado de control técnico.

Ya habíamos descubierto que el fondo puede ser una gran ayuda para encuadrar correctamente las formas y las direcciones de cualquier modelo, pero hay otras razones importantes para dibujar el fondo. A menos que detrás de la figura haya una insinuación de espacio tridimensional, va a ser muy difícil conseguir que ésta parezca real y sólida. Unas pocas líneas que describan una esquina de la habitación o el bastidor de una ventana pueden ser suficientes para crear una sensación de profundidad.

LA FIGURA DEBAJO DEL VESTIDO

A lo largo de esta lección se practicará el dibujo de figuras vestidas, lo que nos obligará a luchar con una dificultad añadida. A pesar de que la ropa simplifica las formas de la figura, también las puede deformar. Por ello conviene tener siempre en cuenta el cuerpo que cubren para que el dibujo tenga un aspecto convincente. Esto no significa que tengamos que ser capaces de imaginar la figura referida con absoluta precisión anatómica, aunque sí es importante saber el modo en que el cuello que sale de la camiseta se une con los hombros, o cómo encajan en las caderas las piernas que vemos salir por debajo de la falda.

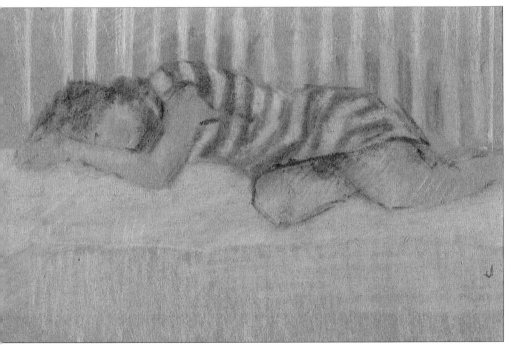

◀ John Denahy
Pastel
En **El vestido de rayas**, el artista ha utilizado con mucha astucia los dos grupos de rayas para destacar el volumen de la figura. El tratamiento sencillo que se ha dado al cuerpo de la figura y al plano sobre el que ésta descansa acentúa el juego de franjas que forman el tema de este dibujo.

El dibujo del desnudo

En el pasado, la clase de dibujo natural era el lugar donde realmente se aprendía a dibujar, y la figura desnuda se consideraba como el tema que, una vez conquistado, habilitaría al estudiante para dibujar cualquier sujeto. Y no sólo la figura desnuda servía como aprendizaje para el artista; ésta, además, tenía que ser dibujada de un modo determinado. Personalmente, no comparto la opinión que mantiene la existencia de una jerarquía de temas en cuya cúspide se encontraría el desnudo, y que para aprender a dibujar hay que adquirir un estilo de dibujo preestablecido. Antes bien, comparto el punto de vista del pintor francés Camille Pissarro (1831-1903), tal y como lo expresó en una carta dirigida a su hijo: «Cuando sepas cómo observar un árbol, también sabrás cómo debes observar una figura». Sin embargo, no cabe duda de que dibujar el desnudo es uno de los retos más interesantes, y también es interesante que el dibujo de desnudos, después de muchas décadas de eclipsamiento, goce de nuevo del favor de los artistas.

En las lecciones anteriores se han llevado a cabo una serie de ejercicios para observar una gran variedad de modelos que, estoy seguro de ello, habrán afianzado su experiencia y la seguridad que requiere el dibujo del desnudo. No se precipite, dibújelo igual que cualquiera de los modelos que había dibujado antes y seleccione aquello que crea que merece la pena ser plasmado en el papel.

EL MODELO

El requerimiento más importante de esta lección es, sin duda alguna, el modelo. Quizás resulte difícil encontrar una persona que sepa posar, y una vez se ha encontrado esa persona, es probable que las posibilidades que ofrece nuestro horario sean totalmente incompatibles con el horario del modelo. Y si no se puede encontrar un modelo, sólo quedan dos posibilidades. Puede dibujarse a sí mismo reflejado en un gran espejo –aunque la limitación en cuanto a las poses que se pueden dibujar es bastante evidente– o incorporarse a una clase de dibujo del desnudo, en la que deberá renunciar a las poses que uno quisiera dibujar; no obstante, si nos situamos correctamente, podremos plantearnos los mismos problemas de dibujo que se proponen en los proyectos.

OBJETIVOS DE LOS PROYECTOS

Analizar las características de una pose

Introducir la sensación de movimiento

Adquirir más experiencia en el dibujo

●

MATERIAL NECESARIO

Necesitará todos sus materiales de dibujo y un modelo. Conviene leer rápidamente los proyectos para saber cuánto tiempo se necesita el modelo. Para el segundo proyecto se puede trabajar con un modelo vestido

●

TIEMPO

Para ejecutar cada uno de los proyectos se necesitan tres horas, aproximadamente

PROYECTO I

Una pose corta y una pose larga

Este proyecto consiste en el dibujo de dos poses: una cuya duración es de quince minutos, aproximadamente, y otra que durará alrededor de dos horas, sin contar los descansos. El dibujo de la primera pose debería ser rápido y espontáneo, tratando de captar lo que hay de esencial en la pose. En esta primera pose, el modelo debería estar de pie. Para ello, y para evitarle una postura sin apoyo muy cansada, el modelo se puede apoyar en una silla o en una mesa.

Trate de incluir toda la información visual posible, a pesar del poco tiempo que dura la pose. No obstante, si descubriéramos que el dibujo tiene un error de planteamiento, hay que dejarlo. Lo más importante es que se dibujen correctamente las proporciones y el equilibrio de la figura; los detalles tienen una importancia secundaria.

El modelo deberá estar sentado o reclinado para la pose larga.

Empiece a dibujar del mismo modo que lo había hecho antes; trabaje con rapidez para que el dibujo mantenga la viveza que caracterizaba a los dibujos anteriores. Se puede trabajar sólo con línea o combinando línea y tono, y utilizar cualquier medio que tengamos a mano. No ceda a la tentación de empezar a dibujar los detalles pequeños sólo porque ahora tiene más tiempo que antes. Use una plomada (*véase* página 105) para tener una referencia vertical que le ayude a equilibrar la figura.

Cada cuarto de hora conviene dejar aparte el dibujo y observar al modelo desde diferentes puntos de la habitación. Esto nos ayudará a comprender la posición adoptada por la figura.

Dibujar sin modelo

Cuando el modelo se tome un descanso, no estamos obligados a dejar de dibujar. El descanso nos ofrece la posibilidad de estudiar con calma el dibujo para decidir qué puntos del mismo necesitan que se les dedique más atención que otros cuando el modelo vuelva a su pose. También es el momento de dibujar detalles del fondo que se olvidan cuando el modelo está posando. Esto, además, nos dará la oportunidad de comprobar que todo encaja en el dibujo. Cuando se dibuja una figura sentada, el descanso del modelo brinda la oportunidad de dibujar la silla. Esto es muy importante, porque con frecuencia se percibe mejor el escorzo cuando miramos la silla que cuando miramos al modelo sentado en ella. Asegurándonos de que el dibujo de la silla es correcto y de que está bien asentada en el suelo, nos aseguramos de que la figura está bien dibujada.

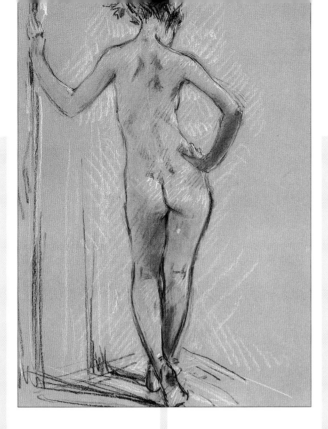

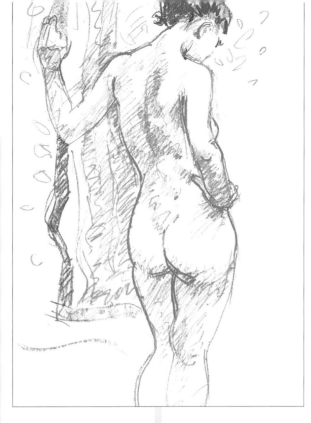

KAY GALLWEY
▲ ▼ El dibujo de la pose de quince minutos (superior) ha sido realizado en carboncillo y tiza blanca; para la pose larga, la artista ha utilizado una reducida gama de pasteles.

ELIZABETH MOORE
▲ ▼ Tanto el dibujo de la pose corta como el de la pose larga han sido ejecutados en pastel graso, que se ha utilizado para dar un tratamiento lineal al dibujo (*véase* página 191).

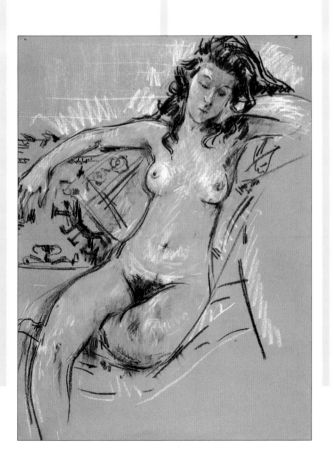

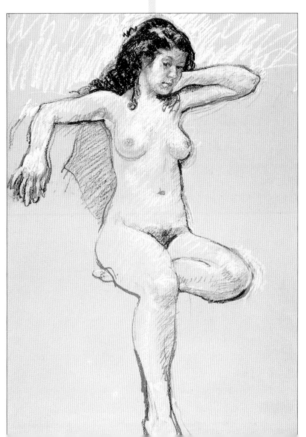

AUTOCRÍTICA

● ¿Le ha resultado más fácil dibujar la figura humana desnuda que vestida?

● ¿El segundo dibujo tiene la misma vitalidad que el primero?

● ¿Ha utilizado con buenos resultados el tiempo extra del que disponía para dibujar la segunda pose?

● ¿O ha estado trazando sin concreción durante todo ese tiempo?

● ¿Ha sido adecuada la elección del medio en ambos dibujos?

● ¿Ha dibujado el fondo en ambos dibujos?

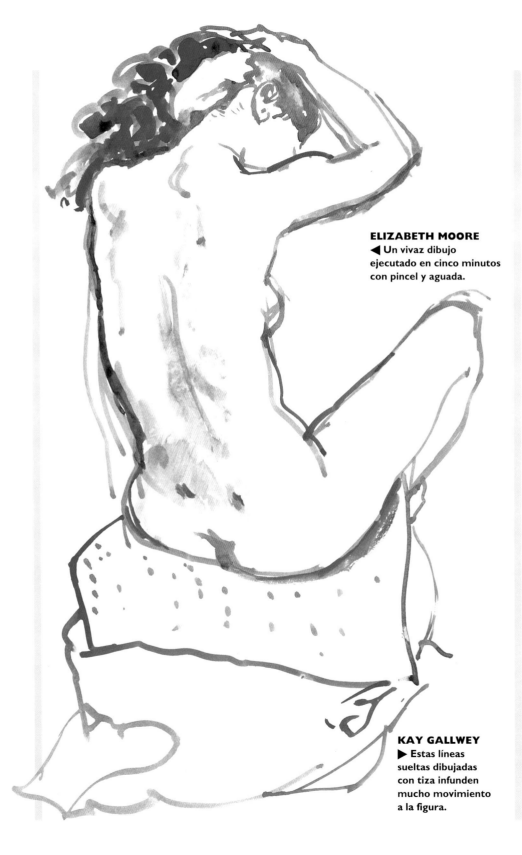

ELIZABETH MOORE
◀ Un vivaz dibujo ejecutado en cinco minutos con pincel y aguada.

KAY GALLWEY
▶ Estas líneas sueltas dibujadas con tiza infunden mucho movimiento a la figura.

PROYECTO 2
La figura en movimiento

La figura en reposo es un tema de dibujo fascinante que, sin embargo, tiene ciertas limitaciones. Las personas no suelen estar quietas durante mucho tiempo, y la manera más natural de dibujarlas es hacerlo cuando se mueven.

El movimiento en un dibujo puede tener dos significados. El movimiento se puede referir a las «fuerzas interiores» que ya se habían mencionado en la lección dos, o bien a la descripción del movimiento real. Este último será el objeto de estudio en este proyecto. Consta de tres partes, cada una de las cuales nos ocupará durante al menos una hora. Para su ejecución se puede utilizar cualquier medio. Los dibujos se pueden realizar con un modelo vestido, pero la secuencia final se debería dibujar a partir de un modelo desnudo, ya que así podemos hacer estudios de los cambios que se producen en el equilibrio de la figura cuando se mueve.

Primero se dibujará una figura de pie en una posición estable desde la que ejecutará una serie de movimientos repetidos. Estos movimientos pueden ser los de alguien que plancha, que prepara comida o que cepilla su cabello. También puede ▷

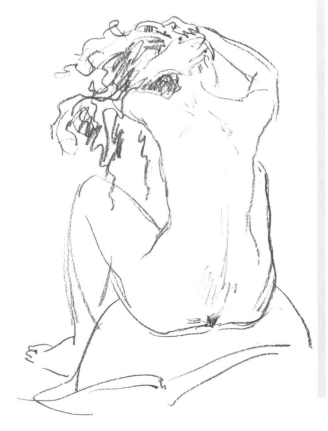

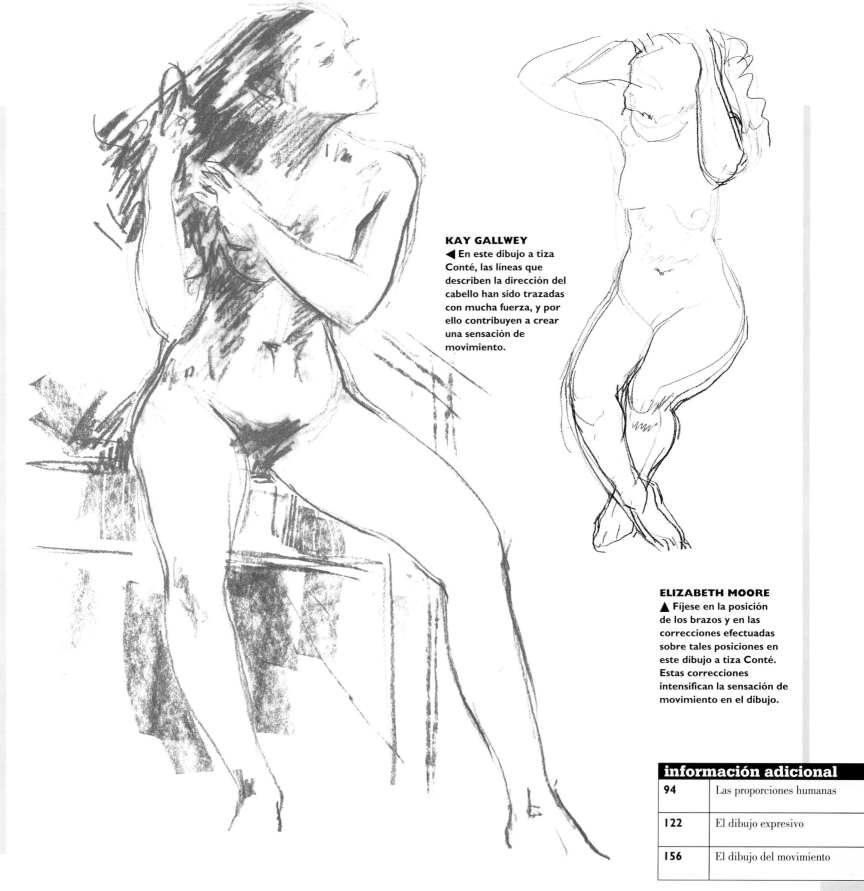

KAY GALLWEY
◄ En este dibujo a tiza Conté, las líneas que describen la dirección del cabello han sido trazadas con mucha fuerza, y por ello contribuyen a crear una sensación de movimiento.

ELIZABETH MOORE
▲ Fíjese en la posición de los brazos y en las correcciones efectuadas sobre tales posiciones en este dibujo a tiza Conté. Estas correcciones intensifican la sensación de movimiento en el dibujo.

TEMAS Y TRATAMIENTOS

ser un músico o un bailarín que ensaya. Haga una serie de dibujos rápidos para decidir qué movimientos son los que mejor definen la actividad en cuestión.

Dibuje, a continuación, a alguien que se levanta de una silla. El modelo se sentará en una silla, se levantará y se adelantará un poco antes de volver a la posición inicial. Cada vez que el modelo se levante hay que observar la figura con gran detenimiento para memorizar la secuencia. Después se dibujará muy rápidamente para que, cuando el modelo repita el movimiento, se pueda corregir la primera impresión.

Para el tercer dibujo, el modelo deberá moverse de un extremo a otro de la habitación. Esta vez debemos intentar seguir toda la secuencia de movimientos, para lo cual haremos cinco o más dibujos en un papel que muestren la figura en cinco posiciones clave. El modelo podría empezar a moverse

desde una pose erguida, andar muy lentamente por la habitación y sentarse muy despacio al final de la secuencia. En la secuencia de dibujos deberá pasar de uno a otro, dedicando sólo unos pocos segundos a cada uno en particular. Por ello, las figuras de su dibujo no estarán muy detalladas, pero eso no

importa: lo que más nos interesa es el efecto global que produce el movimiento.

ELIZABETH MOORE
▶ Este dibujo a tiza Conté registra el momento preciso en el que la modelo se impulsa para levantarse de la silla.

KAY GALLWEY
▲ La artista ha elegido un momento posterior del movimiento para hacer su dibujo a pastel.

KAY GALLWEY

◄ **La secuencia de cinco dibujos realizados a pincel y tinta muestra a la modelo en diferentes momentos de su recorrido por la habitación. En dibujos como éste, la memoria tiene un papel muy importante, ya que nadie es capaz de dibujar a la misma velocidad con la que se mueve una persona.**

ELIZABETH MOORE

◄ **Esta artista también ha elegido el pincel como material de dibujo, aunque ha utilizado la acuarela y no la tinta como medio.**

AUTOCRÍTICA

● A pesar de que hemos «congelado» una secuencia del movimiento, ¿dan estos dibujos sensación de movimiento?

● ¿Cuál de los dibujos transmite mejor la sensación de movimientos y por qué?

● ¿Cree que este ejercicio le ha impulsado a dibujar con soltura y que esto le ha ayudado a dibujar el movimiento de la figura?

● Al intentar captar el movimiento, ¿han sido deformadas las proporciones de la figura?

● ¿Han sido incluidas las formas del fondo en el dibujo? ¿Han resultado útiles para el dibujo de la figura?

● ¿Cree que alguno de los medios es el más apropiado para dibujar figuras en movimiento?

▼ Robert Wraith
Tiza Conté roja
Tanto por la pose clásica como por el uso del medio, este sensible y delicado dibujo se hace deudor de los estudios de figura que pintores como Ingres (1755-1814) hicieron en el pasado.

▲ Peter Graham
Pastel
Las manchas de colores brillantes y la fuerte iluminación que recibe la figura llenan a **El pensador** de vida y movimiento a pesar del carácter estático de la pose.

Resulta muy interesante la comparación entre el uso del pastel que se ha hecho en esta obra con el de obras anteriores, ya que en este caso prácticamente no se han trazado líneas.

▼ Paul Millichip
Lápices de colores
Este dibujo constituye
un ejemplo de uso muy
personalizado de los lápices
de colores. Las líneas han sido
trazadas con mucha suavidad
para dar lugar a las formas
sólidas de la figura. Las líneas
rotas, los agudos acentos
de color y el trazo intenso
transmiten la impresión de que
la figura ha sido dibujada a gran
velocidad, como si el artista
hubiera querido fijarla en el
papel antes de que el modelo
tuviera la oportunidad de
cambiar de pose.

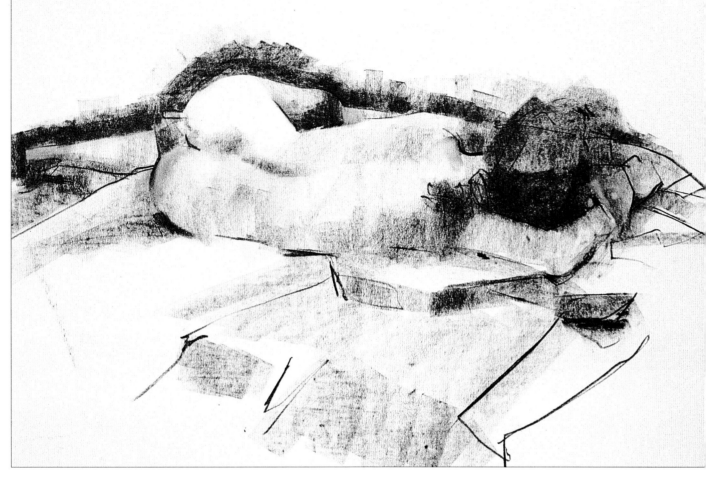

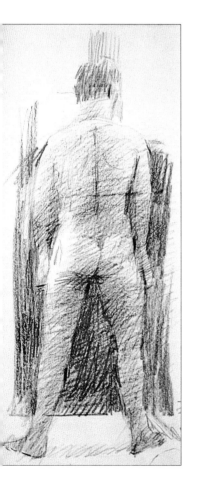

▲ Peter Willock
Carboncillo
En este dibujo, la atención del
artista se ha centrado en las
formas de la figura en reposo.
El trabajo es básicamente de
tono, y sólo se han incluido
algunas líneas a modo de
acentos. El tipo de trabajo
realizado con el carboncillo
–trazos anchos que parten
de la figura– da una idea del
dinamismo interno de la figura.

TEMAS Y TRATAMIENTOS

Dibujar para pintar

Un dibujo puede ser una obra de arte acabada o un medio para alcanzar un fin. A menudo, los artistas utilizan el dibujo como medio de exploración y descubrimiento, y los pintores lo suelen usar para probar ideas y para recoger información. Un pintor puede, por ejemplo, dibujar un paisaje y utilizar después ese dibujo para hacer una pintura en su estudio. El tema, en tal caso, no ha sido pintado a partir del original, sino a partir de los dibujos que contienen toda la información sobre el tema.

y debe contener toda la información sobre formas, colores y tonos que se necesitará al pintar. Para que estos estudios sean realmente útiles, conviene que al realizarlos imaginemos la pintura que queremos pintar. Deberíamos saber concentrarnos en recoger el tipo de información que luego vamos a pintar, y no aquella que hará de nuestra obra un dibujo bonito.

ESTUDIOS PREPARATORIOS

Los dibujos que se hacen como paso previo a la ejecución de una obra en otro medio suelen recibir el nombre de estudios preparatorios. El dibujo es un recurso particularmente útil para este propósito, y son muy pocos los artistas que prescinden de él. En su relación con la pintura, el dibujo tiene una gran importancia, porque nos permite registrar una idea visual con mucha rapidez. Unas pocas líneas dibujadas con rapidez pueden ser el punto de partida para una futura pintura. Dibujar es incluso más rápido que tomar una foto instantánea y mucho más útil, porque antes de dibujar tenemos que decidir cuáles son los aspectos más importantes del tema que vamos a llevar al papel. Con frecuencia, los estudios preparatorios no tienen mucho valor por sí

NOTAS VISUALES

▼ Gordon Bennett es un pintor de paisajes, y aunque dibuja del natural, ejecuta sus pinturas dentro de un estudio. Este pintor elabora sus obras a partir de estudios como el que se muestra. A pesar de la rapidez con que ha sido dibujado, este estudio contiene anotaciones sobre el color y toda la información necesaria para pintar.

AUMENTO DE LA ESCALA

▲ Este estudio preparatorio de Bruce Cody ha sido cuadriculado para ser transferido. Este método nos permite aumentar el tamaño de un dibujo: encima del apunte se traza una trama cuadriculada a lápiz, y encima del soporte para pintar se traza otra más grande. La información contenida en la primera se traspasa a la segunda cuadrícula, más grande.

Un estudio a partir del cual se va a elaborar una pintura es diferente de uno que se hace sin más finalidad que la de dibujar, ya que no sólo ha de ser efectivo como dibujo, sino que debe contener toda la información necesaria para empezar a pintar a partir del estudio.

Normalmente se debe poder ampliar este estudio

mismos porque no suelen desempeñar la función de describir un tema, sino de ayudar a la memoria en la visualización de un acontecimiento visual determinado.

Algunos artistas tienen dificultades para hacer estudios a partir de los cuales puedan pintar más tarde, y el problema suelen ser las líneas. Estamos tan familiarizados con el uso de las líneas para llevar a cabo la descripción del mundo visual que olvidamos la casi total ausencia de líneas en la naturaleza. Dibujamos una línea para describir la zona donde acaba un objeto y empieza otro. Sin embargo, la interpretación de este fenómeno visual en términos de dos áreas de color diferentes que se encuentran para producir la línea en esa zona de confluencia puede ser extremadamente difícil.

Un estudio a partir del cual se pretenda elaborar una pintura debe ser, en primer lugar, una investigación del tema para probar el potencial que presenta dicho tema. Esta primera aproximación puede compararse a un ensayo de los trazos que más tarde se harán con el pincel. Hay que limitarse a recoger informaciones que después puedan ser pintadas. En ocasiones se crearán efectos que funcionen perfectamente en el dibujo, pero si éstos no son traducibles a pintura, habrá que desechar tales estudios. Otras veces estaremos

INVESTIGACIÓN VISUAL
▶ ▼ **Urna envuelta y árboles** es un dibujo a grafito de Joyce Zavorskas que forma parte de una serie de estudios en los que se exploran las posibilidades que ofrece el tema para ejecutar el monotipo que se muestra abajo. Algunos artistas sólo hacen un estudio, mientras que otros trabajan durante varias sesiones en las investigaciones preliminares del tema.

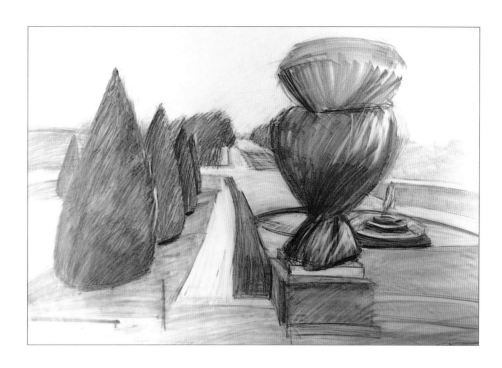

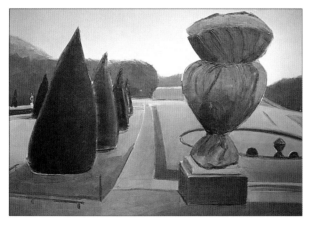

tentados de eliminar detalles si el estudio parece mejor sin ellos, pensando que no los necesitaremos en la pintura. Si hay alguna duda, conviene que estemos dispuestos a desechar el estudio si con ello obtenemos una

mayor información para pintar.

Se puede pintar un cuadro a partir de un solo estudio si en él se recoge todo lo referente a formas, tonos y colores; incluso las notas escritas son válidas si la finalidad es recabar la mayor información

posible. Algunas veces, sin embargo, será mejor hacer los estudios de forma, los de color y los de tono por separado y utilizar estas tres referencias para pintar.

DIBUJAR FORMAS
Una vez que hayamos decidido el tema de nuestra pintura, lo más importante será visualizar las principales formas de la obra. Si después de los primeros intentos de registrarlas cree que el dibujo es demasiado pequeño para incluirlas todas, añada más hojas de papel a la original para ampliar el dibujo, y si dibuja en su bloc de apuntes, utilice la página contigua a la que esté usando. No debemos permitir que las dimensiones de la hoja original determinen el

resultado, aun cuando pueda ocurrir que acabemos con un dibujo mucho más grande que nuestro tablero.

TONOS Y TRAZOS DEL PINCEL

Se puede utilizar cualquier medio para hacer un estudio tonal, aunque los lápices (exceptuando los muy blandos y los lápices de carbón) tienen una gama tonal muy limitada. El carboncillo y la tiza Conté son dos medios muy apropiados para realizar estudios tonales. Con ellos se puede dibujar con soltura y vigor, así como reproducir el esquema tonal que descubrimos en el tema del mismo modo que lo haríamos si estuviéramos pintando con pinceles.

El estudio tonal acabado puede contener información que no se había incluido en el estudio original de formas, ya que esta vez se habrán descubierto posibilidades en el tema que no se habían observado antes. Una buena manera de empezar a trazar un estudio tonal es comenzar por dibujar las formas principales; después se deciden los límites tonales del tema (es decir, qué áreas son las más oscuras y cúales son las más claras). Una vez establecidos estos dos límites, decidiremos cuántos tonos incluiremos en la gama. En realidad veremos una gran cantidad de tonos diferentes en el tema, pero se suelen limitar a dos o tres para establecer el equilibrio más adecuado entre contraste y armonía. Una vez haya establecido el marco tonal, dibuje los tonos e introduzca los cambios necesarios cuando el estudio no resulte satisfactorio.

FORMAS Y TONOS

◀▼ El tipo de estudio preparatorio que se haga depende mucho del estilo personal y de los intereses visuales particulares de cada artista. En las pinturas de Ronald Jesty, tanto la organización de luces y sombras como las formas tienen un papel muy importante. Para estudiar cada uno de sus centros de interés, el artista ha elaborado dos dibujos: uno de línea y uno de tono.

INFORMACIÓN DEL COLOR

Algunos artistas incluyen notas escritas sobre el color en sus estudios. Esta práctica puede ser muy útil, siempre y cuando se haya aprendido a describir correctamente un color. Escribir «azul» no será de gran utilidad cuando utilicemos esta información para pintar. «Azul cálido» o «azul púrpura» son formas más adecuadas de descripción. Y si las notas rezan «azul cálido prominente» o «azul púrpura recesivo», la calidad de la información es todavía mejor. Para que

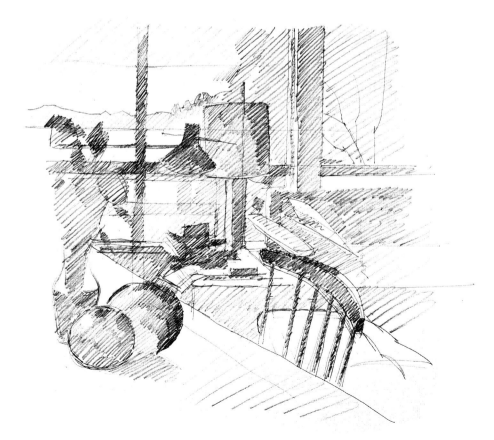

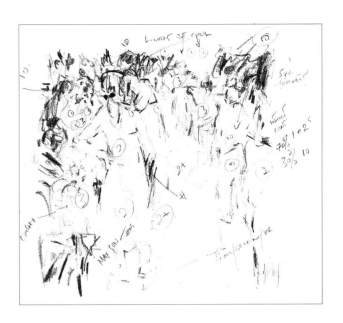

COLOR Y LÍNEA
◄ En el estudio preparatorio para **Barcazas del Támesis**, de John Denahy, una combinación de pastel y de tinta le ha permitido registrar tanto el color como pequeños detalles.

TOMAR APUNTES
◄ El dibujo a pastel y lápiz de James Morrison se hizo en un bloc de apuntes de gran formato que el artista suele utilizar.

APUNTES RÁPIDOS
▲ Cuando observamos este estudio parece casi imposible que haya podido servir de referencia para una pintura, pero Arthur Maderson ha desarrollado un código personal muy efectivo: numera los colores y los tonos y, en ocasiones, escribe notas más elaboradas en sus estudios.

sea efectiva, una anotación de color tiene que decirnos aquello que debemos saber para recrear el color incluso meses después de haberla escrito. Estas notas escritas pueden estar sobre las zonas del dibujo que deben tener ese color o rodeando los bordes del dibujo para indicar la zona de color correspondiente con una flecha.

También se pueden hacer estudios a color, pero éstos tienen sus limitaciones si no se utiliza el mismo medio con el que se va a pintar. Resulta muy difícil conseguir los efectos que se han obtenido con rotuladores o pastel, por ejemplo, con medios tales como el óleo o la acuarela. Si la obra final va a ser un óleo, se pueden usar pasteles grasos para hacer los estudios de tono, o estudios de color en óleo o acrílico si son sobre papel.

DESARROLLO DE UN ESTUDIO
Puesto que los estudios preparatorios se realizan sólo como paso previo, su contenido sólo concierne al artista. Gracias a la experiencia, el artista aprende qué información puede retener en la memoria y cuál debe registrar sobre el papel, y a menudo hace cierto tipo de apuntes rápidos.

El desarrollo de un método rápido de tomar notas visuales es muy valioso, primero porque le permitirá registrar algo que podría cambiar muy pronto —como los fenómenos atmosféricos—, y segundo porque facilita la labor de dibujar en situaciones y lugares incómodos, en los que la velocidad de trabajo es esencial (en el embarcadero de un río o en una calle concurrida).

Sólo la experiencia le permitirá desarrollar con maestría esta forma de tomar apuntes, aunque existen métodos bien conocidos para la recogida de información sobre tono y color. Ya se han mencionado las anotaciones escritas sobre el color, pero hay muchos artistas que utilizan un sistema de numeración de los tonos. Éstos pueden ser numerados desde los más claros a los más oscuros o a la inversa. Haga anotaciones sobre el papel del efecto global del juego tonal o para describir zonas particularmente claras u oscuras.

El dibujo expresivo

En la lección seis se hicieron experimentos en los que se utilizaba el color como medio para expresar emociones; queremos apuntar aquí, sin embargo, que no sólo el color, sino también los medios monocromos, pueden ser utilizados para expresar sentimientos y crear atmósferas. Tales características pueden llegar a ser el rasgo más sobresaliente de un dibujo, que ayuda a expresar lo que se siente por una persona, por un lugar o ante las condiciones particulares que presenta un día de un modo que sería imposible mediante el uso de la palabra.

Algunos artistas no comparten el afán por realizar una descripción fiel de los modelos o las escenas. Su interés se centra en la posibilidad de expresar la atmósfera o el carácter de las cosas. El pintor noruego Edvard Munch (1863-1944) describió el carácter sobrecogedor de una escena particular del modo siguiente: «Iba andando por la calle una tarde; el fiordo a un lado de la ciudad, y por debajo de donde yo me encontraba. El sol se ponía. Las nubes eran de color rojo oxidado, como ensangrentadas. Sentí como si la naturaleza entera estuviera gritando». A partir de esta experiencia emocional, Munch realizó su famosa obra *El grito*, cuyas nubes están pintadas de color rojo sangre. No obstante la falta de color, las emociones del pintor también quedaron plasmadas en una xilografía en blanco y negro que el artista hizo del mismo tema. En el grabado –así como en el cuadro–, el grito de la cabeza distorsionada encuentra eco en las líneas negras y ondulantes que la envuelven.

No es necesario encontrarse en un estado de sobreexcitación emocional, como Munch para realizar dibujos expresivos, y no siempre hay que recurrir a la exageración o distorsión de las formas y los perfiles para dar un contenido emocional a un tema. El pintor impresionista francés Alfred Sisley (1839-1899) escribió a un amigo la siguiente reflexión: «Cualquier pintura muestra al observador una vista de la cual se ha enamorado el pintor», y este amor por un determinado tema se puede expresar, como bien dice Sisley, sin deformar el tema y sin alejarse demasiado de lo que realmente vemos.

AMBIENTE Y ATMÓSFERA

Así como nuestro estado de ánimo tiene una clara influencia en nuestro modo de ver las cosas, algunas cosas, especialmente las escenas que se desarrollan al aire libre, cambian su carácter constantemente. Los paisajes, las marinas y los paisajes urbanos cambian de un minuto a otro. La estación del año, la hora del día y las condiciones atmosféricas tienen el poder de crear un

125 ▷

**OBJETIVOS
DE LOS
PROYECTOS**
Dibujar poniendo el
énfasis en la expresión

———

El uso expresivo de
diferentes medios

———

Interpretar diferentes
tipos de ambiente
y de atmósfera
●

**MATERIAL
NECESARIO**
Todos los materiales
de dibujo de que
disponga; hay que estar
preparado para salir
a dibujar al exterior

TIEMPO
Cada proyecto nos ocupará
unas tres horas

PROYECTO I
Estudios del cielo
Hay que hacer, como mínimo, tres estudios de cielos diferentes. Para ello se puede trabajar ante una ventana o en el exterior. Sin embargo, habrá que buscar días y horas en los que los cielos tengan un gran interés pictórico (es decir, cuando los cielos tengan un aspecto realmente dramático). La lluvia o una tormenta próxima, una puesta o una salida de sol ofrecen diferentes atmósferas que exigen un tratamiento concreto.

El mayor problema del dibujo, además del que supone lograr la recreación del ambiente, va a ser dibujar el movimiento. Las nubes se mueven a mucha velocidad y las condiciones de la luz cambian constantemente; en realidad, nada en la naturaleza está quieto. Para trabajar en estos temas convendrá que observe atentamente, que memorice lo visto y dibuje con rapidez, igual que hizo en la lección anterior, cuando debía dibujar figuras en movimiento. Antes de empezar, deberíamos detenernos a considerar qué medio vamos a utilizar. De hacerlo así, probablemente lleguemos a la conclusión de que los medios tonales o de color tales como las aguadas de tinta, el carboncillo o el pastel son los que nos ofrecen las mejores posibilidades, y que el lápiz y la tinta son mucho menos adecuados.

ROSALIND CUTHBERT
1 ▲ En este estudio, tanto la profundidad como el movimiento han sido representados de modo muy convincente. **La tiza Conté negra ha sido aplicada sin presionar apenas, en trazos curvos y cruzados.**

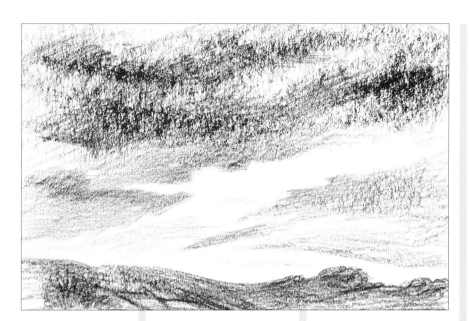

AUTOCRÍTICA

● ¿Ha sabido crear en alguno de sus estudios una sensación de ambiente y atmósfera logradas?

● ¿Cree que sus estudios tienen un trazo personal?

● ¿Cree que le ha sido de utilidad la experiencia en el dibujo de la figura en movimiento?

● ¿Cree que el medio que ha elegido ha influido en el modo de expresar la experiencia visual?

● ¿Cree que esta técnica de dibujo le conducirá hacia trabajos más personales?

2 ▼ **Las nubes rotas por el viento tienen formas muy dramáticas, que además pueden ser exageradas para mayor efecto del dibujo, como se ha hecho en este pastel.**

3 ▲ **En este estudio, ejecutado con tiza Conté, destaca la profundidad que se ha logrado dar a la imagen. Los cielos no son planos; están sujetos a las leyes de la perspectiva, y el tamaño de las nubes disminuye a medida que se acercan al horizonte.**

4 ▼ **En este estudio a pastel, el énfasis se ha puesto en las formas del cielo, y la forma de aplicación del pastel blanco sugiere movimiento.**

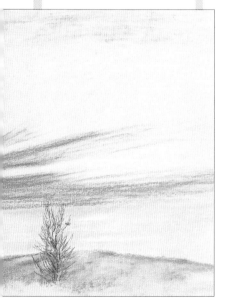

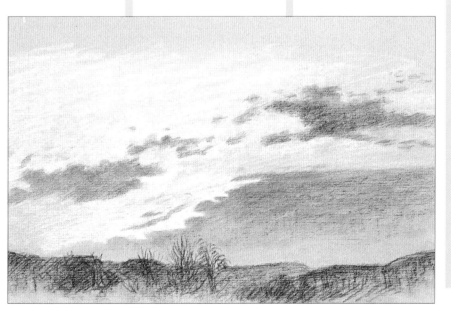

JOHN LIDZEY

1▶ La luz natural que entra por la ventana crea unos bonitos efectos que el artista ha sabido aprovechar para este dibujo a tiza Conté. La silueta de la cama constituye un excelente primer plano. La técnica suelta y vigorosa del dibujante añade otro factor de interés al dibujo.

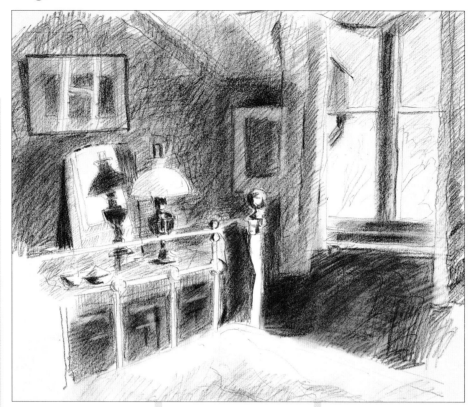

PROYECTO 2

La luz en los interiores

Los efectos que crea la luz en los interiores pueden ser manipulados, al menos en cierta medida. Sin embargo, el efecto decisivo que llena de interés una obra suele provenir de la incidencia casual de la luz diurna dentro de una habitación. El dibujo, pues, puede reproducir uno de estos efectos inesperados: las franjas de luz que se proyectan a través de una persiana echada, la atmósfera creada a partir de la iluminación intencionada con luz artificial, que puede ser tenue e incluso de penumbra.

2◀ En este caso, este plano directo de la ventana a contraluz crea siluetas muy contrastadas, así como un primer plano muy potente, con interesantes reflejos sobre la superficie brillante de la mesa. Este dibujo ha sido ejecutado con lápiz blando.

3▶ De nuevo un trabajo con lápiz blando. Aquí el artista ha captado con mucha brillantez el contraste y el cambio de atmósfera que se produce al combinar el pasillo luminoso con la imagen de una habitación en sombra apenas intuida a través de la puerta.

Antes de que se decida por un tema, inspeccione su casa en diferentes momentos del día. Haga en su bloc algunos apuntes rápidos de aquellas vistas que crea que pueden ser un tema interesante para dibujar. Si decide ejecutar un dibujo con luz diurna, tendrá que hacer algunos estudios rápidos del juego de luces en la habitación para disponer de una referencia a partir de la cual pueda desarrollar el dibujo posterior, más detallado. Cuando trabaje, deberá tener en cuenta que la luz cambia constantemente.

Si trabaja con luz artificial, ésta no sufre cambios y la presión durante el trabajo, por lo tanto, será mucho menor. Este aspecto del trabajo tiene sus ventajas y sus desventajas: no habrá necesidad de apresurarse, pero tener tiempo suficiente para reflexionar acerca del dibujo puede influir negativamente en la calidad expresiva del mismo. Los dibujos que se hagan a lo largo de esta lección deberían acentuar la atmósfera del tema, los sentimientos que despierta este tema en el artista y las cualidades del medio que se utilice para dibujar. Conviene hacer un trabajo rápido y espontáneo, dejando que la mano responda directamente a las impresiones que recibe el ojo.

4 ▲ **En este caso, la lámpara crea un haz de luz y fuertes contrastes de tono. El dramatismo inherente al tema se intensifica gracias a la mano del artista: utilizando una técnica de líneas a tiza Conté cruzadas, tramadas y difuminadas, ha creado un dibujo expresivo y muy vivaz.**

AUTOCRÍTICA

● ¿Han reducido la expresividad del dibujo las fuertes líneas que estructuran la arquitectura del interior?

● ¿Le pareció más difícil hacer un dibujo expresivo cuando disponía de más tiempo?

● ¿Cree que ha captado el ambiente y la atmósfera?

● ¿Cree que ha elegido el medio más adecuado?

ambiente determinado, y éste puede ejercer una poderosa influencia sobre su estado anímico y determinar las respuestas artísticas que se den al tema. La forma de reaccionar ante un tema bañado por la luz homogénea de un día gris puede ser muy diferente de la que tendría si se encontrara iluminado por la luz del sol poniente o de un día lluvioso.

EL USO EXPRESIVO DE LOS MEDIOS PARA DIBUJAR

El dibujo es la manera más rápida de responder a una sensación visual; sólo un par de líneas pueden evocar un lugar o el rostro de una persona, y la forma de dibujar estas líneas –su suavidad, su grosor o la rapidez con que han sido trazadas– plasma la respuesta emocional del artista ante el tema. Cuando se hace un dibujo expresivo, el trazo del lápiz o de la pluma revelan la misma información que la caligrafía del artista, y los gestos que hace la mano mientras se dibuja revelan muy claramente el grado de inmersión del artista en el tema. Dejando que su mano responda libremente a las impresiones que recibe el ojo, adoptará una de las principales técnicas para lograr que un dibujo deje de ser descriptivo y pase a ser expresivo.

Otro modo de conseguir que un dibujo tenga un carácter expresivo es utilizar el tono. El tono es uno de los recursos más efectivos para crear un ambiente o una atmósfera determinadas. El contraste entre blanco y negro puros, por ejemplo, recrea perfectamente la luz de verano. Un dibujo casi totalmente negro transmitirá un sentimiento de desesperación y pesimismo.

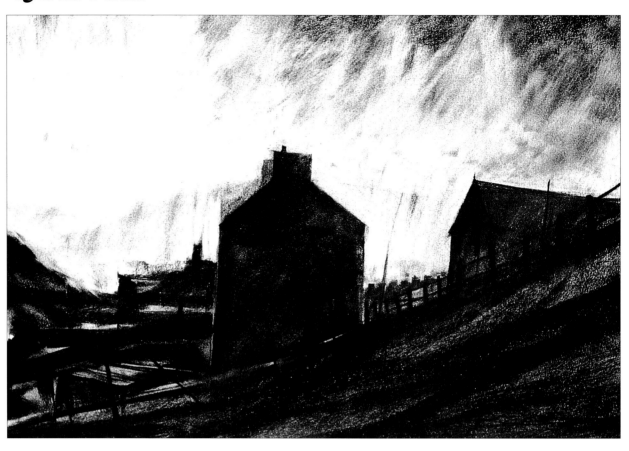

▶ David Carpanini
Carboncillo
En **Límite del pueblo**, las oscuras casas silueteadas en negro contra un cielo lleno de movimiento crean un dibujo muy atmosférico. El artista ha exagerado los contrastes tonales mediante el uso vigoroso y saturado del carboncillo. La profundidad ha sido sugerida gracias a leves y muy sutiles cambios de tono en el primer plano y con algunos puntos de luz a la izquierda de la casa y encima de la valla situada frente a la casa.

◀ Brian Yale
Pastel
En este dibujo de apariencia muy simple, el artista ha destilado los elementos visuales esenciales para recrear el momento en el que el sol poniente desaparece entre las nubes.

▶ Barbara Walton
Carboncillo y pastel
Los contrastes fuertes siempre crean un cierto impacto, y en este caso se han utilizado con una gran eficacia para lograr un retrato muy vigoroso e impresionante. Las formas de la cara han sido creadas a partir de trazos negros de carboncillo y zonas de tonos difuminados; el jersey oscuro es una zona de color negro plana.

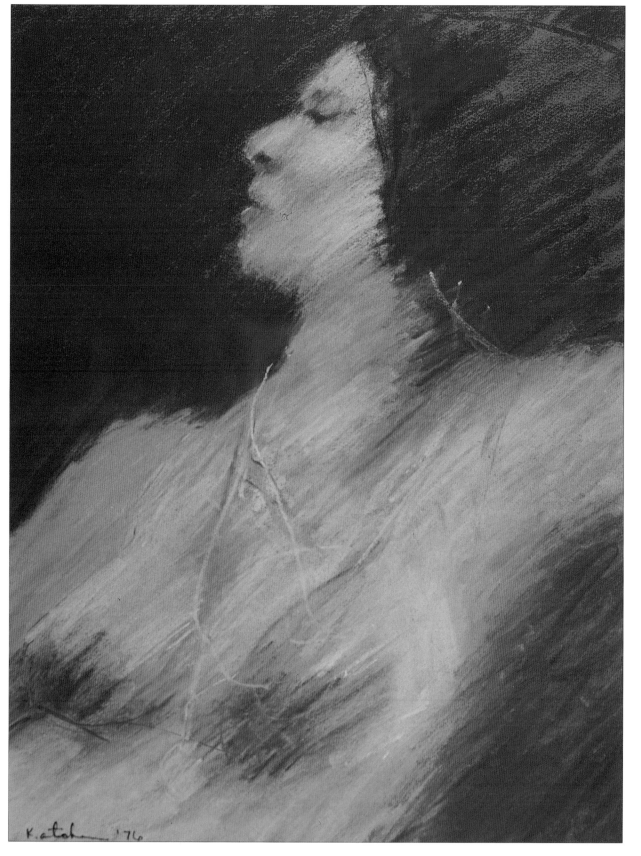

◀ Carole Katchen
Pastel
Este vigoroso dibujo, titulado
Danza del vientre, transmite
una fuerte sensación de
movimiento que se percibe
incluso sin conocer el título.
Los factores que contribuyen
a crear esta impresión son los
trazos diagonales, el perfil de
la figura y los miembros
recortados por el límite
del soporte. Este tipo de
composiciones, en las cuales el
tema está «recortado» (*véase*
página 143), son muy difíciles
de realizar, pero cuando salen
bien, como en este caso,
pueden expresar con mucha
efectividad tanto el movimiento
como la atmósfera.

TEMAS Y TRATAMIENTOS

Extensión de la vista

· · · · · · · · · · · · · ·

Cuando se mira cualquier escena, la vista se pasea por el espacio y se mueven los ojos y la cabeza hasta que se ha percibido todo lo que se encuentra en ella. Si uno decide dibujar la escena siguiendo el procedimiento tradicional, fijará la mirada en un punto determinado del tema y mirará directamente a esa zona. En este caso trabajamos con un solo punto de observación. Sin embargo, existe la posibilidad de dibujar las cosas como se ven normalmente.

Sobre todo en el siglo XX, los artistas han estado experimentando con las diferentes formas del realismo. Algunos no dibujan con un solo punto de observación. En esta lección se harán algunos dibujos de este tipo, dejando que la cabeza y los ojos se muevan libremente por la escena para obtener un ángulo de visión lo más amplio posible.

ÁNGULOS DE VISIÓN AMPLIOS

Normalmente se dibuja con un ángulo de visión estrecho porque, de lo contrario, los extremos del dibujo tienden a deformarse. Ahora bien, la ampliación del ángulo de visión para incluir en el dibujo lo que se ve desde diferentes puntos de observación puede producir resultados un poco extraños. En la lección trece he explicado lo que puede pasar si uno se acerca tanto al modelo que tiene que mover la cabeza para ver las diferentes partes del cuerpo de la figura. La ampliación del ángulo de visión consistiría en unir las diferentes partes de la figura. En el dibujo de la figura humana, estas distorsiones son muy evidentes, pero en otros temas, por ejemplo en los paisajes o los interiores, las distorsiones que se producen son mucho menos evidentes, hasta tal punto que se es incapaz de descubrirlas si no se conoce el lugar que sirvió de modelo. Por otro lado, la distorsión no es, necesariamente, un error; cuando se introduce de manera intencionada en el dibujo puede llegar a ser un aspecto fundamental de la obra.

EXPLORAR

Si deja que sus ojos exploren un tema –un interior, por ejemplo– girando la cabeza de derecha a izquierda y desde la base hacia arriba, tendrá alrededor de quince puntos de observación diferentes. Y si trabaja uniendo cada uno de los diferentes puntos de vista registrados, el efecto que se obtiene es el de objetos que parecen haber sido estirados y aplanados. Se puede dibujar lo que se está viendo del modo más fiel posible, pero el dibujo no

133 ▷

PROYECTO I
Una vista panorámica
El tema de este proyecto debería ser un paisaje rural o urbano visto desde un punto de observación elevado en el exterior o desde una ventana. Si esta primera opción no fuera posible, se puede dibujar un interior –una habitación vista desde otra habitación, o una vista que atraviesa una habitación y recoge lo que se puede ver a través de la ventana. Debe trabajar en dos hojas de papel, ambas de tamaño DIN A2. En cada una de las hojas de papel se harán dibujos por separado, pero una vez finalizados los dos trabajos, se unirán las hojas para obtener un solo dibujo.

Antes de empezar el dibujo grande, conviene hacer un dibujo a pequeña escala que registre todo aquello que creemos que vamos a incluir en el dibujo definitivo. Este dibujo previo nos ayudará a saber dónde debe empezar el primer dibujo en la hoja grande. Para este trabajo se puede utilizar cualquier medio, también el color si así se prefiere. Cuando se haya acabado el dibujo en la primera de las dos hojas grandes, habrá que traspasar algunas de las líneas principales del tema a la segunda hoja para que los modelos contenidos en la primera hoja tengan continuidad en la segunda. No importa si no encajan exactamente. Dibuje las dos hojas grandes por separado. Si se utiliza color no debe preocuparnos que el de la segunda hoja no sea exactamente el mismo que el de la primera porque, a pesar de que las dos hojas van a ir unidas, no es necesario que parezca que los dibujos se han realizado al mismo tiempo. Incluso se pueden dibujar deliberadamente en dos días diferentes para que cada una de las partes tenga una atmósfera distinta. Cuando la segunda hoja esté completa, una las dos partes por el dorso con cinta adhesiva.

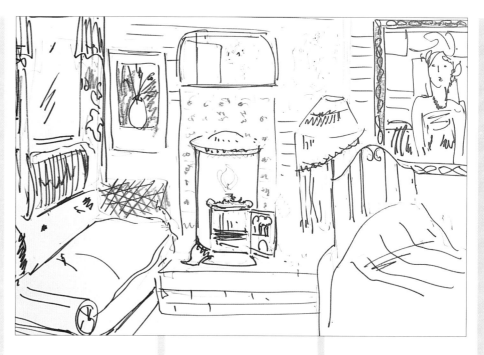

KAY GALLWEY

1 ▲ La artista ha empezado su dibujo por el lado izquierdo de la habitación. Ha comenzado por indicar las posiciones de los diferentes modelos y después ha pasado a dibujar, definiendo algunos con más detalle. Para ello ha utilizado un rotulador.

2 ▼ Para introducir algunas áreas de color en el dibujo, la artista ha utilizado unos gruesos lápices de colores solubles en agua.

3 ▲ Esta fotografía muestra el primer dibujo completo. La artista ha trabajado en un formato horizontal para poder incluir cuanta información fuera posible acerca de la habitación. Una vez se unan los dos formatos, el dibujo dará lugar a una banda muy alargada.

4 ▲ Ahora la artista desplaza el punto de observación hacia la derecha y empieza a dibujar la segunda parte del trabajo.

TEMAS Y TRATAMIENTOS

6 ▼ Puesto que está dibujando su estudio, la artista procura incluir en el dibujo todas las obras que tiene colgadas en las paredes. En esta imagen, la artista diluye el color de los lápices con un pincel mojado en agua.

AUTOCRÍTICA

● ¿Da la impresión de estar mal dibujado, o ha logrado que en su dibujo las diferencias de perspectiva apenas se aprecien?

● ¿Cree que su dibujo empeora por no concentrarse en una sola perspectiva?

● ¿Cree que practicar esta forma de dibujar le ha abierto nuevas posibilidades?

5 ▲ Esta fotografía muestra toda el área que abarca el segundo dibujo, en cuya elaboración también se incluirán las zonas de color.

7 ▼ Aquí se muestran los dos dibujos unidos para obtener la vista panorámica de la habitación. Los dibujos de este tipo, compuestos a partir de diferentes perspectivas, pueden hacer que la perspectiva parezca errónea y los modelos distorsionados, aunque en este caso no ha sucedido así porque la artista no ha intentado introducir mucha profundidad en el dibujo y ha mantenido una estructura espacial bastante plana.

PROYECTO 2

Un primer plano

Ahora debe hacer un dibujo de un modelo visto desde muy cerca, a unos dos metros de distancia; es decir que cuando se vea la parte superior del modelo no se vea la parte inferior del mismo sin mover los ojos. Habrá que dibujar algún modelo grande: una escalera de mano, por ejemplo; un árbol pequeño o una planta grande. También se puede dibujar una figura. Si hay alguien que esté dispuesto a hacer de modelo le será más fácil ejecutar el dibujo, pero también cabe la posibilidad de situarse uno mismo delante de un espejo grande. Haga posar a su modelo (o a sí mismo)

sentado encima de una silla alta para que se encuentre situado a la mayor altura posible.

El dibujo se debe hacer en una sola hoja de papel; por lo tanto, convendrá que empiece por determinar qué tamaño de hoja será necesario para la ejecución del proyecto. Es posible que una hoja de tamaño DIN A2 sea suficiente, pero si no fuera así, se le puede pegar otra hoja de papel. Trabaje con cualquier medio e intente desarrollar todo el dibujo a la misma velocidad. No intente desarrollar primero la parte superior de la figura para añadir el resto después. Dibuje lo que está viendo, y en esta ocasión no debe alejarse de vez en

cuando del dibujo para ver cómo se desarrolla. Continúe trabajando e intente unir los fragmentos resultantes de la observación desde diferentes puntos de vista sin preocuparse demasiado por el resultado.

2 ▼ Cuando dibujaba su cabeza, la artista miraba de frente al espejo, pero para dibujar las manos y el tablero de dibujo tuvo que bajar los ojos.

IAN SIMPSON

1 ▲ Éste también es un autorretrato, esta vez en tiza Conté. En una primera fase del dibujo, la deformación es realmente notable.

AUTOCRÍTICA

● ¿Le ha sorprendido el resultado? ¿Cree que su dibujo es poco usual?

● ¿Cree que gracias a esta lección se ha dado cuenta de la importancia que tiene el punto de observación para dibujar?

● ¿Ha desechado otros aspectos del dibujo cuando estaba concentrado en hacer un dibujo con múltiples puntos de observación?

● ¿Cree que su dibujo es bueno? Y si es así, ¿por qué?

2 ▲ Aunque el artista ha sido capaz de representar correctamente las proporciones gracias al uso de la forma negativa entre espejo y figura, el dibujo está deformado. La parte baja del cuerpo parece retroceder hacia atrás porque el artista tenía que ir mirando de arriba hacia abajo para dibujarla.

ELIZABETH MOORE

1 ▼ En este autorretrato elaborado con lápices de colores, la artista se ha concentrado en la ejecución de la cabeza a pesar de que ha esbozado la figura entera.

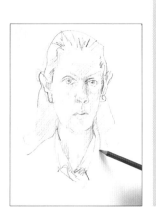

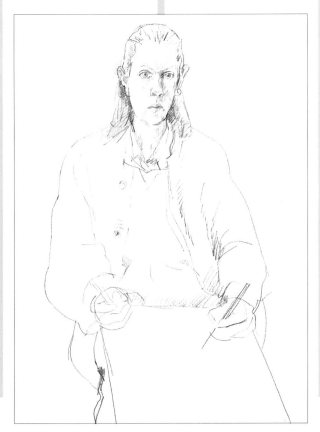

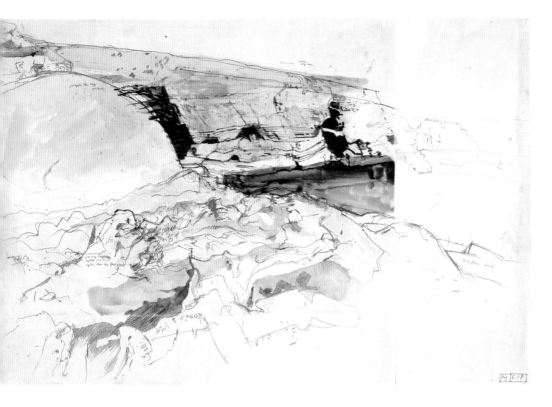

◀ Ian Simpson
Lápiz, carboncillo y acrílico
Este dibujo, realizado del natural como estudio para una pintura, contiene muchos puntos de observación diferentes. El artista observó el paisaje empezando por el cielo y fue bajando hasta llegar al agua. En una fase más tardía decidió ampliar el dibujo hacia la derecha; para ello fue necesario añadir una hoja de papel a ese extremo de la hoja que el artista estaba utilizando. Para describir los tonos y colores principales ha utilizado aguadas de acrílico. También se han incluido en el dibujo algunas notas escritas referentes al color y a los tonos.

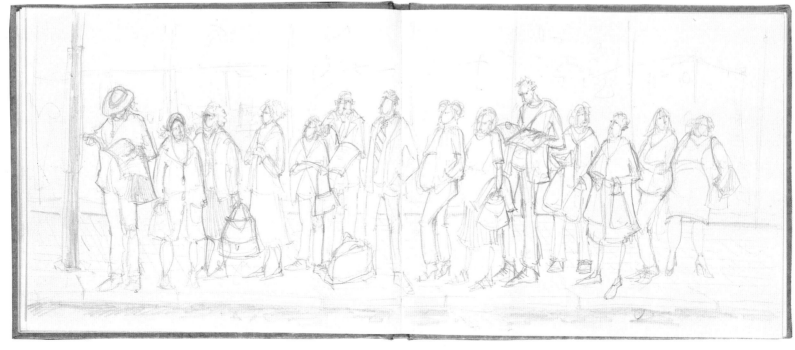

◀ Samantha Toft
Lápiz
La artista ha elaborado un dibujo interesante y de longitud poco corriente. El dibujo, horizontal, recoge la imagen de una cola de personas que esperan en una parada de autobús. Sin permitir que se pierda la unidad del grupo, la artista ha realizado deliciosos estudios individuales de los personajes; ha descrito el modo que tiene cada uno de pasar el tiempo de espera y las actitudes de inquietud o aburrimiento de algunos de ellos.

▲ Richard Wills
Carboncillo
En **Coldra Roundabout, M4**, la vista amplia y la perspectiva de ángulo muy agudo crean un dibujo muy impactante. La anchura del dibujo permite equilibrar la vertical de la carretera con el óvalo de la circunvalación y el asomo de paisaje que se intuye a la izquierda de la colina.

tendrá la misma profundidad que uno con un solo punto de observación, y algunos objetos parecerán completamente desproporcionados. Para entender esto mejor, haga un dibujo desde donde esté sentado ahora mismo. Supongo que estará en el interior de su casa; por lo tanto, debería dibujar la vista que se abre ante usted desde sus pies hasta el techo de la habitación. Esto le obligará a hacer cuatro o cinco movimientos de cabeza y a juntar otros tantos dibujos diferentes. El resultado será un dibujo que le sorprenderá. Quizás este experimento le demuestre que cuando dibuja, siempre que sea consciente de lo que hace, no tiene que limitar su campo de visión. Se puede dibujar lo que se ve y producir, al mismo tiempo, imágenes y efectos muy poco corrientes.

TERCERA PARTE
Diferentes interpretaciones

· ·

Esta sección del libro aporta información acerca de los diferentes modos de aproximación al dibujo. Aquí se descubrirá que el dibujo puede ser un «puro viaje de exploración» en el que el artista no trabaja con ninguna idea preconcebida y se mantiene totalmente abierto en cuanto al resultado se refiere. Pero ésta es sólo una de las muchas formas de dibujar que existen: usted debería empezar un dibujo siguiendo un propósito muy claro, como hacer un estudio detallado de algún modelo o desarrollar ideas de composición.

Esta sección empieza con un capítulo informativo sobre composición, cuya importancia para el dibujo es la misma que para la pintura, y sobre todo cuando se hace un dibujo como fin en sí mismo. Cada una de las lecciones que siguen tiene como tema central un dibujo de un maestro clásico o de un importante artista contemporáneo, y en ellas se muestran formas particulares de aproximación al dibujo.

La composición

Como ya he explicado antes, los dibujos pueden ser el primer paso de un proceso que acaba en la ejecución de una obra en otro medio, pero también pueden ser obras de arte por derecho propio. Ahora bien, para que un dibujo pueda aspirar a obra acabada debe tener una composición tan elaborada como una pintura. Cuando el dibujo sirve como investigación de un tema, se realizará, al menos en parte, para explorar los recursos de composición que el tema ofrece.

La composición es el arte de combinar los diferentes elementos de un dibujo (o de una pintura) hasta obtener un conjunto agradable a la vista. En una buena composición, las diferentes formas, perfiles y colores (siempre que se utilice el color) se encuentran organizadas de forma que la obra mantiene el interés del espectador después del impacto inicial. El dibujo debe estar contenido dentro de un rectángulo de dimensiones y proporciones adecuadas, y las fuerzas dinámicas que este triángulo contenga deben mantenerse en equilibrio. Cuando se mira un dibujo con buena composición, uno se da cuenta de que la obra no pesa demasiado en una dirección ni en otra, sino que todo el conjunto mantiene un buen equilibrio.

LAS FUERZAS DINÁMICAS DEL RECTÁNGULO

Cuando el primer trazo de lápiz mancha la hoja de papel, empezamos a enfrentarnos con los problemas de la composición. El rectángulo por sí solo es una forma geométrica estática, pero cualquier cosa que se introduzca en él, incluso el trazo más insignificante, destruye ese equilibrio y altera nuestro modo de percibir el rectángulo.

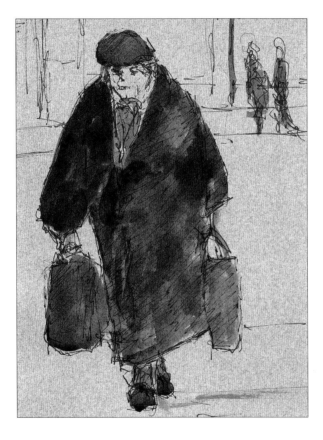

Existe una relación entre el rectángulo y ese trazo. Por ejemplo, si hacemos una marca en el extremo superior derecho del rectángulo, nuestra mirada se verá inmediatamente atraída por este punto. Si se elabora un poco más la composición mediante la incorporación de cuadrados grandes y pequeños y de líneas convergentes, entrarán en juego nuevas fuerzas direccionales. Si se incluye el tono mediante la

COMPOSICIÓN TRIANGULAR

◀ En este dibujo de John Denahy, titulado **De compras**, la forma dominante es un triángulo encajado dentro del rectángulo y con el vértice excéntrico. Este desequilibrio se compensa mediante la incorporación de dos figuras en el segundo término de un triángulo excéntrico con una figura de L invertida.

COMPOSICIÓN SIMÉTRICA

▼ Este paisaje londinense de Christopher Chamberlain, dibujado con pluma y aguada, mantiene un equilibrio casi simétrico, pero el predominio de diagonales y verticales en el primer plano izquierdo ha sido sabiamente aprovechado para evitar que la composición fuera demasiado evidente.

incorporación de zonas más oscuras, se crearán más cambios en el equilibrio original del rectángulo. Si introducimos formas curvas en el rectángulo también alteramos, nuevamente, el equilibrio.

LA FLEXIBILIDAD DEL DIBUJO

Una de las características que distinguen al dibujo es su extremada flexibilidad. Tan fácil como resulta cambiar los trazos del dibujo es cambiar la forma del rectángulo que sirve de soporte. Si el papel resulta ser demasiado grande puede cortarlo a la medida necesaria, y si el dibujo crece tanto que sale de los límites de una hoja de papel, se le pueden añadir más hojas para ampliarlo. Cuando se hacen estas ampliaciones, lo más corriente es superponer los

extremos de los dos papeles
y pegarlos por el dorso con
una cola que no arrugue el
papel. También se pueden
unir los papeles de manera
que la unión sea casi
imperceptible. En este caso
no se superponen, sino que
se juntan los extremos de
los dos papeles y se pegan
por el dorso con cinta
adhesiva.

MEDIDA Y FORMA

No existe ninguna razón por
la cual no se pueda realizar
un dibujo dentro de un
círculo o de un óvalo,
aun cuando la mayoría
de los dibujos son
rectangulares. Las
formas rectangulares,
según si son verticales
u horizontales, reciben
los nombres de «formato
para figura» y «formato
para paisaje»,
respectivamente. La
tradición dictó que se
pintaran o se dibujaran
estos dos temas en soportes
que tuvieran esos dos
formatos, aunque se puede
utilizar cualquier otro; uno
vertical para paisaje puede
ser muy efectista cuando
se quiere poner el énfasis
en esa disposición. Lo
realmente importante es
que el formato haga de
vehículo para la imagen.

DIFERENTES MODOS
DE APROXIMACIÓN

Básicamente, existen dos
modos de abordar la
composición en un dibujo.
El primero consiste
en dibujar sin pensar en
el aspecto que tendrá el
dibujo hasta que se acerca
el momento de finalizarlo.
Entonces se decide la
forma del soporte que lo
contendrá. Para buscar
el mejor formato para el

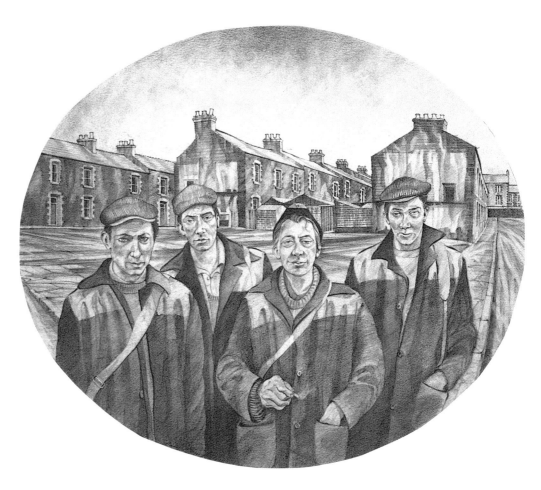

COMPOSICIÓN
VERTICAL

◀ **Primer plano en una
clase de dibujo del desnudo**,
de Paul Bartlett, es un dibujo
poco común que transmite muy
claramente la estrechez del
campo visual en una clase de
dibujo del desnudo. La mano
en primer plano y la arista del
tablero de dibujo dirigen
nuestra mirada hacia la modelo,
pero estas fuerzas direccionales
encuentran su contrapartida
equilibradora en la multitud de
líneas horizontales que cruzan
el dibujo.

FORMATO OVAL

La forma del dibujo a lápiz de
David Carpanini, titulado **Los
hermanos,** reproduce la
forma de la cabeza de los
cuatro hombres. La horizontal
que forman las tres líneas
de edificios, las diagonales de
los tejados y los ángulos
de las chimeneas aportan
un contrapunto a la repetición
de formas ovales.

EXPLORACIÓN DE POSIBILIDADES

▶ En estos dos estudios de composición para una naturaleza muerta, dibujados a lápiz, Ronald Jesty ha probado dos variaciones del mismo tema: el contraste entre formas ovaladas y formas angulosas. En el primer dibujo, los champiñones han sido cortados por la mitad para obtener dos formas adicionales y se han situado encima de una franja clara entre dos zonas de sombra.

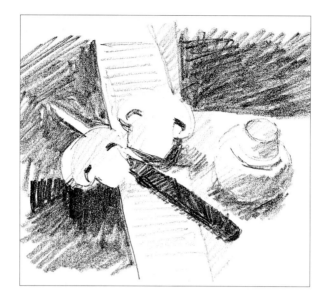

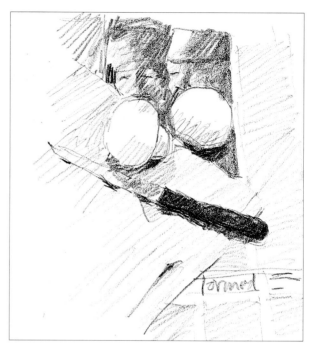

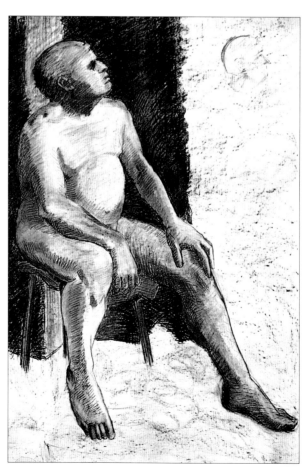

SOBRE LA DIAGONAL

◀ En este dibujo de Olwen Tarrant, titulado **Daniel**, la figura ha sido encajada dentro de un espacio menor que la mitad del rectángulo, pero la diagonal que forma la pierna y el modo de mirar hacia la izquierda del modelo aportan las fuerzas direccionales que equilibran el dibujo.

EL SEGMENTO ÁUREO

Con frecuencia, las composiciones geométricas formales se basan en una proporción denominada «segmento áureo» que consiste en la división en dos partes de una línea o de un rectángulo de manera que la relación del pequeño con el grande sea la misma que la relación del grande respecto de la longitud total de la línea. Esta relación (8:13, aproximadamente)

dibujo se enmascara la obra con pedazos de papel o con unos recortes de cartón en forma de L. Estas máscaras se mueven por el soporte hasta que se encuentre el formato más apropiado. Este procedimiento se suele utilizar en el revelado de fotografías para decidir cuál es la mejor parte de un negativo que se va a revelar.

El segundo método de trabajo consiste en tratar el rectángulo como punto de partida para el dibujo y componer éste dentro del mismo. Cuando se hacen dibujos preparatorios para una pintura, por ejemplo, normalmente se trabaja sabiendo que la pintura tendrá un formato determinado. Por lo tanto, los dibujos tendrán las mismas proporciones.

A lo largo de la historia del arte se han hecho muchos dibujos y muchas pinturas basadas en simples formas geométricas. El rectángulo básico se dividía siguiendo unos patrones determinados, y las principales características de la composición se ajustaban a este dibujo predeterminado. Por ejemplo, se realizaban muchas composiciones basadas en un triángulo, cuya base coincidía con el extremo inferior del papel y el vértice con el extremo superior. Actualmente, sin embargo, es más frecuente que se haga el dibujo siguiendo el segundo de los métodos, componiendo el dibujo a medida que se trabaja y utilizando la propia capacidad crítica para decidir qué conviene más a la obra.

se conoce desde la antigüedad, y se creía que tenía virtudes estéticas inherentes que hacían armonizar el arte y la naturaleza. El segmento áureo fue utilizado con profusión por los artistas del Renacimiento. Aunque hoy en día no se le otorgue tanta importancia, muchas pinturas y dibujos, cuando se analizan, revelan que el artista hace uso de esta proporción de forma inconsciente. Parece que tendemos a dividir el rectángulo de manera espontánea según este criterio.

REGLAS BÁSICAS

Una de las reglas básicas de la composición es que nunca se deben hacer divisiones geométricas de la superficie pictórica. Aunque se puede equilibrar una composición trazando en el lado derecho una línea idéntica a la situada en el extremo izquierdo, esta organización del espacio crea un equilibrio estático parecido al que podemos encontrar en los dibujos basados en la repetición de una forma. Un cuadro necesita una composición mucho más compleja y sutil que la repetición, y el equilibrio que se crea debe ser poco evidente. Un dibujo posee una buena composición cuando mantiene el interés del espectador después de haberlo mirado con

EL SEGMENTO ÁUREO

▲ El dibujo a pluma y aguada del **Puente de Hungerford**, de Ian Simpson, fue realizado al aire libre. Cabe decir que no se eligió una forma de soporte determinada por adelantado, pero la orilla opuesta del río y una de las verticales más rotundas del puente dividen el rectángulo del dibujo según las proporciones del segmento áureo.

detenimiento. Ver un buen dibujo debería ser como pelar una cebolla: cada una de las capas nos sorprende con nuevas revelaciones.

De esta regla básica referente al mantenimiento de la asimetría se pueden extrapolar otras reglas de composición. Por ejemplo, situar una figura en el centro de un papel sólo puede tener un resultado desastroso, así como dejar que una valla cruce horizontalmente el dibujo, y lo divida desde la línea del horizonte a la arista inferior en dos partes iguales. Sin embargo, en arte no hay reglas que no se puedan romper, y hay artistas que consiguen que las composiciones simétricas funcionen bien. Lo realmente importante es que siempre se debe tener en cuenta y respetar la composición en un dibujo

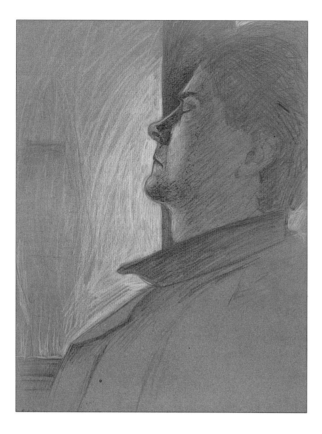

ÉNFASIS VERTICAL
▶ En el pastel de Peter Graham, titulado **La Garde du Nord, París**, hay muchas verticales que imprimen un sentido ascendente al dibujo. Estas verticales están equilibradas por los arcos de las ventanas en el fondo y por las horizontales que se forman entre las figuras que ocupan los andenes.

DIVISIÓN VERTICAL
◀ En su dibujo a pastel titulado **Pasajero dormido, mañana**, Rosalind Cuthbert ha conseguido una composición muy equilibrada. La vertical central se ha roto mediante la superposición del perfil de la figura.

o en una pintura, pero del mismo modo que seguir las normas no es garantía de éxito, la transgresión de las mismas tampoco lleva, necesariamente, al fracaso.

COMPOSICIONES TRIDIMENSIONALES
Hasta ahora habíamos puesto el énfasis en el dibujo bidimensional, pero el equilibrio de la profundidad de un dibujo tiene la misma importancia que los factores anteriores. Los planos de fondo, medio y cercano han de tener una organización tan variada como los planos de superficie. Para crear una ilusión de espacio, la profundidad del dibujo se debe componer con el mismo cuidado que exige la creación del equilibrio de las principales formas y divisiones del rectángulo.

Este trabajo resulta más fácil en algunos temas que en otros. Un ejemplo de composición difícil lo constituye la vista frontal de una fachada, un tema que ejerce una atracción fatal sobre la mayoría de los estudiantes de arte. Un artista con experiencia sabrá aprovechar los pequeños intervalos de profundidad que abren puertas y ventanas en la fachada plana de un edificio, pero muchos artistas fracasan al dibujar estos temas. Será prácticamente imposible crear una composición con profundidad aunque se haya logrado un bello equilibrio de las formas bidimensionales. Ahora

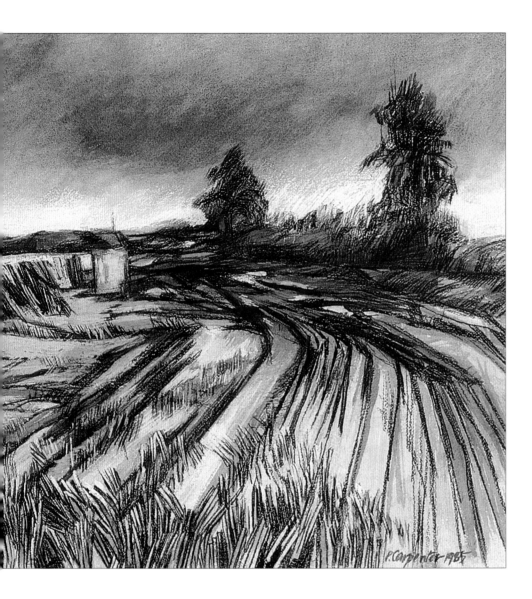

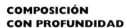

COMPOSICIÓN CON PROFUNDIDAD

▲ En este dibujo de Pip Carpenter, elaborado con técnicas mixtas, las líneas curvadas del campo conducen el ojo del observador hacia el fondo, pero después lo devuelven al primer término y hacen que se pasee por todo el dibujo gracias a la creación de áreas de interés en todo el espacio tridimensional.

bien, un tema cuyo centro de interés está en los planos medios puede tener la misma dificultad, porque será preciso encontrar la manera de organizar el primer término para que el ojo sea conducido hacia el interior de la pintura a través de intervalos espaciales de interés.

La mayoría de los temas, sin embargo, pueden llegar a ser muy interesantes si se

abordan con cuidado, pero hay que tener siempre en cuenta que pueden surgir problemas como los anteriormente citados.

SELECCIÓN

Se podría afirmar que la composición empieza incluso antes de plasmar algún trazo en el soporte. Es decir, la composición comienza en el momento que se decide desde qué ángulo se va a dibujar el

FORMAS ENTRE FIGURAS

▲ El dibujo a lápiz de Timothy Easton, titulado **El equipo de labradores**, conduce el ojo a través de una serie de intervalos espaciales fascinantes que se abren entre las figuras que trabajan y el arco que aparece entre los planos medios del dibujo. Esta

dirección se compensa gracias al camino que pasa por la izquierda, entre la serie de verticales, hacia el paisaje del fondo. Es importante observar que el artista ha creado un vínculo entre las figuras gracias a la utilización de una gama tonal parecida y por las posiciones de sus cuerpos.

ELEMENTOS CLAVE

▼ Sin duda alguna, el período y la ropa son los elementos clave de este dibujo; por lo tanto, Rosalind Cuthbert ha optado por trabajar sobre un fondo plano para destacar estos elementos de interés y por mantener el dibujo de las facciones de la cara lo más delicado posible.

tema, e incluso antes, cuando decidimos qué vamos a dibujar. Otro de los problemas al que deberemos hacer frente en esta fase de planificación previa es el referente a la porción del tema que vamos a registrar en el dibujo. Cabe decir en este punto que ningún dibujo registra todo lo que el artista ve. Por ello, la selección de los elementos clave y el descarte de

aquellos que son menos importantes forman una parte esencial de la composición. Esto quiere decir que a veces se eliminarán modelos enteros en la composición como, por ejemplo, un árbol o un automóvil. La cantidad de detalles que se recojan en el dibujo depende del tipo de composición que vayamos a plantear. Por ejemplo, cuando se dibuja la zona media de una paisaje y se realiza una descripción del mismo con formas amplias y simples, no podremos hacer una descripción detallada de las hierbas en esta zona. Si se ha decidido que el primer término del dibujo debe ser bastante sencillo para que la vista pueda encontrar los detalles importantes que se encuentran en los planos medios, conviene evitar a toda costa enriquecer el detalle de esta zona frontal.

Cuando decidamos qué se incluye y qué se omite en el dibujo, conviene tener en cuenta que ciertos modelos particulares, que en el conjunto del tema son accidentales, podrían desempeñar una función importante dentro de la composición. Un poste de telégrafos, por ejemplo, puede parecer totalmente fuera de contexto cuando se dibuja la vista de un pueblo; en cambio, puede ser de gran utilidad cuando necesitemos un acento vertical en la estructura. Conviene, por lo tanto, que siempre tengamos en cuenta tanto el dibujo como el tema y que pensemos en cómo puede

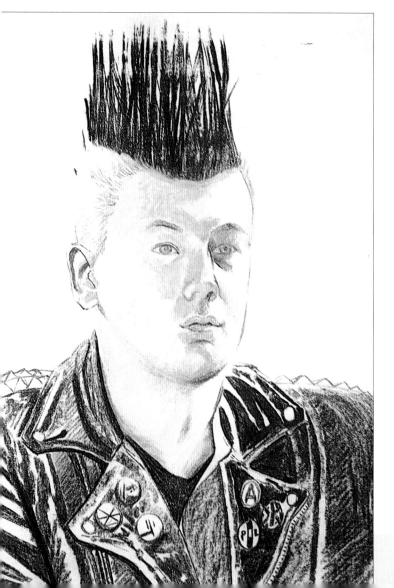

contribuir cada elemento en la elaboración de la composición.

Si le parece difícil tomar este tipo de decisiones, reduzca el tema a formas simples. Una vez que haya comprobado el modo de organización de estas formas en el plano bidimensional, se puede abordar el detalle para construir la composición gradualmente.

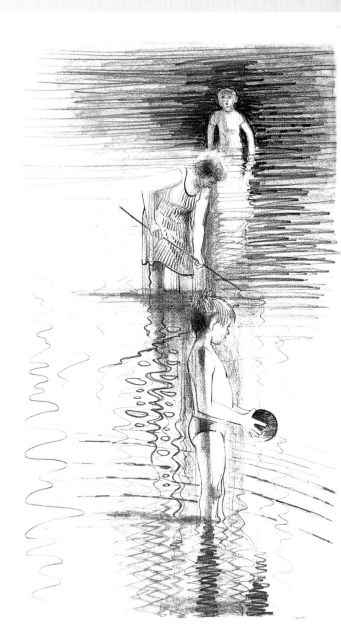

RITMO Y EQUILIBRIO

▲ Ray Mutimer ha desterrado todos los elementos que pudieran distraer al ojo en la percepción de la composición de este dibujo a lápiz. Las figuras, dispuestas una encima de la otra, crean una interesante vertical que encuentra su equilibrio en las líneas curvas y horizontales del agua y en las franjas diagonales del vestido de la figura central del grupo.

RECORTAR EL TEMA

Hasta mediados del siglo XIX, las convenciones de la composición determinaban que los elementos de interés central de una obra debían estar perfectamente encajados dentro del rectángulo del soporte. Ningún elemento vital podía quedar recortado por los extremos del dibujo o de la pintura. La llegada de la fotografía, sin embargo, trajo consigo grandes cambios en la concepción de la composición. Los fotógrafos recortan en ocasiones a las personas y a las cosas de un modo extraño, y los artistas empezaron a experimentar con sistemas de composición similares. Mediante la mutilación de un objeto o de una figura se podían obtener efectos muy dramáticos e interesantes. También otros efectos fotográficos, como mantener parte de la imagen desenfocada, resultaban muy interesantes para aumentar la sensación de profundidad y el dramatismo de la imagen.

Cuando una figura o un objeto quedan recortados por los extremos, se consigue que el espectador se sienta dentro de la escena, y algunas veces se logra transmitir la impresión de que la escena del cuadro se prolonga y tiene lugar fuera de la tela. Estos recursos pictóricos fueron descubiertos por los impresionistas y han sido ampliamente explotados por los artistas del siglo XX. Una parte del proceso de selección consiste en decidir dónde se situarán los límites del dibujo y de qué modo van a contener el tema. Y si se va a recortar un objeto o una figura, será preciso tener en cuenta cómo van a cortar los extremos del rectángulo, ya que de lo contrario la composición puede parecer casual y poco planeada.

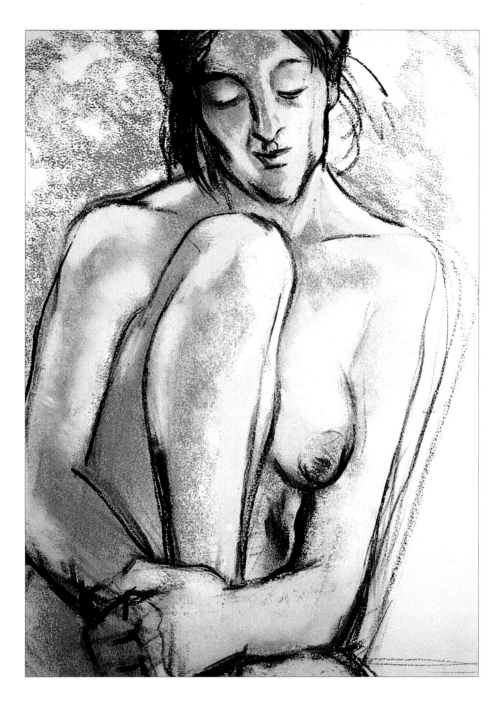

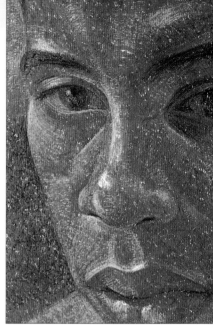

CABEZA EN PRIMER PLANO

▲ La forma de esta impactante composición a pastel de Robert Geoghegan, titulada **Estudio de una cabeza**, suele estar más asociada a la fotografía que al dibujo.

FIGURA EN PRIMER PLANO

◄ En este dibujo a pastel de Diana Constance, la artista ha elegido una vista frontal muy próxima para acentuar el interés de la composición. Las manos enlazadas y la rodilla elevada hacen que la composición tenga un aspecto acabado aunque se haya omitido buena parte de la figura.

El dibujo como método de descubrimiento

Una sentencia del escritor y crítico de arte británico John Berger resume la importancia del dibujo en unas pocas palabras: «La base de toda pintura y de toda escultura es el dibujo. Para el artista, dibujar es descubrir.»

Mediante la investigación continuada del mundo visual, el artista siempre encuentra cosas nuevas de las que hablar, por lo que el proceso de investigación se mantiene. El artista japonés Hokusai (1760-1849), que escribió acerca de esta investigación interminable, afirmó que todo lo que había producido hasta ese momento, cuando contaba con setenta y tres años, no tenía ninguna importancia. «A los setenta y tres años he aprendido un poco sobre la verdadera estructura de la naturaleza —escribió—. Por lo tanto, cuando tenga ochenta años habré progresado en ese conocimiento; a los noventa, penetraré en el misterio de las cosas; a los cien años habré alcanzado un estado maravilloso; y cuando tenga ciento diez años, cualquier cosa que haga, aunque sólo sea una mancha, estará llena de vida».

EL DIBUJO ABIERTO

Se puede empezar un dibujo sin tener ninguna noción preconcebida sobre lo que se incluirá en él, ni cuál va a ser el propósito último del dibujo. El ejemplo más claro de la técnica del dibujo abierto es el tramado u otras formas de dibujo espontáneo en las cuales el dibujo nace por sí mismo y se le permite desarrollarse por sí solo. En estos dibujos, los efectos casuales se explotan y se descartan cuando aparece alguno cuya capacidad de sugestión nos seduce más que la del anterior. También se puede dibujar partiendo de un modelo de referencia sin que por ello se pierdan las mismas posibilidades de descubrimiento que ofrece el método anterior. El tema se utilizará sólo como punto de partida; se permite que el dibujo desarrolle su carácter al dejar de comparar obra y modelo.

Existen, sin embargo, muchas otras técnicas de trabajo abierto con las que se pueden elaborar dibujos cuya referencia última es el mundo visual. Si un tema nos estimula o nos atrae, intentamos identificar aquello que crea esa excitación cuando lo dibujamos. También se puede empezar dibujando algo que no nos atrae especialmente, y buscar modos de organización de las formas y de los contornos que de repente nos intrigan.

Aunque se haya empezado a dibujar sin la intención de bucear en el subconsciente, surgirán descubrimientos

VINCENT VAN GOGH (1853-1890)

Paisaje cerca de Montmajour
Pluma de caña y tinta de color sepia, con toques de carboncillo negro
Van Gogh solía hacer dibujos de los temas que luego pintaba, aunque rara vez éstos se utilizaban como estudios preliminares para pinturas. Parece que los dibujos, a pesar de que en ellos se investigan las posibilidades que ofrece el tema, se consideraron como fines en sí mismos. El artista desarrolló un estilo de pintura de pincelada gruesa y cargada de óleo, y en sus dibujos se puede observar que ha usado trazos de pluma cortos como si estuviera ensayando los trazos de brocha que hacía cuando pintaba. Observe que los trazos de la pluma son mucho más largos en los planos cercanos del dibujo que en los planos distantes, una característica que ayuda a crear una sensación de profundidad. Ésta se ve acentuada por el dibujo detallado de las formas y texturas de los campos y árboles del primer plano. A pesar de su reducido tamaño, el pequeño tren y el caballo con carro, que viajan en direcciones opuestas, y las dos figuras pequeñas en la distancia son elementos muy importantes.

Quizás en un principio Van Gogh sólo pretendía dibujar los campos y los árboles, y sólo después descubrió que los detalles en la distancia media aportaban un elemento muy importante a la composición.

durante el dibujo. Empezaremos a dibujar seguros de lo que es esencial en el tema y de cómo queremos dibujarlo, pero no tendremos la misma certeza en lo que se refiere a la composición. Cuando intentamos decidir cuál es la mejor composición, descubrimos aspectos en el tema que son más interesantes que los que habíamos identificado antes.

DIBUJAR LO CONCRETO

Existen muchos dibujos que proporcionan descripciones muy elaboradas de una escena o de una persona, pero que no nos cuentan nada más. Un buen dibujo, sin embargo, siempre nos aportará más que una simple descripción del tema; en él se debe descubrir aquello que inquietaba al artista y cómo lo sentía. Cada ser humano es diferente, cada uno tiene una visión personal del mundo, y uno de los objetivos del dibujo es hacer que esta visión resulte comprensible.

Cuando se dibuja, conviene evitar hacer sólo una representación global. En realidad, uno debe concentrarse en los aspectos del tema que más le interesan. A veces serán cosas que no tienen un equivalente verbalizable, algo que sólo resulta reconocible cuando se ve en el dibujo. Esta búsqueda de lo concreto es lo que dará a sus dibujos la individualidad que hará sus trabajos fácilmente reconocibles.

EL DESCUBRIMIENTO DE UN LENGUAJE PERSONAL

Por lo general, el trabajo de los grandes artistas se reconoce inmediatamente. La razón es que, además de haber encontrado cosas nuevas de las que hablar, han hallado un modo nuevo de decirlas. También nosotros, a medida que vayamos dibujando más y más, descubriremos que desarrollamos un estilo particular. Esto no quiere decir que nuestros dibujos serán totalmente diferentes, pero sí que nuestra obra irá adquiriendo una personalidad distintiva.

146 ▷

**PAUL KLEE
(1879-1940)**

Klee elaboró unos cinco mil dibujos –quizás la producción gráfica más importante entre los artistas del siglo XX– que fue archivando en carpetas. Uno de los artistas más originales e imaginativos del siglo mantenía que el arte no reproduce cosas visibles, pero que el artista hace que las cosas se conviertan en analogías de la naturaleza. «Ahora me está mirando», decía sobre una obra en la que estaba trabajando. Asimismo, los títulos de muchas de sus obras están inspirados en las obras mismas. «Mi mano sólo es el instrumento de algún poder remoto», escribió.

**PABLO PICASSO
(1881-1973)**

Picasso es un artista esencial para cualquiera que esté interesado en el estudio del dibujo. Se ha dicho de él que «nadie ha cambiado tan radicalmente la naturaleza del arte». A lo largo de su extensa carrera artística, sus dibujos no dejaron de explorar el mundo en busca de nuevos temas y nuevas formas de expresión. Hay diferentes series de dibujos en las que un tema, como el de la tauromaquia o el de la relación artista-modelo, ha sido investigado de muchas formas diferentes. Aun cuando Picasso experimentaba formas extremas de pintura abstracta,

siempre volvía a retomar los dibujos de temática más realista.

BLOCS DE APUNTES DE LOS ARTISTAS

Allí donde mejor se ve que el dibujo es un proceso de investigación y descubrimiento es en los blocs de apuntes. Se han celebrado exposiciones de los blocs de apuntes de Picasso, y en muchos museos se exponen los blocs de apuntes de muchos artistas. También existen un buen número de publicaciones dedicadas a los apuntes porque este trabajo privado y personal es el que mejor refleja el carácter del artista, sus métodos de trabajo y las reacciones ante el mundo.

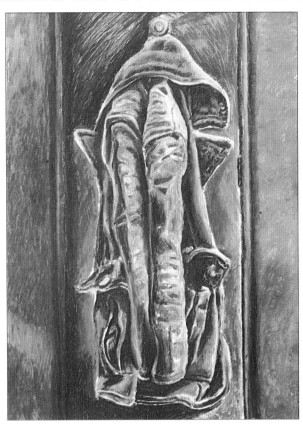

◀ Paul Bartlett
Pastel graso
Un modelo muy ordinario
ha inspirado este dibujo
sumamente impactante. Las
mangas de la chaqueta, que casi
parecen trompas de elefante,
han sido simplificadas a una
estructura contrastada de luces
y sombras que reproduce muy
bien el carácter duro y grueso
del material. Nótese que el
artista ha utilizado la barrita de
pastel para reseguir los pliegues
y las arrugas alrededor de las
mangas, del cuello y de los
bolsillos, creando de este
modo una ilusión de
tridimensionalidad.

A medida que la «caligrafía» de los dibujos se vaya
desarrollando, el modo de describir las cosas adquirirá
más personalidad. Esto se debe, en buena parte, a la
mayor fluidez que se habrá ido consiguiendo y a la
habilidad en la coordinación de cerebro, ojo y mano.

Sin embargo, a medida que adquirimos una mayor
soltura en el dibujo, también estamos más expuestos a
una serie de peligros. Uno de ellos es que nuestra obra se
vuelva amanerada, es decir, que aparezcan con frecuencia
las mismas formas, perfiles y efectos sin que tengan
una relación directa con la experiencia visual. Otro de
los peligros es que se desarrolle una buena resolución
superficial que a primera vista haga del dibujo un trabajo
razonable pero que observada con detenimiento presente
perfiles y formas muy parecidas y generalizadas. La mejor
manera de desarrollar un lenguaje personal sin caer en el

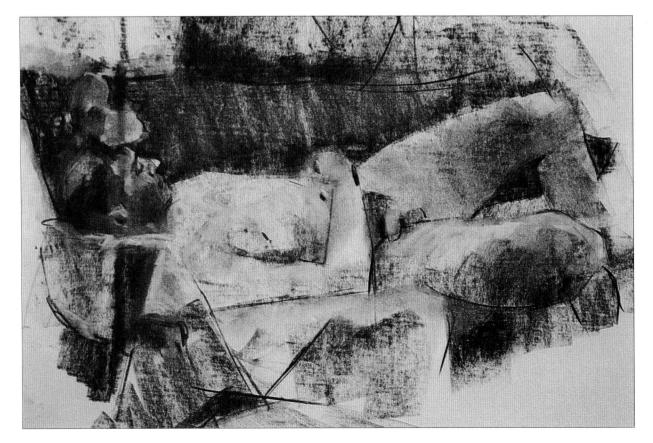

◀ Peter Willock
Carboncillo
Aunque el juego de luces es
un elemento importante del
trabajo, no estamos ante un
dibujo de figura convencional.
El interés primario del artista
ha sido el de explorar la figura
humana como si estuviera
compuesta por una serie de
planos y formas
semigeométricas relacionadas
con el entorno. Estas relaciones
han sido estudiadas con
detenimiento; se ha establecido
una relación entre la cabeza y el
entorno oscuro, mientras que
las formas angulosas en los
planos próximos se han
armonizado con el ángulo del
brazo de la figura.

amaneramiento y la superficialidad es la de buscar los elementos que hacen del tema algo singular. Este proceso puede ser descrito como el descubrimiento de aquello que no se ha apreciado a primera vista (es decir, se trata de encontrar lo extraordinario en lo ordinario).

Van Gogh puede servir de inspiración a cualquiera que quiera aprender a dibujar. Podemos afirmar que él mismo fue su maestro, y existen alrededor de mil seiscientos dibujos catalogados que demuestran su progreso y el desarrollo de su lenguaje personal en el dibujo. Incluso antes de que decidiera dedicarse sólo al arte ya dibujaba con avidez, y el dibujo fue lo que le sirvió de sostén durante muchos de los períodos de grandes dificultades emocionales que marcaron su existencia. «A pesar de todo –escribía en 1880–, volveré a levantarme: cogeré mi lápiz, que había dejado de lado porque había perdido el valor de continuar, y seguiré dibujando.»

Puesto que el dibujo es la forma más directa de recoger información visual, los dibujos de los artistas suelen revelar muchas más cosas que sus pinturas, dejan entrever su pensamiento y sus interpretaciones del mundo visual. Y los más interesantes suelen ser aquellos que han sido dibujados de un modo espontáneo y apresurado. Cuando se dibuja al aire libre, por ejemplo, hay que trabajar con mucha rapidez, y cuando se vuelven a mirar esos dibujos al cabo de un tiempo, se descubren cosas que no recordamos y que ni siquiera imaginábamos que pudiéramos dibujar. El dibujo no es sólo una buena manera de realizar descubrimientos en el mundo externo, sino también un medio para conocernos a nosotros mismos.

EL DIBUJO COMO INSPIRACIÓN

Aunque pueda parecer contradictorio, el dibujo puede ser una manera de descubrir cosas para dibujar. Si alguna vez nos encontramos sin ideas, lo mejor que se puede hacer es empezar a dibujar en cualquier lugar y cualquier cosa. El pintor francés Pierre Bonnard (1867-1947) fue un dibujante compulsivo. Se llevaba un lápiz y un pedazo de papel allí donde fuese, pero lo que más le fascinaba era encontrar nuevos temas (o cosas nuevas que decir sobre temas conocidos) en su entorno más inmediato. El catálogo de las obras que pintó mientras vivía en una sola casa revela que realizó setenta y cuatro cuadros del comedor y veintiuno del baño. Muchos de estos cuadros fueron desarrollados a partir de ideas que registró con mano ágil en su bloc de apuntes.

El dibujo puede revelar poderes imaginativos y creativos que no habíamos descubierto. Nos hace conscientes de la increíble riqueza de formas

▲ John Sprakes
Lápiz, carboncillo y tiza
El contraste entre las áreas de tono elaboradas con soltura y las líneas precisas trazadas con regla de este dibujo —un estudio para una gran pintura en acrílico— introduce una interesante tensión en la obra. La profundidad se ha conseguido mediante el uso de la perspectiva. Las líneas más oscuras y los tonos han sido reservados para la vitrina, rematada por la urna con gato que constituye el tema central de la pintura.

y estructuras tridimensionales que hay en todas partes (incluso en el entorno que, a primera vista, puede parecer el más aburrido). Realizar estos dibujos también nos hace más conscientes del trabajo llevado a cabo por otros artistas en sus obras y nos permite entender y apreciar lo que éstos han conseguido.

Dibujar detalles

**ALBRECHT DÜRER
(1471-1528)**

Estudio de rocas

Dibujo a pincel y acuarela
Resulta difícil encontrar a otro
artista en la historia del arte
que haya sido capaz de reunir
tanta información en tan poco
espacio. Las xilografías y los
grabados en cobre de Dürer
no suelen ser mayores de
15 x 10 cm, y sin embargo
contienen una cantidad
increíble de información —el
mortero quebrado que cubre
una pared, por ejemplo, o los
pájaros que anidan en las vigas
podridas de un tejado han sido
perfectamente observados
y plasmados en sus dibujos.
La paciencia con que se han
elaborado estos dibujos
también se manifiesta en los
hermosos trabajos que Dürer
dibujó directamente del natural,
alguno de los cuales, como el
estudio de un conejo, han
adquirido fama mundial. Este
paisaje, observado con mucho
detenimiento y realizado
durante un viaje a Italia, está
lleno de detalles. Sin embargo,
y a pesar de que la superficie
de las rocas, los árboles y las
plantas que crecen en ellas y el
juego de luces y sombras han
sido elaborados con la máxima
meticulosidad, estos detalles
sólo tienen una importancia
secundaria. El impacto inicial
viene dado por la forma
dramática e inusual de la
formación de rocas. Lo que nos
llama la atención cuando vemos
el dibujo es su poderosa forma
abstracta.

No existe ninguna regla que determine qué cantidad de detalles deben ser incluidos en un dibujo; eso depende del tipo de dibujo y de los intereses particulares del artista. Los dibujos que no aspiran a la categoría de obras autónomas, pero que han sido realizados para recoger algún tipo de información, suelen concentrarse en algún aspecto aislado del tema (el tono o la textura, por ejemplo). No obstante, y aunque sea exclusivamente el dibujo lo que el artista pretende desarrollar, no está obligado a elaborar fielmente los detalles del tema. El dibujo de una figura vista a contraluz, por ejemplo, recogerá muy pocos detalles de las características de la figura, ya que incluirlos alejaría el trabajo de su objetivo principal: representar una forma oscura cuya silueta se perfila contra un fondo muy luminoso. La decisión de cuánto detalle se incluye en el dibujo es parte importante del proceso de decidir qué se incluye y qué se ignora.

Hay, sin embargo, muchas personas a quienes resulta muy difícil tomar este tipo de decisiones, porque a medida que trabajan incluyen más y más detalles en la obra. A menudo, después de intentar dibujar cualquier cosa y de haber comprobado que esto sólo les había conducido a elaborar obras confusas y sobretrabajadas, estas personas se retraen y no continúan el dibujo justo cuando éste empieza a ser interesante.

LA UTILIZACIÓN CREATIVA DE LOS DETALLES

Los detalles no sólo sirven para decorar un dibujo. Si nuestra obra va a contener muchos detalles, éstos deben

servir a un propósito determinado. En ocasiones, y en especial durante el siglo XVII, la acumulación de detalles en un dibujo o una pintura era un vehículo para la demostración del virtuosismo del artista. Los pintores flamencos de naturalezas muertas y de flores utilizaban estos temas para hacer una demostración de su habilidad técnica (aunque, incluso entonces, el detalle era un elemento secundario dentro del esquema global de la composición de las pinturas, cuya planificación era muy cuidada). No obstante, los detalles en el dibujo se pueden utilizar para otros propósitos. Pueden atraer la atención del espectador hacia zonas determinadas del dibujo e introducir un elemento de contraste respecto de otras zonas de la obra tratadas con mayor simplicidad. En un paisaje, los detalles pueden ayudar a crear la sensación de espacio tridimensional mediante la elaboración más minuciosa de los modelos cercanos que los que se encuentran situados en los planos de fondo.

DETALLE E ILUSTRACIÓN

A menudo, la tendencia de los dibujos con mucha profusión de detalles ha sido la sátira o la crítica social. Este uso más ilustrativo del dibujo se puede apreciar especialmente bien en dos artistas que trabajaron a finales del siglo XVIII y principios del XIX: William Hogarth (1697-1764) y Thomas Rowlandson (1756-1827). Sus dibujos, que también grabaron en cobre para venderlos después como impresos, transmitían un mensaje de sesgo ideológico muy claro. En cierto sentido, se pretendía que estos dibujos fueran más apreciados por su contenido que por su valor estético, y estos artistas los cargaban de detalles para reforzar el mensaje. No debe extrañarnos, por lo tanto, que estas obras se dibujaran a pluma y se reprodujeran en grabado: las líneas incisivas son el mejor instrumento para realizar dibujos descriptivos.

DETALLES IMPLÍCITOS Y DETALLES EXPLÍCITOS

A pesar de lo que hemos dicho anteriormente, existen más formas de dibujar detalles: muchos dibujos de la más alta calidad que a primera vista parecen interpretaciones muy generales, aparecen como trabajos de gran detalle cuando se examinan con más detenimiento. Edgar Degas (1834-1917) es un excelente ejemplo de artista que domina con maestría este tipo de trabajos. Sus dibujos de la figura humana en carboncillo y pastel suelen dar la impresión de ser una brillante transcripción de los principales rasgos de una pose, y sólo cuando observamos el dibujo con detenimiento nos damos cuenta de la cantidad de detalles que en realidad contiene. Por ejemplo, la

otros artistas a estudiar

WILLIAM HOGARTH
(1697-1764)

Hogarth fue un pintor excelente, sobre todo como retratista, pero su fama —mientras vivió y también en la actualidad— se debe principalmente a sus excepcionales grabados satíricos. «Me he esforzado en tratar mis temas como lo haría un dramaturgo —escribió—. Mi cuadro es el escenario, y los hombres y las mujeres son los actores, quienes exhiben una pantomima mediante determinadas acciones y ciertos gestos.» Sus obras —las tres primeras fueron *Harlot's Progress, Rake's Progress* y *Marriage à la Mode*— están llenas de una información cuya organización tiene una calidad soberbia. Cada una de las historias morales está contada en una serie de dibujos, y aunque se puede apreciar cada obra en su conjunto, también hay que leerlos detalle por detalle porque contienen datos sobre personas, lugares y actitudes fascinantes y muy inteligentes.

EDGAR DEGAS
(1834-1917)

Como dibujante, Degas recibió una formación clásica y fue un gran admirador del dibujante clásico Ingres (1755-1814). También abrazó las ideas del Impresionismo, y la síntesis de las dos escuelas pictóricas le permitió elaborar algunos de los dibujos más originales e interesantes de la historia del arte. A partir de 1873, Degas se interesó por la pintura y el dibujo de mujeres que ejecutaban algún tipo de trabajo, mujeres que se vestían y se bañaban, bailarinas y artistas de cabaret. Existen algunos dibujos monumentales —la mayoría dibujados en carboncillo— de figuras en reposo, de contornos simples que contienen detalles muy bellos. Las cabezas, las manos y los pies, las estructuras de los huesos y de los músculos aparecen representadas sutilmente y en toda su belleza.

estructura de los huesos en los puños, en las rodillas y en los tobillos —puntos de articulación muy importantes que, con frecuencia, reciben un tratamiento muy negligente— aparece reproducida con una gran belleza. Aun así, Degas no deja que los detalles interfieran en lo que él considera las características más importantes de la pose.

ESCALA Y DETALLES

Una de las cosas que siempre se debe tener en cuenta cuando se dibujan detalles es que resulta muy fácil perder la noción de la justa proporción. Algunas veces esto se debe a un problema bastante común que ya hemos mencionado antes: cuando centramos nuestra atención en un solo aspecto del dibujo, solemos perder de vista el conjunto. Así, por ejemplo, se tiende a dibujar los ladrillos de un edificio demasiado grandes, sobre todo si están en primer plano; se trata de un error que destruye por completo la credibilidad de la estructura. Y si un modelo está a cierta distancia, por ejemplo un árbol en los planos medios, y se dibujan sus hojas demasiado grandes, también destruiremos la impresión de espacio en el dibujo.

151 ▷

DIFERENTES INTERPRETACIONES

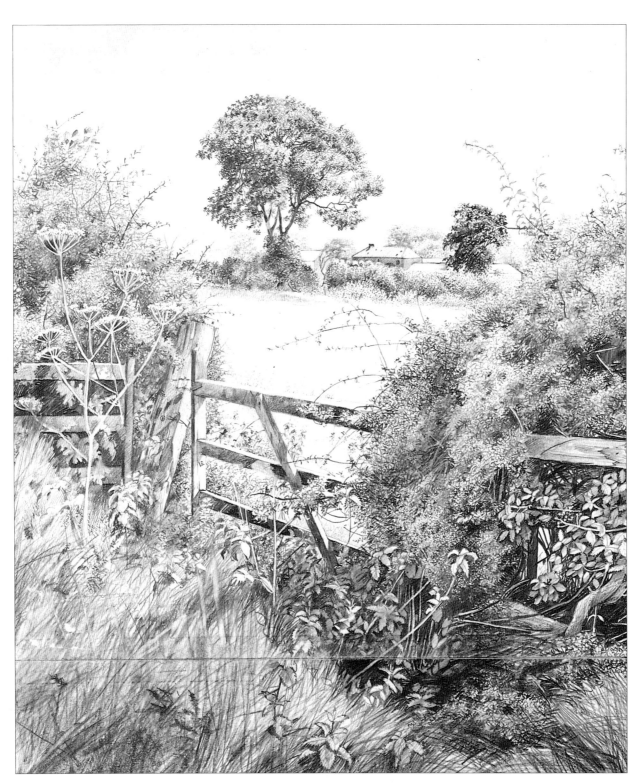

▶ Jean Canter
Lápiz y tiza blanca sobre papel de color
El papel se ha utilizado como tono medio, el lápiz como tono oscuro y la tiza blanca para iluminar las zonas más claras. Este método de trabajo ha permitido a la artista tener un margen más amplio para realizar la descripción detallada de las hojas, cada una de cuyas nerviaciones ha sido dibujada con absoluta fidelidad. Obsérvese la habilidad que demuestra la artista en el uso del sombreado para describir la curvatura de las hojas y para explicar su posición en el espacio tridimensional.

◀ Martin Taylor
Lápiz
Este dibujo contiene una profusión desconcertante de detalles que describen tanto las plantas y hierbas una por una como las diferentes texturas que poseen. La profundidad no ha sido sacrificada en aras del detalle. También se ha tenido buen cuidado de mantener correcta la escala de los detalles y de reservar los contrastes tonales para el primer plano.

los proyectos

PROYECTO 1
Un solo modelo
Para ejecutar este dibujo, en el que se debería incluir la mayor cantidad de información posible, se necesitará un modelo que tenga textura, forma y complejidad. Se puede escoger algún objeto poco común, por ejemplo un rollo de cuerda gruesa, colgada o tirada en el suelo, o una pieza de ropa cuya trama sea amplia, colgada o arrugada; no obstante, también se pueden dibujar cosas más sencillas y comunes como un ramo con hojas.

PROYECTO 2
Detalles arquitectónicos
Los temas arquitectónicos suelen plantear el problema de cuántos detalles debemos incluir en el dibujo. El tema para este dibujo puede ser un interior o un exterior. Una iglesia, por ejemplo, puede proporcionarnos una amplia gama de detalles arquitectónicos. Dibuje todo lo que vea –la obra de sillería, el enladrillado y las características arquitectónicas–, pero asegúrese de que estos detalles se añaden a una estructura básica bien construida.

PROYECTO 3
Una figura dentro de una habitación
En los dibujos de figura suele darse la tendencia a concentrarse sólo en la figura y abandonar el fondo a una simple insinuación. Para este dibujo se necesitará una figura vestida (también se puede dibujar un autorretrato), y habrá que procurar dibujar todo lo que se pueda ver, tanto en la figura como en el entorno. El fondo tendrá tanta importancia como la figura misma.

DESARROLLAR EL DIBUJO DE DETALLES
Realizar un dibujo muy detallado requiere, sobre todo, paciencia. Por otro lado, hay que estar seguro de que las formas básicas y las características principales del dibujo son correctas antes de empezar a introducir los detalles. Por regla general, para este tipo de dibujos se sigue un proceso aditivo mediante el cual se añade información visual hasta que se ha logrado crear la obra deseada. También deberá tenerse muy en cuenta el medio que se va a utilizar. Ya se han mencionado los dibujos a pluma, pero tanto los lápices como los lápices de colores son buenos medios para trabajar en obras de gran detalle.

◀ Rosalind Cuthbert
Lápiz
En este dibujo, un retrato titulado **Lynne se encuentra mal**, se puede observar una utilización muy poco usual del lápiz. El medio se ha utilizado no sólo para dar solidez al dibujo, sino también para describir el color a partir de gamas tonales. También en este caso, la cantidad de detalles distrae al espectador del impacto visual conjunto de la obra, impacto que en parte se debe a los fuertes contrastes de claros y oscuros y a la actitud y la intensidad de la expresión de la figura.

El dibujo de memoria

En cierto modo, cualquier dibujo es un dibujo hecho de memoria, ya que es imposible mirar el tema y el dibujo al mismo tiempo. Cuando se dibujan modelos, la información visual sólo debe retenerse en la memoria durante un segundo o dos, pero se sorprendería al comprobar la diferencia que hay en un dibujo cuando este segundo se alarga una fracción más de lo necesario.

Muchas personas se creen incapaces de dibujar nada que no tengan delante, pero la memoria visual puede ser entrenada para retener formas, tonos y colores. Este recurso es muy útil, ya que en ocasiones nos encontramos en la situación de no disponer de más información sobre el tema que la que nos pueda brindar nuestra memoria. Cuando se dibuja una figura o un animal en movimiento, lo que dibujamos es una fracción del movimiento que hemos retenido en la memoria. Si la memoria es lo bastante buena, se pueden añadir detalles al dibujo que en realidad no están en lo que vemos. Por ejemplo, cabe la posibilidad de que decidamos que la figura que trabajamos en el primer término de nuestro dibujo necesita un jardín o un parque en el fondo para mejorar el acabado.

ANÁLISIS

Ser capaz de memorizar alguna cosa de manera que se pueda dibujar a partir del recuerdo exige una capacidad de análisis consciente mucho mayor que cuando se dibuja directamente el modelo. La razón es que no se puede aplicar el mismo método de trabajo, consistente en avanzar mediante aciertos y errores en la resolución, que cuando tenemos el modelo directamente ante nosotros.

Si nos detenemos cinco minutos a observar detenidamente un modelo que pretendemos dibujar más adelante, no sólo tendremos que guardar un cierto número de imágenes en nuestra memoria, sino que habrá que organizarlas por orden de importancia. Cuando empecemos a dibujar, nos daremos cuenta de que, a pesar de que la ausencia del modelo nos previene de copiar detalles superficiales, nos resulta mucho más difícil establecer las relaciones tonales correctas y las formas con absoluta precisión.

UN DEBATE DEL SIGLO XIX

A mediados del siglo pasado tuvo lugar un gran debate sobre la importancia que tenía para el artista plástico la memoria visual. En París, que en aquella época era la capital mundial del arte, se había desarrollado una tradición académica que había dado cuerpo a un sistema de aprendizaje y a un lenguaje visual convencional.

JOSEPH MALLORD WILLIAM TURNER (1775-1851)

El lago de Ginebra y el Dent d'Oche
Acuarela
Turner fue un artista muy prolífico que a su muerte legó a la nación casi veinte mil dibujos y acuarelas. Su memoria visual fue excepcional; afirmaba poder recordar con exactitud el aspecto que tenía el cielo durante una tormenta que había presenciado mucho tiempo atrás. El testimonio de un pasajero de tren que fue testigo ocular relata que Turner sacó la cabeza de un tren parado y la mantuvo fuera en medio de la tormenta durante varios minutos. Esto lo hizo para fijar en su memoria una escena que más tarde recreó en su famosa pintura titulada *Lluvia, vapor y velocidad*.

A lo largo de toda su vida hizo apuntes rápidos a lápiz y pequeñas notas de color que le sirvieron de recordatorio. Esta acuarela es una página de su bloc de apuntes de Lausanne. John Ruskin, un colega suyo y escritor, describió el método de trabajo de Turner durante su viaje a Suiza: «Turner solía andar por la ciudad con un rollo de papel delgado en sus bolsillos, y hacía algunos breves esbozos en una o dos hojas de este papel. Eran apuntes muy rápidos de lo que quería recordar. Cuando por la noche se quedaba solo, completaba

La mayoría de los dibujos se hacían a partir de la figura, pero antes los estudiantes debían aprender la técnica del sombreado degradado haciendo copias de reproducciones en yeso de un conjunto estatuario clásico. Las proporciones y las simplificaciones clásicas aprendidas durante este proceso de aprendizaje se superponían entonces a los modelos vivientes que se dibujaban en las clases. Cuando un profesor corregía la obra de uno de sus alumnos, estas correcciones se hacían más para ajustar el dibujo a un ideal de belleza que para ajustarlos a lo que dictaba una observación detenida.

El bastión inexpugnable del academicismo, la École des Beaux-Arts en París, fue creada por el compromiso de Horace Lecoq de Boisbaudran cuando era director de la École Royale et Spéciale de Dessin. Lecoq describió el dibujo con las siguientes palabras: «mirar el modelo con los ojos, y mientras el modelo queda retenido en la memoria, la mano lo dibuja.» Empezó a entrenar la memoria desde que creyó observar que si se dejaba actuar en libertad, la memoria sólo almacenaba información superflua. Sus ejercicios de entrenamiento de la memoria fueron progresando desde los dibujos de modelos sencillos hasta los de figuras en movimiento, y trabajó tanto dentro del estudio como fuera. Él mismo mantenía que la flexibilidad de su modo de enseñar el dibujo estimulaba la invención.

Henri Fantin-Latour (1836-1904), muy conocido por sus exquisitas naturalezas muertas, fue discípulo de Lecoq, y puesto que Fantin-Latour era amigo de la mayoría de los artistas progresistas de su tiempo, las ideas de Lecoq se filtraron en los círculos impresionistas. Camille Pissarro (1830-1903), por ejemplo, aconsejaba a su hijo que por la noche dibujase de memoria aquello que había dibujado en el estudio de dibujo del natural durante el día. La idea subyacente que empezó a ganar adeptos era que la naturaleza misma proporcionaba informaciones no explícitas que la memoria debía filtrar antes de empezar a dibujar. Para citar a Pissarro, «Las observaciones que se recogen en la memoria tienen mucha más fuerza y originalidad que aquellas que se obtienen gracias a la observación directa de la naturaleza. El dibujo realizado de memoria tiene arte; será un dibujo que pertenece al artista».

155 ▷

los dibujos a lápiz rápidamente y añadía tanto color como era necesario para planear el futuro cuadro.

PAUL GAUGUIN
(1848-1903)

Gauguin fue otro defensor del trabajo a partir de la memoria. Afirmó que «es bueno que un artista joven tenga un modelo, pero mientras pinta debería correr una cortina, porque es mejor pintar de la memoria si se quiere que la obra sea realmente personal». El filtrado del mundo real a través de la memoria tenía mucha importancia para él, que recomendaba no copiar nunca directamente de la naturaleza. «El arte es una abstracción: conviene dibujar a partir de la naturaleza como si se hubiera soñado antes, y hay que reflexionar sobre la creación mientras se está trabajando.»

JAMES ABBOTT
McNEILL WHISTLER
(1834-1903)

Whistler, un americano que estudió pintura en París y vivió en Inglaterra, consiguió renombre tanto por sus grabados como por sus pinturas. Durante su amistad con el discípulo de Lecoq, Fantin-Latour, se embebió de la idea de trabajar a partir de la memoria, y describió su famosa serie de pinturas tituladas Nocturnos como pintadas a partir de «su mente y de sus pensamientos». Mantenía la idea de que lo que importaba en el dibujo (y en la pintura) no era el tema, sino la traducción que se había

hecho del mismo. Su obra más famosa –y muy popular– es un retrato de su madre titulado Composición en gris y negro.

WALTER RICHARD
SICKERT
(1860-1942)

Sickert recibió una gran influencia de Whistler y desarrolló una técnica similar a la del primero, consistente en eliminar del tema cualquier detalle innecesario. La mayoría de sus temas eran escenas de teatro e incidentes en los barrios más pobres de Londres, Venecia y Dieppe, generalmente protagonizados por figuras. Este pintor nunca pintó directamente del natural. Elaboraba sus pinturas a partir de dibujos y se basaba en lo que podía recordar, pero también con la ayuda de fotografías de periódicos y postales. Hizo muchos dibujos que, en muchas ocasiones, giraban en torno al mismo tema, aunque con pequeñas variaciones de uno a otro.

DIFERENTES INTERPRETACIONES

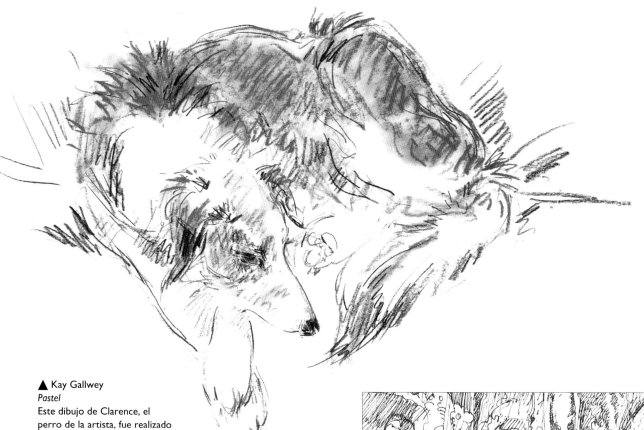

▶ Stephen Crowther
Pluma y gouache
Este poderoso y expresivo dibujo, titulado **Minero de Durham**, es un detalle de un estudio realizado en el bloc de apuntes del autor. Éste dibujó a partir del recuerdo y destinó la imagen a una litografía. El dibujo original del minero dentro de un carro de transporte mostraba parte del cuerpo del minero y de su entorno, pero el artista decidió más tarde aislar la cabeza y mostrar el dibujo tal como se reproduce en esta página.

▲ Kay Gallwey
Pastel
Este dibujo de Clarence, el perro de la artista, fue realizado bastantes años después de la muerte del animal, cuando él y su compañero felino, el Sr. Bill, se convirtieron en protagonistas de un libro infantil. Este dibujo demuestra una memoria de detalles nada despreciable; las proporciones, el color y la pose característica del perro han sido recreados con una gran belleza.

▶ Ian Simpson
Pluma y tinta
Este dibujo fantástico está basado en el interior de un teatro y, aunque no sea una recreación muy fiel, en el dibujo se logra crear una atmósfera muy característica. El dibujo de temas que guardamos en la memoria puede parecer, en principio, un propósito bastante aburrido, pero a veces tiene un efecto de liberación porque ofrece la ventaja de desligarnos de las limitaciones que impone la fidelidad más exacta al modelo y a las reglas de la perspectiva.

los proyectos

PROYECTO 1

Dibujar a partir del tacto

Esta técnica no puede, en rigor, ser definida como dibujo a partir de los datos de la memoria, pero sí es una variante muy interesante que puede servir como introducción a la técnica citada. Coja diferentes modelos pequeños y duros (un par de guijarros, un calzador y un par de tijeras), póngalos encima de una mesa y mírelos durante unos minutos. Intente fijar en la memoria sus posiciones en la mesa y las relaciones espaciales de uno a otro. Después ponga estos modelos dentro de una bolsa de algún material delgado pero opaco.

Haga un dibujo de este grupo de modelos tal como lo recuerda, pero tóquelos a través de la bolsa de vez en cuando para recordar su forma sin tener que mirarlos.

PROYECTO 2

Dibujar una cabeza de memoria

Recurra a alguien que pose para usted durante un tiempo máximo de cinco minutos, e intente memorizar las características y los rasgos de su cabeza (la forma de la cabeza, de la nariz, de los labios y de la barbilla). Después haga un dibujo lo más detallado posible a partir de lo que ha podido fijar en su memoria. Procure evitar que

se parezca a un dibujo de identificación policial, en los que cada rasgo de la persona parece haber sido recordado por separado. Cierre los ojos de vez en cuando e intente visualizar la cabeza que está dibujando.

AYUDAS PARA LA MEMORIA

En el plano teórico, es posible que la teoría de Pissarro sea cierta, pero seguramente se necesite un entrenamiento continuado de la memoria como el que propone Lecoq para que esta teoría pueda dar frutos. Lo cierto es que la mayoría de las personas hacen dibujos bastante vagos y poco definidos cuando dibujan a partir de lo que recuerdan. Normalmente encuentran dificultades para recordar los detalles importantes que definen, por lo que la representación se queda en un dibujo bastante indefinido.

De todos modos, la memoria nos puede ayudar mucho si se combina con la ejecución de notas y apuntes a modo de apoyo visual durante el trabajo. A veces, cuando resulta del todo imposible hacer un buen dibujo de una persona, de un lugar o de un suceso, unas pocas anotaciones rápidas pueden ayudarnos mucho en la ejecución de la pintura o el dibujo. Estas anotaciones pueden ser apuntes de los rasgos más característicos de una persona dibujados en una hoja del bloc y acompañados de algunas notas escritas. Muchos artistas desarrollan su propio lenguaje de apuntes rápidos que no tienen sentido para nadie más que para el propio artista; para él contienen una información que, combinada con la información que ha retenido en la memoria, puede servir para recrear la escena observada una vez abandonado el escenario. El simple hecho de dibujar una escena, por muy rápida e imprecisa que sea la forma de hacerlo, ayuda a memorizar esa escena de un modo más eficaz que si sólo se observara.

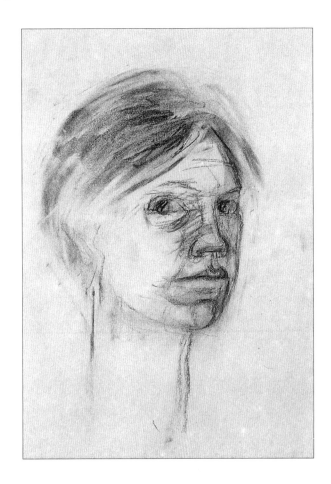

◀ Karen Raney
Carboncillo
Un autorretrato puede ser un buen punto de partida para hacer un dibujo de memoria. En tal caso, intente que el dibujo sea más convincente por las formas de la cabeza que por sus rasgos particulares. En este autorretrato, la artista ha empezado el trabajo definiendo las formas y los planos del rostro, por lo que el dibujo funciona como estructura tridimensional pero también como retrato convincente.

El dibujo del movimiento

Una de las características más importantes del mundo visual es que en él no hay nada totalmente estático. Nosotros mismos casi nunca estamos completamente parados, y en todas partes hay cosas naturales y cosas fabricadas por el hombre que están en continuo movimiento. Incluso cosas como las casas y las montañas, que aparentemente no se mueven nunca, tienen movimiento debido a las condiciones cambiantes de luz y al juego de luces y sombras. Hasta ahora, hemos tenido la oportunidad de tantear los problemas que presenta el dibujo del movimiento mediante los estudios de cielos de la lección quince y los dibujos de la figura en movimiento de la lección catorce. Gracias a esta experiencia previa, ya estamos familiarizados con algunas de las dificultades que presenta la observación y el dibujo del movimiento.

Siempre han existido dibujos en los que se ha plasmado el movimiento de modelos; de hecho, los primeros dibujos que conocemos, que fueron ejecutados unos quince mil años atrás, son petroglifos de animales en movimiento. A pesar de todo, el objetivo de la mayoría de los dibujos de objetos en movimiento es el de dejar constancia de una imagen estática, es decir, «congelar» el movimiento en algún momento más que mostrar el

movimiento mismo. Muchas veces, incluso esto ha resultado ser muy difícil, porque nuestros ojos se encuentran con grandes dificultades para retener un solo punto en un movimiento complejo, sobre todo cuando se trata de un movimiento rápido. El movimiento de las patas de un caballo al galope no llegó a ser identificado correctamente hasta que se inventó la fotografía; hasta entonces, los artistas habían dibujado las patas de estos animales en posiciones totalmente incorrectas.

Las secuencias de fotografías como las que hizo Eadweard Muybridge en los años setenta del siglo pasado no sólo mostraban cómo se movían realmente las patas de un caballo al trote, a medio galope o a galope tendido;

otros artistas a estudiar

AUGUSTE RODIN
(1840-1917)

Rodin, el escultor más célebre del siglo XIX, se opuso a la tradición académica en la escultura del mismo modo que los impresionistas lo hicieron en pintura. Además de él mismo, pintores como Delacroix y Degas se interesaron cada vez más por la posibilidad de representar la figura en movimiento, y sus dibujos de desnudos cuyo contorno es múltiple, a menudo ejecutados en línea y aguada, son un buen ejemplo de representación del movimiento y de la energía.

HONORÉ DAUMIER
(1808-1879)

El interés de los impresionistas por la figura en movimiento fue prefigurado por Daumier, pintor y dibujante de viñetas que hizo más de cuatro mil dibujos para periódicos, muchos de los cuales eran amargas sátiras políticas y sociales. Este artista desarrolló una admirable memoria visual que, unida a su trazo de líneas sueltas, daba a los dibujos un nervio y una vitalidad muy característicos. Su uso muy personal de la línea provocó que un crítico de su tiempo dijera que este artista «transformaba los músculos en trapos que colgaban de una estructura de huesos». Sin embargo, siempre intentó describir el movimiento, y en sus dibujos de jinetes, el haz de líneas se une para crear una vívida impresión de velocidad.

LEONARDO DA VINCI
(1452-1519)

**El diluvio, con Neptuno
y los dioses del viento**
Tiza negra, pluma y tinta
Leonardo fue uno de los artistas más grandes y más versátiles del Renacimiento. No sólo anticipó muchos desarrollos posteriores en arte, sino también descubrimientos que se llevaron a cabo más adelante en otros ámbitos, tales como la aeronáutica y la ingeniería militar.

De sus pinturas sólo han sobrevivido unas pocas, pero por fortuna, este artista ha dejado un legado de miles de dibujos que todavía en la actualidad siguen siendo motivo de inspiración de muchos artistas. Su dibujo sobre *El diluvio*, uno de la serie que explora las terribles fuerzas de la tierra, anticipa la poética de muchos artistas posteriores. Sobre todo el uso de la espiral es un recurso artístico que fue utilizado mucho más tarde por artistas tan diversos como Turner, Van Gogh y Victor Pasmore (*véase* página 170) para crear efectos dramáticos. El dibujo que reproducimos es, seguramente, producto de la imaginación, aunque sin duda está fundamentado en las experiencias personales de Leonardo. Es como si hubiese entendido que los efectos que producen la impresión de movimiento sólo se pueden describir con imágenes abstractas. Por lo tanto, para hacernos sentir el poderoso remolino formado por el viento y la violencia de los elementos, el artista ha utilizado imágenes abstractas. En este dibujo —realizado con tiza negra, pluma y tinta sobre papel gris— el artista no sólo ha trabajado con líneas para crear los efectos dramáticos; su uso del tono ayuda a introducir en el dibujo una calidad atmosférica y corpórea que se anticipa a las obras de los artistas expresionistas.

también demostró que una secuencia de imágenes que muestran un modelo que se mueve gradualmente de un punto hacia otro puede transmitir una impresión muy clara de movimiento. A partir de entonces, algunos artistas empezaron a experimentar con estos efectos en sus pinturas.

LÍNEA Y MOVIMIENTO

Existen varias maneras de describir el movimiento en dibujo. Las más evidentes quizá sean las que se pueden observar en las convenciones gráficas utilizadas en las tiras de cómic. En ellas, una figura con movimiento rápido se suele dibujar seguida por una serie de líneas de movimiento que indican que su cuerpo no es estático. Nuestros ojos siguen de forma espontánea las líneas direccionales trazadas con fuerza, y esto da a la línea el atributo del movimiento.

Por regla general, el movimiento en el dibujo se expresa principalmente con líneas y en parte por los gestos del artista, que trabaja con rapidez para intentar captar la imagen en movimiento. Muchos de los dibujos rápidos de hombres y caballos que Leonardo hizo en sus blocs de apuntes lo demuestran claramente (son algunos de los estudios de movimiento más bellos que jamás se hayan hecho).

La forma de utilizar la línea es muy importante. Hay movimientos que se describen mejor con una línea gruesa y vigorosa de pluma, o con líneas de pincel, mientras que otros se recrean mucho mejor con líneas arremolinadas trazadas con lápiz. Generalmente hay que sacrificar parte del realismo del dibujo si se quiere crear la ilusión de movimiento. La energía que contienen los trazos

158 ▷

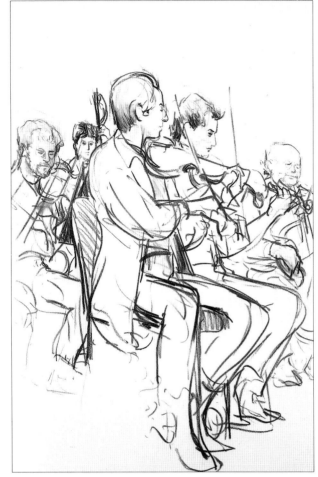

▼ Aubrey Phillips
Pastel
En **Picos de Sutherland**, el movimiento del viento y del mar se han descrito de una manera simple pero efectiva gracias al trabajo con trazos amplios y rápidos efectuados con el lado ancho de una barrita de pastel. Las formas de las nubes y la línea clara de la espuma de una ola en la arena transmiten perfectamente la sensación de un día ventoso y de mar picada.

arremolinados de la pluma, del lápiz o de cualquier otro instrumento de dibujo es mucho más importante para generar la ilusión de movimiento que una descripción realista de los detalles.

CONGELAR LA ACCIÓN

Al hacer un dibujo de un modelo en movimiento, se puede dibujar en diferentes posiciones mientras se mueve, tal como lo haría un animador de imágenes, o bien «congelar» la acción. Si se hace esto último, hay que tener muy en cuenta en qué momento se congela la acción. El dibujo suele ser más efectivo si se dibuja el instante inmediatamente anterior al momento más dramático de la acción y no el momento en que la acción ha llegado a ese punto. Por ejemplo, si se dibuja a un hombre que golpea sobre un yunque un trozo de metal con un martillo, el momento en el que el hombre sostiene el martillo elevado encima de su cabeza, justo antes de dejar caer el golpe, es el de mayor tensión; da una idea

◀ Elsie Dinsmore Popkin
Carboncillo
En el dibujo titulado **El festival de Mozart de Mostly**, la artista ha dibujado el retrato de cada uno de los músicos, pero la soltura con que han sido tratados los cuerpos y los instrumentos de los músicos convierten estos dibujos en retratos muy informales. Los fuertes ritmos del dibujo han sido creados con líneas ondulantes y con pequeñas zonas oscuras que salpican el dibujo.

PROYECTO 1
Formas del agua

El movimiento del agua puede ser plasmado de muchas maneras diferentes. Los dibujos pueden ser de línea o de gesto, y se debe poner especial énfasis en el movimiento arremolinado del agua cuando fluye por encima de las rocas, aunque también puede centrarse en la interrelación de formas en un río de aguas quietas que hemos alterado levemente. Conviene que se dibujen tantos tipos de movimiento de agua como sea posible, empezando por el agua que gotea desde un grifo para acabar con las olas que rompen en una playa o en un muelle. Intente dibujar agua con efectos dramáticos, como por ejemplo un salto de agua, para cuya descripción seguramente necesitará utilizar líneas rectas y vigorosas. También se debería probar el dibujo de efectos de diseño pautado, como el que se obtiene cuando se tira un guijarro a una charca.

PROYECTO 2
Gente en acción

Realice dibujos de gente que trabaja, tanto si lo hacen dentro de un edificio como en el exterior. Lo mejor es que se dibujen varias personas, pero si eso no fuera posible, se puede dibujar la misma figura repetidas veces. Es posible escoger hombres trabajando en la construcción de un edificio, nadadores, jugadores de tenis, bailarines o atletas durante los entrenamientos o en una carrera. Antes de empezar a dibujar, observe un buen rato las figuras e intente analizar aquellos aspectos de su actividad que mejor describan la acción.

mucho mejor del movimiento dramático que el instante en el que el martillo golpea el metal.

También hay que tener en cuenta que incluso el movimiento más leve afecta al cuerpo entero, ya sea éste humano o animal. El simple movimiento de poner un pie ante el otro cambia completamente la posición del torso. Algunas veces es mejor probar uno mismo el movimiento que se intenta dibujar para sentir los puntos dinámicos de la acción y aquellas partes del cuerpo que se mueven para compensar el movimiento y volver a establecer el equilibrio.

CAMBIAR EL PUNTO DE VISTA

Hasta ahora hemos trabajado suponiendo que el artista guarda una posición estática y con el modelo en movimiento. Cuando el artista se mueve y dibuja una secuencia de imágenes, se crea una sensación de movimiento diferente. Si estos dibujos se realizan uno al lado del otro, o se dibujan en papeles separados que después se unen, se crea una impresión de movimiento en el tiempo y una experiencia acumulativa del modelo. Como en algunos dibujos cubistas, a los que ya había hecho referencia en el capítulo de la perspectiva (*véase* página 64), los dibujos realizados a partir de diferentes puntos de vista se pueden superponer para obtener muchas vistas en un solo dibujo.

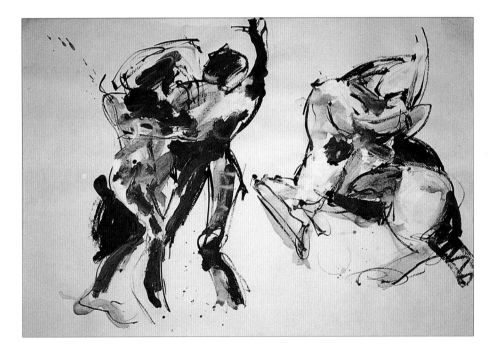

▲ Paul Powis
Tinta y gouache
A menudo, el movimiento en un dibujo se logra mediante el uso de una línea trazada con rapidez y vigor. En este dibujo, sin embargo, las zonas de tono oscuro y las de tono claro tienen la misma importancia que la línea para crear la impresión de movimiento. Estas manchas añaden interés al dibujo porque hacen que la vista recorra la obra de un lado a otro.

Dibujar un retrato

Normalmente asociamos la palabra «parecido» con «retrato», pero hacer una representación que sea inmediatamente reconocible puede tener como tema cualquier cosa. Puesto que el retrato es el tema central de esta lección, también se hablará de cómo se crean imágenes reconocibles de otros temas.

Quizá lo que caracteriza a todas las buenas obras de arte es que son totalmente convincentes. Lo mismo sucede con una buena obra de teatro o un buen libro. Conforme se desarrolla la trama, tanto la historia como los personajes se convierten en cosas realmente convincentes debido a que el autor ha recreado un mundo al que nosotros accedemos. Del mismo modo, un artista puede crear una obra realmente convincente. Uno de mis ejemplos favoritos es la obra de Anthony van Dyck (1599-1641) titulada *Cornelius van der Geest*, expuesta en la National Gallery de Londres. El modelo nos mira desde la tela; sus ojos son un poco lacrimosos y sus labios húmedos; personalmente no tengo ninguna duda de que este retrato refleja exactamente el rostro de ese hombre. A primera vista puede parecer tonto decir esto, porque no hay ninguna posibilidad de saber qué aspecto tenía esa persona, muerta desde hace mucho tiempo; sin embargo, a pesar de todo, estoy totalmente convencido de que conozco a Cornelius van der Geest y de que si le viera en la calle, le reconocería de inmediato.

En la mayoría de las caricaturas se identifica y se exagera algún rasgo muy distintivo del individuo –una nariz muy particular, cejas muy pobladas u orejas muy largas–, y se convierte en la característica central del dibujo, dejando de lado la mayor parte de los demás rasgos de la persona. La selección de una característica distintiva de una persona, aunque no de un modo tan exagerado, tiene una función muy importante cuando se quiere obtener un parecido, y habrá que observar qué rasgos son los más obvios, qué forma tiene la cabeza, etc. Los estudiantes, en su mayoría, creen que para dibujar un retrato hay que llenar el dibujo de muchos detalles –las cejas y las pestañas, así como los hollitos en las comisuras de la boca–, pero rara vez es éste el caso, sino todo lo contrario: a menudo, los detalles innecesarios sólo alejan el retrato de su modelo en lugar de hacerlo más parecido.

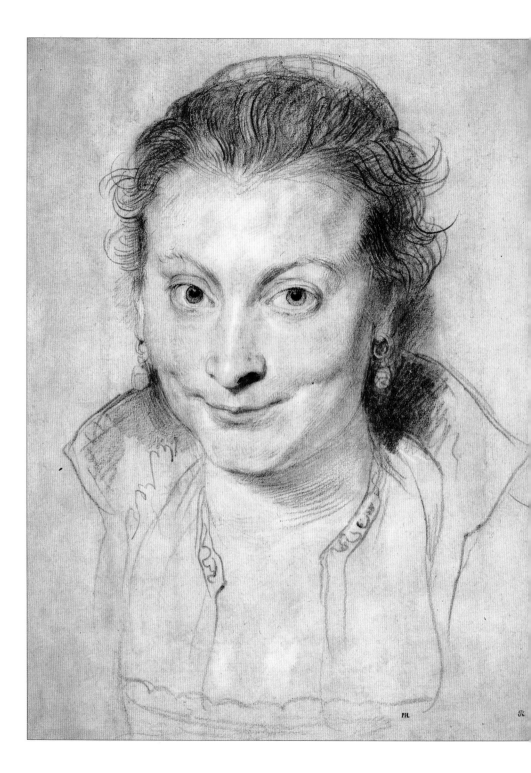

SIR PETER PAUL RUBENS
(1577-1640)

Retrato de Isabella Brandt

Tiza blanca, roja y negra y aguada marrón claro con algunos trazos de pluma

Rubens, pintor de corte y diplomático, nombrado caballero por Carlos I, fue, probablemente, el pintor con más éxito en la historia de la pintura. El joven Van Dyck trabajó en el taller de Rubens, en el que un ejército de asistentes le ayudaban a satisfacer la avalancha de encargos que su fama le hacía llegar. La mayoría de los dibujos fueron ejecutados en un estilo rimbombante, pero este retrato de su primera esposa se dibujó modelando con delicadeza los rasgos y poniendo gran atención a los detalles.

A pesar de su sencillez, la ejecución del dibujo es muy suelta. Los ojos, el cabello y la ropa sólo aparecen esbozados. Obsérvese que Rubens ha situado la modelo de manera que la luz la ilumina desde un punto alto a la izquierda, revelando así la estructura de la cabeza.

MARY CASSATT
(1844-1926)

Cassatt, artista americana que se afincó en París e hizo amistad con Manet y Degas, expuso en las Exposiciones Impresionistas entre 1879 y 1886. Hizo algunos hermosos dibujos y pinturas de escenas domésticas que en su mayoría son retratos informales. Los niños, igual que los animales, son temas que se suelen tratar con mucho sentimentalismo, pero los dibujos de madres con sus hijos que hizo Cassatt son tiernos sin llegar a ser sentimentales.

SIR STANLEY SPENCER
(1891-1959)

Muchos de los dibujos y pinturas de Spencer pueden calificarse como retratos informales. Este pintor introdujo en sus pinturas religiosas gente reconocible. También elaboró retratos formales, cuidadosamente observados y hábilmente simplificados, e hizo muchos «retratos» de paisajes y casas que se encontraban en las cercanías de Cookham, en Berkshire, donde vivió la mayor parte de su vida. Sus dibujos, que combinan un fuerte sentido de la estructura con una representación tridimensional muy estilizada, demuestran que tenía un buen ojo para los detalles poco corrientes y una gran habilidad técnica.

DAVID HOCKNEY
(n. 1937)

En los años setenta, en un momento en el que la pintura abstracta y el arte conceptual se consideraban las únicas formas de arte dignas de ejercerse, Hockney fue uno de los pocos artistas que nadó contra esta poderosísima corriente y se dedicó a promover el arte figurativo. Este artista es un dibujante excelente, y muchas de sus obras más brillantes son retratos informales y espontáneos de sus amigos. Entre sus obras también se encuentran retratos más formales, incluyendo dibujos de sus padres y retratos de gente y edificios, que fueron realizados con la ayuda de fotografías.

▲ El sutil y delicado modelado alrededor de la boca, de la nariz y de los ojos crea una impresión de las formas y de los planos totalmente convincente.

LA REPRESENTACIÓN DE UN LUGAR

Cuando dibujamos un paisaje o una escena urbana, rara vez nos preocupamos tanto por obtener algún tipo de parecido como cuando dibujamos una persona. Y tampoco reparamos en que todas las cosas que debemos tener en cuenta cuando dibujamos un retrato tienen la misma importancia cuando se trabaja en otros temas, tales como un paisaje o una naturaleza muerta.

No todas las descripciones de personas tienen como finalidad hacer reconocible al retratado; puede que lo que hacen esas personas sea más importante que saber quiénes son. Del mismo modo, no todos los dibujos de paisaje pretenden retratar un lugar determinado. Quizás una de las mayores ventajas que ofrece el dibujo de paisajes es que se pueden reunir diferentes experiencias obtenidas a partir de un paisaje para expresar una sensación del lugar más que una descripción fiel del

162 ▷

DIFERENTES INTERPRETACIONES

mismo. Y cuando se dibuja una vista determinada, se puede tratar el tema del mismo modo que se trataría un retrato de persona, es decir, se pueden exagerar determinados rasgos sobresalientes del paisaje e ignorar otros, aunque el dibujo sólo será convincente si transmite una clara impresión del lugar (en cierto modo, el equivalente del parecido con el modelo en un retrato).

DIFERENTES TIPOS DE RETRATOS

Hay muchos otros tipos diferentes de retrato: por ejemplo, no existe ninguna razón por la cual no se puedan dibujar retratos de animales domésticos (cuando éstos forman parte de lo que nos rodea, suelen ser considerados como personas). Son modelos bastante difíciles de retratar porque no pueden estar quietos durante mucho tiempo; además, sus formas y sus perfiles suelen estar desdibujados por el pelaje o por el plumaje. Por otro lado, y por desgracia, la mayoría de los retratos de animales que se pueden ver –y que quizá, de una manera inconsciente, intentamos imitar–, incluso los buenos dibujos de animales que se han hecho a lo largo de la

164 ▷

▲ Joan Elliott Bates
Pluma y aguada
En este dibujo, titulado **Frigiliana**, la artista ha producido un retrato muy convincente de la pequeña ciudad rodeada de colinas. A pesar de la simplificación, todos los ingredientes de la ciudad y de su entorno están incluidos. La dibujante ha logrado transmitirnos una clara sensación de lugar. Hay edificios que, a pesar de la simplificación, son claramente reconocibles, así como las formas en el sendero de roca y los animales que hay en los campos.

◄ Christopher Chamberlain
Pluma y tinta
En esta obra, titulada **Cerca de Stoke en Trent**, se han trazado diferentes tipos de líneas para describir las texturas de las piedras del pavimento, de las paredes y de las duras y oscuras estructuras de los pilones del tendido eléctrico. El artista ha puesto el acento en las características significativas de un tema que, en opinión de algunos, podría resultar muy mundano, pero en el que nos muestra lo interesante que puede ser. Este dibujo fue realizado como referencia para una pintura y, por eso, contiene muchas notas escritas sobre los colores.

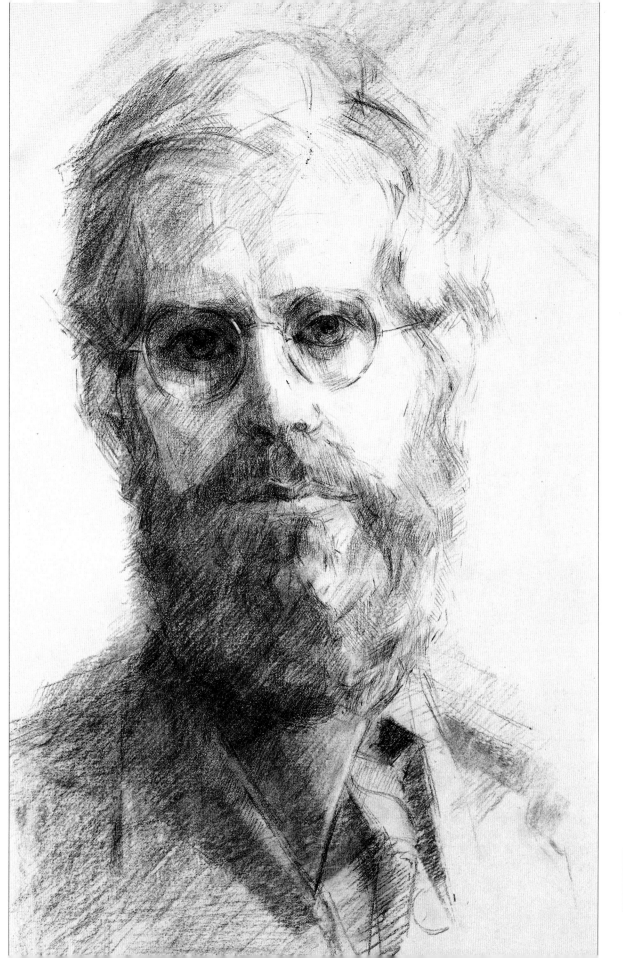

◀ Richard Wills
Carboncillo
Este dibujo de una cabeza, tan bien observado, es totalmente convincente a pesar de que no conocemos al modelo. Los ojos penetrantes detrás de las gafas, la boca asimétrica y el cuello de la camisa y la corbata ligeramente desordenados demuestran que el artista ha buscado aquellas características que revelan la personalidad del modelo. El sombreado se ha realizado mediante el uso de una trama sensible (en algunas zonas se observan tramas cruzadas), un recurso que llena el dibujo de una calmada vitalidad.

historia del arte, se caracterizan por un empalagoso sentimentalismo. Si se puede evitar esta trampa, intente hacer un retrato de su animal doméstico. Busque los rasgos importantes del animal del mismo modo que lo haría si dibujara una persona. Sin embargo, en este caso se tratará de buscar los colores, las texturas y las posturas típicas de nuestro amigo, y no los rasgos faciales típicos.

Aparte de animales y personas, los edificios son, por tradición, el otro de los temas corrientes en el dibujo de retratos. A partir del siglo XVI, los terratenientes ricos tenían pinturas en las que se retrataban sus casas, y en tiempos más recientes, esta idea se ha extendido a los edificios comerciales. No es raro que los arquitectos

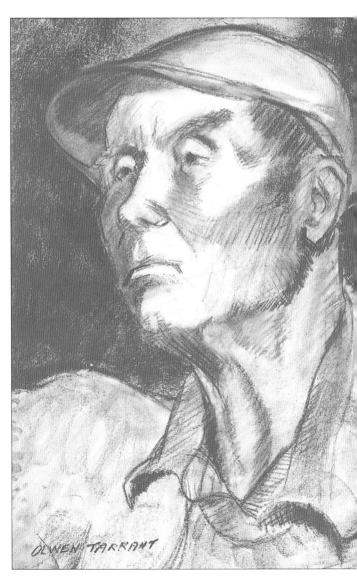

▲ Eric Brown
Carboncillo
La silueta distintiva y el tamaño de la torre de este famoso edificio londinense –la estación de St. Pancras– lo hacen inmediatamente reconocible. A pesar de que **Kings Cross**

y la estación de St. Pancras no es un dibujo arquitectónico, funciona perfectamente como retrato porque todas las proporciones del gótico victoriano del edificio están contenidas en el dibujo.

▶ Olwen Tarrant
Tiza Conté
En este expresivo dibujo, en el que el artista consigue crear atmósfera a la vez que describe muy bien los rasgos del modelo, se ha simplificado la cabeza en dos tonos principales, y se ha utilizado un tercer tono más oscuro para el fondo.

encarguen dibujos y pinturas de sus edificios, no como simple representación arquitectónica, sino de la manera selectiva que se hacen los retratos.

FOTOGRAFÍA *VERSUS* PINTURA

Normalmente relacionamos el parecido de un retrato con alguien que conocemos ahora y cuyo aspecto nos es familiar y no con alguien que vivió en un pasado muy lejano. Pueden ser individuos que conocemos personalmente o personalidades famosas que hemos visto en imágenes de televisión o de cine, y el retrato, en estos casos, suele ser una fotografía. Éstas, aunque retratan a la persona de un modo objetivo y, en cierto modo, muy fiel, no suelen ser del todo satisfactorias como retrato auténtico. Existen, desde luego, muchos retratos fotográficos muy buenos en los que la iluminación se ha enfocado de modo que se destaque algún rasgo característico del modelo, pero la tradición del retrato a lápiz o al óleo sigue viva a pesar de la fotografía porque es capaz de caracterizar una persona de un modo que la fotografía rara vez consigue.

LA IDENTIFICACIÓN DE CARACTERÍSTICAS

Las caricaturas nos pueden enseñar algunas cosas acerca de cómo se obtienen parecidos. La palabra *cartoon* (en italiano significa hoja grande de papel) se refería originalmente a un dibujo de tamaño natural para una pintura o un tapiz, completo y acabado para ser transferido a la superficie de trabajo. La palabra todavía se usa en este sentido, pero para la mayoría de las personas, las caricaturas son los dibujos satíricos o humorísticos que aparecen en las revistas y periódicos. Estos dibujos suelen reflejar a alguna persona bien conocida por el público, y lo que resulta más sorprendente es que a pesar de que el dibujo no se parece en absoluto a la persona retratada, ésta es inmediatamente reconocida. No son convincentes del mismo modo que lo sería un gran retrato, ya sea dibujado o pintado, y no sugieren nada si no se está familiarizado con el aspecto real de la persona a la que representan. Y, sin embargo, consiguen cierto tipo de parecido, a menudo con una sorprendente economía de medios.

PROYECTO I
Un retrato dentro de un marco
Aunque el parecido de un retrato depende, fundamentalmente, de la correcta selección de aquellos rasgos particulares que parecen ser únicos en el modelo, un buen retrato también debería decir algo acerca del carácter de aquél. Un retrato puede adquirir una dimensión especial si se introducen en él referencias al trabajo o a los intereses que ocupan a la persona y si se sitúa al modelo en un entorno adecuado. Un jardinero debería ser retratado con su jardín o el invernadero como fondo, por ejemplo, y un escritor, dentro de un estudio lleno de estantes con libros. Haga un retrato que describa todo lo que sea posible dibujar acerca de la personalidad del modelo.

PROYECTO 2
Un lugar determinado
Escoja como tema de su retrato un edificio o alguna escena de la que usted crea que puede dibujar un retrato —podría ser la propia casa o un árbol aislado en un parque. Recuerde que el éxito de un retrato depende más de la selección que se haga que de la cantidad de detalles que se introduzcan. A medida que se dibuja, hay que intentar descubrir las características más destacables, y debemos estar preparados para exagerarlas o acentuarlas con el fin de que el modelo sea reconocible como tal casa o tal árbol.

◄ Kay Gallwey
Pastel negro
La característica dominante de este dibujo es el cabello, dibujado con líneas largas y serpenteantes; sin embargo, no se han olvidado los demás rasgos de la figura. Los ojos y la boca aparecen dibujados con un considerable detallismo, y las sombras y luces reflejadas se han utilizado para modelar las formas de la nariz y del mentón.

DIFERENTES INTERPRETACIONES

165

El dibujo imaginativo

El dibujo es la forma de comunicación más directa a que puede acceder un artista, y a través de él es posible liberar la imaginación y realizar dibujos de un mundo interior. El público en general cree que el artista trabaja sólo a partir de su imaginación, pero en realidad la mayoría de los artistas, incluso aquellos cuya obra es abstracta, suelen trabajar a partir de la experiencia directa del mundo visual externo. Para algunos, no obstante, el paisaje interior proporciona una vista fascinante, y es, ciertamente, un terreno que vale la pena explorar.

Durante el período que va desde mediados del siglo XVIII hasta mediados del siglo XIX, un período también llamado la «era romántica», muchos artistas utilizaron la imaginación como fuente de inspiración. Hasta cierto punto, esta actitud fue una reacción a los descubrimientos científicos del momento, que intentaban explicar de un modo racional aquello que hasta entonces pertenecía al dominio de lo mágico y lo misterioso. En el siglo XX también se han dado algunos períodos durante los cuales determinados artistas se han distanciado de la lógica y de la razón y han afirmado que, a pesar de que hay muchas cosas que la ciencia puede explicar, ésta no es capaz de racionalizarlo todo. ¿Por qué, por ejemplo, sueñan las personas? ¿Cómo se puede explicar lo sobrenatural?

LA VISIÓN INTERIOR

Sobre los poderes visionarios del artista William Blake se cuentan muchas historias interesantes. Igual que muchos artistas del siglo XVIII, Blake –junto con otro artista, John Varley– se interesó por las ciencias ocultas y asistió a sesiones de espiritismo. En estas sesiones Blake vio y dibujó caracteres de la historia y del mito. Estos dibujos recibieron el nombre de *Visionary Heads*. Varley dijo que él no había visto nada, pero que estaba convencido de la autenticidad de las visiones de Blake. Este último describió la imaginación como el «mundo de la eternidad; es el lecho divino al que todos volveremos después de la muerte del cuerpo vegetal». También equiparó la imaginación con el alma, y mantenía que la mente tenía que ser receptiva para que una persona pudiera ver a través de los ojos del alma.

La visión del artista a través de estos ojos del alma, sin embargo, no tiene que ser necesariamente romántica, incluso puede ser decididamente desagradable, tal como suelen ser los sueños. El gran pintor español Francisco de Goya dibujó las criaturas

SAMUEL PALMER
(1805-1881)

Animal imaginario
Pluma, tinta y acuarela
Al lado de los paisajes
de visiones, en los blocs de
apuntes de Palmer también
se pueden encontrar dibujos
de santos y de ángeles, bosques
misteriosos, árboles con nudos
extraños y figuras espantosas.
En ellos también se representan
criaturas peculiares, como la
que se reproduce en la página
anterior, que forma parte
de los dibujos de un bloc de
apuntes que data de 1824. Esta
criatura un poco cómica está
dibujada con mucha soltura en
el típico estilo de Palmer: una
línea de pluma muy firme para
el contorno y la forma
tridimensional sugerida por la

textura, además de un dibujo
muy cuidado de formas
superpuestas. Este animal, a
pesar de que sus formas son
convincentes, es totalmente
imaginario. Por su apariencia
podría ser en parte mula y en
parte camello.

El bloc de apuntes del que
proviene este dibujo forma
parte de los dos únicos que se
han conservado. Inicialmente
Palmer dejó veinte cuadernos,
pero su hijo, antes de emigrar a
Canadá, quemó la mayor parte.
A pesar de que Samuel Palmer
dio un gran valor a estos
apuntes, el hijo pensó que los
blocs sólo contenían «dibujos
menores, borrones y apuntes».

otros artistas a estudiar

WILLIAM BLAKE
(1757-1827)

Poeta y uno de los artistas
más originales de su tiempo,
los dibujos y los grabados
de Blake son realmente
sensacionales. A pesar de que
en vida su obra sólo era
conocida por un pequeño
grupo de admiradores, su
genio empezó a reconocerse
durante la segunda mitad del
siglo XIX. Las ideas que
muchas personas tienen sobre
el cielo y el infierno se
derivan directamente de
las representaciones que
de ellos hizo en sus obras.
El grado de realidad de
las visiones que inspiraron
los dibujos reunidos bajo el
nombre de *Visionary Heads* ha
sido cuestionado desde que
Blake los dibujó. ¿Realmente
vio las personas que dibujó?
¿Son imaginarias? ¿Podría
haber engañado a Varley? ¿Era

un demente? Sea cual sea la
verdad, estos dibujos se
cuentan entre los más
inusuales e imaginativos
de su producción.

FRANCISCO DE GOYA
(1741-1825)

A finales del siglo XVIII, Goya
era el pintor de retratos más
popular de España y primer
pintor de la corte a pesar de
que en sus cuadros describió
a los componentes de la
familia real como groseros,
estúpidos y arrogantes.
Paralelamente a su carrera
como retratista, también se le
encargaron dibujos y grabados
muy imaginativos. En
determinado momento de
su vida, los demonios que
atormentaban la mente de
Goya empezaron a parecerle
reales y poblaron muchos
dibujos y pinturas del artista.
En estas obras representó

criaturas horribles y escenas
terroríficas. Goya estaba cada
vez más dominado por su
imaginación. A esa situación
se vino a sumar una grave
enfermedad que le causó
sordera y le hizo todavía más
introspectivo. Y, llegado a su
vejez, Goya produjo las obras
más desconcertantes de su
producción, una serie de
murales en su propia casa (las
Pinturas Negras), en los cuales
su imaginación creó imágenes
muy violentas.

horribles que plagaban su mente, y los dibujos
realizados por el artista de origen suizo Henry Fuseli
(1741-1825), realizados entre finales del siglo XVIII
y principios del siglo XIX, son todavía hoy
impresionantes. Los ejemplos más típicos son escenas
de aspecto malévolo, mujeres amenazantes, que revelan
muy claramente la fascinación que sentía este artista
por las zonas más oscuras de la mente.

EL MUNDO IDEAL

La imaginación en arte ha hecho que algunos artistas
se olvidaran de los temas mundanos del presente y se
refugiaran en el mundo idealizado del pasado. Los temas
de este arte se basaban en anécdotas históricas, sobre
todo del período medieval, aunque esta celebración del
mundo medieval tenía muy poco en común con la realidad
histórica; los artistas tendían a representar en ese pasado
el presente que hubieran querido vivir.

Samuel Palmer también recreó un mundo idealizado,
pero uno que no estaba situado en un pasado lejano.
Pintor paisajista, conoció a Blake en 1824 y se convirtió
en uno de sus seguidores. Cuando contaba con poco más
de veinte años, dibujó los paisajes alrededor de Shoreham,

en Kent, donde había vivido, cargado de simbolismos
cristianos. La obra más típica de Palmer representa la
fusión entre la naturaleza, Dios y la adoración. Sus
primeros dibujos estaban basados en la naturaleza, pero
una naturaleza transformada por la imaginación en un
escenario inglés onírico e idealizado. Estos dibujos
reflejaban un mundo que Palmer hubiera querido real.
En él, las ovejas pastan en colinas perfectamente
redondeadas; hay arco iris, estrellas relucientes y soles
refulgentes, algunas veces pintados en oro. Por desgracia,
el sentimiento «infantil y primitivo» por el paisaje –como
él lo llamaba– fue palideciendo y su obra se hizo más
convencional.

LA MEMORIA Y EL SUBCONSCIENTE

Hasta principios del presente siglo, el tema de un dibujo
o una pintura era lo más importante. Los impresionistas
sorprendieron al público pintando escenas que se
consideraban demasiado mundanas y, por lo tanto, poco
adecuadas para el arte. Artistas como Paul Klee (1879-
1940) lo llevaron todavía un paso más allá y pintaron sin
tema alguno.

168 ▷

DIFERENTES INTERPRETACIONES

▼ Paul Powis
Grafito sobre cartón
Este dibujo no es, como bien se puede comprobar, una obra imaginaria; es un detalle de las esculturas que adornan el Albert Memorial en Londres. Debido a que las máscaras y las figuras aparecen dibujadas fuera de su contexto, la primera cosa que nos salta a la vista es la extraña diferencia de escala, que crea un efecto onírico, casi amenazante.

Klee describió el dibujo como «un viaje con la línea», y su arte, en el que dejaba rienda suelta a su fantasía, le permitía realizar trazos en el papel que eventualmente le sugerían algún tema real o imaginario. Este pintor estaba convencido de que tales imágenes eran más reales y más fieles a la naturaleza que cualquier dibujo basado en un modelo real.

Los escritos de Sigmund Freud impresionaron profundamente a los artistas surrealistas, e intentaron, en los años veinte de este siglo, crear algo más real que la realidad misma. Freud había revelado que cuando se duerme la conciencia, el control de nuestra mente pasa a manos de lo que hay de infantil o salvaje en nosotros. Influenciados por estas teorías, los surrealistas creían que el arte nunca podía ser producto de la mente consciente.

Si durante el Romanticismo algunos escritores experimentaron con determinadas drogas la supresión de la conciencia para permitir que se desarrollara su imaginación, los surrealistas buscaron formas de hacer aflorar a la superficie lo más profundo de sus mentes. Como Klee, creían que los artistas no debían planear su obra, sino que debían dejar que se desarrollase por sí misma. En este período se pintaron y se dibujaron obras en las que las formas emergían y cambiaban sus significados habituales, tal como lo hacen en los sueños.

IMAGINACIÓN Y TEMA

A pesar de lo que se ha dicho en las líneas anteriores, el dibujo objetivo o figurativo no deja de ser imaginativo. Esto se demuestra cuando alguien que no sabe absolutamente nada de arte observa a tres artistas que dibujan un mismo modelo: rápidamente se sorprenderá de la diferencia en las interpretaciones que hace cada artista del modelo. Una parte de esta diferencia entre los dibujos se debe no tanto al modelo que ha sido dibujado como al artista que lo ha dibujado. Esta aportación del artista está compuesta a partes iguales de conocimiento, experiencia e imaginación. Cuando admiramos un dibujo realista y nos sorprende no haber pensado nosotros mismos en una interpretación así, lo que admiramos en realidad es la imaginación del artista.

Los artistas son personas inquisitivas por naturaleza; son capaces de descubrir características extrañas en las cosas y de hacer asociaciones inesperadas gracias al estudio detenido del carácter de las cosas. Del mismo modo que se pueden ver imágenes en el fuego, uno también puede cambiar las cosas de contexto si se guía por el principio de ¿qué pasaría si…? «¿Qué pasaría si Cristo viniera a Cookham?» es una pregunta que Stanley Spencer (*véase* página 161) debió formularse antes de empezar a pintar sus cuadros de contenido religioso, localizados en su propio pueblo. No es necesario llevar a cabo una gran manipulación del modelo más vulgar y del lugar más corriente para que ese mismo modelo parezca salido de otro planeta.

Resulta del todo imposible proponerle una serie de proyectos en los que se le pida ser imaginativo porque el mundo interior de cada persona es privado, y cada uno tiene que encontrar sus propios modos de hallar inspiración en él. Sin embargo, es posible sugerirle algunas ideas, o puntos de partida, que pueden estimular su imaginación. Estos puntos se han listado a continuación. Están pensados para que se prueben todos, aunque sólo uno o dos serán particularmente fecundos y decisivos para desarrollar dibujos.

● Un incidente tratado como una visión (igual que el caballo de Géricault).

● Por ejemplo, el principio de lo «probable» ¿Qué pasaría si, por ejemplo, hubiera una catástrofe ecológica?

● Un mundo ideal, del pasado o del futuro.

● Sueños y fantasías.

● Modelos fuera de contexto.

● Un poema o una pieza de música.

▲ David Cuthbert
Lápices de colores
En el dibujo titulado **Colador de té en llamas**, el artista explora con una gran efectividad las cualidades de los lápices de colores para representar de un modo convincente los detalles de este acontecimiento imaginado. El azul intenso sirve de fondo contrastante al color naranja de las llamas. Puesto que el dibujo no es representacional, el artista se ha sentido en completa libertad para cambiar los tamaños relativos del colador y de la tetera, y para distorsionar sus formas.

◄ Linda Anne Landers
Carboncillo
La mujer, el león y el árbol aparecen dibujados de un modo simplificado y estilizado, invitándonos a verlos como símbolos. ¿El árbol simboliza la vida? ¿El león y la mujer hacen referencia a las relaciones entre hombre y mujer en general? El título **Mujer y león** da pocas pistas para la interpretación. Lo cierto es que dibujos como estos suelen hacerse a partir de imágenes vividas en sueños, aunque el estilo del dibujo y del tema también pueden ser consecuencia de un ordenamiento más consciente de los elementos de la imaginación.

DIFERENTES INTERPRETACIONES

La abstracción a través del dibujo

El arte abstracto se basa en el convencimiento de que los contornos, las formas y los colores tienen valores estéticos intrínsecos que no necesariamente deben guardar relación con un tema real determinado. Algunos artistas del siglo XX pensaron que pintar y dibujar lo real era demasiado restrictivo. Volvieron su mirada hacia la música y descubrieron que ésta puede existir como una forma de arte capaz de comunicar en todos los sentidos sin tener que recurrir a la imitación de los sonidos naturales. ¿Por qué, entonces, no puede el arte existir de un modo semejante –se preguntaron–, independientemente de cualquier representación?

Esta idea no es nueva. En el siglo IV a. C. el filósofo griego Platón ya había descubierto el potencial artístico de las formas y los contornos abstractos. Este pensador escribió: «Cuando hablo de la belleza de las formas no me refiero a lo que la mayoría de las personas esperaría, como, por ejemplo, aquéllas de las criaturas vivas..., sino a las líneas rectas y las curvas y las superficies de formas sólidas producidas al margen de estas mismas con listones, reglas y escuadras... Estas cosas no son hermosas en relación con otras cosas, lo son de forma natural y absoluta».

UNA BREVE HISTORIA DEL ARTE ABSTRACTO

Los términos «arte abstracto» y «arte moderno» se utilizan a menudo como sinónimos, pero esta noción popular suele traer confusiones. En cierto modo, el arte abstracto ha existido siempre, en general como tema decorativo. En la cultura musulmana, que prohíbe las representaciones del hombre, el arte abstracto se ha desarrollado hasta alcanzar un grado de belleza y de expresividad sublimes. Incluso en el arte occidental, donde predomina lo figurativo, con frecuencia se encuentran elementos de abstracción (más o menos acentuada en función del artista). Piero della Francesca, un pintor italiano del siglo XV, es un buen ejemplo de artista que demostró tanto interés por la interrelación que se establecía entre formas positivas y formas negativas en sus pinturas como por la capacidad descriptiva de las mismas.

Sin embargo, no fue hasta el siglo XIX que se desarrolló una investigación más urgente del arte no figurativo. Esta investigación se inició por dos razones fundamentales. La primera fue la invención de la fotografía, que hizo parecer redundante el arte representacional, y la segunda es que los artistas se dieron cuenta de que el principal objetivo del arte occidental –la descripción de lo que vemos– era algo

VICTOR PASMORE
(n. 1908)

Playa en Cornualles
Lápiz
Pasmore es un maestro cuya influencia se ha hecho notar. Desarrolló un curso de diseño básico basado en principios de diseño abstractos e influenciado

por la Bauhaus, la famosa escuela de arquitectura y diseño que funcionó en Alemania entre los años 1919 y 1933. En su período de transición del realismo a la abstracción, Pasmore hizo muchos dibujos como este, titulado **Playa en Cornualles**. En este dibujo sólo se han

utilizado líneas; las nubes y las rocas se han transformado en formas encajadas unas dentro de las otras, y el mar fluye por entre estas formas. En los dibujos de Pasmore empezó a funcionar un tema espiral como explicitación de la traslación del movimiento. En este dibujo, por ejemplo, el mar anuncia estas

imposible de alcanzar. Se descubrió que la dificultad real estribaba en que se dibujaban las cosas tal como se había aprendido a verlas, pero no tal como en realidad eran. Los impresionistas, por ejemplo, pensaron que habían logrado dar un salto cualitativo en pintura cuando descubrieron que podían pintar lo que veían mediante una técnica que ellos creían científica, aunque muy pronto se supo que en realidad no había tal fidelidad científica en sus obras, a pesar de que sus representaciones de la realidad sean, quizá, las que más se acercan a lo que realmente vemos en ella. Reconocemos que hay diferentes formas de mirar y no lo consideramos como una desventaja.

El arte experimental de este siglo se ha desarrollado siguiendo dos direcciones principales. Una es la de la comunicación de los sentimientos del artista, mientras que la otra tiene como tema la organización formal de los contornos, de las formas y de los colores. En el terreno formal, este último camino se vuelve a dividir en dos direcciones, una de las cuales denominaré «abstracción pura», que se distingue por no tener ningún punto de partida externo en la naturaleza. La segunda dirección, a la que llamaremos «abstracción», toma del mundo visual aquellas cosas que pueden crear efectos extraños e inquietantes dentro de una obra de arte, sin tener en consideración si pueden o no ayudar a crear una sensación de realidad en la obra. Esta lección tratará de la segunda de las direcciones, la abstracción a partir de la naturaleza.

DEL REALISMO A LA ABSTRACCIÓN

Numerosos artistas de este siglo han partido del dibujo y la pintura figurativa para evolucionar hacia la abstracción. Algunos han vuelto a la figuración y otros han alternado las dos corrientes, como, por ejemplo, Picasso (aunque él consideraba que toda su obra era figurativa).

Victor Pasmore empezó su carrera como pintor de sutiles paisajes e interiores, pero sus pinturas se fueron simplificando cada vez más, y apareció en ellas un sentido del tono y de la estructura muy cercano al arte oriental. En los años cincuenta empezó a pintar relieves abstractos basados en horizontales y verticales, y desde entonces su obra evolucionó como obra abstracta.

Él mismo describió su acercamiento a la abstracción como el resultado lógico de una evolución personal. «Yo no estaba interesado en la rebelión. Nunca intenté hacer nada nuevo. Exploré todas las posibilidades, yo no estoy interesado en mi estilo. Ni siquiera estoy en contra de la

formas espirales sin llegar a ser muy explícitas. Un dato interesante para recordar es que Leonardo ya había utilizado la espiral en sus dibujos sobre el diluvio (*véase* página 156), al igual que Turner en sus marinas.

172 ▷

LYONEL FEININGER
(1871-1956)

A pesar de ser americano, Feininger sólo volvió a Nueva York en 1937, después de haber trabajado y vivido en Alemania y de haberse interesado por el cubismo en París. En sus dibujos y pinturas se refleja como fue desarrollando una forma de abstracción a partir del cubismo para la cual seleccionó temas apropiados. El ingenioso principio según el cual Feininger construía sus cuadros mediante la superposición de triángulos transparentes le permitía mantener la ilusión de profundidad a pesar de la extrema simplicidad de sus imágenes. Los extremos de los tejados de las casas y las velas de los barcos fueron los temas que explotó este artista en sus composiciones, basadas en triángulos.

BEN NICHOLSON
(1894-1982)

Nicholson pertenecía a una familia de pintores y empezó a pintar en un estilo naturalista muy parecido al de su padre. En sus obras más tempranas, este artista intentó deshacerse del buen gusto que creía haber heredado y «rechazar la sofisticación que había en todo lo que le rodeaba». Nicholson asimiló en su obra las ideas de otros artistas. Encontró a Picasso y a Braque en París en los años treinta, pero quedó muy impresionado ante la obra

del pintor holandés Piet Mondrian (1872-1944), tras lo cual empezó a pintar obras semiabstractas, algunas con líneas semicortadas que describían modelos pero que otras veces tenían vida por sí mismas. Su obra evolucionó hacia la producción de relieves de inspiración geométrica (algunos blancos, otros de colores), considerados como puntos álgidos de la abstracción en Gran Bretaña. Su obra tardía alternaba la abstracción pura con dibujos y pinturas que, aunque eran abstractos, revelaban claramente el tema. En este período tardío realizó muchos dibujos muy interesantes.

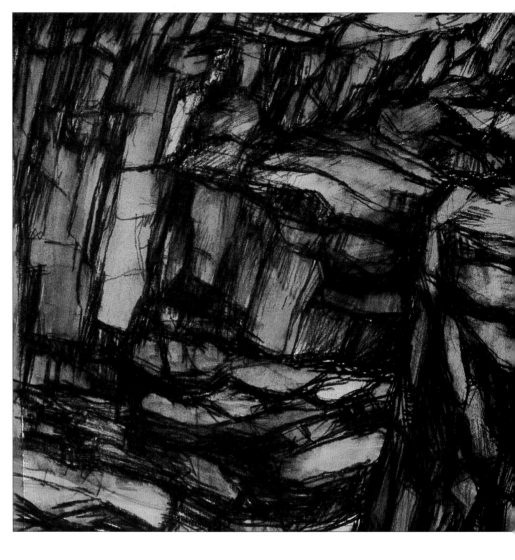

figuración, aunque no sea mi estilo. Personalmente creo que la abstracción es la culminación lógica de la pintura en su evolución desde el Renacimiento». Más tarde, este pintor explicó que había llegado a la siguiente conclusión: «El mundo sólido y espacial del naturalismo tradicional, una vez había sido debilitado... y desintegrado por el cubismo, ya no podía servir de fundamento objetivo... el pintor se enfrentaba a un abismo, ante el cual podía optar por retirarse o por superarlo para empezar en un plano completamente nuevo. Este nuevo plano es el arte abstracto».

Sin embargo, no todos los artistas abstractos atraviesan estas fases de transición. Algunos pintores abstractos famosos de tiempos recientes no han tenido ninguna experiencia de dibujo representacional, y del mismo modo, muchos estudiantes de arte de los últimos treinta años han empezado su carrera en la abstracción.

ABSTRACCIÓN

La abstracción adopta de un tema aquellos contornos, formas y colores que tienen la mayor significación pictórica. Cuando se hace una abstracción de la naturaleza, no hay que preocuparse de que el dibujo

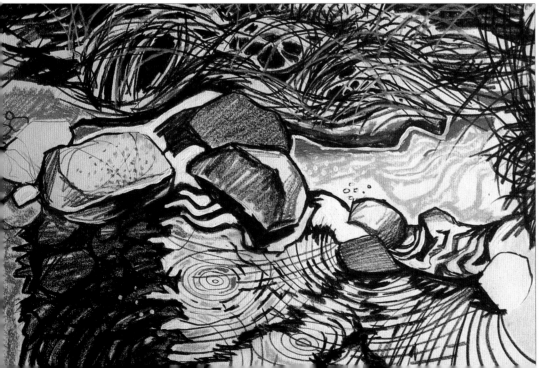

◄ Ray Mutimer
Cera negra y gouache
El artista se ha situado en un punto elevado que le permite investigar las formas del agua y de las rocas sin la necesidad de tener en cuenta un contexto de paisaje más amplio ni la descripción de espacio tridimensional. La corriente de agua y las rocas son inmediatamente reconocibles, pero el dibujo tiene un carácter abstracto innegable.

▲ Pip Carpenter
Lápiz de carbón y aguada
El primer plano de estas formaciones rocosas acentúa sus cualidades abstractas, y el carácter accidentado del tema se refleja mediante la superposición de líneas, como si el artista hubiese estado esculpiendo el dibujo. El lápiz de carbón, más denso y más negro que el lápiz de grafito, se ha utilizado para sobrepintar manchas de color que confieren el aspecto de una vidriera emplomada.

se parezca a la realidad; por el contrario, se pueden seleccionar y exagerar formas, contornos y colores hasta que el modelo o tema quede completamente irreconocible. La mayoría de las personas consideran que es muy difícil hacer un dibujo sin crear una ilusión de realidad; por lo tanto, puede ser más fácil trabajar a partir de un dibujo realizado previamente. Haga un segundo dibujo a partir del primero extrayendo las formas, texturas, tonos y perfiles más importantes. Una manera de hacerlo es poner papel vegetal encima del primer dibujo para copiar sólo aquellas formas que nos parecen importantes. Después se trasladan estas formas a una hoja de papel de dibujo y se desarrolla la obra.

Si se trabaja directamente a partir de un tema, conviene empezar por la introducción de los tonos y colores principales y por desarrollar el dibujo mediante la selección y la exageración de las características más

PROYECTO 1
Abstracción a partir de una naturaleza muerta
Una buena manera de empezar a trabajar en dibujos abstractos es hacerlo a partir de naturalezas muertas, tal y como lo hicieron los cubistas. Se pueden utilizar botellas, instrumentos musicales y otros modelos con formas bien definidas.

PROYECTO 2
Recreaciones planas
El objetivo de este proyecto de abstracción es la creación de un dibujo en el que dominen las formas planas y no la profundidad. Hay que buscar un espacio vertical plano —una pared vieja, por ejemplo, con manchas, musgo y grietas u otros signos de la exposición a la intemperie— y hacer un dibujo tan interesante como

le sea posible. Para ello hay que tratar la imagen como una complicada estructura abstracta.

PROYECTO 3
Un árbol o un seto
En este proyecto se pretende hacer una abstracción de una forma natural simple. Graham Sutherland (1903-1980), por ejemplo, ha hecho algunos dibujos y pinturas muy interesantes a partir de setos recortados. Antes de empezar a trabajar se puede consultar la obra de este pintor. Las siluetas, las texturas, las formas entrelazadas de las ramas y las hojas ofrecen muchas posibilidades para un trabajo de abstracción.

▶ David Ferry
Lápiz
En el dibujo **Calavera**, el esqueleto de un pájaro ha servido de inspiración para un amplio dibujo en el que se contrastan las formas bien definidas y los tonos claros y oscuros. El artista ha combinado las formas orgánicas en primer término con formas de carácter más arquitectónico en el fondo. Las zonas de sombreado oscuro y línea aguda definen las formas con mucha claridad.

destacadas. Para que este procedimiento dé resultado, hay que apartarse del tema y desarrollar el dibujo en ausencia de la referencia real; de otro modo, sería muy difícil abandonar la descripción fiel del modelo.

información adicional	
180	Lápiz y lápices de colores
204	Línea y aguada
210	Técnicas mixtas

El dibujo a partir de la pintura

Existe una opinión generalizada, según la cual hay que saber dibujar antes de empezar a pintar. Este punto de vista tiene sus raíces en las academias de arte del siglo XIX, en las que los estudiantes sólo podían acceder al estudio de la pintura después de haber realizado un riguroso curso de dibujo académico.

También entonces hubo voces que negaban la validez de esta concepción. Algunos impresionistas se rebelaron contra el dogma académico, y Paul Gauguin (1848-1903), uno de los pocos grandes artistas de la época que no había recibido enseñanza académica, calificó el sistema académico de «enseñanza de escuela de cocina» y se enorgullecía de no haber sido tocado «por ese beso pútrido» de la educación académica. Su punto de vista era que «uno aprende a dibujar y después a pintar, que es lo mismo que empezar a pintar coloreando dentro de un perfil trazado antes, es decir, como pintar una estatua».

John Ruskin (1819-1900), el crítico británico más influyente del siglo XIX, que también era artista y un dibujante muy meticuloso, afirmó hace ya más de un siglo: «Mientras que nosotros los modernos siempre hemos aprendido, o intentado aprender, a pintar a partir del dibujo, los maestros clásicos aprendieron a dibujar después de haber aprendido a pintar.» Cuando Ruskin hablaba de los «maestros clásicos» se refería a los artistas del Renacimiento. También observó que no había ningún dibujo realizado por estos maestros que tuviera un aspecto inacabado o infantil, porque ninguno intentó dibujar antes de haber llegado a un dominio completo de la pintura. Sus dibujos, continúa Ruskin, se hacían con el fin «de tomar apuntes rápidos de lo que imaginaban o para hacer estudios de modelos, pero nunca fue practicado como ayuda para el ejercicio de la pintura».

EL DIBUJO COMO TÉCNICA ARTÍSTICA AUTÓNOMA

En su libro titulado *El significado del arte*, publicado en 1933, Herbert Read, otro escritor y crítico de arte destacado, sugirió que «los dibujos de los maestros clásicos constituían un arte separado, distinto de la pintura y subordinado a ella, en el sentido de que les proporcionaba un método de anotación de visiones o pensamientos momentáneos que más adelante podían ser trasladados a la pintura, pero que en ningún momento llegó a tener una relación inmediata con el proceso de pintar». Read vio en estos dibujos algo así como una anotación y observó que «en el plano literario, las

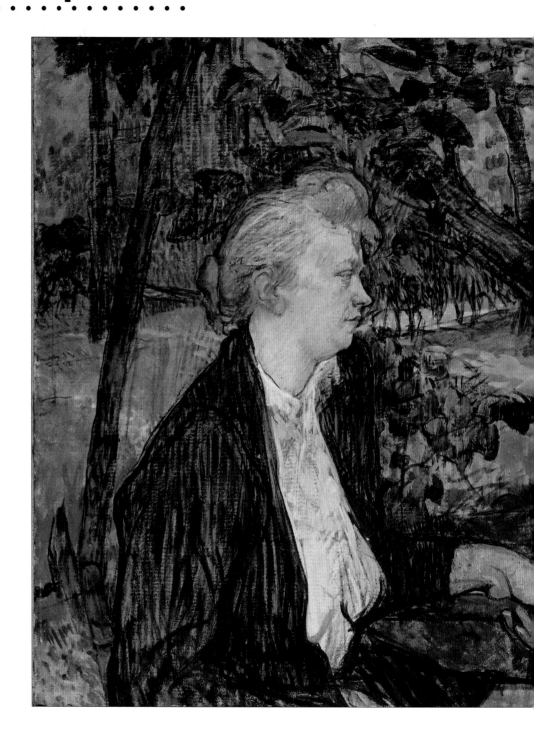

HENRI DE TOULOUSE-LAUTREC (1864-1901)

Mujer sentada en un jardín
Óleo sobre tabla
Lautrec estaba profundamente influenciado tanto por la técnica como por los temas de Degas, y sus obras, como también las de Degas, son un reflejo de su vida personal. Este artista pintó y dibujó escenas de los salones de baile, de los cafés y burdeles, de los cabarets y circos de París; actrices, payasos, artistas de circo y muchas prostitutas, desnudas o medio vestidas. Las describió mientras se lavaban o vestían, del mismo modo que lo hizo Degas, o mientras esperaban a sus clientes. Lautrec odiaba las poses de las modelos profesionales; eran las prostitutas quienes le proporcionaban las poses informales que él buscaba.

Pintó muchos retratos, también de carácter informal, y con frecuencia en exteriores. Este retrato es típico de su obra, y en él se aprecia muy bien la técnica de este pintor, consistente en construir la forma a partir de una sucesión de líneas de color dibujadas con el pincel. Igual que muchas otras obras suyas, ésta también fue pintada encima de una tabla sin imprimación, con óleo muy diluido en trementina (una técnica desarrollada por Degas). El perfil de la figura y las hojas detrás de la figura introducen un fuerte elemento de estampado, muy parecido al que se puede observar en los grabados japoneses que tanto admiraban Lautrec y sus contemporáneos. Las pinceladas y el gris cálido de la tabla que se transparenta a través de la pintura infunden mucha vitalidad a esta obra.

ALBERTO GIACOMETTI (1901-1966)
Escultor, pintor y poeta, Giacometti se formó en Italia y en Francia, y es conocido por sus esculturas de figuras erguidas, altas y delgadas. En su faceta de pintor, los temas que escogía eran interiores, algunas veces vacíos y otras ocupados por una sola figura. La gama de colores era deliberadamente limitada, casi monocroma, y las pinturas, ejecutadas con líneas muy finas de pincel, se parecen mucho a un dibujo, pero tienen una atmósfera y una intensidad muy peculiar. Trabajando con mucha concentración, Giacometti descubrió que cuanto más fija mantenía su mirada en el modelo, menos estático parecía éste, y dicha observación fue la que le llevó a intentar de un modo casi frenético fijar las posiciones de los modelos mediante trazos superpuestos

y repetidos. Con frecuencia Giacometti se sentía frustrado ante la imposibilidad de reflejar sus impresiones visuales.

CLAUDE MONET (1840-1926)
Entre las obras tempranas de Monet se encuentran algunos de los dibujos y caricaturas más logrados de este artista (poseía una facilidad extraordinaria para retratar). Sin embargo, resulta interesante destacar que un gran número de sus dibujos más tardíos fueron ejecutados a partir de pinturas y no para estas pinturas (estaban destinados a la publicación en revistas). Este pintor realizó la mayoría de sus pinturas sin dibujos preliminares muy elaborados, y en su vejez, la mayor parte de sus dibujos eran simples estudios de temas para pintar realizados en un bloc de apuntes, en los que

ensayaba la aproximación al tema desde diferentes ángulos. Estos dibujos transmiten una sensación de impaciencia, como si no pudiera esperar a dar comienzo a la obra. A partir de 1880 las pinturas se convirtieron en dibujos, y los dibujos preliminares se hacían sobre el lienzo o desaparecían por completo en muchos casos. Sus pinturas, sobre todo las últimas obras de gran formato, que reciben el título de *Nympheas*, se convirtieron en dibujos a gran escala, en composiciones de líneas de color entretejidas, dibujadas con pincel.

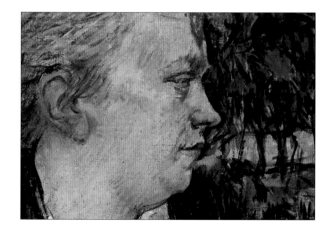

▲ Los tonos de la carne se consiguieron con pintura más gruesa que los tonos más oscuros; sin embargo, se sigue apreciando el trazo lineal de las pinceladas propio de Lautrec.

anotaciones no eran consideradas como un ejercicio de formación literaria».

DIBUJAR Y PINTAR
A menudo resulta muy fácil relacionar las pinturas y los dibujos de un artista, pero a veces no parece existir ninguna relación entre ellos. Algunos dibujos del pintor Ivon Hitchens (1893-1979), por ejemplo, parecen haber sido ejecutados por un artista diferente del que nos resulta familiar por sus pinturas. Los dibujos son precisos, con fuertes contrastes de blanco y negro, mientras que las pinturas son homogéneas y atmosféricas, realizadas mediante la aplicación de veladuras transparentes de color.

Por otro lado, parece que Herbert Read no supo encontrar mucha relación entre los dibujos y las pinturas de Picasso. El constante cambio de estilos en la pintura de este artista irritaba a Read. No obstante, los

177 ▷

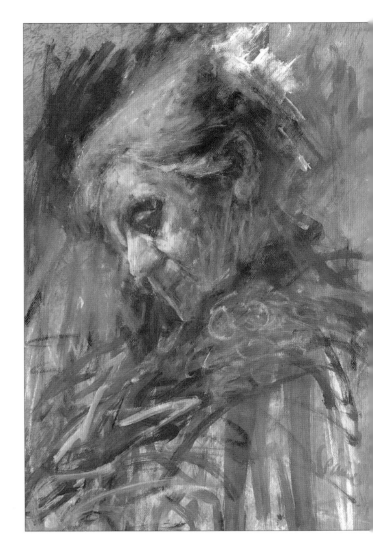

◀ Pip Carpenter

Lápiz y lápices de colores

En este dibujo de bloc de apuntes, de ejecución rápida, el artista responde inmediatamente a lo que percibe en el tema, y quizás esté investigando de un modo inconsciente el potencial que ofrece para ser pintado. Las líneas del dibujo que describen el follaje, las hierbas y los surcos en perspectiva tienen una calidad que tanto podrían ser de lápiz como de pincel.

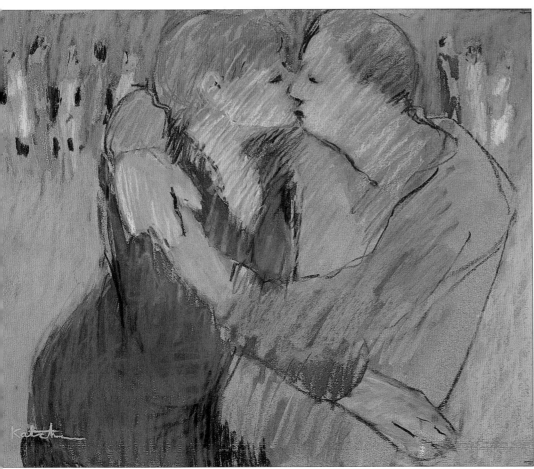

◀ Carole Katchen

Pastel

Hay una cierta semejanza entre la forma de utilizar el pastel en este dibujo, cuyo título es **Beso turquesa**, y la manera en que Lautrec trabajó el óleo en el cuadro **Mujer sentada en un jardín** (*véase* página 174). Las figuras situadas al fondo han sido resumidas con unas pocas manchas de color, mientras que las del primer plano se han construido con líneas de color trazadas con vigor. Una línea oscura separa la figura del hombre del fondo.

▲ Ken Paine

Acuarela y gouache

La técnica acuarelista de Paine es muy poco usual, quizá porque este artista suele trabajar con pasteles. **Amelia** ha sido pintada mediante una elaboración de la imagen basada en una serie de pinceladas lineales. Por ello, el resultado quizá sea más un dibujo que una pintura. El artista ha dejado que el papel se vea en algunas zonas del dibujo, integrándolo de este modo en la obra.

dibujos le convencieron de que Picasso era un artista de una gran talla. Los dibujos, pensaba Read, eran consistentes, y «con mínimo esfuerzo expresan ampliamente la forma tridimensional».

Hay quienes consideran el dibujo como parte integral de la pintura y de cualquier otra actividad artística. En este sentido, cualquier trazo que el pintor haga con su pincel puede considerarse como una forma de dibujo con colores. En una entrevista que se le hizo, el escultor contemporáneo Michael Kenny describió el dibujo como «algo conceptual» que puede ser practicado con cualquier medio posible. Él mismo afirmó que al hacer grabados en piedra abstractos, la toma de decisiones sobre la forma y los contornos de los diferentes elementos de estas esculturas se parecía tanto al dibujo como a hacer estudios de figura del natural.

Kenny piensa que la palabra «dibujo» está mal utilizada cuando sólo se emplea para definir trabajos en un medio determinado, como por ejemplo la tinta o el lápiz. Este artista concibe el dibujo como un «proceso de ordenación» cuyo objetivo está en la selección y en la toma de decisiones acerca de lo que es importante y lo que es prescindible (un proceso que, según él cree, ha sido utilizado por todos los grandes artistas). Este escultor cree que cualquier actividad artística es una forma de dibujar.

UNA CUESTIÓN CONCEPTUAL

Puesto que el dibujo de línea nos resulta muy familiar y el uso de las líneas parece la manera más natural de dibujar, es posible que nos sorprenda descubrir que el dibujo de línea es una práctica absolutamente conceptual. En la naturaleza no existen, realmente, las líneas. La función de la línea es la delimitación del límite de un modelo y el principio de otro. Blake, por ejemplo, pensaba que la línea es un instrumento de la imaginación. «La naturaleza no tiene delimitaciones, en cambio la imaginación sí las tiene», escribió. Para este artista, «las líneas de contorno definidas y sus infinitas inflexiones y movimientos» eran la cualidad más significativa del gran arte. «La ... regla de oro del arte, como de la vida ... es ... que cuanto más definido y estrecho sea el límite, más perfecta será la obra de arte».

DIBUJAR CON PINTURA

La mayor diferencia entre pintura y dibujo viene dada, al parecer, por las líneas. Normalmente, asociamos de manera automática el dibujo con la línea y la pintura con manchas de color. No obstante, y a pesar de que se puede afirmar que en la pintura conviene reducir al mínimo la presencia de líneas, no todos los artistas trabajan según

esta máxima. Para algunos, sus pinturas son dibujos, y utilizan la pintura como si fuera un medio para dibujar. Un buen ejemplo de este tipo de trabajos es la obra del artista suizo Alberto Giacometti. Creía que todas las cosas tenían que ser descubiertas a través del dibujo, y el dibujo con pintura sobre tela fue el medio más adecuado que encontró para dibujar y redibujar lo que veía.

Muchas pinturas de Toulouse-Lautrec también presentan esa cualidad lineal, dibujada; incluso se puede afirmar que la esencia de su estilo de pintura está basada en el dibujo. En su calidad de dibujante que destaca por su capacidad de captar el movimiento, sabía fijar una imagen del tema con sólo unas pocas líneas o pinceladas. En este sentido, el comentario de su primer tutor, Léon Bonnat, cobra mucho interés: «Su pintura no está mal; es inteligente, pero no pasa de no ser mala», afirmó, «pero sus dibujos son sencillamente atroces». Hoy en día, estas declaraciones nos parecen increíbles a la vista de la fuerza y el vigor contenido en los dibujos y litografías de Lautrec, pero Bonnat era un academicista y no estaba acostumbrado al estilo del artista.

CUARTA PARTE

Medios y métodos

··

Hay muchas personas que piensan que
la mejor manera de aprender a dibujar
es estudiar técnicas de dibujo (esperan que se les enseñe
algún método particular de dibujar los ojos o el cabe-
llo en un retrato, o las hojas de los árboles en un paisaje).
Sin embargo, como ya se ha dicho repetidas veces a lo
largo de este libro, aprender a dibujar consiste en primer
lugar y principalmente en aprender a ver, y un exceso de
información técnica en las primeras páginas podría inhibir
al estudiante y mermar su capacidad de ver claramente lo
que mira.

Una vez llegados a este punto del curso de dibujo, ya se
habrá adquirido el buen hábito de concentrarse en el tema,
de analizarlo y de decidir aquello que realmente debe
registrarse en el dibujo. Además, también se habrán desa-
rrollado ciertas habilidades técnicas y es posible que se
haya encontrado un modo personal de utilizar los medios
propios del dibujo para traducir aquello que vemos.

Llegado este momento, se puede empezar a reexaminar
todo lo relacionado con la técnica. Aun así, siempre existe
para el artista el peligro de caer en la rutina una vez que ha
encontrado un tema particular, un medio o una técnica que
ejecuta con mucha habilidad, y ceder a la tentación cómoda
de repetir lo mismo una y otra vez. El dibujo es, en cierto
modo, un instrumento de investigación, y hay que buscar
siempre temas nuevos y cosas nuevas que nos reten a con-
quistarlas. La experimentación con medios y técnicas nue-
vas puede ayudarnos a hacer este viaje de descubrimientos.
Y con esta finalidad, en esta parte del libro se apunta hacia
nuevos caminos de investigación. Ofrecemos una amplia
información sobre los diferentes modos de tratamiento que
pueden recibir nuestras experiencias visuales.

Lápiz y lápices de colores

Gracias a la realización de los proyectos de las primeras lecciones del curso, con toda seguridad ya habremos descubierto parte del potencial que ofrecen los lápices (tanto los lápices de grafito corrientes como los lápices de colores). Las técnicas descritas en esta sección le ayudarán a probar nuevas formas de expresar sus experiencias visuales.

EL LÁPIZ VERSÁTIL

Aunque el primer lápiz se fabricó en 1662, después del descubrimiento de un depósito de grafito puro en Borrowdale, Cumbria, los lápices tal como los conocemos hoy en día no empezaron a fabricarse hasta el siglo XVIII. Desde entonces, sin embargo, los lápices han sido el instrumento de dibujo más utilizado. Hay muy pocos artistas, quizá ninguno, que no tengan una selección de lápices, y a pesar de la creciente oferta de materiales de dibujo que existe en el mercado actual, muchos siguen prefiriendo el lápiz a cualquier otro medio.

No resulta muy difícil comprender el motivo de esta predilección. El lápiz es un medio conveniente y versátil, capaz de producir muchos efectos diferentes, desde líneas finas y delicadas, pasando por tramas paralelas, tramas cruzadas y tramas libres hasta zonas de sombreado denso. Los efectos que se pueden obtener dependen de diferentes factores: del grado de dureza del lápiz, de la presión que se ejerce, de la velocidad del trazo, de la superficie del papel y también, pero no por último, del modo que se sostiene el lápiz.

Puesto que escribimos con lápices, hay una tendencia a sostener el lápiz de dibujo tal y como lo hacemos cuando escribimos. Este modo de sostenerlo nos permite ejercer el máximo control del instrumento y se adecúa muy bien a los trabajos de sombreado y línea delicada en zonas muy pequeñas, pero en general puede ser la causa de resultados poco expresivos y duros. Por el contrario, si se sostiene el lápiz de modos diferentes, aunque en principio parezcan más incómodos, podrá mover los brazos y las manos con más libertad. Cuando se está ante un caballete, por ejemplo, dibujar desde los hombros en lugar de hacerlo sólo con la mano o el puño puede transformar en gran medida el resultado. Conviene, por lo tanto, probar diferentes modos de sostener el lápiz. Una forma de hacerlo consiste en utilizar un lápiz con punta muy afilada en una zona del dibujo y uno con la punta roma en otra parte del mismo. De todos modos, como regla general tiene validez el principio según el cual los

FROTTAGE

1 ◀ Los efectos que se pueden obtener con esta técnica son muy variados porque dependen, en gran medida, del grueso del papel y del material para frotar que se utilice. Los dos primeros ejemplos que mostramos en esta página se han elaborado a partir del mismo modelo, un modelo decorativo de hoja de zinc grabada. En el primero se utilizó un lápiz de color sobre papel de escribir, y para el segundo se usó tiza Conté sobre papel Guarro de mucho gramaje.

2 ◀ Las vetas de la madera son una de las texturas de *frottage* más populares, y las texturas y formas como aquellas que se muestran en estas reproducciones se pueden incorporar muy fácilmente en un dibujo. Ambas se han realizado con un papel sobre una mesa de cocina de madera de pino (una superficie más irregular nos permitiría obtener una textura más pronunciada). Para hacer el primer *frottage* se utilizó un pastel duro, y un lápiz blando (6B) para el segundo.

mejores resultados se obtienen con un lápiz cuya punta está afilada, pero, como ya habíamos dicho, siempre hay excepciones a la regla. Tampoco debe limitarse a dibujar con lápices de una sola dureza; se pueden utilizar dos o tres lápices de diferentes durezas para ampliar la gama tonal del dibujo.

Dada la gran versatilidad del lápiz, existen muy pocas técnicas especializadas o «trucos específicos del medio» asociados al dibujo con lápices; en realidad, cada artista desarrolla su propia caligrafía personal. No obstante, sí existe una técnica interesante, aunque no restringida al lápiz, que conviene mencionar.

FROTTAGE

Éste es un método que se ha utilizado con mucha frecuencia para crear zonas de textura. Para ello, se pone el papel de dibujo encima de una superficie rugosa, por ejemplo, madera muy granulosa o muy veteada, o tela de saco. Después se frota con un lápiz blando, un lápiz de color, una tiza Conté o una barrita de pastel de manera que en el papel se marque la textura y el dibujo del material que hay debajo.

Esta técnica se utilizaba desde hacía mucho tiempo para realizar grabados en cobre, pero su uso en el contexto del arte fue inaugurado por el surrealista alemán Max Ernst (1891-1976). Se dice de él que concibió la idea del *frottage* cuando observó algunas tablas de un suelo pulidas de tal manera que sus vetas sobresalían como las líneas de un dibujo. Las zonas de *frottage* en dibujo se pueden utilizar como mera sugerencia o como parte de una obra realista. Por ejemplo, quizá sólo se busque un tono irregular para dar más interés a una zona determinada del dibujo, aunque también se puede aprovechar la textura del tablero o de la pared que nos sirve de soporte para el dibujo cuando estamos trabajando en un grupo de modelos.

LÁPICES DE COLORES

Los lápices de colores son un invento mucho más reciente que los lápices de grafito, y la gama de colores se amplía cada vez más debido a su popularidad entre los ilustradores. Algunos fabricantes producen gamas de colores más amplias que otros, y los lápices de cada uno tienen características diferentes: desde consistencias blandas, de tiza y opacas, o blandas y grasas, hasta duras y translúcidas. Estas variaciones en la consistencia de la mina se deben a las diferentes proporciones de aglutinante utilizado (la sustancia que compacta el pigmento y permite un fácil manejo de los lápices).

182 ▷

TRAMA PARALELA Y TRAMA CRUZADA

1 ▶ Este método tradicional para elaborar zonas tonales con medios monocromos también se utiliza para sobreponer colores. En cuanto a la dirección de las líneas que se cruzan, no existen reglas; en este caso, el artista ha empezado por trazar líneas diagonales que después ha cruzado con líneas en sentido contrario.

2 ▶ Mediante superposiciones posteriores se irá elaborando el color y las formas de las frutas, y allí donde el artista desea obtener zonas de color más denso aumentará la presión que ejerce sobre el lápiz al dibujar.

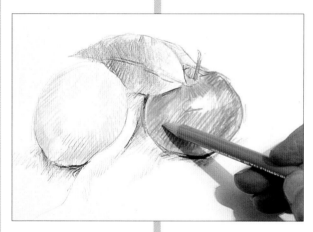

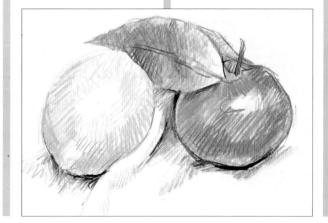

3 ◀ Los colores son ricos; la vigorosa utilización de los lápices confiere al dibujo un atractivo sentimiento de frescor.

Este aglutinante suele ser una carga blanca como el caolín y diferentes tipos de cera. Del mismo modo que con los lápices de grafito, también se pueden mezclar diferentes tipos de lápices de colores en el mismo dibujo, y hasta es posible que tenga que hacer una selección de lápices de diferentes marcas para conseguir una selección completa de colores (los lápices se pueden comprar por unidades o en selecciones de fábrica). También es posible mezclar los lápices de colores con lápices de grafito; los dos tipos de lápiz admiten ser combinados.

ELABORACIÓN DE COLORES Y TONOS

Gracias a su ligereza y a su fácil transporte, además de lo sencillo que es su manejo, los lápices de colores son un medio excelente para realizar dibujos rápidos y apuntes en el exterior. Con este medio, sin embargo, también se pueden elaborar efectos muy detallados y fundidos de color muy complejos. En la mayoría de los dibujos hechos con lápices de colores, los tonos y los colores se han elaborado con diferentes métodos de superposición de trazos, tales como la trama, la trama cruzada y el sombreado.

La trama paralela y la trama cruzada son dos técnicas que tradicionalmente se han utilizado para construir zonas tonales en dibujos monocromos: por ejemplo, los realizados con pluma y tinta (*véase* página 202), pero son igualmente efectivas cuando se utilizan para mezclar los colores de los lápices de colores. El sombreado también se utiliza para mezclar y modificar colores. Para obtener un efecto más suave que el que se produce mediante la trama se pueden superponer dos capas de sombreado.

BRUÑIDO

Ésta es una técnica que se utiliza en ocasiones para incrementar el brillo de los colores. Después de que los colores se han mezclado en el papel, debe fregar la superficie con un trapo o con el dedo para producir un leve brillo. Los metales y las superficies cubiertas con pan de oro normalmente se bruñen para lustrarlas, y ese mismo principio se utiliza en los dibujos realizados con lápices de colores. Esta acción de frotar en ocasiones aplana la fibra del papel, afina los colores y hunde las partículas de pigmento en el papel, de modo que se funden como no es posible hacerlo con ningún otro método de superposición de colores.

184 ▷

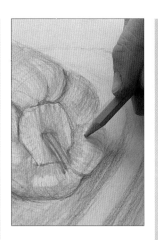

3 ▶ Del mismo modo que cuando se trabaja con tramas paralelas o cruzadas, las líneas del sombreado pueden tener cualquier dirección. En este caso, los lápices siguen la forma de la hortaliza.

SOMBREADO

1 ▲ El artista empieza el trabajo con colores muy claros y reserva determinadas zonas del papel en blanco para las luces.

2 ▼ Ahora se introducen las sombras más oscuras. Una vez situada la sombra, el artista podrá juzgar mejor cuánto trabajo de sombreado será necesario para construir los colores de las verduras.

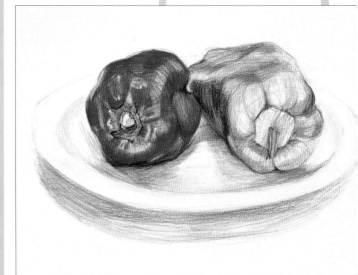

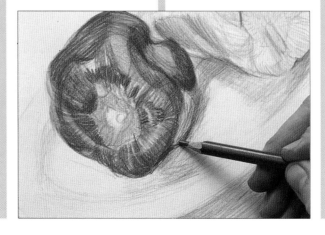

4 ▲ En los pasos finales del dibujo, los colores verde y rojo se intensificaron para aumentar los sombreados. En las zonas de reflexión de luz el papel ha permanecido blanco o sólo teñido con una ligera capa de color, mientras que en las zonas de color denso el papel ha desaparecido.

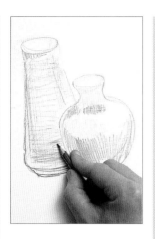

BRUÑIDO

1◀ El bruñido siempre forma parte de los últimos toques que se dan al dibujo; antes hay que establecer la gama de colores y conseguir la densidad necesaria.

2▶ El artista sigue introduciendo colores, combinando la técnica de velado y las tramas. Nótese que el cuerpo del jarrón se ha dibujado con líneas curvas que siguen el contorno del vaso.

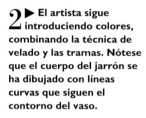

3◀ Ahora se utiliza un azul muy oscuro para prensar el color dentro del papel y crear una zona de reflejos oscuros. En superficies reflectantes, los cambios tonales pueden llegar a ser muy bruscos, con límites muy bien definidos entre tonos y colores.

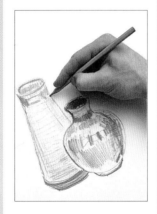

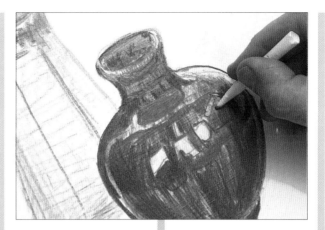

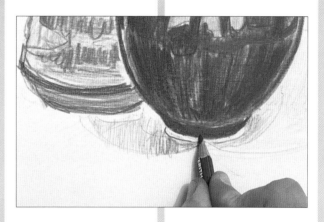

4◀ En esta zona del jarrón, los colores emergen más suaves; por lo tanto, el artista funde los colores y los prensa dentro del papel frotándolos con un difumino.

5▶ La parte inferior del pequeño jarrón ha sido oscurecido; está en sombra porque la curva que describe el jarrón en esta zona discurre hacia el interior y debajo del cuerpo del mismo.

6◀ El contraste entre los vivos colores bruñidos y los brillos refleja muy bien la superficie lustrosa del jarrón.

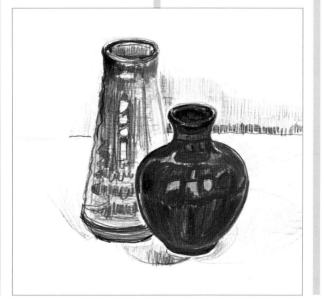

MEDIOS Y MÉTODOS

Para bruñir los colores se puede utilizar un difumino (o una barrita de papel enrollado), una goma de borrar de plástico o un lápiz. Los difuminos y las gomas de borrar son los materiales más adecuados para bruñir lápiz blando y con alto contenido en ceras. Los dibujos hechos con lápices de colores duros se suelen bruñir con un lápiz blanco o de color gris claro, sombreando con presión firme. Este método permite obtener fundidos parecidos a los que se consiguen mediante el uso de una goma o un difumino, aunque los colores subyacentes sufren una cierta modificación. Bruñir con lápiz blanco es un buen método para obtener brillos en una superficie muy reflectante. El bruñido es un proceso lento, y a veces conviene limitarlo a una sola zona del dibujo, por ejemplo, para describir un modelo de metal o cristal.

IMPRESIONES

Si la superficie del papel ha sido impresa, los lápices pasarán por encima de las líneas impresas cuando se aplica el color, y el dibujo aparecerá en trazos blancos. Para obtener buenos resultados conviene utilizar un papel bastante duro –una cartulina de buena calidad o papel para acuarela liso–, y poner un papel debajo del primero para que haga de almohadilla. El dibujo se puede hacer a ciegas, es decir, marcando el papel directamente con el mango de un pincel o una aguja de punto, o poniendo encima del papel que se va a marcar un papel transparente sobre el que se ha dibujado el tema previamente. Si el tema es complejo, será preciso dibujarlo antes en un papel vegetal, situar este papel encima de la cartulina, fijarlo con cinta adhesiva para que no se mueva y, después, redibujar el tema con un lápiz duro o con un bolígrafo. En este caso, el mango de un pincel no es el medio adecuado, ya que no nos permite ver las líneas que ya hemos trazado. Si el papel que nos sirve de soporte es blanco, el resultado de la impresión será lo que llamamos un «dibujo de línea blanca». Sin embargo, estas líneas no deben ser necesariamente blancas; también se puede imprimir un dibujo con la punta afilada de un lápiz de color o con un lápiz de grafito, y trabajar con otro color cuando se pinta el papel. Asimismo, se puede aplicar un color uniforme al papel antes de hacer la impresión y superponer capas de color diferente después. En fin, las posibilidades que ofrece esta técnica son muchas y muy variadas, y el tema para la impresión puede ser sencillo o muy complejo.

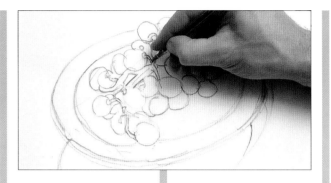

IMPRESIÓN

1 ◀ **El artista ha hecho un dibujo que después ha copiado en un papel vegetal. A continuación repasa el dibujo con un bolígrafo sobre el cual ejerce una presión firme.**

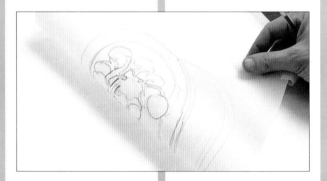

2 ◀ **Después de haberse asegurado que ha trazado todas las líneas del dibujo con firmeza, el artista levanta el papel vegetal. Las líneas impresas se harán visibles tras colorear el papel.**

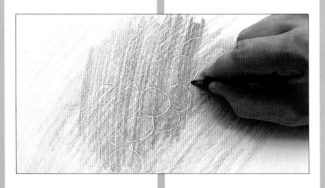

3 ◀ **El lápiz de color resbala por encima de las líneas impresas, que a mayor densidad de color aplicado, adquieren mayor nitidez .**

4 ◀ **Ahora se ha añadido un segundo color para que emerja el borde del plato. A partir de aquí se puede ampliar el dibujo mediante la introducción de nuevas impresiones.**

▼ John Townend
Lápices de colores
El trazo personal del artista es muy evidente en este vivaz dibujo, rápidamente ejecutado ante el tema. Obsérvense los cambios de dirección de las líneas: trazos diagonales para el cielo, verticales para el primer plano y líneas multidireccionales para describir las direcciones de crecimiento de los árboles.

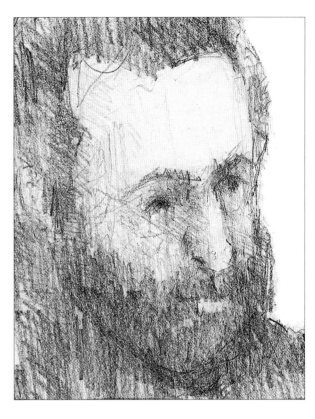

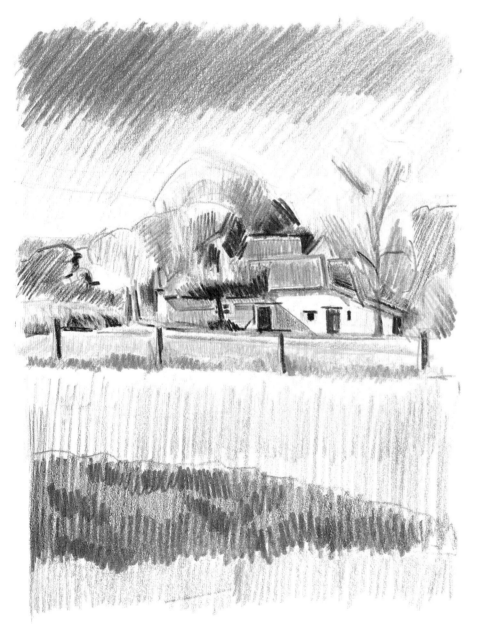

▲ John Denahy
Lápiz
No hay dos dibujos a lápiz o dibujados con lápices de colores que sean iguales (compare el dibujo que reproducimos en esta página con el dibujo de John Houser en la página siguiente, y podrá ver dos estilos de trabajo muy diferentes). Para **El modelo**, Denahy ha trabajado con una técnica de tramado muy controlada, difuminando los trazos del lápiz en algunas zonas. Y a pesar de que el efecto global es el de una imagen desenfocada, las formas y las características particulares del individuo se han descrito con bastante precisión.

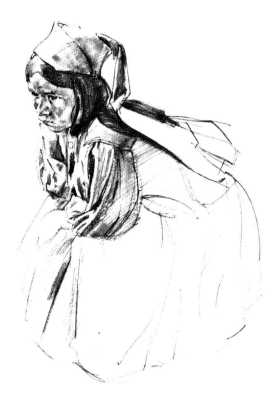

◀ Paul T. Bartlett
Lápices de colores
Si se compara este dibujo con los que se reproducen en la página siguiente y abajo, uno se puede hacer una clara idea de la versatilidad y de la gama de posibilidades que ofrecen los lápices de colores. El trabajo de Bartlett, titulado **Flores de esperanza en la espesura de la desesperación**, presenta una impresionante precisión y complejidad y ha sido elaborado con lápices de color solubles en agua porque ofrecen al dibujante la posibilidad de elaborar el color mediante aguadas superpuestas y líneas.

▲ John Houser
Lápiz
En este delicado dibujo, ejecutado sobre papel liso, el lápiz se ha utilizado con mucho control y mucha precisión, y las formas han sido elaboradas con trazos rápidos y paralelos. Esta técnica tiene su origen en la técnica denominada «punta de plata», una técnica de dibujo anterior a la invención del lápiz consistente en dibujar con un punzón de metal encima de un papel preparado para ello (*véase* Glosario).

▶ Philip Wildman
Lápices de colores
En este vivaz dibujo, el artista ha introducido la técnica de impresión para reforzar las enérgicas líneas con que ha sido trazada la imagen. Donde más se aprecia el efecto es en el árbol de la izquierda y en la zona del cielo que queda directamente detrás del mismo. Las líneas blancas, trazadas con un punzón, se han sobrepintado marcando un trazo direccional opuesto a las primeras para obtener un efecto de viento y movimiento.

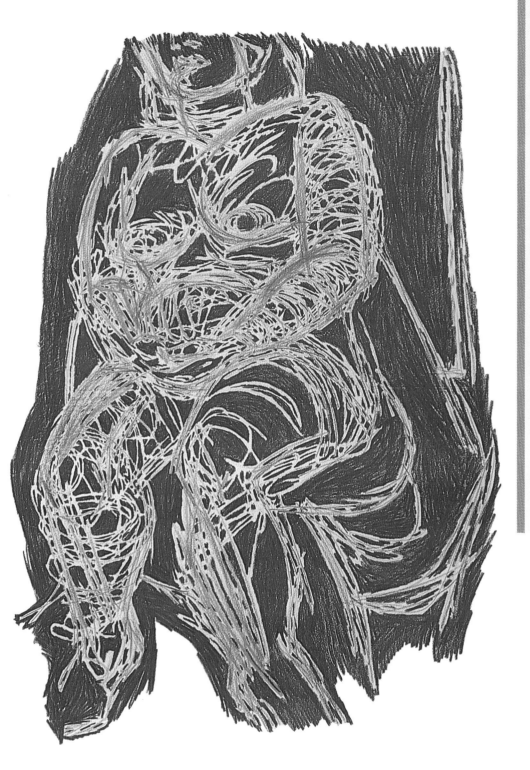

TÉCNICAS COMBINADAS

Normalmente sólo se utilizarían una o dos de las técnicas descritas en cada dibujo. En este proyecto, sin embargo, conviene buscar un tema que nos permita introducir todas las técnicas. Para elaborar los colores se utilizarán lápices de grafito, lápices de colores y las técnicas de trama paralela y trama cruzada, y el *frottage*, la impresión y el bruñido para crear efectos visuales.

Puede componer una naturaleza muerta en la cual la textura de una mesa de madera cruda se elaborará mediante el *frottage*, un dibujo inciso en la superficie de una jarra de arcilla se puede recrear mediante la impresión, y el brillo de un plato de metal mediante el bruñido de sus colores. Si prefiere trabajar al aire libre, puede elegir un ángulo de un jardín y utilizar el *frottage* para reproducir un árbol en primer plano. Las líneas de los tallos de un bambú pueden ser impresas en el papel, y el bruñido se utilizará para reproducir

los reflejos en los cristales del invernadero. Hay que poner mucho cuidado en el tratamiento del tema, pero las técnicas no deben llegar a obsesionarnos porque unas se usarán más que otras. Lo importante es que cada técnica se emplee en el lugar preciso, sin que por ello lleguen a tener independencia respecto del dibujo. El *frottage* es, probablemente, la técnica cuyo dominio es más difícil. Crear una textura con esta técnica es muy fácil, pero crear una armonía de conjunto trabajando con esta técnica es más complicado. El *frottage* se suele utilizar sólo para describir la textura de las superficies que están en primer plano; de lo contrario, la escala del *frottage* entra en contradicción con el resto.

◀ David Cuthbert
Lápices de colores
Este dibujo, titulado **Alambrada**, nos ofrece un trabajo bastante inusual con este medio. Cuando se dibuja con lápices de colores no se pueden cubrir colores oscuros con colores claros; por lo tanto, el artista introdujo primero los colores claros, es decir, gris y naranja. Las formas

entre las líneas naranjas y grises se rellenaron después con líneas blancas que se habían preservado de color en el dibujo.

Pastel y pastel graso

El pastel puede utilizarse como medio de dibujo o como medio pictórico, siempre en función del tratamiento que se le dé. Esta ambivalencia de las cualidades del medio demuestra, por otro lado, la dificultad de delimitar claramente los ámbitos del dibujo y de la pintura. Una obra en pastel puede estar enteramente compuesta por líneas o por tramas de líneas paralelas y entrecruzadas, tal como se obtienen cuando se trabaja con lápices de colores. Pero cuando los colores de pastel se usan para elaborar la obra mediante capas y fundidos de color, el resultado adquiere un aspecto mucho más cercano a una pintura al óleo que a un dibujo.

LOS TRAZOS DE PASTEL

Un medio de línea, como el lápiz de color, por ejemplo, ofrece posibilidades de trazo bastante limitadas. En cambio, la belleza de las barritas de pastel blando (también conocidas como «pastel tiza») –tanto si se utilizan las barritas blandas como las más duras (*véanse* páginas 40-41)– estriba en que se puede utilizar la punta de la barrita o todo el lado ancho para dibujar. Esta versatilidad de uso permite obtener líneas anchas y ondulantes o líneas muy finas y precisas. Y, además, la calidad de estas líneas varía según la presión que se ejerza sobre la barrita.

Si no se tiene mucha experiencia en el trabajo con pasteles, conviene hacer experimentos: dibuje trazos con la punta y trazos con la barrita plana sobre el papel hasta que se haya familiarizado con el medio y empiece a desarrollar su propia caligrafía. Los mejores resultados cuando se dibuja con la barrita plana se obtienen si la barrita es corta; por lo tanto, deberemos partir la barrita de pastel por la mitad. El otro extremo, de punta aguda debido a la rotura, servirá para los trazos de línea fina. Al hacerlo así se pueden obtener líneas muy finas, especialmente si se trabaja con pasteles duros.

SOPORTES PARA TRABAJAR CON PASTELES

La textura del papel también modifica el aspecto de los trazos del pastel. El pastel es pigmento prácticamente puro, con una pequeñísima cantidad de goma de tragacanto como aglutinante (los pasteles duros contienen una mayor proporción de este aglutinante). Si se utilizan los pasteles para trabajar encima de papel muy liso –cartulina, por ejemplo–, el pigmento tenderá a desprenderse del papel; por lo tanto, los papeles que se fabrican para dibujar con pasteles tienen una superficie un poco «abrasiva», es decir, cierta textura que «agarra» las partículas de pigmento y las fija en la superficie.

190 ▷

TRAZOS PLANOS

◀ Para introducir amplias zonas de color, el método más rápido es el que consiste en utilizar la barrita de pastel plana. La presión de dibujo puede ser tan ligera o tan fuerte como se desee, las líneas pueden tener cualquier dirección y los colores se pueden mezclar mediante la superposición de capas.

TRAZOS LINEALES

◀ La variedad puede ser más o menos infinita en función de la dureza del pastel, de la agudeza de la punta y de la forma de sostenerlo en la mano. Cuanta más variedad de trazos se introduzca en un dibujo, más expresivo será el resultado.

PAPEL PARA ACUARELA

◀ Algunos pastelistas lo prefieren, otros lo detestan. Tal como se puede observar en la ilustración, este papel rompe el trazo, y le da un aspecto granulado; además, resulta casi imposible introducir el pigmento dentro de la fibra del papel.

PAPEL INGRES

◀ Este papel es especial para trabajos con pastel, y también es muy apreciado para el dibujo con carboncillo y tizas Conté (*véase* página 198). Sin embargo, este soporte no es bueno para trabajar con manchas de color denso ni para superponer muchas capas de color.

PAPEL *MI-TEINTES*

◀ Éste es el segundo tipo de papel «estándar» para trabajar con pasteles. Sin embargo, hay quienes encuentran la superficie de este papel demasiado abrasiva y prefieren trabajar en la cara opuesta, que a pesar de ser muy lisa, «agarra» el pigmento de los pasteles. Tanto éste como el papel Ingres se fabrican en una amplia gama de colores.

PAPEL VELOUR O DE FIELTRO

◀ Es un papel muy caro que sólo se puede comprar en tiendas especializadas. Los trazos sobre este papel tienen un aspecto blando y muy atractivo. La línea es densa y no deja traspasar el color del papel. Por lo tanto, es el papel más adecuado para aquellos que prefieren el trabajo con capas densas de color.

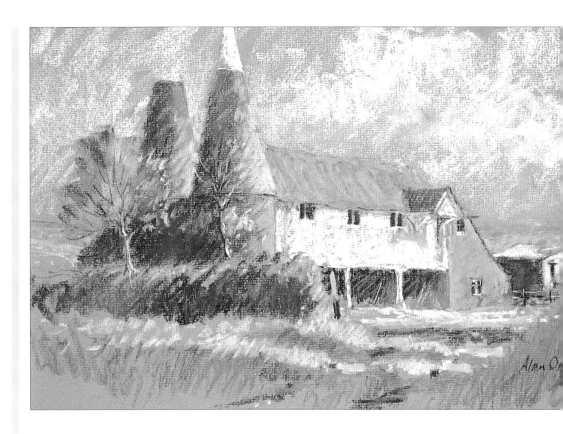

▲ Alan Oliver
Pastel blando
En los trabajos realizados con pastel, el color del papel tiene la misma importancia que la textura del mismo. En esta reproducción se aprecia perfectamente que el tono tostado del papel se integra en el esquema general de tonos cálidos de la imagen. Antes de empezar a trabajar conviene, por lo tanto, determinar el esquema general de colores de la imagen y el color dominante que hay en ella para escoger el color del papel que nos servirá de soporte.

Los dos tipos de papel más utilizados para trabajar con pasteles son el papel Ingres, cuya textura es de líneas regulares y delgadas, y el papel *Mi-Teintes*, cuya textura se parece a una trama muy fina de red de alambre. Sin embargo, hay muchos otros soportes adecuados, incluido el papel para acuarela, que rompe los trazos y les confiere un aspecto muy granulado. Por otro lado, los artistas que pintan más que dibujan con pasteles suelen utilizar el papel de fieltro o velour, de textura muy aterciopelada, y un tipo de papel abrasivo que se fabrica especialmente para este tipo de trabajos.

Si no se aplica con mucha densidad, el trazo de pastel no cubre el papel como lo haría el óleo o la tinta. Es por esta razón que cuando se trabaja con pastel se suele elegir un soporte de color. De este modo se evita que el trabajo esté salpicado de manchas blancas que estropearían el efecto de los colores. Esto no significa, no obstante, que no se pueda trabajar con papel blanco; si el trabajo es de línea, el papel blanco puede incluso ser el más adecuado, pero para trabajos más pictóricos, el papel de color suele ser el más apropiado. Y no sólo porque estos papeles tienen la cualidad de integrarse perfectamente en el esquema de color de la imagen si se hace la elección acertada, sino también porque nos ahorra el trabajo de cubrir toda la superficie del papel con los pasteles. Por ejemplo, cuando se quiera pintar una naturaleza muerta cuyo fondo es azul, el papel que elijamos podría ser azul y de un tono muy parecido al original para no tener que cubrir toda la superficie de dicho fondo con pasteles.

LA ELABORACIÓN DE LOS COLORES
Cuando trabajemos con una gama de colores bastante limitada y queramos obtener gamas de tonos oscuros ricas y sutiles tendremos que mezclar los colores en el papel después de haber superpuesto algunos de ellos. Los métodos de superposición de tramas paralelas y tramas cruzadas propias del trabajo con lápices de colores también son adecuados para el pastel. Si se desean conseguir efectos más amplios se pueden superponer trazos diagonalmente. Y cuando se utilice un papel con textura muy pronunciada, este método admite múltiples superposiciones, pero si el papel es más liso, la fibra se embota de pigmento muy pronto y no admite un trabajo continuado si los colores no se fijan con un fijador para pastel entre capa y capa.

La técnica de mezcla de colores propia del pastel es lo que se denomina el «fundido de colores», que consiste en superponer dos o más colores sobre el papel y mezclarlos después mediante el frotado con los dedos, con un trozo de algodón o con un difumino (más adecuado para detalles que para grandes zonas de color) hasta que

CONSTRUIR CON LA LÍNEA

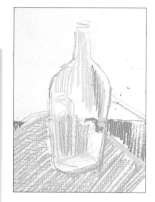

1 ▶ Este artista normalmente trabaja con lápices de colores y utiliza, por lo tanto, los pasteles de un modo muy similar, es decir, trabajando con una serie de tramas de líneas.

2 ▶ Ahora el artista introduce colores más oscuros siguiendo el mismo método de trabajo.

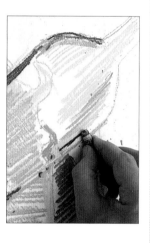

3 ▼ Observe que el artista ha cambiado la dirección de las líneas para describir las formas de la botella y los dos planos horizontales diferentes.

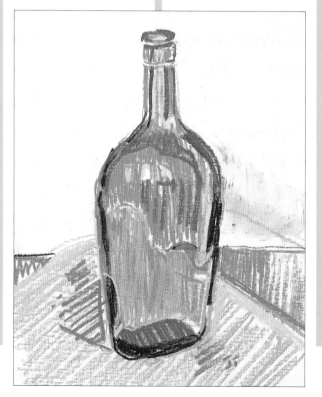

FUNDIDOS

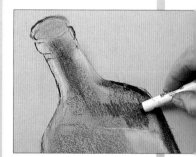

1 ▼ Este artista trabaja de un modo totalmente diferente. Frota los colores sobre el papel para obtener un efecto suave. En esta imagen está modificando el tono del color mediante la aplicación de un toque de blanco.

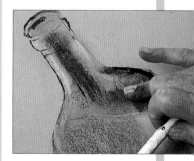

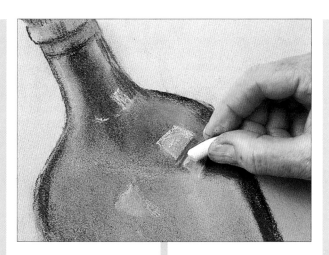

4 ◀ Puesto que los pasteles son opacos, se pueden superponer colores claros a los colores oscuros, siempre y cuando la superficie del papel no esté cubierta por una gruesa capa de color. Ésta es la razón por la que los puntos de luz no se introducen hasta el final.

quedan completamente fundidos. Gracias a este método se puede obtener prácticamente cualquier color, pero recomendamos que no se utilice en exceso porque puede dar un aspecto aburrido e insípido al trabajo. Algunas veces hay que fundir los colores en determinadas zonas del dibujo, pero conviene combinar los fundidos con zonas de trazo vigoroso o dibujar encima después de haber rociado la zona de fundidos con un fijador.

PASTELES GRASOS

Existen dos tipos de pastel graso: el denominado «pastel graso» y el «pastel graso a la cera». Ambos tipos contienen ceras en la mezcla, pero los pasteles grasos a la cera tienen un contenido mucho más alto que el pastel graso normal. El alto contenido en ceras del segundo tipo de pastel lo hace muy apropiado para las técnicas de dibujo basadas en el rechazo de las soluciones acuosas (*véanse* páginas 210-211), pero muchos artistas prefieren el pastel graso normal por ser más blando y más maleable.

Al igual que los demás tipos de pastel, los pasteles grasos también se mezclan sobre el papel mediante la superposición de trazos. En cambio, no admiten la mezcla por fregado. No obstante, se pueden disolver con trementina o aguarrás, y el trabajo de mezclas se hará como si se tratara de una paleta de óleos.

Otra de las grandes virtudes del pastel graso es que no hay que fijarlo y que se pueden superponer capas de color sin temor a que las capas sucesivas se vayan desprendiendo del papel. El gran inconveniente es que cuando el tiempo es caluroso, los pasteles grasos tienden a fundirse, por lo que no habrá necesidad de usar trementina, pero se harán difíciles de manejar y poco adecuados para trabajar limpiamente.

ESGRAFIADO

El pastel graso es un medio de invención mucho más reciente que los pasteles blandos, y no tiene la misma tradición técnica de los segundos, que se remonta muy atrás en la historia del arte. Esta falta de raigambre en la tradición ha propiciado que los artistas que lo utilizan trabajen con menos ideas preconcebidas y que hayan podido disfrutar de la experimentación para conocer sus posibilidades.

193 ▷

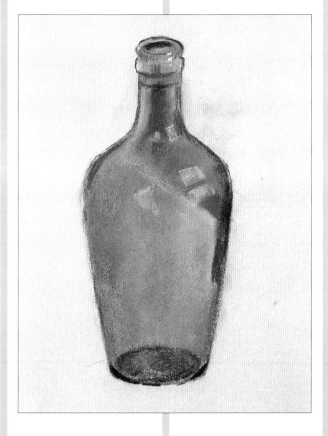

2 ◀ Al frotar con el dedo el artista funde los dos colores. Para este trabajo ha elegido un papel (*Mi-Teintes*, el lado opuesto) de color gris, ya que este tono facilita la valoración de los tonos claros y de los tonos oscuros.

3 ◀ Un dedo sería un instrumento demasiado grueso para realizar los fundidos de color en el borde de la botella; por lo tanto, el artista elige para este trabajo un bastoncito de algodón. Prefiere este último al difumino porque es más blando y su acción sobre el papel es más suave.

5 ▲ Este ejemplo contrasta con el tipo de trabajo del ejemplo anterior; en éste no hay

líneas visibles. Sin embargo, los dos métodos de trabajo se pueden combinar en un mismo dibujo.

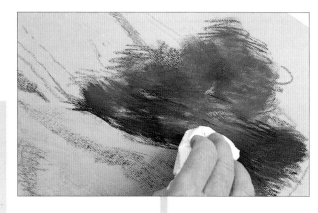

PASTEL GRASO Y TREMENTINA

1▶ El color oscuro se diluye con un trapo humedecido con trementina.

2▶ Esta vez se diluyen los tonos del cielo con un pincel mojado en trementina.

3▶ Ahora el artista dibuja con una barrita de pastel encima de las zonas dispersadas con trementina. De este modo se introduce un elemento más lineal en los primeros planos del paisaje.

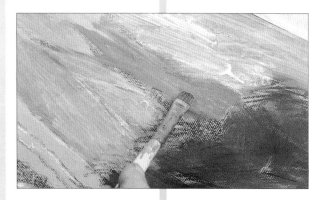

4▶ Este método, que combina el dibujo y la pintura, es una forma rápida y efectiva de elaborar zonas de color, especialmente apropiado para trabajos al aire libre cuando el tiempo apremia.

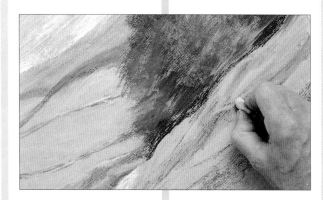

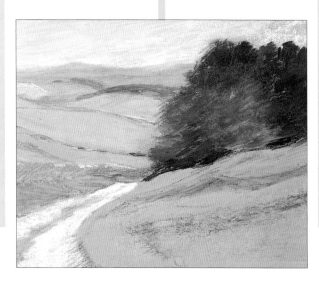

RASPADO

1▶ Los efectos que se pueden obtener con esta técnica varían según el papel que se utiice y dependen, en gran medida, del material empleado para efectuar los raspados. En este ejemplo, el artista trabaja con papel para acuarela y utiliza una navaja para raspar la capa superior de color.

2▶ En este caso, la navaja se utiliza como si fuera un material de dibujo para sugerir las formas de los árboles en el fondo.

3▶ El efecto del esgrafiado no recarga demasiado la imagen, pero introduce un cierto movimiento e interés en la zona focal del dibujo (el grupo de personas que toman el sol). Conviene subrayar el uso inteligente de colores en el primer plano que repiten los tonos del fondo, dibujados con trazos diagonales para guiar la vista del espectador hacia el centro del dibujo.

Una de las técnicas que cada vez más se asocia con este medio es el «esgrafiado», que consiste en raspar una capa de color para revelar el color que hay debajo; esto también se puede hacer con pasteles blandos, siempre y cuando la capa de color subyacente haya sido estabilizada con un fijador; sin embargo, este tipo de trabajo es menos eficaz, y los efectos que se puede obtener son menos dramáticos.

Para ejecutar esta técnica habrá que trabajar en un papel bastante duro (el papel para acuarela, por ejemplo, siempre será más adecuado que el papel para pastel común). Debemos empezar por cubrir el papel con una densa capa de color; los pasteles grasos cubren la totalidad del pastel si se aplican con fuerza. Después hay que superponer otra capa de color a la primera y rasparla con un material afilado –un *cutter* o un bisturí– para romper la superficie. Se pueden obtener efectos muy variados: intente utilizar la punta de la hoja de una cuchilla para trazar líneas finas, y para los efectos más amplios sólo hay que levantar suavemente la capa de color superior con el filo de la cuchilla. También se pueden superponer varias capas de color para ampliar la gama cromática del esgrafiado, o incluso diversificar los colores de la capa subyacente para obtener un efecto parecido.

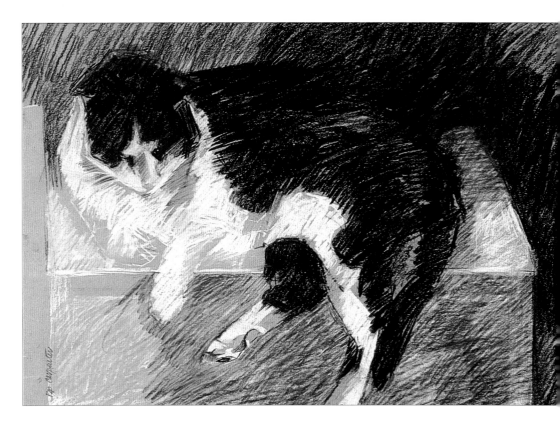

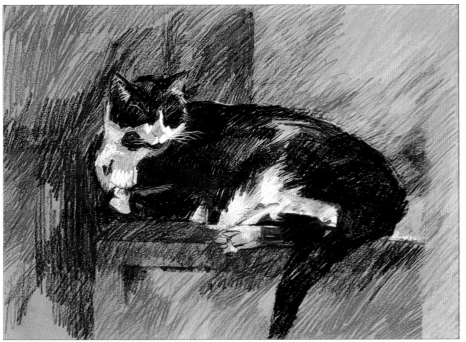

▲ ◀ Pip Carpenter
Pastel duro
Estos deliciosos dibujos fueron ejecutados consecutivamente a lo largo de un solo día. El pastel, ya sea duro o blando, es el medio perfecto para elaborar dibujos rápidos. El artista ha sabido captar la belleza de las poses relajadas del gato y ha conseguido reproducir la textura del pelaje del animal mediante la variación de la dirección del trazo. En ambos dibujos ha trabajado sobre papel de tono medio-cálido que ofrece un cierto contraste a los grises fríos y a los azules.

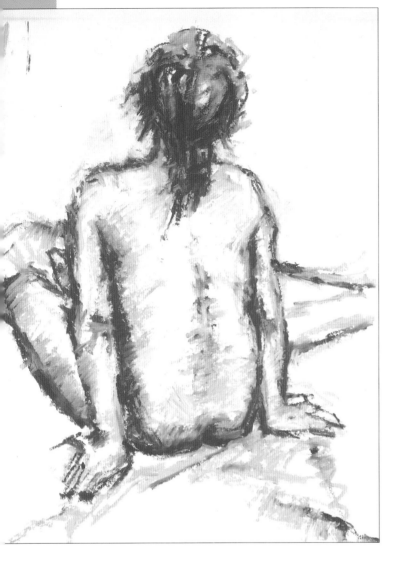

◀ Joan Elliott Bates
Barra de óleo
Esta artista es una apasionada experimentadora de nuevos medios, y para este dibujo ha utilizado una barra de óleo. Aunque no se les puede llamar pasteles grasos, estas densas barras están elaboradas con óleo muy denso y con ellas se obtienen efectos muy similares a los del pastel graso. Son barras mucho más gruesas que las del pastel graso y se utilizan más para pintar que para dibujar.

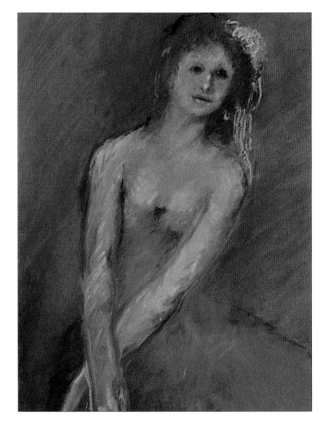

▶ Aubrey Phillips
Pastel blando
Este bello dibujo, titulado **Granja galesa**, se hizo del natural mediante una combinación de trazos diagonales rápidos y trazos lineales para conseguir, con mucha economía de medios, una impresión de la escena. Hay que destacar la hábil elección del papel, puesto que la artista ha optado por un tono que se integra perfectamente en el esquema general de colores del dibujo y que le ha permitido dejar grandes zonas de papel sin tratar.

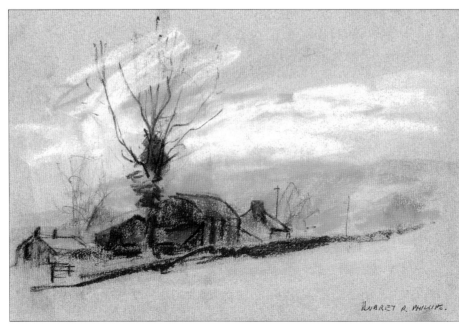

▲ Carole Katchen
Pastel blando
En esta obra, titulada **Otra vez dama de honor**, ha trabajado con una combinación muy efectista de fundidos y trazos diagonales, realizados con la punta y con el borde de la barrita de pastel. El efecto global del dibujo es blando, aunque los trazos de pastel se mantienen visibles, incluso en el fondo, y dan energía y vigor al dibujo.

PROYECTO I
Paisaje con pasteles blandos

No es imposible combinar pasteles blandos y pasteles grasos, pero estos dos medios son bastante incompatibles y, personalmente, recomendaría que por ahora se experimente con cada uno de los dos medios por separado.

En este proyecto se van a explorar las posibilidades de diferentes tipos de trazo y de la técnica de los fundidos de color. Para ello conviene utilizar un tipo de papel con el que no se haya trabajado antes (por ejemplo, un papel cuyo color pueda integrarse en el esquema general de la obra). Recomendamos el uso de una paleta de colores limitada para dejar abierta la posibilidad de crear colores mediante los fundidos de colores diferentes.

Para empezar, recomendaría dibujar un paisaje cuyas zonas de color sean bastante simples, es decir, que no presente un excesivo lujo de detalles minúsculos.

PROYECTO 2
Marina con pasteles grasos

Para realizar este proyecto deberá buscar un paisaje marino, fluvial, lacustre o un estanque. Trabaje igual que lo haría si utilizara pasteles blandos, pero en esta ocasión debe disolver el pastel graso con trementina para difuminar los colores en determinadas zonas del dibujo. También debería explotar la técnica del esgrafiado, que puede ser de gran utilidad para la descripción de la hierba o de los arbustos que se encuentran cerca de la orilla del agua, de las ondas del agua o de los dibujos que hacen las olas cuando se retiran de la playa.

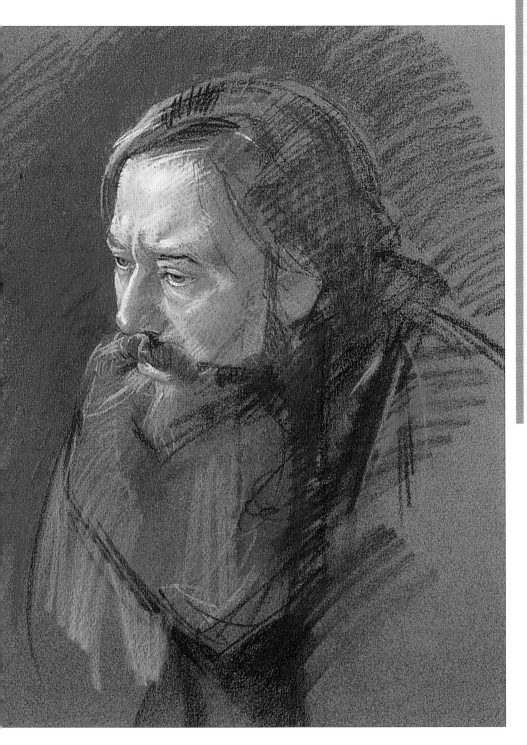

◀ John Houser
Pastel duro

También en esta obra, la forma de trabajar con los pasteles tiene una importancia de primer orden. Las líneas diagonales, combinadas con líneas casi verticales, describen la forma e introducen un efecto visual muy interesante. Sólo la cara ha recibido un tratamiento de color muy sólido y denso; el resto del papel está poco cubierto para permitir que el color del mismo se integre en la obra.

Carboncillo y tiza Conté

E l carboncillo, uno de los medios para dibujar más antiguos, se fabrica quemando barritas de madera, por ejemplo de sauce, a temperaturas muy altas y en contenedores cerrados al paso del aire. Estos contenedores carbonizan la madera sin deshacerla. Éste es un medio de dibujo que ofrece una gran versatilidad, y muchos profesores de arte lo recomiendan porque el aprendiz no se inhibe tanto al dibujar con carboncillo como con el lápiz y la pluma, por ejemplo. Este medio permite tratamientos de la imagen amplios y vigorosos.

LÍNEAS Y TONOS

El carboncillo responde inmediatamente a cualquier cambio de presión que se ejerza durante el trabajo; por lo tanto, se pueden obtener líneas cuya calidad variará desde las más finas y tenues hasta las gruesas y de color negro saturado. El trazo del carboncillo depende, en gran medida, de la forma en que se aplica sobre el papel. Por lo tanto, del mismo modo que con el pincel, también con el carboncillo conviene hacer pruebas antes de empezar a trabajar (*véase* página 206). Observe, por ejemplo, la diferencia de trazo entre una línea hecha empujando el carboncillo papel abajo y una que se ha trazado empujando el carboncillo papel arriba. Al empujarlo obtendremos una línea más fuerte. Pruebe a trazar una línea horizontal sobre el papel. Después rompa un trozo del carboncillo y utilícelo para realizar trazos anchos y sólidos.

Si se utiliza la barrita de carboncillo plana sobre el papel, resulta extremadamente fácil dibujar grandes áreas de tono. En cambio, si lo que se pretende es obtener una zona de tono medio muy homogéneo, el mejor procedimiento para conseguirlo es frotar el carboncillo con los dedos. Más adelante, este tono medio se puede oscurecer repitiendo este proceso después de haber aplicado una nueva capa de carboncillo. Cuando se trabaja con carboncillo de sauce es preciso fijar las diferentes capas de carbón si se pretende obtener una zona de tono muy oscuro y sólido, aunque también se pueden combinar los carboncillos de sauce con los de carbón prensado para obtener el mismo efecto.

DE OSCURO A CLARO

Normalmente, los tonos oscuros en un dibujo se obtienen por elaboración gradual, pero el carboncillo nos permite invertir la dirección habitual del trabajo, es decir, empezar por los tonos más oscuros y obtener los más claros después borrando con una goma. Éste es un ejercicio que muchos estudiantes de arte deben hacer porque tiene un efecto liberador, sobre todo para aquellos

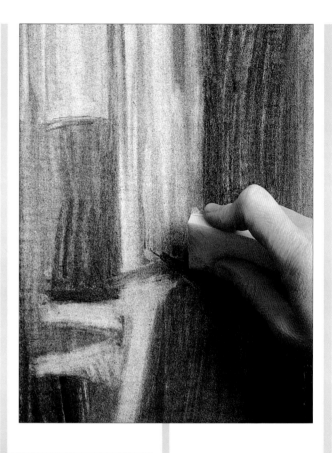

DE OSCURO A CLARO

1 ▲ Después de haber aplicado carboncillo hasta dejar regularmente cubierta toda la hoja de papel, la artista pasó a crear las zonas de tono más claro con una goma de borrar blanda.

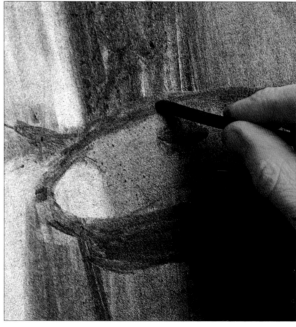

2 ▲ Ahora la artista utiliza una punta de la goma para borrar más carboncillo con el fin de definir el borde más iluminado de la puerta. Una goma de borrar blanda se puede usar casi con la misma precisión que un carboncillo.

3 ◀ La mesa de mármol que se encuentra en primer plano ya empieza a tener forma; se repasa el borde para definir mejor su perfil.

4 ◀ No siempre es posible borrar todo el carboncillo; por lo tanto, para obtener áreas totalmente blancas habrá que repasarlas con pastel blanco.

5 ▼ Una vez finalizado, el dibujo tiene una calidad atmosférica muy bella. Si fuera necesario, una vez que se han introducido todas las áreas iluminadas en el dibujo se puede fijar el carboncillo para intensificar los negros allí donde sea preciso.

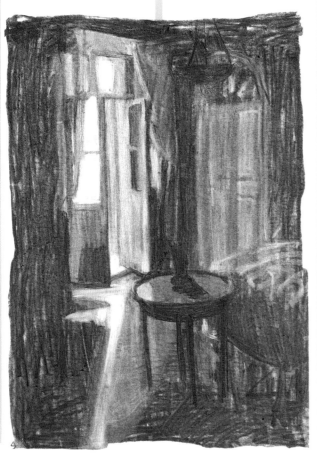

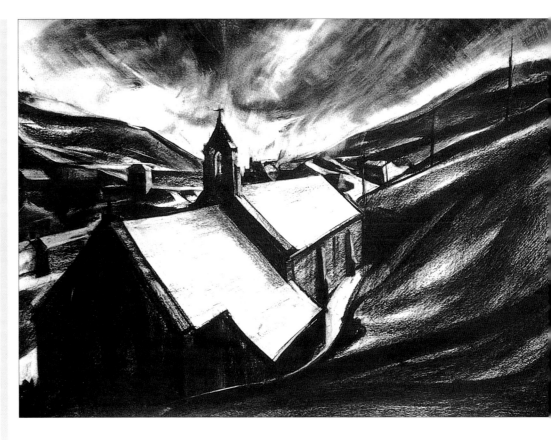

estudiantes que adquieren demasiada dependencia de la línea. Este método sirve para dibujar cualquier tema, siempre y cuando el tema en cuestión presente fuertes contrastes tonales. Un interior iluminado por una ventana, con algunas zonas en sombra, o un retrato fuertemente iluminado desde un solo ángulo podrían ser temas adecuados para ejecutarlos con esta técnica.

El método de trabajo es muy simple; se empieza por cubrir toda la hoja de papel con carboncillo (el carboncillo prensado o el carboncillo para dibujo de escenas son los más adecuados para esta primera fase). Hay que frotar el carboncillo para que entre bien en la fibra del papel y nos permita obtener un tono gris oscuro; después se dibuja el tema sobre este fondo gris. No conviene hacer un dibujo muy detallado y, en caso de error, no deben borrarse las líneas: fúndalas con el gris del fondo y vuelva a dibujar encima. Una vez terminado el dibujo, frote encima de las líneas para que se integren en el fondo sin dejar de ser visibles. (Cuando estemos seguros en la ejecución del tema, se puede obviar este último paso.)

198 ▷

▲ David Carpanini
Carboncillo
En este dibujo también se ha conseguido una poderosa sensación de atmósfera, pero lo más impresionante de esta obra, titulada **St Gabriels**, es el drama y el movimiento. Las nubes arremolinadas encuentran respuesta en las formas ondulantes de las colinas y de los campos, y la pequeña iglesia actúa como centro de estabilidad de este inquietante paisaje.

TEXTURA DEL PAPEL

1 ▶ La textura del papel es un factor muy importante a tener en cuenta cuando se dibuja con carboncillo, pasteles o tizas Conté. Esta fotografía muestra trazos realizados con tiza Conté sobre papel Guarro, que es un papel bastante liso que no atomiza demasiado el trazo.

2 ▶ El papel Ingres (o papel para carboncillo) se fabrica con una trama de líneas horizontales que siempre se verán en el dibujo, excepto cuando la tiza Conté se aplica con mucha densidad. En ciertos dibujos, esta característica puede tener sus ventajas, pero en general dificulta la obtención de negros densos.

3 ▶ El papel para acuarela tiene una textura muy pronunciada, y debido a que el pigmento Conté sólo se adhiere a la superficie rugosa, el efecto general es de una gran atomización del pigmento. Esta característica tiene sus ventajas cuando en el dibujo predominan los tonos claros y los tonos medios, pero no cuando se trabaja con tonos oscuros y densos.

Primero se elaborarán las luces más blancas; por lo tanto, hay que observar atentamente el tema para determinar cuáles son, y después se hacen emerger con la goma de borrar. Este procedimiento es más fácil de lo que pueda parecer; además, la goma se puede recortar hasta obtener una punta afilada para utilizarla como si fuera un lápiz. Se usan tanto la punta como el lado plano de la goma de borrar. Una vez se han definido todas las zonas de máxima iluminación, pasaremos a las zonas de tono medio y, en caso necesario, reforzaremos los tonos más oscuros del dibujo.

MÉTODOS DE TRABAJO CON TIZA CONTÉ

Igual que los pasteles o el carboncillo, la punta y el borde de una tiza Conté se pueden utilizar para dibujar líneas finas, y aplicada plana sobre el papel nos permite dibujar grandes áreas tonales. Además, se pueden explotar diferentes texturas de papel. Si se dibuja con mucha presión encima de papeles blandos como el papel Guarro, se obtendrán áreas de tono muy denso, mientras que los papeles cuya superficie tiene más textura, como el papel para acuarela o el papel para pastel, romperán el trazo y darán lugar a un tono menos opaco. Algunos artistas prefieren los lápices y tizas Conté a los carboncillos y lápices de grafito, porque los primeros producen un trazo mucho más denso y sólido. Su principal desventaja reside, sin embargo, en la práctica imposibilidad de borrarlos totalmente con una goma, aunque no ensucian tanto como el carboncillo ni requieren fijación.

Como ya habíamos mencionado antes, las tizas Conté se fabrican con pigmentos naturales y se pueden comprar en cuatro colores diferentes –dos tipos de marrón, negro y blanco– tanto si son lápices como si son tizas Conté. El color rojizo, también llamado «tiza roja o sanguina», posee una calidad muy agradable y se ha utilizado con preferencia para el dibujo de la figura humana, retratos y estudios de paisaje a lo largo de toda la historia del arte. El papel que se suele usar para intensificar la calidad de este color ocre rojizo es de color cremoso.

Otro método tradicional, llamado dibujo *a trois couleurs* (a tres colores) consiste en el uso de tizas Conté negra y blanca sobre papel gris o amarronado, y permite una rápida traducción de los tonos del tema. El papel representaría los tonos medios; los oscuros se dibujan en negro, y el blanco se utilizaría para introducir las luces. También se pueden combinar los cinco colores en el mismo dibujo para obtener efectos cuya calidad sería casi pictórica.

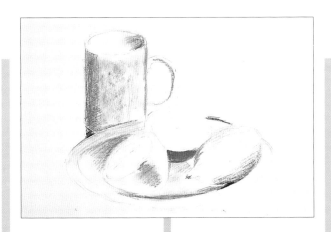

CONTÉ EN TRES COLORES

1 ◄ **Puesto que los colores Conté no son los mismos que los de la naturaleza muerta, el artista elige unos equivalentes tonales y utiliza tiza Conté marrón para los limones y el jarrón.**

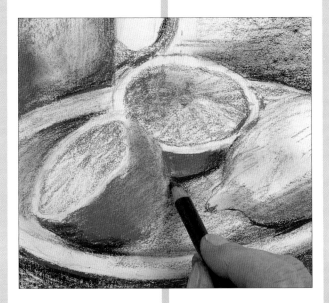

2 ◄ **El marrón y el negro se utilizan para las zonas más oscuras en sombra. Para realizar esta parte del trabajo el artista emplea un lápiz Conté, puesto que le permite trabajar con mucha más precisión las zonas pequeñas del dibujo.**

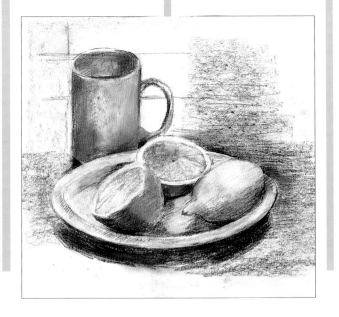

3 ◄ **Si no se elige un tema cuyo color dominante sea el marrón, no será posible elaborar colores naturales, aunque sí se puede hacer un dibujo interesante. Por otro lado, este método puede descubrirnos muchas cosas referentes a las relaciones tonales, como lo que se ha explicado en la lección cinco acerca del dibujo con papel de colores.**

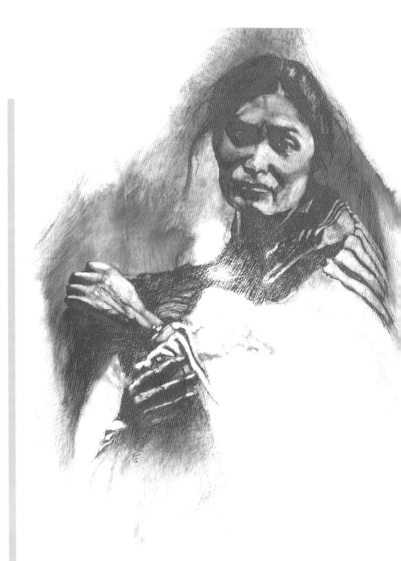

▲ Leonard Leone
Tiza Conté
A este artista le gustan las superficies lisas para desarrollar sus trabajos en tizas Conté, y para este retrato de una india navaja ha elejido un soporte de madera con imprimación. Dicho soporte no es adecuado para trabajar con carboncillo puesto que no tiene suficiente adherencia; el Conté, en cambio, tiene un grado de adherencia mucho mayor.

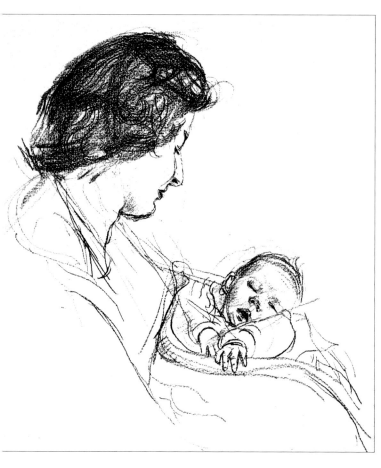

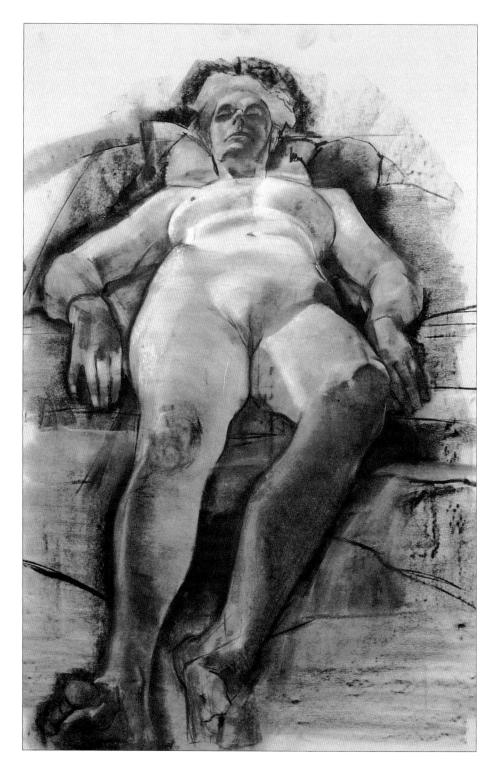

▲ Stephen Crowther
Carboncillo
La forma en que se ha utilizado el carboncillo en cada uno de los tres dibujos que se ilustran en estas páginas es muy diferente. En el dibujo titulado **El primer hijo** se ha usado un carboncillo de madera de sauce muy fino para crear un efecto muy delicado en consonancia con la ternura del tema.

▶ Peter Willock
Carboncillo y pastel blanco
En este estudio de figura, el trabajo es completamente diferente del anterior, puesto que casi no hay líneas en el dibujo. El artista ha utilizado carboncillo plano para introducir las sombras que definen los principales planos del cuerpo. El pastel blanco se ha empleado de un modo muy similar para elaborar las zonas en las que incide la luz; el color del papel aporta los tonos medios e introduce un tono cálido generalizado en todo el dibujo.

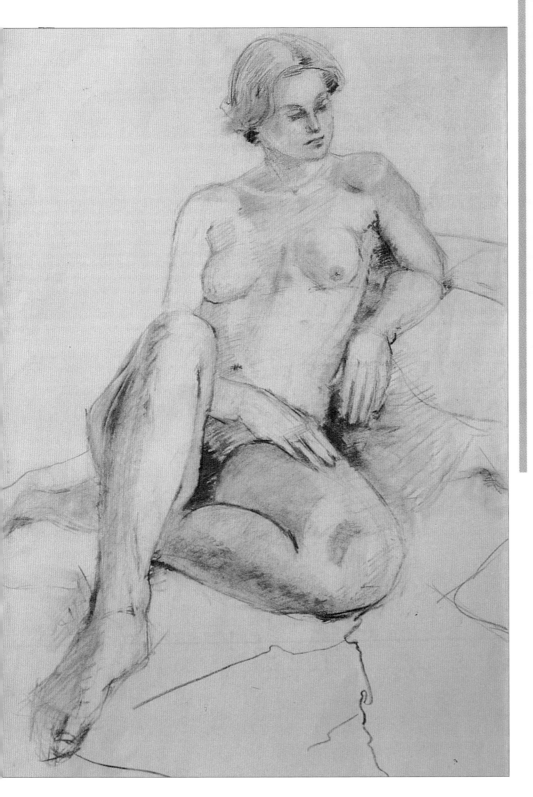

◀ Olwen Tarrant
Carboncillo y lápiz
La mezcla de lápiz y carboncillo
no es muy frecuente, pero en
este dibujo –titulado **Rachel
posando**– se ha utilizado con
mucho acierto. El carboncillo
se ha aplicado con poca
presión, y el artista ha
difuminado el medio en
determinadas zonas del dibujo
para crear efectos de gran
delicadeza y suavidad.

PROYECTO 1
Dibujar por sustracción
Como tema de este primer
proyecto le sugiero un
interior con una sola fuente
de luz artificial. La luz
debería ser débil y estar
situada a un nivel muy bajo
en la habitación para que
haya sombras y puntos de
oscuridad total. Una
lámpara de mesa o una
vela encima de una mesa
proporcionarían la
iluminación ideal. Prepare
una hoja de papel; cúbrala
totalmente con carboncillo
hasta que haya obtenido
un tono gris oscuro muy
denso. Después dibuje
dentro del negro,
levantando las zonas de
mayor claridad con una
goma de borrar blanda
(*véanse* páginas 196-197).
Este dibujo no debe ser
demasiado detallado. En
realidad, debería ser la
descripción de la
incidencia de luz sobre
los modelos que hay en
la habitación. Cuando se
trabaja de este modo, hay
que tener en cuenta que no
se puede fijar el dibujo con
fijador hasta llegar a las
últimas fases del trabajo;
por lo tanto, habrá que
evitar emborronar
demasiado el dibujo.

PROYECTO 2
Trois couleurs
Sugerimos que se elija una
figura o la cabeza de
una figura para practicar
esta técnica de dibujo.
Podría ser un desnudo, una
figura vestida, un retrato o
un autorretrato. Se utilizará
sólo tiza Conté blanca y
negra, pero hay que
trabajar sobre papel de
color, ya sea en un tono
gris medio o marrón claro.
Resulta muy difícil borrar
Conté, pero no debe
permitir que eso le inhiba.
Utilice los tres tonos del
negro, el tono del papel y
el blanco para elaborar una
buena representación de
una forma tridimensional.

información adicional

96	Dibujar una cabeza
110	El dibujo del desnudo
210	Técnicas mixtas

Técnicas del dibujo con tinta

La tinta es el medio para dibujo más antiguo. En Egipto se utilizaron plumas de caña y algún tipo de tinta para dibujar y escribir, y en China ya se fabricaban tintas en el año 2500 a. C. con pigmento negro u ocre rojo, formando tacos de tinta aglutinados con una cola. Para usar la tinta se disolvía parte de la barra con agua. Estas tintas, que más tarde se importaron a Europa en su forma sólida, se conocen bajo el nombre de «tinta china» o «tinta india». La tinta china sólida se utiliza ampliamente para dibujar con pinceles.

PLUMA Y TINTA

Desde los tiempos de los romanos hasta el siglo XIX, la pluma estándar fue la pluma de ave, hecha de pluma de oca, de pavo y, en algunas ocasiones, de cuervo o de gaviota. La pluma de caña, sin embargo, no se dejó de usar, y en la actualidad todavía se utiliza. Tanto Van Gogh como Rembrandt explotaron con maestría la delicadeza de su línea. Una pluma muy parecida, pero hecha de bambú, se ha utilizado en Oriente durante siglos. Esta pluma es más gruesa que la pluma de caña y con ella se obtiene una línea muy atractiva, casi seca. El bambú se puede comprar en algunas tiendas especializadas si uno mismo la quiere fabricar; si no, se pueden comprar plumas de bambú en las tiendas especializadas en materiales para artistas. Las plumas de ganso también se las puede hacer uno mismo sin mayores dificultades, y hay muchos artistas que las prefieren a las plumas con plumilla metálica.

Si el trabajo con tinta y pluma llegara a entusiasmarle, lo más conveniente será hacer experimentos con plumas de fabricación casera. No obstante, actualmente se venden muchos tipos diferentes de pluma para dibujo, desde la vieja (aunque no fuera de uso) pluma de inmersión, con mango de madera y plumillas recambiables, hasta las plumas con carga, pasando por diferentes bolígrafos, rotuladores con punta de fibra o de fieltro. Sólo la experimentación nos permitirá descubrir cuál de ellos es el que más se ajusta a nuestras necesidades, y es posible que se necesite más de un tipo para ejecutar el trabajo que se tenga entre manos. Los bolígrafos y los rotuladores, por ejemplo, no ofrecen mucha variedad en lo que a trazos se refiere, pero son los medios más adecuados para tomar apuntes en el exterior. Las plumas de inmersión y las plumas de caña de bambú son herramientas de dibujo muy versátiles, pero son mucho menos prácticas para hacer trabajos al aire libre, puesto que hay que transportar el frasco de tinta.

PLUMA DE BAMBÚ

▶ Estas plumas las utilizan tanto artistas como calígrafos, y normalmente se pueden comprar en tiendas especializadas en material para caligrafía. Son muy versátiles y su manejo es muy interesante, pero se necesita una cierta práctica para trabajar con ellas.

PLUMA DE AVE

▶ Éstas también las utilizan los calígrafos, y en el pasado fueron el medio más común tanto para escribir como para dibujar. Son muy sensibles y ofrecen una gran variedad de líneas y trazos.

PLUMA DE CAÑA

▶ Es muy parecida a la caña de bambú, pero más delgada. Se trata de una pluma que vale la pena probar. El dibujo de David Prentice, reproducido en la página siguiente, se ha ejecutado con pluma de caña; en la página 144 aparece un ejemplo de trabajo con este tipo de pluma realizado por Van Gogh.

1

2

3

1 Pluma de bambú
2 Pluma de caña
3 Pluma de ave

ELABORACIÓN DE LOS TONOS

Cuando se dibuja con carboncillo o con lápiz, la creación de variaciones tonales no representa grandes dificultades porque se puede hacer mediante el sombreado. Sin embargo, esta técnica no nos sirve para obtener variaciones tonales con tinta y pluma. El método tradicional de elaborar un dibujo tonal con pluma y tinta es el de las tramas de líneas paralelas y de líneas cruzadas. Esta técnica ya se ha descrito en el apartado dedicado a los lápices de colores (*véanse* páginas 181-182), pero su mención es mucho más importante en el contexto del trabajo con pluma y tinta.

Recuerde que, a pesar de que las líneas en las tramas paralelas y cruzadas son más o menos paralelas, no tienen que ser totalmente rectas ni perfectamente regulares. Y a pesar de que una trama de líneas regular y controlada es lo que más conviene a un dibujo arquitectónico, debería intentar crear tantas variaciones como le sea

204 ▷

▼ David Prentice
Pluma de caña y tinta
La obra titulada **Bajo Black Hill** es un claro ejemplo de la

variedad y sensibilidad de trazo que ofrece la pluma de caña.

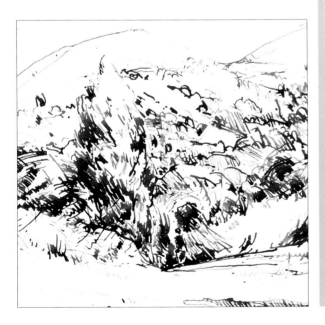

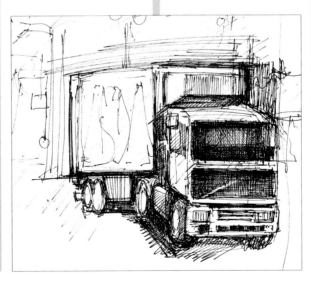

DIBUJOS TONALES

1 ◀ Con un rotulador de punta de fibra muy fina, el artista dibuja una trama de líneas paralelas.

2 ◀ Ahora ya puede empezar a trabajar en los tonos más oscuros. Cuando se trabaja con pluma y tinta no se puede borrar nada de lo dibujado, así que convendrá que haga un dibujo previo en lápiz hasta que no haya adquirido una cierta experiencia en el trabajo con este medio.

3 ◀ Los métodos de tramado paralelo y cruzado se utilizan para crear áreas de tono oscuro. En este caso, las líneas son diagonales, a diferencia de las de la imagen superior, que describían el plano liso del parabrisas.

4 ◀ Observe que el artista ha utilizado una variedad de tramas, de un lado, para dar un mayor interés al dibujo y, del otro, para sugerir las diferentes formas y planos.

información adicional	
12	Materiales básicos para el dibujo
34	El dibujo tridimensional

TRAMA LIBRE

1 ◄ El artista empieza a dibujar una serie de trazos libres que se ajustan, aproximadamente, a las formas y el contorno de la cabeza.

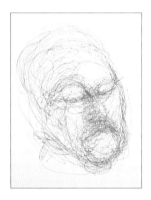

2 ◄ A medida que la red de líneas adquiere mayor densidad, las formas principales de la cabeza empiezan a emerger del papel, aunque en realidad no hay ningún interés específico de hacer una descripción detallada de los rasgos particulares del individuo.

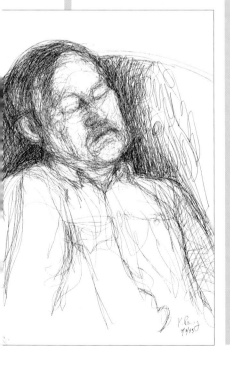

3 ◄ En las últimas fases del trabajo se han definido, mediante una extensión del tramado, la forma de la cabeza y del cuerpo. Ahora el dibujo nos transmite una idea cabal de la postura hundida del hombre dormido. El efecto que se consigue con esta técnica es más suave y menos preciso que el de las tramas de líneas cruzadas y paralelas.

posible para que el dibujo no acabe por tener un aspecto aburrido y mecánico. Si se dibuja una forma sólida como, por ejemplo, el tronco de un árbol o una figura, se debe dejar que la trama de líneas se adapte a los contornos de la forma. A estas tramas se les llama «sombras de brazalete», y el pionero en esta técnica fue el gran artista alemán Albrecht Dürer (1471-1528).

Un método que también resulta muy efectivo para describir tonos, pero mucho más difícil, es la trama libre, muy utilizada por Picasso (1881-1973). La pluma se mueve libremente hacia delante y hacia atrás hasta que el tono tiene la densidad adecuada. Este método requiere cierta práctica, pero se hará bien en probarlo, ya que el efecto de los dibujos ejecutados así es muy enérgico y suelto. Esta energía sólo se obtiene a expensas del control, por lo que los dibujos realizados con esta técnica no son muy precisos.

LÍNEA Y AGUADA

Otra manera de obtener profundidad de tono en un dibujo consiste en combinar el dibujo de tinta con la aguada, tanto si es una aguada monocroma de tinta diluida en agua como si se trata de una aguada de color, ya sea de acuarela o de tinta. La técnica del dibujo con tinta y aguada tiene una larga tradición en la historia del arte, y sigue siendo muy popular por su calidad expresiva y sugerente. Y puesto que cuando se trabaja con esta técnica no sólo interviene la línea en la creación de tonos, este método permite trabajar con más rapidez y soltura que cuando los tonos se crean con tramas de líneas paralelas y cruzadas. Las formas y las impresiones de luz y sombra se pueden resolver con unas pocas pinceladas que se reforzarán con líneas de pluma allí donde sea necesario.

Es muy importante que tanto la línea como la aguada se usen conjuntamente en el dibujo, y hay que evitar dibujar primero el contorno de la forma en líneas y rellenar éstas después con aguada. Si nunca se ha practicado esta técnica, convendrá hacer un dibujo previo en lápiz que actuará como guía para pintar las primeras áreas tonales. Después se pueden introducir las líneas y otras aguadas si es preciso. También se puede trabajar con una pluma cargada de tinta soluble en agua y disolver las líneas con agua clara en determinadas zonas del dibujo. De hecho, existen muchas maneras de explotar esta atractiva técnica de dibujo.

LÍNEA Y AGUADA

1 ► Para recrear los blandos pétalos, la artista trabaja encima de papel previamente humedecido. De este modo consigue que la tinta se difunda y se disperse sobre el papel. En la ilustración vemos que la artista se dispone a introducir pinceladas de tinta sin dilución en las zonas de aguada de tono más claro de los pétalos.

2 ► Antes de dar más definición a los pétalos y a los tallos de las flores con una pluma de inmersión, la artista ha dejado secar las aguadas pintadas anteriormente.

3 ► Después de dibujar las líneas a pluma, la artista ha vuelto a introducir aguada para unificar el dibujo. Hay que tener cuidado de no dejar que las líneas dibujadas dominen. En este caso, sin embargo, el dibujo está muy bien integrado.

206 ▷

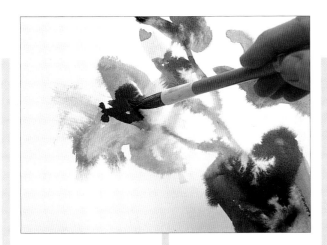

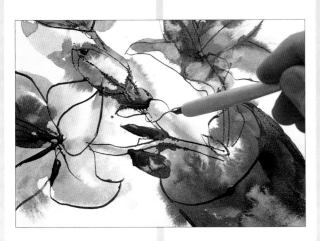

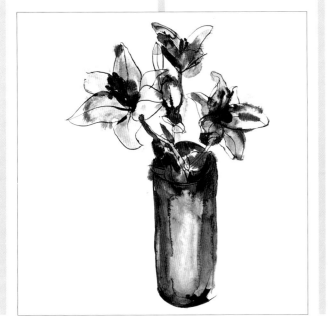

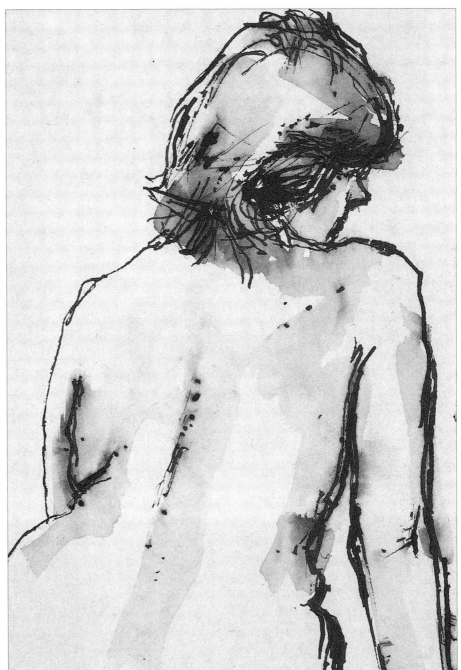

▲ Joan Elliott Bates
Línea y aguada
La artista ha utilizado una técnica experimental para ejecutar este dibujo sencillo pero sensible. En lugar de dibujar con una pluma convencional ha trabajado con el retén que hay en el interior de la tapa de la botella de tinta.

El resultado es una interesante y variada calidad de línea. La aguada se ha mantenido en un mínimo, dejando que sólo unas pocas pinceladas de tono gris pálido describan los planos del cuerpo y de la cabeza.

TINTA Y PINCEL

1 ◀ **Dibujar directamente con un pincel resulta muy satisfactorio y ha demostrado ser una manera muy eficaz de hacer estudios rápidos. Puesto que el artista quiere que el efecto sea suave, ha humedecido el papel antes de empezar a dibujar.**

2 ◀ **Ahora se introducen trazos de tinta sin diluir encima de las manchas todavía húmedas de la aguada anterior.**

3 ◀ **El pincel chino es una herramienta muy sensible. En este ejemplo se utiliza para trazar tanto líneas muy gruesas como líneas muy finas con objeto de sugerir lo que parecen árboles.**

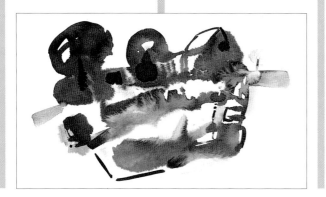

4 ◀ **Aunque el dibujo no está acabado, nos transmite una buena impresión de árboles y campos, y el efecto creado por la tinta disuelta en el primer plano es atractivo en sí mismo.**

DIBUJO CON PINCEL

El dibujo con pincel y el dibujo con aguada son técnicas muy similares; la única diferencia es que cuando se trabaja sólo con pincel, las líneas no se hacen con otra cosa que con la punta del mismo. Rembrandt realizó algunos dibujos con mucha fuerza expresiva en los que tanto las figuras como su entorno están indicados con unos pocos trazos de pincel y tinta, aplicados con más o menos intensidad. Este método está especialmente indicado para elaborar rápidos estudios tonales de paisaje que se pueden desarrollar más adelante para conseguir un dibujo acabado. John Constable (1776-1837) fue uno de los pintores que trabajaban habitualmente con esta técnica de dibujo.

Las cualidades lineales que da el pincel se pueden utilizar con diferentes tintas de color. Es un medio de dibujo extremadamente sensible, capaz de producir infinidad de trazos diferentes. Durante siglos, los artistas chinos y japoneses han explotado el potencial expresivo del pincel para producir hermosos dibujos con pincel y tinta.

Los trazos vienen determinados por el tipo y el tamaño del pincel, la presión y la dirección del trazo, y por el modo de sostener el pincel. Se puede utilizar cualquier pincel de buena calidad, preferentemente los fabricados con pelo de marta, puesto que éstos son fuertes y flexibles y cogen bien la tinta. También se pueden probar los pinceles chinos, que actualmente se pueden comprar a buen precio. Pruebe a sostener el pincel de diferentes modos. Los calígrafos y dibujantes orientales, por ejemplo, han desarrollado una serie de posiciones de la mano, y a menudo trabajan con el pincel totalmente perpendicular al papel.

◀ Eric Brown
Línea y aguada
En este dibujo, la línea se ha limitado a la descripción de la gente, los coches y otros modelos que se encuentran en primer término. El dibujo ha sido realizado casi exclusivamente en tono, con una tinta cuya base es la goma laca. El efecto del agua sobre estas tintas conduce en ocasiones a resultados bastante malos (en ciertas zonas del cielo se puede apreciar que el dibujo ha amarilleado, y se presenta con un color azulado). Sin embargo, hay que saber aprovechar en favor de uno mismo los accidentes que produce el medio. Las líneas blancas trazadas en los árboles y en el cielo se han ejecutado con la técnica de reservas con cera, que se describe de forma práctica en las páginas 210-211.

▶ Stephen Crowther
Pluma y algunas pinceladas de aguada
Para ejecutar este dibujo, titulado **Mi madre y mi padre**, se ha utilizado una pluma muy fina. La mayoría de los tonos se han elaborado mediante tramas de líneas paralelas y cruzadas, pero en el cuello y en la espalda del abrigo de la mujer se ha difuminado la tinta soluble en agua para producir un tono más homogéneo y regular.

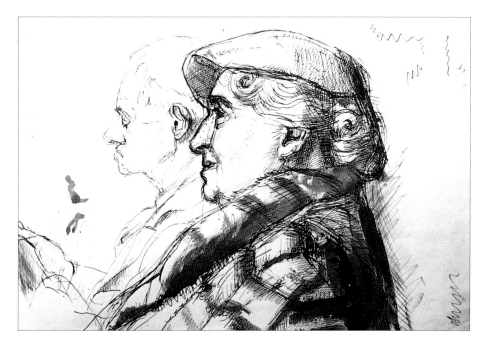

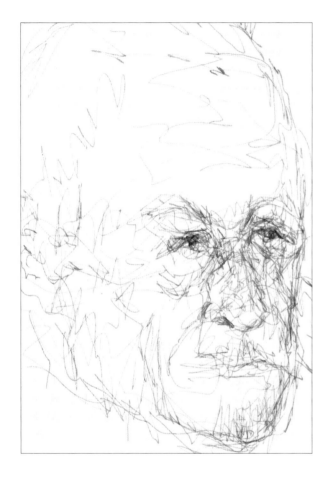

▲ John Denahy
Pluma y tinta marrón
En este expresivo dibujo,
titulado **El anciano**, el artista
ha trabajado con una técnica de
trama similar a la que se ha
descrito en la página 204.
A pesar de que las líneas
parecen dibujadas al azar y con
mucha soltura, los rasgos de la
cara se han descrito con gran
habilidad para conferir un
mayor carácter al retrato.

▶ Elizabeth Moore
Pincel y acuarela
Este bonito estudio de figura
ilustra muy bien las virtudes del
pincel como medio para
dibujar, y demuestra, también,
las interesantes variaciones de
línea que se pueden conseguir.
Las líneas del pincel describen
con mucho detalle tanto la
figura como el cabello de
la misma, y además llenan
de movimiento el dibujo.

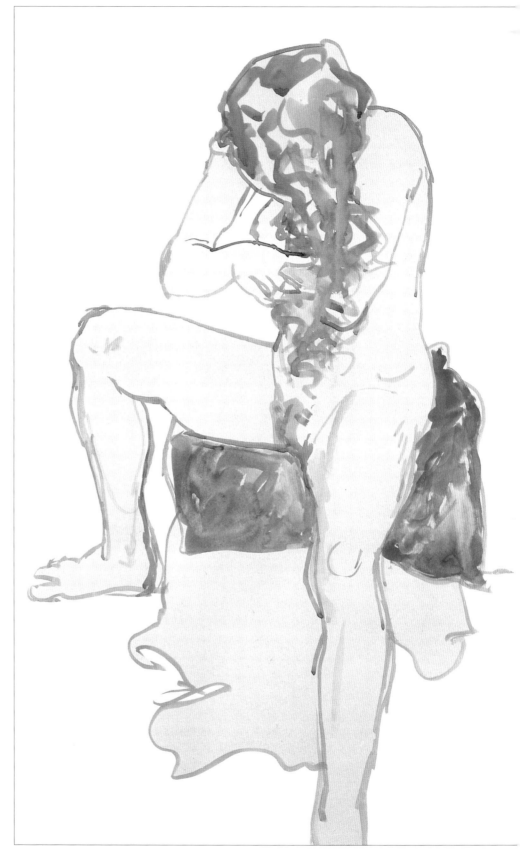

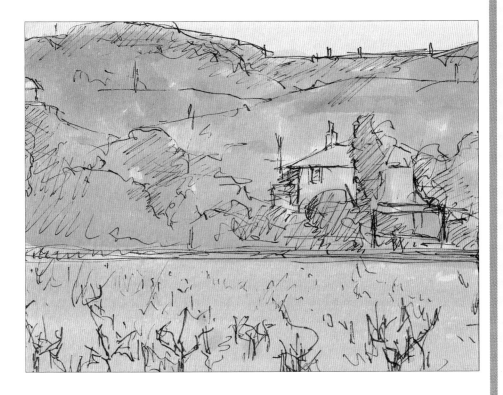

PLUMA Y PINCEL

Puede resultar muy difícil trabajar en un solo proyecto con todos los tipos de pluma que se pueden comprar, pero debería intentar trabajar con dos o tres, como mínimo. Quizá se pueda combinar una pluma de ave o de caña con una pluma de inmersión y uno de los modernos rotuladores de punta de fibra. En este proyecto también se debería utilizar un pincel, tanto para dibujar líneas como para elaborar zonas de tono con aguadas. Las técnicas que se deberían explotar son el dibujo de tramas paralelas y cruzadas, de tono mediante el tramado de sombra de brazalete y aguada.

Sugiero que el tema del proyecto sea una figura en un interior. El fondo será parte importante del dibujo. El trazo de sombra de brazalete se utilizará para describir los pliegues de la ropa, que ayudan a crear una ilusión de volumen. La aguada puede utilizarse para la descripción de la iluminación de la figura y de la atmósfera del tema. Las líneas trazadas con pincel y con pluma se usarán para la descripción de la figura (sobre todo de la cabeza y de las manos). Éste debería ser un retrato que ponga especial cuidado en reflejar la personalidad del retratado.

▲ John Denahy
Pluma y aguada
En este estudio de un paisaje francés, realizado como referencia para una pintura, el artista ha utilizado la línea y la aguada con el fin de registrar toda la información que necesita sobre las formas y los tonos. En este caso, el dibujo de línea se realizó en primer lugar, y las dos aguadas en tonos marrones se añadieron después.

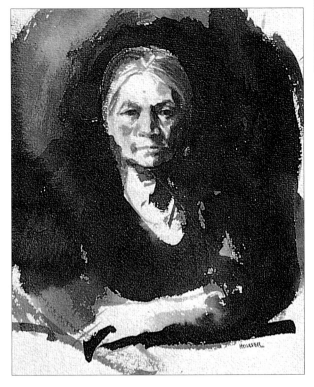

◄ John Houser
Pincel y tinta
Rembrandt ha sido, probablemente, el mayor exponente del dibujo con pincel y tinta que jamás haya existido, y este dibujo de una india Cherokee tiene un carácter indudablemente rembrandtiano. La ropa y el fondo se funden para que la cara, tratada con cierto detalle, se convierta en el centro indiscutible de la atención del espectador.

Técnicas mixtas

En algunos de los proyectos de las partes primera y segunda del curso ya se le había introducido en el trabajo de técnicas mixtas, y habrá comprobado que algunos medios se pueden combinar mejor que otros. Cuando se trabaja con técnicas mixtas tan importante es tener en cuenta la naturaleza física de los medios como las características del tema que se va a dibujar, y en todo momento habrá que decidir si los efectos que se quieren obtener son compatibles con el medio.

El carboncillo y los pasteles, por ejemplo, son medios emparentados, puesto que ambos tienen la misma calidad blanda y borrosa. El carboncillo se utiliza en ocasiones para dar una base tonal al dibujo; después se fija con un fijador y se trabaja encima con pasteles. También se puede utilizar conjuntamente con los pasteles para crear zonas de tono muy oscuro. Asimismo, se había dicho en páginas anteriores que el lápiz de grafito y los lápices de colores son perfectamente compatibles y, además, existe el clásico ejemplo de medios compatibles, es decir, la línea y la aguada (de hecho, hace tanto tiempo que se trabaja con esta combinación que difícilmente se le puede dar el calificativo de técnica mixta) (*véase* página 204).

Por otro lado tenemos los medios cuya combinación no es muy afortunada. Los lápices (y los lápices de colores) y los marcadores (rotuladores anchos) son difícilmente compatibles, porque a pesar de que los trazos del lápiz son sólidos y definidos, se retraen ante los colores brillantes de las tintas del marcador. Del mismo modo, las delgadas líneas de la pluma no casan bien con la tiza Conté negra, aunque sí se puede utilizar la combinación de Conté y rotulador o Conté y tinta. Sin embargo, la mejor manera de saber qué combinaciones son las más adecuadas para el estilo de dibujo de cada uno y para las ideas que se pretenden expresar es dedicarse a la experimentación. Pronto descubrirá que puede crear efectos muy interesantes con medios que inicialmente parecían incompatibles.

RESERVA DE CERA
Una de las mezclas de materiales incompatibles que ahora se conoce muy bien y se utiliza tanto en pintura como en dibujo es la del óleo con agua. Si primero se hace un dibujo con pastel graso y después se aplica una aguada de negro diluido o de una tinta de color —o se dibuja encima con un rotulador grueso—, la cera del pastel graso rechazará el color y hará que el dibujo se destaque con absoluta claridad.

213 ▷

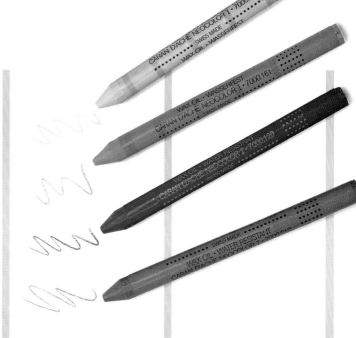

▶ Una vela doméstica puede ser un medio muy eficaz para practicar la técnica de reservas de cera, pero en ese caso las zonas de reserva serán blancas, siempre y cuando no se haya trabajado sobre el papel con algún color antes de hacer las reservas. En el ejemplo, el artista ha utilizado barritas cuyo aglutinante es una combinación de ceras y aceite.

CERAS Y TINTA
1 ◀ Se ha empezado por trazar ligeramente los árboles con las ceras. Conviene probar varias veces los resultados para saber cuál es la presión que se debe ejercer, aunque por regla general, cuanto más fuerte es la presión más efectiva es la reserva.

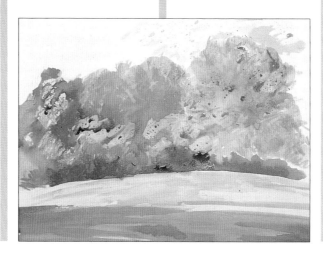

2 ◀ La primera aplicación de color de cera ha cubierto demasiado las ceras. Por lo tanto, se deja secar esta fase del trabajo antes de proseguir con las ceras y la tinta. En la ilustración se observa que la tinta se escurre en las zonas cubiertas de cera.

3 ◄ En esta zona, las reservas de cera no van a ser demasiado evidentes; por lo tanto, la artista utiliza un color de cera muy parecido al color de la tinta que la cubrirá.

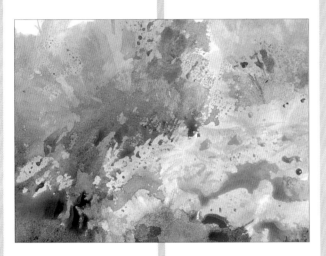

4 ◄ Esta fotografía, tomada cuando la tinta ya se había secado, deja ver claramente el efecto: la tinta forma manchas y gotas encima de la cera. Esta técnica posee un componente de azar muy interesante: nunca se tiene la absoluta certeza de lo que va a ocurrir.

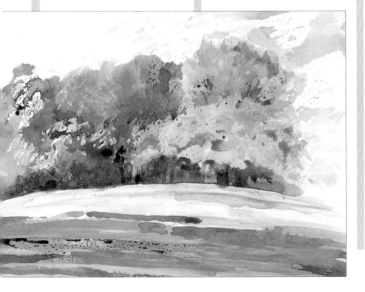

5 ◄ A medida que avanzaba su trabajo, la artista descubrió que las ceras de color claro hacen mejores reservas que las ceras oscuras. Las nubes son un buen ejemplo de reserva absoluta obtenida con el pastel graso blanco.

▲ David Ferry
Monotipo y dibujo
Para obtener los ricos efectos que se observan en la obra **Catedral**, el artista empezó a trabajar con un monotipo (una impresión única hecha mediante el posicionamiento del papel encima de una hoja de cristal o de metal en la que se ha realizado un dibujo con tinta). Después trabajó encima de esta impresión con lápices de colores, a continuación con pastel graso negro y, finalmente, con tintas de color para dibujo.

◄ Samantha Toft
Técnicas de impresión mixtas y pastel graso
El fondo de la obra **Tres mujeres gordas** ha sido serigrafiado para obtener suaves degradados de tono, y el dibujo de las figuras se ha realizado en pastel graso. Las delgadas líneas negras se han elaborado mediante la técnica del monotipo. El papel se ha colocado boca abajo encima de una plancha de metal entintada con tinta de impresión y se ha utilizado un lápiz para dibujar en la cara posterior del papel y transferir la tinta al papel de un modo selectivo.

▼ Rosalind Cuthbert
Carboncillo y pastel
Dos medios se pueden combinar de muchas maneras diferentes. El carboncillo suele tener un papel secundario, y se utiliza para realizar el dibujo previo o como ayuda para la elaboración de zonas muy oscuras en el dibujo. Sin embargo, en este vigoroso dibujo, titulado **Kate**, tanto el carboncillo –que se utiliza para el dibujo de línea– como el pastel mantienen sus identidades.

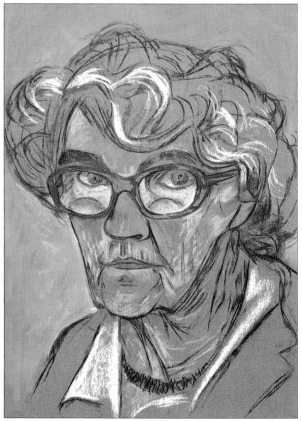

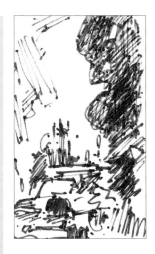

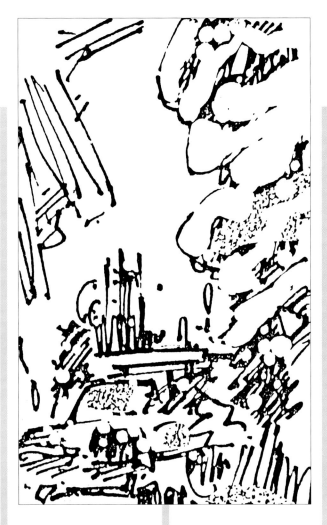

EL DIBUJO A PARTIR DE FOTOCOPIAS

1 ▲ Este pequeño apunte de rotulador ha sido realizado a partir de una obra de Constable que el artista admira especialmente.

2 ▲ Parecía un tema adecuado para una postal de Navidad, y el artista hizo una fotocopia tras reservar previamente los árboles con líquido corrector blanco. El efecto resultante es muy parecido al de los árboles cargados de nieve en invierno. Después se hicieron más fotocopias, y ésta es una de ellas.

3 ◄ En un momento posterior, el artista decidió desarrollar la fotocopia y la reelaboró con colores.

La técnica de reserva de cera es muy agradecida e interesante porque siempre es ligeramente impredecible: nunca se sabe qué aspecto va a tener el dibujo una vez se haya introducido el color.

Se puede trabajar haciendo algunos trazos amplios con un pastel graso blanco, o con una vela doméstica, para crear zonas de color o de textura en el fondo, pero también se puede hacer un dibujo con reservas por capas, es decir, alternando la introducción de cera y la de colores. También cabe la posibilidad de raspar las ceras con un objeto, tal y como se hacía en la técnica del esgrafiado, mencionada en el contexto más amplio de las técnicas de trabajo con pasteles grasos (*véanse* páginas 191-192). Los pasteles a la cera normales (ceras para niños) se pueden utilizar para crear efectos muy sencillos, pero los pasteles grasos para artistas presentan una gama de colores mucho más amplia.

TRABAJAR CON UNA FOTOCOPIADORA

Los artistas que habitualmente trabajan con técnicas mixtas suelen utilizar fotocopias en determinadas fases del trabajo. Aunque su función primaria es la de copiar documentos, estas máquinas pueden crear efectos fascinantes. Cuando se hace una fotocopia en blanco y negro de una fotografía o de una reproducción en color, la calidad de la imagen cambia inmediatamente –casi parece un dibujo a carboncillo. Si después se amplía la imagen en la misma máquina (la mayoría de las fotocopiadoras modernas pueden ampliar), el tono se irá granulando, y cuantas más ampliaciones se hagan, más atomizada aparecerá la imagen.

214 ▷

información adicional	
188	Pastel y pastel graso
196	Carboncillo y tiza Conté

Si hace lo mismo con sus dibujos obtendrá resultados muy interesantes (los dibujos a lápiz se definen más, por ejemplo, y la obra adquiere un aspecto muy diferente cuando se altera la escala). La reducción de la escala suele producir una imagen más condensada, más contrastada. El «arte de la fotocopia» es una buena manera de recuperar dibujos viejos para desarrollarlos un poco más. El papel para fotocopia admite cualquier medio: carboncillo, tiza Conté, tinta y lápiz o rotuladores y tintas de color si se quiere trabajar con colores. Algunos artistas vuelven a fotocopiar la imagen después de haber trabajado encima, o hacen una fotocopia en color y vuelven sobre ella después. Si se trabaja de este modo, no hay que temer por el original si el resultado no nos gusta.

COLLAGE

Las fotocopiadoras y las copiadoras de láser también se utilizan mucho para hacer collages. El collage es, básicamente, un método de producción de imágenes que consiste en pegar fragmentos de papeles de color, telas o dibujos y fotografías recortadas (sin embargo, no se deberían recortar originales). Estos collages se pueden dejar tal cual o se puede trabajar encima con otros medios.

Aunque no se utilice una fotocopiadora, la gama de medios y técnicas útiles para elaborar un collage son casi infinitas. Los cubistas incorporaban fragmentos de programas de teatro, billetes de autobús y trozos de periódicos en sus pinturas, y el papel impreso, ya sea en color o en blanco y negro, es el favorito de los artistas que trabajan con collage. Henri Matisse (1869-1954) ha realizado algunos de los collages más hermosos que jamás se hayan visto, con trozos de papel de colores brillantes ordenados para formar composiciones abstractas. Sin embargo, estos trabajos a gran escala son más propios de la pintura que del dibujo, aunque para dibujar también se puede emplear un método similar. El papel recortado formará la base del dibujo, y los detalles se desarrollarán al dibujar encima del papel recortado con cualquier medio de que dispongamos.

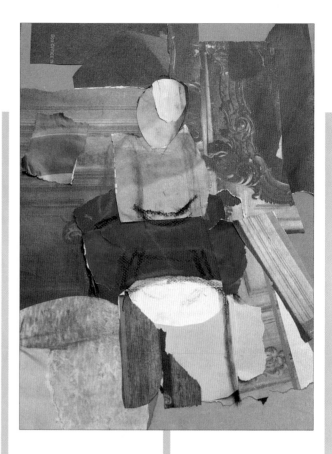

COLLAGE DE PAPELES

1 ▲ Con una fotografía como referencia, la artista empieza a rasgar papeles.

3 ▲ El esquema de colores había sido planteado a *grosso modo* antes de empezar el trabajo. La artista se decidió por un esquema general de colores bastante agrisados con una o dos manchas oscuras. Utiliza una mezcla de papel liso y de papeles de revista, que aportan detalles de estructura y de textura.

2 La zona que ocupa la figura se cubre con papeles recortados sin mucha precisión, y las formas principales se describen con una barrita de Conté.

4 ▲ El contraste de papeles cortados y papeles rasgados es muy importante en el collage. Los papeles gruesos se han rasgado, y los más delgados de las revistas se han cortado con tijera.

5 ▼ Observe la habilidad con que la artista ha utilizado ciertos papeles para sugerir diferentes texturas. El efecto se ve muy claro en los modelos del primer plano y en los brazos de la figura.

▲ Andrea Maflin
Collage y tinta
En esta obra se ha obtenido un efecto de colorido maravilloso gracias al uso de papeles de colores combinado con pequeñas áreas de dibujo con pincel. Normalmente, la artista pinta los papeles antes de pegarlos al soporte y utiliza una cola a base de agua para evitar la decoloración de los papeles. Esta artista ha elaborado una gran colección de papeles para su trabajo, y continúa experimentando con diferentes texturas y efectos pictóricos.

▼ Rosalind Cuthbert
Lápiz, tiza y bolígrafo
El bolígrafo es un instrumento
de dibujo poco apreciado, y en
esta obra se ha utilizado como
alternativa a la pluma con tinta
para definir los detalles y las
zonas de estampados.

El asiento delantero,
un dibujo con una bella
composición, nos muestra un
tratamiento imaginativo de
este tema tan cotidiano.

▶ Sarah Hayward
Collage y tinta
Como en el collage de
Andrea Maflin en la página
anterior, aquí también se
combinan colores profundos y
saturados con el dibujo a pincel.
La obra **Mujer** debe buena
parte de su fuerza a la
simplicidad (sólo se han
utilizado cuatro papeles de
distinto color y sin diferencias
de textura. Observe que la
parte superior del collage
parece elevarse debido a
la franja creada por el doblado
del papel.

▲ Paul Powis
Acuarela y máscara líquida
El líquido para enmascarar nos
permite crear efectos muy
interesantes, muy parecidos
a lo que se podría llamar una

«pintura en negativo». Este
líquido es una sustancia
parecida a la goma que se
vende en botellas y cuya
finalidad es la de servir de
máscara. Sin embargo, el
potencial creativo de esta

sustancia es considerable.
Se ha pintado encima del
papel, se ha cubierto con
acuarela y, finalmente, se ha
borrado para dejar a la vista
un dibujo de contornos
precisos y blancos.

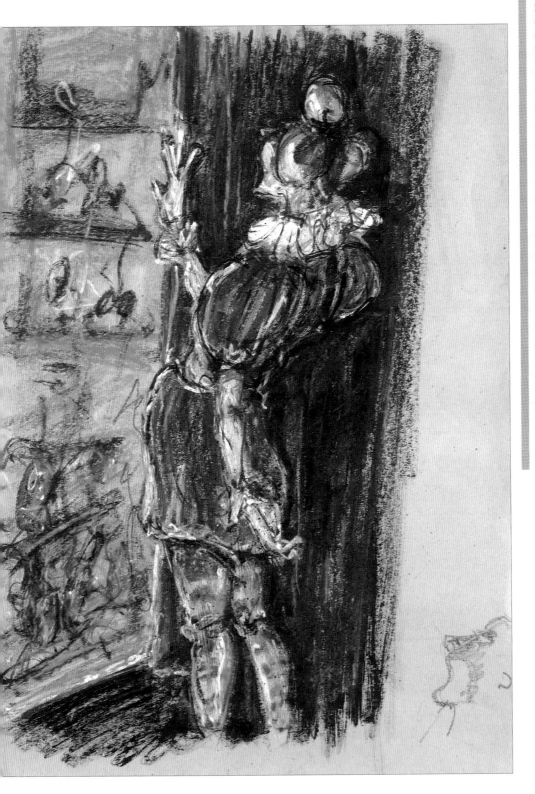

◀ Samantha Toft
Pastel graso y tinta
Para ejecutar la obra **El saludo en la cortina**, la artista ha combinado las técnicas de reserva de cera y el esgrafiado. Ha cubierto los pasteles grasos con tinta y ha raspado después para volver a cubrir con pastel graso y así obtener texturas.

DIBUJAR CON TÉCNICAS MIXTAS

Sugiero que para llevar a cabo este proyecto se tome como base un dibujo que se haya hecho antes. Un tema ideal sería un paisaje urbano con algunas casas en primer término, y quizás algunas personas. Empiece por hacer dos o tres fotocopias del dibujo original y, si fuera posible, aumente la escala de la obra. Es probable que tenga que hacerlo por partes, según el tamaño del dibujo. Si no tuviera acceso a una fotocopiadora puede calcar el dibujo, y también puede aumentar la escala de partes del mismo (y hacer reducciones) a ojo.

Empiece a trabajar encima de una de las fotocopias, ya sea una de tamaño superior al normal o de tamaño normal. Trate de combinar tantos medios de dibujo como sea posible e incluya también el collage y la técnica de reservas de cera. Considere la posibilidad de usar partes de las otras fotocopias para encolarlas al dibujo que está haciendo. También se podría introducir color y texturas mediante el collage. Debe preguntarse si el efecto dramático de las nubes o de la columna de humo que asciende desde una chimenea podría elaborarse con la técnica de reservas de cera. Deje que este dibujo salga más abstracto de lo que normalmente suelen ser sus obras, y ponga el énfasis en la relación de las formas y en los contrastes de color y textura.

Glosario

AGLUTINANTE ~ Cualquier medio que se mezcle con PIGMENTO para hacer pinturas, pasteles o lápices de colores. Los pasteles se aglutinan con goma de tragacanto o cualquier otra resina natural.

AGUADA ~ Acuarela o tinta diluida, aplicada al soporte con pincel. Las aguadas se suelen combinar con el dibujo de pluma y tinta.

BRUÑIDO ~ Técnica que generalmente se utiliza en los dibujos con lápices de colores. Consiste en frotar los colores con un difumino, una goma de borrar o un lápiz blanco para mezclarlos o para adherirlos al papel. Puesto que el bruñido aplana la fibra de la superficie del papel y prensa el pigmento, los colores adquieren un ligero brillo y la superficie del papel adopta una calidad satinada.

CARBONCILLO ~ Barritas de madera carbonizada que se utilizan para dibujar, especialmente adecuadas para obtener efectos amplios y saturados.

CHIAROSCURO ~ Término italiano que significa «claroscuro» y que se refiere al uso de efectos muy dramáticos de luz y de sombra tanto en pintura como en dibujo.

COLLAGE ~ Técnica que consiste en la elaboración de un dibujo pegando todo tipo de materiales al soporte (trozos de papel, imágenes fotográficas, recortes de periódico, telas, etc.). Estos fragmentos pegados al soporte se suelen combinar con el dibujo y la pintura. A principios del siglo XX y con el desarrollo de la imprenta, el COLLAGE se convirtió en una técnica artística ampliamente aceptada.

COLOR LOCAL O DEL TEMA ~ Color real de un modelo, independientemente de las condiciones de iluminación particulares. El color local de un limón es el amarillo, aunque la parte en sombra del mismo puede ser de color verde oscuro o marrón.

COLORES COMPLEMENTARIOS ~ Pares de colores que se encuentran opuestos en el círculo cromático: por ejemplo, el rojo y el verde, el violeta y el amarillo y el azul y el naranja.

COLORES INTENSOS ~ Parecen avanzar hacia el primer plano de la pintura. Normalmente son los colores cálidos como los rojos y los amarillos, y cualquier otro color intenso.

COLORES QUE SE ALEJAN ~ Colores «fríos» o apagados que parecen alejarse hacia el fondo del plano pictórico, mientras que los colores cálidos y luminosos parecen avanzar (*véase* también COLORES INTENSOS).

CONO DE VISIÓN ~ Campo de visibilidad dentro del cual todas las cosas son perfectamente visibles si se mantiene la mirada fija en un punto. Este campo de visión sólo abarca un ángulo de alrededor de 40 grados.

CONTORNO ~ En un mapa, el contorno es la línea que delimita una masa de tierra, y el significado de la línea de contorno en un dibujo es bastante parecido al primero. El contorno no debe confundirse con el perfil, que sólo describe la forma bidimensional de un objeto, mientras que las líneas de contorno introducen también la tercera dimensión.

CRAYÓN/TIZA ~ Término bastante impreciso, pero que normalmente se refiere a barritas de color cuyo aglutinante es una cera o un aceite. Una TIZA CONTÉ no es, por lo tanto, una tiza en el sentido estricto, puesto que su aglutinante no es un aceite.

CUADRICULAR ~ Método tradicional para trasladar o aumentar la escala de un dibujo o de un «apunte». Para ello se dibuja una cuadrícula en ambas superficies y se pasa la información visual de una a otra.

DIBUJO DE LINEA BLANCA. *Véase* IMPRESIONES.

DIBUJO PREPARATORIO. ~ Dibujo que sirve de base para una pintura o para un dibujo acabado. A diferencia del apunte (*véase* TOMAR APUNTES), en un dibujo preparatorio se elabora toda la composición, a pesar de que el primero suele ser más pequeño que la obra acabada que se pretende ejecutar. Este dibujo se traspasa a la superficie de trabajo mediante el sistema de CUADRICULADO.

DIENTE ~ Término que se utiliza para designar la fibra o el grano del papel, que «muerde» el pigmento o el polvo del pastel y ayuda a mantenerlo en su sitio.

DIFUMINO ~ Barra de papel enrollado que se utiliza para hacer FUNDIDOS en los trabajos realizados con PASTEL, y en ocasiones para hacer BRUÑIDOS.

ESCORZO ~ Ilusión óptica de disminución de la longitud o del tamaño de un modelo cuando se aleja de nosotros.

ESGRAFIADO ~ Raspar una capa de color para revelar una capa subyacente de distinto color (o el color del papel). Este método se utiliza con frecuencia en la pintura al óleo y en la pintura con acrílicos, pero en el dibujo, el único medio adecuado para practicar esta técnica es el pastel graso.

FIGURATIVO ~ Designa al dibujo o a la pintura de una cosa real por oposición a lo abstracto; no implica la presencia de figuras. «Representacional» es otra palabra que tiene el mismo significado.

FIJADOR ~ Barniz que se rocía encima de los dibujos ejecutados con carboncillo o pastel para evitar que se emborronen. A menudo, el fijador se utiliza en diferentes etapas del dibujo. Tiende a oscurecer los colores del pastel.

FROTTAGE ~ Técnica parecida al calco; consiste en colocar un papel encima de una superficie con textura o

marcada con un objeto para frotarlo con algún medio de dibujo. Las formas y las texturas que se obtienen de este modo se suelen utilizar para complementar los trabajos de COLLAGE.

FUNDIDO ~ Transición gradual de claro a oscuro, o fusión de un color dentro de otro. Los pasteles se suelen fundir frotándolos con un dedo, con un trapo o con un DIFUMINO.

GOTEAR ~ Crear zonas de tono mediante una trama de puntitos. Este método está relacionado con el método de TRAMAS PARALELAS Y CRUZADAS, pero es de ejecución mucho más lenta y laboriosa. Normalmente lo utilizan los ilustradores que trabajan con pluma y tinta.

GRAFITO ~ Es una variedad de carboncillo que se comprime con una cola fina y se utiliza en la manufactura de lápices.

IMPRESIONES ~ Método para realizar dibujos marcando la superficie del papel con un material puntiagudo como, por ejemplo, el mango de un pincel. Después se aplica el color, y las líneas grabadas en el papel aparecerán de color blanco (esta técnica también recibe el nombre de «dibujo de línea blanca»). Esta técnica se suele asociar con los lápices de colores; sin embargo, también admite los lápices de grafito y la TIZA CONTÉ.

LÁPICES DE PLOMO ~ Este término es erróneo, aunque los lápices de grafito todavía reciben, en ocasiones, este nombre. El término tiene su origen en los punzones metálicos que antes se usaban para dibujar (*véase* PUNTA DE PLATA).

LEVANTAR LUCES ~ Este método se utiliza, sobre todo, en pintura, especialmente con acuarelas, pero también se emplea con frecuencia para el dibujo con CARBONCILLO. Consiste en introducir primero los tonos oscuros y después borrar las

zonas de la superficie que deben ser blancas o de tono medio con una goma de borrar blanda.

LÍNEA DEL HORIZONTE ~ Línea imaginaria que se extiende a través del tema y que se sitúa a la altura de nuestros ojos. Sobre esta línea se sitúan los PUNTOS DE FUGA. La línea del horizonte de la perspectiva no debe confundirse con la línea que forma la unión del cielo con el mar, que puede estar por encima o por debajo del nivel de nuestros ojos.

MANCHAR ~ Este término, comúnmente utilizado para describir el trabajo de establecimiento de las principales zonas de color y de tono, es propio de la pintura. Sin embargo, también se puede utilizar para describir el trabajo con medios de pocas líneas como el PASTEL y el CARBONCILLO.

MEDIO ~ 1 Material utilizado para pintar o para dibujar; por ejemplo, lápiz, pluma y tinta.
2 Sustancia que se añade a la pintura, o que se utiliza en la fabricación de ésta, para aglutinar el pigmento y dotarlo de una buena calidad de manejo.

MODELADO ~ 1 Elaboración de la forma en tres dimensiones gracias a la incorporación de luces y sombras.
2 Posar para un dibujo o para una pintura.

NIVEL DE LOS OJOS ~ *Véase* LÍNEA DEL HORIZONTE.

PASTEL ~ Barritas de color que pueden tener forma cilíndrica o de sección cuadrada, fabricadas con pigmentos puros aglutinados con goma de tragacanto. Existen pasteles blandos y pasteles duros, y estos últimos se conocen también bajo el nombre de «tiza pastel». Otra variedad de pastel es el pastel graso, cuyo MEDIO aglutinante es una mezcla de ceras y aceites.

PERSPECTIVA AÉREA ~ Efecto de empalidecer los colores a medida

que se alejan, con disminución de los contrastes de claroscuro. La perspectiva aérea es muy importante para crear una sensación de espacio, sobre todo en la pintura de paisajes.

PERSPECTIVA LINEAL ~ Método para crear la ilusión de profundidad mediante el uso de líneas convergentes y de PUNTOS DE FUGA.

PIGMENTO ~ Partículas de color de molienda muy fina que forman la base de todas las pinturas, pasteles y lápices de colores. Actualmente, la mayoría de los pigmentos se obtienen gracias a procedimientos de sintetización química, pero en el pasado se obtenían de un amplio repertorio de materiales de origen animal, mineral y vegetal.

PLANO PICTÓRICO ~ Plano ocupado por la superficie física del dibujo. En un dibujo figurativo, los elementos que lo componen parecen alejarse de este plano.

PROFUNDIDAD ~ Ilusión de profundidad en un dibujo.

PUNTA DE METAL ~ *Véase* PUNTA DE PLATA.

PUNTA DE PLATA ~ Antes de la invención del LÁPIZ de grafito, los dibujos de línea fina se hacían dibujando con un pequeño punzón de metal encima de un papel que recibía una preparación especial. Las delgadas líneas grises se oxidaban con el tiempo, y la línea cambiaba a un color rojo óxido. Recientemente se ha dado un creciente interés en recuperar esta técnica. Sin embargo, con la punta de plata sólo se pueden hacer dibujos de pequeño formato debido a la poca variedad tonal que permite obtener.

PUNTO DE FUGA ~ En la PERSPECTIVA lineal se denomina así el punto sobre la LÍNEA DEL HORIZONTE donde convergen todas las líneas de fuga.

RESERVA DE CERA ~ Método que se

basa en la incompatibilidad del aceite y el agua. Si se hacen trazos con una vela o con un PASTEL graso y se superponen a éstas aguadas de tinta o acuarela, o de tinta sin diluir, la cera repelerá el agua.

SEGMENTO ~ Sistema de organización de las proporciones geométricas de una composición para crear un efecto armónico. Se conoce desde el Clasicismo, y se define como una línea (o un rectángulo) que se divide de tal modo que la menor es a la mayor lo que ésta es a la totalidad.

SOMBRA DE BRAZALETE ~ Método relacionado con las TRAMAS DE LÍNEAS que consiste en el uso de líneas curvas que recorren los contornos de una forma.

SOMBREADO ~ Zonas de tonos degradados para describir el efecto de luces y sombras en un dibujo.

SOPORTE ~ Término que se aplica a cualquier superficie, ya sea de papel, de madera o de tela, utilizada como superficie para dibujar. Esta palabra es de uso más común en la pintura que en el dibujo.

TIENTO ~ Vara cuyo extremo envuelto en trapo se apoya en la superficie de trabajo mientras el otro extremo sirve de apoyo para la mano del dibujante. El tiento es una herramienta muy útil cuando se trabaja con PASTELES, porque con ella se evita el emborronado de los pigmentos con la mano o con el puño.

TIZA ~ Material para dibujo que se utiliza desde tiempos prehistóricos, fabricado a partir de ciertas piedras blancas o de pigmentos de tierra. El término es bastante impreciso, y a menudo se emplea como nombre para las TIZAS CONTÉ y para el PASTEL blando. Leonardo da Vinci realizó muchos dibujos con tiza roja y blanca.

TIZA CONTÉ ~ Barrita de tiza dura, de sección cuadrada, que se puede obtener en los colores negro, dos

marrones diferentes y blanco. Este medio toma su nombre de Nicolas-Jacques Conté, que también inventó el lápiz de grafito a finales del siglo XVIII.

TOMAR APUNTES ~ Normalmente se refiere al dibujo que se realiza al aire libre, aunque también puede recibir el nombre de «apunte» cualquier dibujo realizado con rapidez y que no tiene un acabado muy detallado.

TONO ~ Grado de luz o de oscuridad en cualquier zona del modelo, independientemente de su color. El tono sólo tiene relación con el color en el sentido de que algunos colores son más luminosos que otros.

TRAMAS ~ Elaboración de tonos y colores mediante el trazado de líneas paralelas muy juntas. Cuanto más juntas estén las líneas, más densidad tendrá el tono o el color. Cuando otro haz de líneas cruza el primer haz en dirección opuesta, la técnica recibe el nombre de TRAMA CRUZADA.

TRAMAS CRUZADAS ~ Método para elaborar tonos o colores en un dibujo mediante el entrecruzamiento de líneas paralelas (*véase* también TRAMAS).

VALOR ~ Término para designar el tono.

Índice

U

V

W

Y

Z

Agradecimientos

Quarto desea agradecer su colaboración a todos aquellos artistas que han prestado su obra para este libro o que se han ofrecido para hacer las demostraciones prácticas.

También queremos dar las gracias a los siguientes organismos por facilitarnos las fotografías y transparencias, y por autorizarnos a reproducir material sujeto a derechos de autor. Aunque se ha intentado agradecer la colaboración de cada uno de los propietarios de los derechos de reproducción, pedimos disculpas si hemos cometido alguna omisión.
The National Gallery, Londres, 64, 174 - Fideicomisarios del British Museum, 144, 148, 160, 166 - The Turner Collection, Tate Gallery, Londres, 152 - Arts Council Collection, The South Bank Centre, Londres, 170.